大学通识课系列教程

中外音乐赏析

主　编　杨和平
副主编　于伟芹　王　琰　邓　娇
　　　　池瑾璟　王　娅　倪　璐

苏州大学出版社

图书在版编目(CIP)数据

中外音乐赏析/杨和平主编. —苏州:苏州大学出版社,2009.8(2020.7重印)
(大学通识课系列教程)
ISBN 978-7-81137-291-5

Ⅰ. 中… Ⅱ. 杨… Ⅲ. 音乐欣赏-世界-高等学校-教材 Ⅳ. J605.1

中国版本图书馆 CIP 数据核字(2009)第 144622 号

中外音乐赏析

杨和平 主编

责任编辑 许周鹣

苏州大学出版社出版发行
(地址:苏州市十梓街1号 邮编:215006)
镇江文苑制版印刷有限责任公司印装
(地址:镇江市黄山南路18号润州花园6-1号 邮编:212000)

开本 880 mm×1 230 mm 1/16 印张 18 字数 450 千
2009 年 8 月第 1 版 2020 年 7 月第 7 次印刷
ISBN 978-7-81137-291-5 定价:39.50 元

苏州大学版图书若有印装错误,本社负责调换
苏州大学出版社营销部 电话:0512-67481020
苏州大学出版社网址 http://www.sudapress.com

中外音乐赏析

概 论 ·· (1)

上编　中国音乐赏析

第一章　天籁之声 ·· (9)
　第一节　概述 ··· (9)
　第二节　经典赏析 ··· (10)
　　一、笛笙音乐 ·· (10)
　　　（一）《喜相逢》 ··· (10)
　　　（二）《鹧鸪飞》 ··· (12)
　　　（三）《凤凰展翅》 ·· (14)
　　二、管子音乐 ·· (16)
　　　（一）《江河水》 ··· (16)
　　　（二）《柳叶青》 ··· (18)
　　三、唢呐音乐 ·· (19)
　　　（一）《百鸟朝凤》 ·· (19)
　　　（二）《小开门》 ··· (22)

第二章　人籁之情 ·· (24)
　第一节　概述 ··· (24)
　第二节　经典赏析 ··· (25)
　　一、二胡音乐 ·· (25)
　　　（一）《二泉映月》 ·· (25)
　　　（二）《光明行》 ··· (27)
　　　（三）《豫北叙事曲》 ··· (29)

二、板胡音乐 ………………………………………………………………(31)
　　　　(一)《红军哥哥回来了》………………………………………………(31)
　　　　(二)《大起板》…………………………………………………………(33)
　　三、京胡音乐 ………………………………………………………………(35)
　　　　(一)《夜深沉》…………………………………………………………(35)
　　　　(二)《五字开门》………………………………………………………(37)

第三章　地籁之音 …………………………………………………………………(40)
　第一节　概述 …………………………………………………………………(40)
　第二节　经典赏析 ……………………………………………………………(41)
　　一、琵琶音乐 ………………………………………………………………(41)
　　　　(一)《十面埋伏》………………………………………………………(41)
　　　　(二)《彝族舞曲》………………………………………………………(44)
　　　　(三)《草原小姐妹》……………………………………………………(46)
　　二、筝音乐 …………………………………………………………………(49)
　　　　(一)《渔舟唱晚》………………………………………………………(50)
　　　　(二)《闹元宵》…………………………………………………………(51)
　　　　(三)《庆丰年》…………………………………………………………(53)
　　　　(四)《丰收锣鼓》………………………………………………………(54)
　　三、古琴音乐 ………………………………………………………………(56)
　　　　(一)《流水》……………………………………………………………(56)
　　　　(二)《广陵散》…………………………………………………………(59)
　　　　(三)《梅花三弄》………………………………………………………(62)

第四章　和籁之乐 …………………………………………………………………(65)
　第一节　概述 …………………………………………………………………(65)
　第二节　经典赏析 ……………………………………………………………(66)
　　一、江南丝竹 ………………………………………………………………(66)
　　　　(一)《中花六板》………………………………………………………(66)
　　　　(二)《三六》……………………………………………………………(67)
　　二、广东音乐 ………………………………………………………………(69)
　　　　(一)《雨打芭蕉》………………………………………………………(69)
　　　　(二)《旱天雷》…………………………………………………………(72)
　　　　(三)《赛龙夺锦》………………………………………………………(74)
　　三、吹打乐 …………………………………………………………………(76)
　　　　(一)《小放驴》…………………………………………………………(76)

(二)《双咬鹅》 …………………………………………………………………… (77)
　　(三)《舟山锣鼓》 ………………………………………………………………… (78)
　　(四)《将军令》 …………………………………………………………………… (81)
 四、民乐合奏 …………………………………………………………………………… (83)
　　(一)《春天来了》 ………………………………………………………………… (83)
　　(二)《春江花月夜》 ……………………………………………………………… (85)
　　(三)《翻身的日子》 ……………………………………………………………… (88)
　　(四)《瑶族舞曲》 ………………………………………………………………… (89)
 五、管弦乐合奏 ………………………………………………………………………… (91)
　　(一)《森吉德玛》 ………………………………………………………………… (91)
　　(二)《春节序曲》 ………………………………………………………………… (92)
　　(三)《嘎达梅林》 ………………………………………………………………… (94)
　　(四)《红旗颂》 …………………………………………………………………… (96)
　　(五)《梁山伯与祝英台》 ………………………………………………………… (98)
　　(六)《山林》 ……………………………………………………………………… (102)

第五章　天地人籁 ………………………………………………………………………… (106)
 第一节　概述 …………………………………………………………………………… (106)
 第二节　经典赏析 ……………………………………………………………………… (106)
 一、歌剧、舞剧 ………………………………………………………………………… (106)
　　(一)《白毛女》 …………………………………………………………………… (106)
　　(二)《红色娘子军》 ……………………………………………………………… (112)
 二、合唱 ………………………………………………………………………………… (116)
　　(一)《春游》 ……………………………………………………………………… (116)
　　(二)《旗正飘飘》 ………………………………………………………………… (117)
　　(三)《黄河大合唱》 ……………………………………………………………… (119)
　　(四)《长征组歌》 ………………………………………………………………… (127)
　　(五)《祖国颂》 …………………………………………………………………… (134)
 三、歌曲 ………………………………………………………………………………… (136)
　　(一)《教我如何不想他》 ………………………………………………………… (136)
　　(二)《玫瑰三愿》 ………………………………………………………………… (138)
　　(三)《嘉陵江上》 ………………………………………………………………… (140)
　　(四)《长城谣》 …………………………………………………………………… (142)
　　(五)《梅娘曲》 …………………………………………………………………… (143)
　　(六)《延安颂》 …………………………………………………………………… (144)

（七）《松花江上》……………………………………………………………（146）

下编　外国音乐赏析

第一章　音声表达
第一节　概述 …………………………………………………………………（151）
第二节　经典赏析 ……………………………………………………………（152）
　一、进行曲 ………………………………………………………………………（152）
　　（一）舒伯特：《军队进行曲》……………………………………………（152）
　　（二）瓦格纳：《婚礼进行曲》……………………………………………（154）
　　（三）柏辽兹：《拉科齐进行曲》…………………………………………（155）
　　（四）泰克：《同伴进行曲》………………………………………………（156）
　　（五）米查姆：《巡逻兵进行曲》…………………………………………（157）
　二、前奏曲 ………………………………………………………………………（158）
　　（一）肖邦：《雨滴前奏曲》………………………………………………（158）
　　（二）德彪西：《牧神午后前奏曲》………………………………………（159）
　三、摇篮曲 ………………………………………………………………………（161）
　　（一）舒伯特：《摇篮曲》…………………………………………………（161）
　　（二）勃拉姆斯：《摇篮曲》………………………………………………（161）
　　（三）福莱：《摇篮曲》……………………………………………………（162）
　　（四）戈达：《摇篮曲》……………………………………………………（163）
　四、小夜曲 ………………………………………………………………………（164）
　　（一）海顿：《小夜曲》……………………………………………………（164）
　　（二）舒伯特：《小夜曲》…………………………………………………（165）
　　（三）古诺：《小夜曲》……………………………………………………（166）
　　（四）德里戈：《小夜曲》…………………………………………………（167）
　　（五）托赛里：《小夜曲》…………………………………………………（168）
　五、狂想曲 ………………………………………………………………………（168）
　　（一）李斯特：《匈牙利狂想曲（第六首）》………………………………（168）
　　（二）格什温：《蓝色狂想曲》……………………………………………（170）
　六、随想曲 ………………………………………………………………………（172）
　　（一）圣·桑：《引子与回旋随想曲》……………………………………（172）
　　（二）里姆斯基·科萨科夫：《西班牙随想曲》…………………………（174）
　七、圆舞曲 ………………………………………………………………………（176）
　　（一）约翰·施特劳斯：《春之声圆舞曲》………………………………（176）

（二）约翰·施特劳斯：《蓝色多瑙河圆舞曲》………………………………………（178）

第二章　乐意言说

第一节　概述 …………………………………………………………………………（182）
第二节　经典赏析 ……………………………………………………………………（183）

一、序曲 …………………………………………………………………………………（183）
　　（一）莫扎特：《费加罗的婚礼序曲》……………………………………………（183）
　　（二）贝多芬：《哀格蒙特序曲》…………………………………………………（185）
　　（三）比才：《卡门序曲》…………………………………………………………（187）
　　（四）门德尔松：《仲夏夜之梦序曲》……………………………………………（188）
　　（五）格林卡：《鲁斯兰与柳德米拉》……………………………………………（190）
　　（六）柴可夫斯基：《1812序曲》…………………………………………………（191）
　　（七）肖斯塔科维奇：《节日序曲》………………………………………………（194）
　　（八）索贝：《轻骑兵序曲》………………………………………………………（195）

二、组曲 …………………………………………………………………………………（197）
　　（一）柴可夫斯基：《天鹅湖》组曲 ………………………………………………（197）
　　（二）格里格：《培尔·金特》第一组曲…………………………………………（202）
　　（三）里姆斯基·科萨科夫：《舍赫拉查达》组曲………………………………（205）
　　（四）斯特拉文斯基：《火鸟组曲》………………………………………………（209）
　　（五）格罗菲：《大峡谷组曲》……………………………………………………（211）
　　（六）拉威尔：《鹅妈妈组曲》……………………………………………………（214）

三、交响曲 ………………………………………………………………………………（217）
　　（一）海顿：《伦敦交响曲》………………………………………………………（217）
　　（二）莫扎特：《第40交响曲》……………………………………………………（218）
　　（三）贝多芬：《命运交响曲》……………………………………………………（220）
　　（四）舒伯特：《未完成交响曲》…………………………………………………（225）
　　（五）德沃夏克：《自新大陆交响曲》……………………………………………（228）
　　（六）柴可夫斯基：《悲怆交响曲》………………………………………………（231）

第三章　画意描绘

第一节　概述 …………………………………………………………………………（239）
第二节　经典赏析 ……………………………………………………………………（240）

一、交响诗 ………………………………………………………………………………（240）
　　（一）李斯特：《塔索》……………………………………………………………（240）
　　（二）斯美塔那：《沃尔塔瓦河》…………………………………………………（241）
　　（三）穆索尔斯基：《荒山之夜》…………………………………………………（243）

二、交响音画 …………………………………………………………………（245）
　　　（一）鲍罗丁：《在中亚细亚草原上》 ………………………………（245）
　　　（二）德彪西：《大海》 …………………………………………………（247）
　　　（三）穆索尔斯基：《展览会上的图画》 ………………………………（249）
第四章　诗意倾诉 ……………………………………………………………（252）
　第一节　概述 ………………………………………………………………（252）
　第二节　经典赏析 …………………………………………………………（253）
　　一、艺术歌曲 ……………………………………………………………（253）
　　　（一）舒伯特：《鳟鱼》 …………………………………………………（253）
　　　（二）穆索尔斯基：《跳蚤之歌》 ………………………………………（255）
　　二、清唱剧与歌剧 ………………………………………………………（256）
　　　（一）亨德尔：清唱剧《弥赛亚》 ………………………………………（256）
　　　（二）海顿：清唱剧《四季》 ……………………………………………（258）
　　　（三）莫扎特：歌剧《魔笛》 ……………………………………………（261）
　　　（四）罗西尼：歌剧《塞尔维亚的理发师》 ……………………………（262）
　　　（五）比才：歌剧《卡门》 ………………………………………………（265）
　　　（六）普契尼：歌剧《图兰朵》 …………………………………………（270）
　　　（七）威尔第：歌剧《茶花女》 …………………………………………（272）

参考文献 …………………………………………………………………………（278）
后　记 ……………………………………………………………………………（279）

概 论

音乐曾与人类的创造、战争密不可分;就宗教而言,音乐是必不可少的伴侣;在人类的早期劳动史上,音乐近乎影子般的相随……不管音乐的起源如何,不管对音乐的理解有多少种不同,以致所引起的分歧与争议等,这一切都改变不了这样一个事实:音乐已成为人类生活的重要组成部分。可以毫不夸张地说,时至今日,它仍是人类精神寄托的主要支柱。音乐,时而迂回感人,时而振奋人心,动人的旋律令我们思绪万千、心旷神怡。音乐的存在给了人类无限遐想的空间。音乐不停地用心与人类深切地交流,她让人类忘记了在繁荣背后的那一点寂寞;她让人类释怀了在繁乱世界中的那一点遗憾;她让人类淡化了痛,遗忘了伤;她让人类将所有的烦恼丢失在最原始的森林中。音乐就是拥有这一种魔力的天使。罗曼·罗兰曾说:"音乐最大的意义不就在于它纯粹地表现出人的灵魂,表现出那些在流露出来以前长久地在心中积累和动荡的内心生活秘密吗?"音乐是包含着人类几百年来喜怒哀乐的一片汪洋,她将洗涤人的心灵,使之更加纯洁美好;陶冶人的情操,使之更加高尚。要获得这一切,欣赏者必须有音乐音响的感知能力和想象力。所以在音乐欣赏的过程中,可以从中外那些经典的音乐作品入手,逐步地进入音乐鉴赏的理想的彼岸。为此,我们编写了这本融知识性、趣味性、经典性和渐进性等为一体的《中外音乐赏析》,以期为提高音乐爱好者的音乐素养提供借鉴与参考。

那么,究竟怎样的音乐才算是"真正"的音乐,怎样才能更好地去欣赏它呢?

音乐的创作源于生活,就免不了要和人生挂上钩。音乐家们总是在创作时融入自己对人生的思索——爱、恨、怒、哀……所以就有了伤感的、失意的、欢快的、激情的……歌曲。音乐大师对音乐的追求是终生的,人生就像一首曲子,要弹好它需要全神贯注,全身心投入,尽量不要弹错一个音符,但人生不总是完美的,所以我们要做的是尽力而为。我们不能被音乐束缚,我们要接受音乐,高于音乐。

中国音乐历史悠久、内容丰富、形态独特,自立于世界音乐之林。从纵向说,"古曲"中包含着各个历史时期的变异,有"今"的因素;从横向说,歌、舞、诗、乐、剧、说(说唱)相互交融,难以截然分割。这也许是主要以西方逻辑体系为核心的分类方法面对以"和"、"合"、"意"、"中"为深层积淀的中华文化时必然会遭遇的困境。

本书中所说的"古曲"是一个相当模糊的概念。从字面上看，应该是泛指自古流传至今的乐曲与歌曲，实际上主要是指"琴"（即古琴）的音乐。琴在汉代已经具备比较稳定的形制，历史上记载有著名"琴家"（古代演奏家与作曲家是合为一体的）如司马相如、蔡文姬，著名琴曲如《广陵散》等。魏晋南北朝时，琴已经成为文人学士必备的修养（位列"琴棋书画"之首），因此有学者将琴曲称为"文人音乐"。最早的琴曲谱可能也是出现在这个时期。到宋以后，特别在明清，经过改进的记谱法和日益发达的印刷术相结合，据说有多达千首的琴曲保存下来。但是这些琴曲乐谱其实很不完善、很不精确，更重要的是琴的演奏重在"意"，允许并提倡个性发挥，不同流派、不同演奏家演奏同一名称的曲子，区别是很大的。大体也是从汉魏、隋唐时，琵琶传入中原，逐渐也成为"文人音乐"中的重要乐器，明清以来也有不少乐谱刊印。现在我们常常能听到的"古曲"，如《广陵散》、《高山流水》、《平沙落雁》、《水仙操》、《十面埋伏》、《夕阳箫鼓》等，大多原是琴和琵琶的乐曲，经过现代人的诠释，有很多移植到其他乐器或者乐队合奏，有的还由当代作曲家参与再创作，与古代风味大不一样了，但是还是应该归之为"古曲"。

以琴曲为代表的中国"文人音乐"，是世界音乐宝库中一颗独特、璀璨的珍宝。联合国已授予中国古琴艺术"人类口述和非物质遗产代表作"称号。古代的琴曲经常是边演奏边吟唱，乐曲与歌曲不分家。除此之外，"文人音乐"中还有一个重要部分是"词调音乐"，即为诗词谱写的歌曲。现在我们还能听到的是宋代姜夔谱写的《白石道人歌曲》，乐谱是历史上流传下来的，现代的演唱能不能再现历史原样，就不能苛求了。

中国民族乐器非常丰富。当前最为常见的民族乐器，吹管乐器有笛、箫、管子、唢呐、笙、埙等；拉弦乐器有二胡、板胡、高胡、京胡等；弹弦乐器有琵琶、柳琴、扬琴、古筝、古琴等；打击乐器有各种锣、鼓、钹、板等。少数民族乐器常见的有芦笙、葫芦笙、巴乌、马头琴、热瓦甫、冬不拉、口弦等。中国民族乐器是一个历史发展的概念，不仅在漫长的历史中容纳、吸收了外来的乐器，而且乐器的性能、工艺、演奏法也在不断改造、发展中。许多乐器都出现了大师级的演奏家，如刘天华、华彦钧、管平湖、吴景略、冯子存、赵松庭、刘德海等。

中国民族乐器的演奏与歌、舞、剧、说等有着密切的联系。同时，在漫长的发展过程中，上溯到两千多年以前的西周，就逐渐形成了中国民族器乐，发展至今，由于地域、乐器、风格的不同，构成了不同的传统乐种。以吹打乐为主的，有十番锣鼓、潮州锣鼓、西安鼓乐、河北吹歌、绛州大鼓等；以丝竹乐为主的，有江南丝竹、广东音乐、福建南音等。每个传统乐种都逐渐形成了代表乐种风格的精华曲目。

从明清开始，直到民国时期，西方音乐逐渐传入，与中国传统音乐发生碰撞，最终促使20世纪中国音乐发生重大变革，揭开了中国音乐历史新的篇章。在20世纪的中国音乐史上，群众歌曲自世纪初开展的学堂乐歌运动以来，一直被广大作曲家关注，特别是抗日救亡时期，涌现了大量优秀的群众歌曲，对争取中华民族的独立发挥了极大的鼓舞作用。中华人民共和国成立后的17年间，群众歌曲的数量也不少，表达了人民当家做主人的激动心情。群众歌曲凝聚了中华民族的精神，鼓舞了士气，丰富了人们的音乐生活。在中华民族最为艰难的时刻，曾

产生了《黄河大合唱》这样不朽的作品。《黄河大合唱》讴歌中华民族的伟大而又坚强,她的产生决非偶然。在《黄河大合唱》之前,合唱在我国已得到很好的发展,特别是群众歌曲的普及,为《黄河大合唱》的产生奠定了坚实的基础。在20世纪20～30年代,艺术歌曲曾经是我国专业音乐创作领域的主要体裁,产生了不少风格不同、个性突出的优秀作品。在我国,抒情独唱曲是从群众歌曲演化而出的,是一种具有某些艺术歌曲特点的声乐体裁。这种体裁的产生伴随着30年代中国有声电影的发展而产生影响,直至今日,仍是一种受到广泛欢迎的艺术形式。歌剧、舞剧、音乐剧都是舶来艺术,但它们都能在中国落地开花,它们的表现手法大胆而夸张,能引起人们的共鸣和震撼。

由于篇幅的限制,本书没有阐述西方古希腊和古罗马音乐、中世纪音乐、文艺复兴时期音乐,而是从西方音乐这条大河的"中游"开始涉足。

"巴洛克时期"大体上是指1600年到1750年这一个半世纪。"巴洛克"这个词与当时的造型艺术有关。与上一个历史时期(文艺复兴时期)的音乐相比,巴洛克音乐更富于热情和活力,更强调情感和戏剧性,细节上更注重装饰性,宗教音乐世俗化倾向日趋浓重,这一切都和当时科学、文化的进步和人文主义的发展有着密切关系。在音乐风格方面,最主要的表现是:由文艺复兴时期的复调音乐中发展出以高音(主要旋律)和低音两个声部为主导、以和声组织起来的"通奏低音"形式;继续存在的复调形式被纳入和声的框架之中;中世纪多达8～12种的所谓"中古调式"缩减为大调和小调两种,大小调调性和声体系成熟,并从此主宰西方音乐300多年;单声歌曲、歌剧、清唱剧、康塔塔等新形式诞生,注重戏剧性和情感性的表现;器乐由对声乐的依附中独立出来,甚至处于主导地位。这些特点在我们现代人看来可能是无足轻重的,但是在音乐史上的意义是非常重大的。被誉为西方"音乐之父"的巴赫,就是出现在巴洛克音乐晚期。在这个时期我们应该了解的作曲家还有维瓦尔第、亨德尔、斯卡拉蒂、泰勒曼等。

古典主义时期大约是从巴赫逝世(1750年)开始到贝多芬逝世(1827年)的这一段历史时期。但是专家们的意见并不完全统一,有的观点认为,应该将贝多芬的后期划归下一个时期(浪漫主义)。Classical这个词本来就含有"最好的"、"最高的"、"最典范的"褒扬之意,确实,古典主义时期是西方音乐发展史上的一座高峰。在这个时期,欧洲的工业革命和科技发明大幅度推进了西方文明的发展,王权、教权面临崩溃。新兴资产阶级的"启蒙运动"提出了"自由、平等、博爱"的理想,追求人的自然和天性。市民阶层的壮大使得音乐生活更加世俗化,出现于教堂和宫廷之外的公众音乐会开始繁荣,维也纳成为欧洲的音乐中心。乐器制造的进步、乐谱印刷的发展、音乐知识的书籍和报刊的大量发行,使得音乐更加面向大众(与过去音乐附属于教会和宫廷的历史相比较而言)。古典主义时期在音乐上的最明显的标志是:主调音乐与和声写法取得了音乐创作的主导地位,复调写法并没有消失,却永远地退居次要地位了;旋律的地位明显上升,追求具有个性的动人的音乐主题,提倡形式上的完美即整齐对称的方整性结构;调性与和声成为音乐结构的重要因素;器乐取代声乐成为作曲家关注的中心;由于对古典美的追求,奏鸣曲式得到极大的重视,体现在奏鸣套曲形式的广泛运用——从四重奏、协奏

曲、独奏乐器的奏鸣套曲直到多乐章交响曲。大家可以看到这些古典主义的原则在其后几百年直到今天西方音乐中的存在，包括20世纪的中国创作音乐。古典主义时期最重要的作曲家当推海顿、莫扎特和贝多芬。贝多芬是音乐的巨人，当之无愧的"音乐的普罗米修斯"。莫扎特是历史上最伟大的音乐天才，西方音乐史上一个耀眼的瞬间。海顿则被誉为"交响乐之父"，由他开创了古典主义音乐时代。这三位巨星的光芒似乎掩盖了其他作曲家的名字，如格鲁克和克莱门蒂。舒伯特生活在这个时期的最后30年，创作技巧基本上是古典主义的，但是音乐中的浪漫主义因素则使得有些专家将他划归下一个时期。

浪漫主义时期至今没有完全一致的划分。一个问题是从什么年代算起，也就是19世纪开始的这30年（贝多芬的中、晚期和舒伯特的全部）应划入哪个时期。另一个问题是时间太长、作曲家太多、风格变异太大，要将那样多的内容捡到一个"篮子"里去，真是有点勉为其难。Romantic这个词的原意包含有"幻想的"、"传奇的"、"不可思议的"等不同于现实世界的意思。文学和艺术中的浪漫主义植根于对于人性和自我价值的肯定，主张在艺术中表现人的心灵、人的情感、人的想象、人的体验。因此，浪漫主义音乐不像古典主义音乐那样将追求理性逻辑、形式完美放在第一位，而是更多地追求个性与情感，更多地打破已有的规则和规律，探求旋律的个性色彩和民族风格，力图在调式、和声、节拍、节奏等诸多音乐要素上有所突破，探索独奏乐器和管弦乐队的丰富色彩，创造新的曲式发展结构原则，并且创造出许多综合性的、灵活多变的体裁（如交响诗、叙事曲、狂想曲、幻想曲、谐谑曲等）；在题材上从文学、绘画、戏剧、诗歌等姊妹艺术中吸取灵感与构思，追求音乐的抒情性、戏剧性、描绘性，普遍强调标题性原则，并且重视社会公众的理解与支持，等等。这一时期的社会音乐环境也有了很大变化，音乐的主宰者由王公贵族转换为新生的音乐资产者（音乐出版商、音乐会和剧场的经理人等），音乐会和歌剧院的公开演出已经成为社会音乐生活的主要形式。音乐杂志和书籍大量出版，专业音乐学院纷纷建立，音乐学术得到空前发展。

对于如此漫长的、繁杂的音乐时期，我们可以采用以下分类方法：

(1) 浪漫主义早期，即德奥浪漫主义音乐的兴起。主要作曲家有韦伯、舒伯特、帕格尼尼等。

(2) 浪漫主义中期，即浪漫主义音乐的繁荣。主要作曲家有门德尔松、舒曼、肖邦、李斯特、柏辽兹、圣·桑等。

(3) 浪漫主义后期，即19世纪中、下叶的德奥音乐。主要作曲家有瓦格纳、勃拉姆斯和约翰·施特劳斯等。

(4) 19世纪的歌剧，主要是法国和意大利的歌剧。主要作曲家有罗西尼、多尼采蒂、古诺、德利布、比才、威尔第等。

(5) 19世纪的民族主义音乐。主要有俄罗斯作曲家格林卡、"强力集团"（里姆斯基·科萨科夫、鲍罗廷、穆索尔斯基等五人）、柴科夫斯基；捷克作曲家斯美塔那、德沃夏克；西班牙作曲家拉罗、阿尔贝尼斯；北欧作曲家格里格、西贝柳斯；等等。

(6) 浪漫主义晚期。19世纪与20世纪之交,其中包括印象派、后期浪漫派等多个流派。主要有法国作曲家德彪西、拉威尔;德奥作曲家布鲁克纳、马勒、理查德·施特劳斯;俄罗斯作曲家斯克里亚宾、拉赫玛尼诺夫;意大利作曲家马斯卡尼、普契尼;英国作曲家埃尔加。

由巴洛克时期到古典主义时期再到浪漫主义时期,西方音乐正在走着一条越来越开放、越来越多元的道路,这条道路在20世纪终于走向了极致。到了20世纪20年代以后,就已经无法用一个什么"主义"的篮子来容纳所有的音乐了。其特点是"多元"、"多变"。为了欣赏音乐的需要,对20世纪音乐这一部分,采用以下方法作一个简单的提示。

(1) 无调性音乐 人类自有音乐以来,或者说,自有记载的音乐以来,都是有调性的音乐。调性音乐的发生是有深刻的物理学、数学根基的,是合乎自然的。调性音乐发展到极致,走向它的反面,成为无调性音乐,也是符合万物"物极必反"的发展规律。颠覆调性,就是颠覆几千年音乐的基础,这是一件大事情。这件大事大约在20世纪20年代由奥地利作曲家勋伯格和他的两个学生贝尔格和韦伯恩完成了,因为这三位作曲家都在维也纳,所以称为"新维也纳乐派"。在整个20世纪中,自认为革新派的作曲家,无论自己承认不承认,都是在勋伯格的启示和影响之下。从这点说(而不是从作品说),勋伯格无疑是20世纪影响最大的作曲家。

(2) 20世纪前期 包括"新古典主义"和其他流派,作曲家有斯特拉文斯基、兴德米特、奥涅格、米约、普朗克、布里顿、艾夫斯、肖斯塔科维奇、普罗科菲耶夫等。不仅"20世纪前期"已经是一只大篮子,就连斯特拉文斯基这位作曲家本身,也是一只大篮子,他的一生音乐风格多变,最有影响的作品(舞剧《春之祭》、《火鸟》、《彼得鲁什卡》等)并不属于"新古典主义音乐",而是更多地可以划归"20世纪民族主义音乐";就连他的国籍,也很难一句话讲清楚。其他那些作曲家,如布里顿、肖斯塔科维奇、普罗科菲耶夫等,每个人不同作品的风格的差别也很大,要具体分析。

(3) 20世纪民族主义音乐 与19世纪民族主义音乐最大的不同,是作曲家的主要创作方法不是将民族音乐素材应用于浪漫主义的传统风格,而是吸收民间音乐的精髓创造新的风格的音乐。这方面的佼佼者首推匈牙利作曲家巴托克,还有他的同胞柯达伊,以及美国的科普兰、伯恩斯坦、格什温,捷克的亚纳切克,西班牙的德·法利亚、罗德里戈,罗马尼亚的埃涅斯库,苏联的普罗科菲耶夫(后期)、哈恰图良,英国的沃恩·威廉斯,巴西的维拉·罗勃斯,墨西哥的查维斯等。以上这些作曲家,有的个人风格也复杂多变,不能简单地以什么"主义"划分,这在20世纪作曲家中是比较普遍的现象。

(4) 20世纪后期 主要是第二次世界大战以后产生的"新音乐",包含名目繁多的各种流派,作为正在叩响音乐大门的爱好者,知

聆 听

道这样几位作曲家的名字也就够了:梅西安、卡特、鲁托斯拉夫斯基、凯奇、布列兹、施托克豪森、彭德雷茨基、利盖蒂等。另外,还可以列举这样一些流派的名称:序列音乐、偶然音乐、微分音音乐、噪音音乐、简约派、新浪漫主义、第三潮流等。这些名称还有各自的理论,真是五花八门,令人眼花缭乱。了解这些音乐的最好办法,还是依靠耳朵不要依靠眼睛,亲自听一听。

 诚然,中、西方音乐,就两种文化下的古典音乐来说,都有对神秘的探索,让人们随着音乐的节奏、旋律展开想象。音乐就像风,吹凉人们燥热的脸颊;音乐就像雨,滋润人们干涸的心田;音乐就像水,浇灌人们心中的花果。正如美国作曲家科普兰所说:你要听懂音乐吗?第一是听,第二是听,第三还是听。如此,就让我们从听开始吧!

【上编　中国音乐赏析】

第一章 天籁之声

第一节 概　述

"笛"俗称"笛子"或"梅"。我国古代把竖吹的箫和横吹的笛称为篴，约在南北朝以后笛和箫的名称才逐渐分开，称现在的笛为横吹或横笛。笛在我国分布很广，但主要有曲笛、梆笛两种。曲笛主要流传于我国南方，用于昆曲伴奏及南方各民间器乐合奏。主要代表人物有赵松庭、陆春龄等。主要乐曲有《鹧鸪飞》、《姑苏行》等。梆笛主要流传于我国北方，用于戏曲梆子腔音乐的伴奏及北方各民间器乐合奏。主要代表人物有冯子存、刘管乐等。代表乐曲有《喜相逢》、《五梆子》、《顶嘴》等。

"笙"是我国古老的簧管乐器。我国许多史书对此均有记载。传统笙主要用于民间器乐合奏和戏曲音乐伴奏，建国后独奏艺术获得了新的发展。主要代表人物有胡天泉、董洪德、阎海登等。代表曲目有《凤凰展翅》、《孔雀开屏》等。

"管子"是我国古老的吹管乐器。古时称筚篥。它流传于我国南北各地，主要用于民间鼓吹乐以及僧、道宗教音乐。著名乐曲有《江河水》、《柳叶青》等。

"唢呐"是中国的民间吹管乐器。我国的唢呐源于波斯、阿拉伯的双管吹管乐器苏尔奈。唢呐主要用于民间的吹鼓乐和民间的吹打乐，现在的唢呐分为高音唢呐、中音唢呐和低音唢呐三种。主要代表人物有任同祥、赵春亭等，代表曲目有《百鸟朝凤》、《小开门》等。

第二节　经典赏析

一、笛笙音乐

笛子

笙

(一)《喜相逢》

1. 概述

《喜相逢》原来是内蒙古的一首民歌,后流传到张家口北部一带,被吸收入"山西梆子"及"二人台"中作为过场牌子吹奏。现在流行的笛子独奏曲《喜相逢》是由著名笛子演奏家冯子存和专业音乐工作者方堃在传统曲牌的基础上改编的。他们在改编时充分运用"滑音"、"顿音"、"花舌"和"历音"等民间竹笛的演奏技巧,以表现亲人依依惜别和团聚时的欢乐。音乐生动活泼,具有浓厚的乡土气息。

2. 解说

全曲共分四段,A、A1、A2、A3。为表现乐曲内容的需要,乐曲在保持段式结构不变的情况下,运用各种演奏技巧,改变力度、速度、节奏(有时也伴随着结构的微小伸缩)等音乐要素,使每次变奏从各个侧面发展和丰富主题的音乐形象,因而使这首短小的乐曲得到生动的表现。

第一段 A：由六个乐句组成，它只用了两个略有对比的音乐材料 a 与 b，一个亲切婉转，一个活泼跳跃，构成了起承转合的乐思起伏。

起句 a 由两个小分句组成（3+3），而传统曲牌《喜相逢》的起句是（1+1），它是用 $\frac{4}{4}$ 记谱。笛曲为表现亲人依依惜别的情绪，将 a 的两个小分句作了扩充，并都处理成自由节奏。在民间器乐曲中，乐曲首句采用散起形式作为引子是常见的，之后转入整板。a1、a2 都以四小节合为一句，对 a 作加花装饰。a3 的第四小节巧妙地用 "1 3 2 1" 的"句末填充"技法引出用"花舌"演奏的变宫音，增加了音乐的不稳定性和色彩上的对比，具有"转"的结构功能。a 的三次变奏手法比较简单，但手法之间却能有生动的音乐效果，这一点值得我们很好地琢磨和学习。最后的 b 与 b1 "合"的结构部位，演奏速度再次加快，b2 采用"句末填充"（它在第二、第三段也用同一技法）以改变段落的停顿感，迫使旋律不停地向前行进，使乐段之间前后紧相连接，一气呵成。

A1：自本段起，a 句改为（2+2）。为表现喜悦的情绪，减少了第一段时滑音技巧的运用，而采用均匀的八分音符和十六分音符相间的轻快活泼的节奏前列，如 a2：（谱例），同时用"句末填充"将前四句和后两句各自连成一气。

A2：吐音运用和 "X X X" 这一雀跃节奏的重复出现。如 a2（谱例），加之速度进一步加快，使音乐显得兴高采烈。

A3：固定音性的穿插进行，如 a3（谱例）花舌音的多次使用；速度的逐渐加快，将音乐推向高潮。末了以非常简洁的手法，速度的减慢和以十度的下历音进入到主音作结束。

这首短小的笛曲通过每一段侧重运用某种不同的演奏技巧、节奏，在速度方面采用由慢到

快的"渐层发展"的布局原则,因而使全曲的音乐能富有层次地展开。这种变奏体结构和变奏手法在民间器乐曲中是较常见的,它凝结着民间艺人的集体智慧和创造力。

陆春龄(1921—),笛子演奏家。出生于上海。早年受一位皮匠师傅的启发和指导,开始学吹笛子。因家境贫寒,初中毕业后,以汽车司机为职业,亦曾踏过三轮车。解放后进入上海民族乐团,1976年调上海音乐学院民乐系任教。

陆春龄的笛子演奏音质纯净、秀美、醇厚、圆润,表演细腻。他的演奏风格吸收了江南丝竹音乐之特点,善于运用赠音(实指、虚指和多指)、打音、倚音、指颤音等技巧润饰旋律,被誉为笛坛南派的代表人物之一。他演奏的代表作品有《鹧鸪飞》,创作的代表作品有《今昔》、《奔驰在草原上》等。

陆春龄

冯子存(1904—1987),笛子演奏家。出生于河北省阳原县。自幼受兄长影响,学习吹笛,17岁时随兄长到包头一带谋生。在包头,他利用四年业余时间学习掌握了全部二人牌子曲。以后回乡,除务农外,主要在张北一带靠演奏"二人台"为生。1953年开始从事专业音乐工作,曾担任中央歌舞团独奏演员,现为中国音乐学院民乐系教授。

冯子存的笛子演奏风格粗犷、朴实、豪放,被当地群众誉为"吹破天"。他是建国以后第一位把笛子搬上舞台的民间音乐家。他作为独奏乐曲演出的民间音乐家,在笛子

冯子存

演奏艺术的发展中具有重要的影响,被称为北派风格的一代宗师。他的创作基本是以民间曲牌为基础的,代表作品有《喜相逢》、《五梆子》、《放风筝》等。

(二)《鹧鸪飞》

1. 概述

《鹧鸪飞》是一首湖南民间乐曲,乐谱见1962年出版的《中国雅乐集》(严箇凡编)。该书所载《鹧鸪飞》的解题是:"箫",小工调。本曲不宜用笛,最好用声音较低的乐器,似乎幽雅动听。

2. 解说

在民间流传的《鹧鸪飞》有"原板"和"花板"两种,"花板"为"原板"的"放慢加花"。陆春龄改编的《鹧鸪飞》以民间流传的版本为依据,加以改编。他将"花板"再次"放慢加花"作为乐曲的第一段,然后接快速的"花板",这样前后两段就形成变奏关系。在改编中,将第一小节处理成散板,节奏自由,作为全曲的引子,第二小节转入整板。第一小节的四个长音,运用实指颤音和虚指颤音及力度强弱的变化,把鹧鸪鸟在天际击翅翻飞的艺术形象,在乐曲的一开始就展现出来。为分析的需要,我们摘引"原板"、"花板"和陆春龄改编谱的有关部分加以对照。

我们从以上谱例可以看出,由于陆谱慢板将民间流传的"花板"再次"放慢加花",使速度慢和旋律音的时值增长,因此慢板段落更为优美抒情。

陆春龄在改编中删去了"原板"的第31小节(这是重复的小节),并当慢板段落结束后转

接快板部分时,快板段落是从"花板"的第5小节第3拍上开始的,这样删去了不必要的重复部分,使乐曲的结构精炼。

《鹧鸪飞》成为一支优美的笛子独奏曲,一方面是运用民间"放慢加花"的旋法对一首简单的原始谱进行再创造,并在结构上加以精炼和作新的布局,使原始谱所表达的内容有了质的变化。另一方面尤为重要的是陆春龄在演奏上精致细腻的处理,悠扬抒情的慢板和流畅活泼的快板使音乐富有层次和对比;力度的强弱倏忽多变,生动地展示了鹧鸪鸟忽高忽低、时远时近、倏隐倏现地在空中自由飞翔的形象。若说是绘其形,还不如说是传其情。演奏者通过塑造鹧鸪鸟的飞翔之态,以反映封建社会人们渴望自由和对美好生活的向往。

陆春龄的笛子演奏,中低音区笛音饱满醇厚,高音区清脆明亮,轻吹时柔润飘逸引人入胜。音色、音量的变化幅度大,表现力丰富。在演奏指法方面善于用打音、颤音、赠音等以润饰曲调,具有浓郁的江南风格。

《鹧鸪飞》的创作技法除了学习民间的"放慢加花"变奏手法以外,还有特性音调不断自由地贯穿。这种旋法在民族器乐中是常见的,但由于这种特性音调的贯穿是不规则的,所以常被我们忽视,其实,《鹧鸪飞》运用的在母曲制约下的特性音调不断地自由贯穿是有规律可循的。

当一首较为简单的原始曲谱(即母曲)有规律地改编成扩充结构并进行加花装饰时,母曲中的乐音和音型存在着多种不同的加花可能性,因此改编者(通常也就是表演者)可根据音乐表现的需要,发挥自己的演奏特长,选择特性音调加以贯穿。如《鹧鸪飞》全曲分成大小长短不一的许多乐句,而 5·7 6754 3 -、1265 1612 3 - 和 1·2 5435 6 -、612 5672 6 - 等特性音调不断萦绕着听众,它所起的贯穿统一作用仍是十分明显的。由于它们是不规则地出现,当与其前后的其他规律作不同方式的连接时,又能给人以新鲜感。

2008年2月17日,"安利慈善新春音乐会五周年——中央民族乐团恢宏献礼"在山东会堂隆重上演,笛子独奏《鹧鸪飞》

(三)《凤凰展翅》

1. 概述

胡天泉和董洪德于1956年合作的《凤凰展翅》,是建国以来创作的第一首笙独奏曲。乐曲描绘了我国传说中的神鸟——凤凰迎着雨后彩虹展翅欲飞的美妙意境。它采用山西民间音调为素材,具有浓郁的地方特

《凤凰展翅》碟片

色,音乐形象鲜明,表现手法简练,富于主动、含蓄的艺术效果。1957 年参加第六届世界青年民间音乐比赛,荣获金质奖章。

2. 解说

全曲由引子和三个段落组成。

引子先由四支琵琶奏出优美、恬静的曲调,随后,独奏乐器以刚柔相间的旋律和呼舌、倚音等技巧展现出凤凰优美的身姿:

$1=D \quad \frac{2}{4}$

（琵琶）☆

$\dot{\dot{1}}6 - | \overset{\dot{3}\dot{2}}{\dot{1}} - | \overset{\dot{5}\dot{1}\dot{2}}{5} - | \underline{2\dot{3}\dot{1}\dot{2}} \ \underline{6\dot{1}\dot{5}6} | \underline{3\dot{5}\dot{2}\dot{3}} \ \underline{1\dot{2}\dot{6}\dot{1}} | \overset{\dot{5}\dot{1}\dot{2}}{5} - |$

（笙）

呼舌

$\underline{5\dot{1}\dot{2}} \ \underline{3\dot{5}\dot{1}} | \dot{6} - | \overset{\dot{7}\dot{6}\dot{5}}{\underline{\dot{6}\dot{0}\dot{0}}} | \overset{\dot{7}\dot{6}\dot{5}}{\underline{\dot{6}\dot{0}\dot{0}}} | \overset{\dot{7}\dot{6}\dot{5}}{\underline{\dot{6}\dot{0}\dot{0}}} | \overset{\dot{7}\dot{6}\dot{5}}{\dot{6}\dot{0}} - | \overset{\dot{7}\dot{6}\dot{5}}{\underline{\dot{6}\dot{0}\dot{0}}} |$

$\overset{\dot{7}\dot{6}\dot{5}}{\underline{\dot{6}\dot{0}\dot{0}}} | \overset{\dot{7}\dot{6}\dot{5}}{\dot{6}}) | \overset{\dot{7}\dot{6}}{\underline{56565656}} | \underline{565656} | \underline{56565656} | \underline{56560} |$

呼舌

$\dot{6} - | 5 - | \underline{46} \ \underline{35} | \underline{23} \ \underline{12} | \underline{45} \ \underline{43} | 2\ 0 \ \overset{5}{\underline{765 43}} | \underline{2 0 5} \ \dot{1} . \dot{2} |$

乐曲的第一段旋律富于歌唱性。起始柔和、优美,继则悠扬、顿挫,其后欢快、流畅,表现了凤凰引吭高歌、左右顾盼,以至情不自禁翩翩起舞的动人情景。

转$1=G$ （4 = 后1） $\frac{2}{4} \quad \frac{3}{4}$

$\dot{5} - | \dot{5} - | \dot{5} - | \dot{5} . \underline{6\dot{1}} | \underline{3 5 6\dot{1}} | \underline{2 5 3 2} | \underline{\dot{1} 6 5 3 5 6} |$

$\overset{>}{\dot{1}} . \underline{3 5} | \underline{\dot{2} 0 3 2} | \underline{\dot{1} 0 2 \dot{1}} | \underline{6 0 \dot{1} 6} | \underline{5 0 6 5} | 3\ 0 | \underline{0 3 5} \ \underline{\dot{2} 0} |$

$\underline{0 3 5} \ \underline{\dot{2} 0} | \underline{0 3 5} \ \underline{2 3 2} | \underline{2 3 5} \ \underline{2 \dot{1}} | \underline{\dot{2} 7} \ \underline{6666} | \overset{\sim}{6} \overset{\sim}{\dot{3}} \ \dot{2} . \dot{1} |$

$\underline{\dot{2} 7} \ \underline{6666} | \overset{\sim}{6 \dot{2}} \ \underline{\dot{1} 7} | \underline{6 7} \ \underline{6 5} | \underline{6 \dot{1}} | \underline{3333} | 3\ 0 |$

音乐的调性转换使色彩更趋柔和。笙的"嘟噜"技法是胡天泉首创的,它具有使音波产生连续滚动的美妙效果。据说是他从漱口时在口腔内嘟噜水而得到的启发。它结合渐次下行的旋律,表现了凤凰活泼可爱的神态。

第二段乐曲富于动态。它以逐渐紧凑的节奏、加强或改变重音重拍的手法,使旋律连贯流畅并富于跳跃的弹性。

$0\ 5 | \dot{2} . 3 | \overset{>}{5} . 6 | \overset{>}{\dot{1}65} \ \overset{>}{\dot{1}65} | \underline{365} \ \underline{352} | \underline{\dot{2}} \ \dot{1} \ \underline{6156} |$

$\underline{\dot{1}765} \ \underline{\dot{1}765} | \underline{365} \ \underline{352} | \underline{\dot{2}5} \ \underline{23} | \underline{5555} \ \underline{15} | \underline{3332} \ \underline{\dot{1}\dot{1}\dot{1}7} |$

$\underline{6\dot{2}}\ \underline{1\ 5}\ |\ \underline{3\ 3\ 3\ 2}\ \underline{\dot{1}\ 7\ 7}\ |\ \underline{6\dot{2}}\ \underline{1\ 5}\ |\ \underline{{}^{\#}4\ 3\ 2}\ \underline{\dot{1}\ 7}\ |\ \underline{6\widetilde{\dot{2}}}\ \underline{1\ 5}\ |\ \underline{{}^{\#}4\ 3\ 2}\ \underline{\dot{1}\ 7}\ |$

$\underline{6\widetilde{\dot{2}}}\ \underline{1\ \widetilde{\dot{2}}}\ |\ \cdots\cdots$

这段音乐的进行,具有民间音乐板式变化的特色,它十分自然地把乐曲引向欢快雀跃的气氛之中。后段变化音的出现,为乐曲调性的再转换预作了巧妙安排。

第三段音乐以富有对比的韵律和节奏表现凤凰姿态万千的舞蹈形象和展翅欲飞的奕奕神彩。开始时音乐情绪欢快热烈,接着,转入了全曲最为柔美的段落。运用笙的大段"呼舌"演奏,表现了出神入化的抒情意境。

呼舌
$5\ 2\ |\ \underline{1\ 2}\ \underline{6\dot{1}}\ |\ \underline{5\ 6}\ \underline{4\ 3}\ |\ \underline{\dot{2}\ \dot{1}}\ \underline{7\ 2}\ |\ \begin{Bmatrix}6\ -\ |\ 6\ -\ |\ 1\ -\\ \underline{6\ 0}\ \underline{6\ 0}\ |\ \underline{6\ 0}\ \underline{6\ 0}\ |\ \underline{1\ 0}\ \underline{1\ 0}\end{Bmatrix}$

$\begin{Bmatrix}5\ -\ |\ \underline{5\ 5}\ \underline{5\ 5}\ |\ \underline{5\ 5}\ \underline{5\ 5}\ |\ \underline{6\ 6}\ \underline{6\ 6}\ |\ \underline{6\ 6}\ \underline{6\ 6}\end{Bmatrix}\ |\ \underline{5\ 6}\ |\ \underline{5\ 6}\ |\ \underline{4\ 3}\ \underline{5\ 2}\ |$

$1\ 2\ |\ \cdots\cdots$

笙的"呼舌"技巧有着使音乐微微颤动的奇妙色彩,它惟妙惟肖地描绘了凤凰轻轻抖动羽毛、展翅欲飞的神态。这段恬静、缓慢的优美旋律能使人陶醉在如诗似画般的意境之中。

二、管子音乐

(一)《江河水》

1. 概述

管子独奏曲《江河水》由王石路、朱广庆、朱长庆和谷新善

《凤凰》

等根据"辽南鼓乐"同名笙管曲牌整理、加工、改编而成。它以凄苦悲切和悲愤激越的曲调,倾诉了劳苦大众在旧社会遭受的压迫和剥削,声声血泪,仇恨满腔。这首乐曲在音乐舞蹈史诗《东方红》中被用作第一场"苦难的年代"的配音。后又被改编为二胡独奏曲,流传很广,深受

管 子

山水画《江河水》

群众的喜爱。

管子独奏和二胡独奏各有特点,管子以其特殊的音色和气滑音等演奏技巧表现了乐曲凄凉和悲愤的情绪。二胡独奏模仿管子演奏的特点,运用了民间揉弦的交替及弓法的丰富变化,使它别具一格。

2. 解说

乐曲的结构是三段体:引子 A　B　A1。

引子由管子从最低音区起奏散板乐句,它连续四次四度上扬,迸发出人民悲愤的情绪,随后和弦分解式下降引出主题。

这扣人心弦的音调一开始就把听众带入到旧社会人民过着悲惨生活的情景中去。

A 段由"起、承、转、合"四个乐句组成。

起句是暗淡的羽调式色彩,速度缓慢,旋律连续波状起伏,以及管子近似人声的特殊音色,音乐是那样的凄凉悲切。第二乐句以十度向上跳跃,旋律作两次向上冲击,表现出人们异常悲愤的情绪,音乐语言简朴,而艺术感染力却非常强烈。第三乐句节奏顿挫,断后即连,直至第八小节才作结,表现出悲痛欲绝、泣不成声的情绪。这个"转"句采用的音乐展开手法是很有特点的。第四乐句则是起句的变化重复。

B 段由 A 段的 A 羽调转入 A 徵调,同主音转调使 B 段和前面产生调性色彩上的明显对比。这个中段的句法采取"对仗"结构,每个小段都是由上下句相对答呼应。它们的旋律起伏幅度不大,音调平稳,并且绝大多数都是二度级进,加之全段以 mp 的力度弱奏,好像是人们在苦苦思索着他们为什么遭受如此苦难的原因。这个中段对 A 段来说是对比段落,而对下面 A1 段来说又是一种铺垫,它承上启下,以更强的力度表现人们的满腔仇恨和血泪控诉。

在 B 段之后,管子独奏一小节,接着管子和乐队用 ff 强度全力演奏,压在人们心头的怒火爆发了。A1 省略了 A 段的第一乐句,使结构紧凑有力,马上进入激越的情绪,乐曲很快推向高潮。

中段 A 羽转入 A 徵的转调技法在民间广泛流传,称为"借字"。

现对《江河水》运用的 A 羽→A 徵→A 羽的同主音转调进行剖析。

[乐谱]

[Ⅰ]：A 段为 A 羽。末句前两小节旋律用 1、2、3、5、6 五声,而后两小节的旋律构成却是 2、3、5、6、7 五声。宫音的消失,而代之以变宫音,因此,最后两小节是向中段 A 徵转调的过渡部分,它属 A 商。音乐进入 B 段后,旋律中不但宫音消失,而且又用 #4 代徵音(为了说明转调技法,中段仍按前调记谱)。这就是"双借",1→7、5→#4,由 A 羽转入 A 徵。

[Ⅱ]：中段 B 末句的角音消失了,代之以清角音,它为转入 A1 段的 A 羽作过渡,属 A 商。在 A1 的旋律中角音仍然消失,并且又用闰音替代羽音,因而经"双借"后,3→4、6→7,A1 又转为 A 羽。

管子独奏曲《江河水》塑造的音乐形象深刻动人,扣人心弦。它选了"辽南鼓乐"的两个音乐素材《江河水》和《梢头》发展而成。A 段为《江河水》,B 段系《梢头》,改编者把它们组合成一首完整的乐曲时,巧妙地运用民间"借字"技法,使同主音的二度关系转调自然而不露痕迹,取得了很好的艺术效果。

(二)《柳叶青》

1. 概述

管子独奏曲《柳叶青》(尹二文、李崇望整理)由山西晋北地区的两首民间乐曲组成。第一段为《荫中鸟》(又名《云中鸟》),第二段为《柳叶青》,第三段是《柳叶青》的变奏。

2. 解说

乐曲以慢而抒情的《荫中鸟》开始,以热烈

柳叶儿青又青

的快板《柳叶青》变奏结束,表现了晋北人民淳朴乐观的情绪。

这首乐曲在整理时,充分发挥乐器的性能,利用音区、音色的鲜明对比及各种演奏技巧对曲调进行润饰。音乐生气勃勃,富有强烈的地方色彩。

在整理改编时,对原来简单的原始谱作加花装饰,如《荫中鸟》:

原始谱 | 1 2 | 5 3 2 5 | 3 2 1 7 | 6 1 7 |
整理谱 | 1.5 1 2 | 5.6 5 3 2 5 5 | 3 5 3 2 1 1 2 | 6 0 2 7.6 7 2 |

原始谱 | 6 6 5 7 2 | 6 7.6 | 5 |
整理谱 | 6 5 6 1 5 6 7 5 | 6.2 7 2 7 6 | 5 |

《柳叶青》

原始谱 | 3 1 1 6 | 5 1 1 | 5 6 5 | 5 1 6 1 6 5 |
整理谱 | 3 5 1.2 1 6 | 5 1 1 3 | 2 1 7 6 5.3 | 5.6 1 7 6 7 6 5 |

原始谱 | 3 2 3 |
整理谱 | 3 5 3 2 1 2 3 |

在结构上也作了些扩充和发展,如《荫中鸟》自第 21 小节后,整理者进一步运用原来曲牌在后半部分采取短小音型不断重复的展开手法,将结构进行扩充,并通过节奏的更加花簇,使《荫中鸟》在达到小高潮后结束,这样结构清晰,使下面《柳叶青》出现时新鲜感更强。

《柳叶青》的结构是用循环原则构成的,它用这一在乐曲头上出现的乐句 1 1 1 6 5 | 3 2 3 | 贯穿全曲,循环再现(有时带变化地再现)。《柳叶青》的句法较规整,有分有合,对答呼应,音乐活泼。由于贯穿乐句以角音作结,所以乐曲角调式的色彩很强,可是其全曲的尾句却结束在徵音上(其原始谱的尾声停在宫音上),给人以新鲜感。这种乐曲的尾部(尾段或尾句)结束在新的调式主音上(或是新宫调)的技法在民间乐曲中不鲜见的,如"江南丝竹"的《三六》、"广东音乐"的《走马》和《雨打芭蕉》、"浙江吹打"的《龙头龙尾》等,它们形成了"经篇结句、余意悠然"的效果。

乐曲最后的《柳叶青》变奏采用民间"放轮"手法,依次出现 3、5、2 这三个长音,而乐队伴奏是围绕这些中心音旋转的音型,这种在乐曲尾部推向高潮的技法是民间乐曲创作中经常采用的。

三、唢呐音乐

(一)《百鸟朝凤》

1. 概述

《百鸟朝凤》原是流行于山东、安徽、河南、河北等地的民间乐曲。1953 年春,由山东菏泽

专区代表队作为唢呐独奏曲参加全国会演,受到热烈欢迎。它以热情欢快的旋律与百鸟和鸣之声,表现了生机勃勃的大自然景象,引人入胜。

唢呐

《百鸟朝凤》原来在民间风俗性的活动场合演奏,因演奏场合的群众性和流动性,所以演奏时根据客观需要和本人的技术特长作即兴发挥,乐曲可长可短,无严格规定,因而结构松散零乱,高潮不突出,有时将公鸡啼晓、母鸡生蛋,甚至连婴儿的哭声等都随意加入,以炫耀演奏技巧招来听众。当《百鸟朝凤》被选为出国演出节目时,经民间乐手任同祥在专业音乐工作者的协助下进行加工,删去了鸡叫声等,将鸟叫声也作了压缩,并设计了一个运用特殊技巧的华彩乐句,扩充了结尾的快板段落,使全曲在热烈欢腾的气氛中结束。这一版本在第四届世界青年联欢节民间音乐比赛时演出,独奏者任同祥获得了银质奖。20世纪70年代,在任同祥演出版本的基础上又进行了一次较大的改编。以下根据著名唢呐演奏家任同祥近年来的演出谱逐段进行简要介绍。

2. 解说

(1)散板引子。

唢呐在奏出清新、悠扬的乐句之后,随即模仿鸡叫声,伴奏中的笛子与其对答呼应,互相竞奏,使乐曲一开始就展现出百鸟齐鸣的情景。

(2)优美流畅的旋律,具有浓郁的地方色彩和乡土气息,音乐充满着活力。

(3)唢呐自由地模仿各种鸟叫声,伴奏声部以舒展的节奏、如歌的旋律作陪衬。这段伴奏旋律是新写的,较之原来的音乐性更强了,并且与唢呐演奏的旋律段在节奏形态和情绪方面形成一定的对比:

（4）活泼欢快的短小乐句排比地出现。音乐富有情趣，犹如人们在山林中嬉戏之状。

（5）这是第二次出现的鸟叫段落，演奏者运用复杂的、高难度的演奏技巧，模拟了喧闹的百鸟争鸣之声。

（6）速度较快，音乐热情奔放。当乐队嘎然停止之后，出人意料地唢呐用花舌发出蝉鸣之声，几近逼真程度。更有趣的是有一段模拟知了被捉在手心中发出的阵阵挣扎声。最后，知了长鸣一声，远飞而去。每当乐曲演奏到这里时，听众的情绪异常活跃。

（7）音乐进入高潮段落，速度加快，音型短小，反复推进，并出现了号召性的长音"3"，接着又出现唢呐的华彩乐段：

这样长的一段旋律是用一口气吹完的，中间没有停顿，这是唢呐的一种特殊演奏技巧。当需吸气给肺部以补充时，把口腔内的余气，通过腮帮的收缩加压送出，以不间断地演奏。这时，鼻孔以快速吸气作补充，我们称这种技巧为特殊循环换气法。由于一口气吹奏这么长的时间，并且旋律又是在高音区活动，情绪高涨，所以这时观众往往被强烈的音乐气氛所感染，情不自禁地为表演者鼓掌。

2008年2月17日，"安利慈善新春音乐会五周年——中央民族乐团恢宏献礼"在山东会堂隆重上演，唢呐独奏《百鸟朝凤》

（8）这是高潮段落的继续，音乐情绪越加热烈。最后再次出现百鸟争鸣，与引子相呼应。

《百鸟朝凤》从流传于民间而走向舞台成为一首

唢呐独奏曲,经历过多次整理改编,使乐曲的结构更臻完善,音乐性更强,形象更为鲜明生动,因此受到国内外听众的普遍欢迎。

任同祥(1927—),唢呐演奏家,上海歌剧院独奏演员,山东省嘉祥县人。8岁学艺,初随鼓乐班学奏打击乐器,12岁开始从伯父任保盼学吹唢呐,其后随师周游。1953年参加全国第一届民间音乐、舞蹈会演,得到很高的评价。他的唢呐演奏,音色清秀圆润,技巧运用自如,风格浓郁清新。由他整理改编的唢呐曲《百鸟朝凤》,构思新颖、趣意横生,得到国内外广大听众的赞赏。其他代表作品有《一枝花》、《庆丰收》、《山村来了售货员》等。

任同祥

(二)《小开门》

1. 概述

《小开门》是在全国各地广泛流传的一支民间曲牌。

唢呐独奏《小开门》由著名唢呐演奏家赵春亭演奏。他自七八岁时就对鼓乐产生了浓厚的兴趣,11岁开始学艺,经过几十年的刻苦练习,获得了卓越的成就。他演奏的乐曲生动细腻,具有很强的艺术感染力。他创造了"箫音"、"三弦音"、"气拱音"和"气顶音"等独特的演奏技法,丰富了唢呐的表现力。

2. 解说

《小开门》的曲调流畅,情绪欢快,多在喜庆佳节时演奏。赵春亭运用特殊的演奏技巧,将这首情绪欢快的乐曲表现得更加生动,富有情趣。

赵春亭把《小开门》这支曲牌分成前后两个段落:

前半段①运用"气拱音"技巧模拟人笑,发出类似"哈、哈、哈"的声音。

后半段②运用单吐和双吐技巧的配合,吹奏出富有弹性的如三弦弹奏的声音。

前半段运用"气拱音"、"气顶音"等技巧,使旋律优美如歌,后半段运用"三弦音"的技巧,短促而富有弹性的乐音和轻快的节奏相结合,情绪活跃欢快。通过这样的艺术处理,使这支曲牌前后有了对比。

当第二次重复演奏时,速度轻快,情绪渐趋热烈。

为了将乐曲推向高潮,第三次重复演奏时省略曲牌前半段,继续用"三弦音"演奏带变化

的曲调,好似第二段的尾部扩充。经过这样裁剪、省略,使结构紧凑连贯,有利于乐曲高潮的形成,最后以慢而抒情的尾句作结束,使音乐效果完满。

《小开门》曲牌在民间演奏时,为配合各种生活风俗的需要作不断重复,曲牌在结构上连环扣接的特点使它能无间歇地连续进行。这个连环扣接的乐句,既是曲牌的首句,又是曲牌的尾句,请看以下谱例:

1. 3 2 6 | 7 6 5 3 2 3 6 5 | 1 0 (全曲首句)

6 7 6 5 1 3 2 6 | 7 6 5 6 5 3 2 | 1 0 (上段末句,下段首句)

6 7 6 5 1 3 2 6 | 7 6 5 1 1 2 3 6 1 | (末段尾句,下段首句)

6 1 2 3 2 1 1 7 6 | 5 0 5 6 4 3 | 2 3 5 7 6 5 3 5 6 | 1 - | (全曲终句)

安徽京胡独奏《五子开门》、山东竹笛二重奏《双合凤》及全国流行的器乐曲牌《柳青娘》等都有这样的连环扣接乐句。

从笛曲《喜相逢》、管子曲《柳叶青》、唢呐曲《小开门》等乐曲的整理改编和演出中,可以看到民间艺人的卓越演奏和再创造使这些原始器乐曲牌获得了新的生命,从而得以发展和流传。

第二章 人籁之情

第一节 概述

"二胡"为我国民间的拉弦乐器,俗称胡琴、嗡子、南胡等,流行于我国南北各地。主要代表人物有刘天华、华彦钧、王国潼、闵惠芬、刘文金等;代表曲目有《二泉映月》、《听松》、《光明行》、《病中吟》、《豫北叙事曲》等。

"板胡"是我国的拉弦乐器。它在民间有多种称谓,如秦胡、胡呼、梆子胡、瓢、大弦等。主要用于北方秦腔、山东梆子、评剧等戏曲音乐伴奏,也用于南北民间吹打乐、鼓吹乐合奏。它有高音板胡、中音板胡、次中音板胡三种。代表人物有刘明源、张长城等,代表曲目有《红军哥哥回来了》、《大起板》等。

"京胡"是我国民间拉弦乐器。它是随着京剧艺术的形成和发展,在胡琴的基础上研制而成的。京胡是京剧音乐的主要伴奏乐器。著名的京剧曲牌有《五字开门》等。

第二节 经典赏析

一、二胡音乐

(一)《二泉映月》

1. 概述

这是一首民族风格十分浓郁的二胡独奏曲。音调具有悠久的历史渊源,这是华彦钧(阿炳)的代表作品之一,1951年由天津人民广播电台首次播出。

2. 解说

本曲由引子和六个段落构成,它以一个音乐主题为基础,在全曲中进行了五次变化和发展。这是我国民间器乐曲最为常见的变奏曲式结构。

引子是一个音阶下行式的短小乐句:

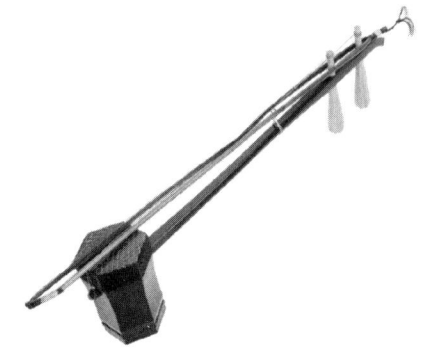

二 胡

用"从头便是断肠声"这句古诗来形容它是再恰当不过了。短短的音是那样的哀怨、凄凉,仿佛一个饱经风霜的老人因不堪回首往事而深深地叹息。随之,埋藏在心中无穷尽的忧伤和痛苦也化作音乐奔泻而出。

《二泉映月》的音乐是优美而深沉的,它的主题由上、下两个乐句组成。一个是带有倾诉性的、令人沉思的乐句:

这段曲调音域并不宽广,缓慢有规律的节奏和稳定的结束使凄苦的音调渗透了一种刚毅而稳键的气质,它仿佛描述一位拄着竹棍、迈着沉重脚步又不甘向命运屈服的盲艺人在坎坷不平的人生道路上徘徊、流浪。

下乐句的旋律则起伏变化,恰如海潮般的感情在奔腾。

……它贯穿全曲,并在整

个段落进行中展开、跌宕回旋，使整个乐曲在优美、深沉的旋律中充满了狂风骤雨般的激情，似乎是阿炳用难以抑制的感情在叙述自己一生的种种苦难和遭遇。这段音乐结束在半终止状态，给人以隐痛难言、久久不能平静的感觉。

由这两组美妙的乐句构成的音乐主题以及后来的一系列交替出现和变奏，把阿炳由沉思而忧伤，由忧伤而悲愤，由悲愤而怒号，由怒号而憧憬的种种复杂感情表达得淋漓酣畅。例如，乐曲后三段出现的 $\underline{1\,6\,1}\ \underline{3\,3\,1}\,|\,\dot{2}\cdot\underline{3\,\dot{2}}\ \underline{1\,1}\ \underline{\dot{2}\cdot1\,6\,1}\,|\,5\,-$ 是主体音乐下乐句的变体。由于改变了几个音的次序，从而使音调更加缠绵悱恻、凄凉感人。这种既保持统一形象又有多种变化的旋法使旋律交织起伏有序，感情的倾诉层层深化。在经过几个段落的情绪、力度诸种因素的积聚和发展之后，终于以势不可挡的力量推向了全曲的高潮：

$$\underline{\dot{6}\cdot1\dot{6}\dot{1}}\ \underline{\dot{2}\,5\,3\,2}\,|\,\underline{1\cdot2}\ \underline{3\,3}\ \underline{2\,1\,1}\ \underline{6\,1\,2\,3}\,|\,5\ \underline{5\,5\cdot5\,5\,3}\ \underline{2\,3\,2\,1}\ \underline{6\,1\,3\,2}\,|\,\dot{1}\,-$$

这段在宫音上结束的激愤而辉煌的曲调，是阿炳特有的气质、魅力的流露，鲜明地表现了阿炳在苦难生涯中磨练出来的倔强而刚毅的性格，表达了他对黑暗势力不妥协的斗争和反抗精神，使闻者莫不深受感动。

阿炳是一位才华出众的民间音乐家，他演奏胡琴也有很高的技艺和功力。他的《二泉映月》录音是在他曾发誓不再演奏乐器，因此荒疏了两年之久，又仅仅重上街头练习了三天而录制的，然而他却演奏得那样娴熟、粗犷奔放。他用的胡琴弦也与一般不同，内弦用老弦，外弦用中弦，这在胡琴上是较难控制的，然而他却能驾驭自如，得心应手。

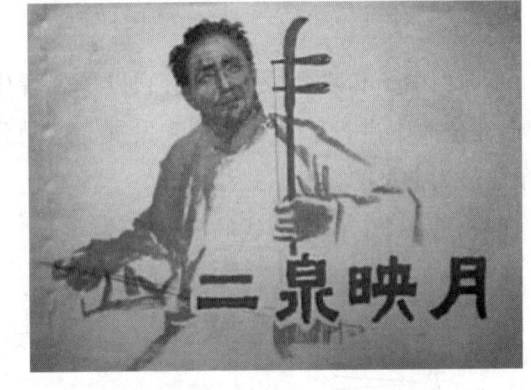

二泉映月

由于阿炳长期在街头卖艺，常常边走边拉，采用站立式姿势演奏，因而在艺术风格上形成了大量运用原把位一、三指滑音的特殊手法。阿炳的滑音技巧，轻可柔，重可刚，变化万端，富于表情，具有扣人心弦的力量。此外，阿炳拉琴运弓也别具一格，在这首乐曲演奏中他多处使用了"错乱"弓序，即打破一般按强弱拍节平稳运弓的次序，而是根据感情的需要改变运弓的强弱关系，使乐曲产生了一种错落跌宕的效果，具有雄浑刚毅的气魄。如乐曲第五段上的乐句：

$$\underline{1\,6}\ \underline{5\,6\,1\,2}\,|\,\underline{3\cdot2}\ \underline{5\ 3\cdot6}\ \underline{5\,3\,3\,5}\,|\,\underline{\dot{6}\cdot5}\ \underline{\dot{1}\dot{1}\,5}\ \underline{6\,5\,6}\ \underline{5\,6\,5\,5}\,|$$
$$\underline{3\cdot5}\ \underline{2\cdot3\,5\dot{1}}\ \underline{6\,2\,3\,5}\,|\,1\,-$$

在这里，阿炳随心所欲地运弓达到了令人惊叹的境界。乐曲中的这些特色，值得我们欣赏时加以注意。

华彦钧(1893—1950),民族音乐家。小名阿炳,江苏无锡东亭人。他自幼从父华清和学习音乐,4岁丧母,21岁患眼病,35岁时双目失明,在无锡市以沿街卖唱和演奏各种乐器为生。他的器乐演奏深受群众的欢迎和喜爱。主要作品有二胡曲《二泉映月》、《听松》、《寒春风曲》,琵琶曲《大浪淘沙》、《昭君出塞》等。解放后,上述作品由他本人演奏,经录音整理后出版。其演奏风格清劲、表情深切,技法上有很大的创造性。

(二)《光明行》

1. 概述

《光明行》创作于1931年4月,这正是刘天华音乐创作上取得成就的高峰时期。当时,有人认为中国民族音乐"缠绵无力"、"萎靡不振",刘天华对此十分愤慨,便酝酿谱写一支音调雄壮豪迈的乐曲,去回答那些轻视民族音乐的论调。于是,这首气魄宏伟、富于民族风格的《光明行》便问世了。

《光明行》的"行"是我国古代乐府歌曲的一种体裁形式。用白话来解释,就是"光明之歌"的意思。乐曲反映了作者冲破黑暗、追求光明的强烈愿望。

刘天华创作的二胡乐曲中,有相当一部分表现了忧郁、伤感、彷徨、苦闷的情绪,反映了旧社会知识分子的痛苦遭遇。但《光明行》是一首摆脱了那种情绪束缚,充满了坚定信念和积极向上的作品,反映了作者后期创作思想和艺术风格的明显转变。

《光明行》手稿

这首乐曲有许多技巧和手法的运用,如第三段结尾乐句力度较大的运弓和色彩华丽的十六分音符连奏,是刘天华孜孜不倦地探求和提高二胡专业技巧的表现。再如,尾声的整个段落都用颤弓演奏,这在二胡演奏上也是个创举。

2. 解说

全曲由引子、四个段落及尾声组成。

引子是用二胡富于弹性的顿弓在二胡里弦上演奏出的空弦音:

$1=D(1\ 5\ 弦)\dfrac{2}{4}$

这里的重复节奏音型看似单调,其实运用得很巧妙,它像由远而近的军鼓声,清脆的声音划破了寂静的夜空,在召唤和鼓舞着人们前进!

第一段旋律铿锵有力,充满激情,有很强的推进力:

$$\underline{1\overset{\frown}{2}16}\ \underline{53}\ |\ \underline{21}\ 2\ |\ \underline{1\overset{\frown}{2}16}\ \underline{53}\ |\ \underline{21}\ \overset{>}{3}\ |\ \overset{>}{3}\ \overset{>}{3}\ |\ \underline{3\cdot 5}\ |\ \underline{3\cdot 2}\ \underline{1\cdot 2}\ |$$

$$\dot{3}\ -\ |\ \dot{3}\ \dot{3}\ |\ \underline{\dot{3}\cdot 5}\ |\ \underline{3\cdot 2}\ \underline{1\cdot 3}\ |\ 2\ -\ |\ \overset{>}{2}\ \overset{>}{2}\ |\ \underline{2321}\ \underline{2123}\ |$$

$$\dot{1}\ -\ |\ \dot{1}\ 0\ |\ ………$$

这一富于强烈感情色彩的乐句表现了追求光明者的激昂情绪和不屈不挠、勇往直前的决心。而旋律的流畅、音调的高昂,以及在短暂的舒缓后又以连续附点音符和渐强的力度展开的曲调中都显示了乐观主义的精神。

第二段曲调的特点是优美、柔和的,它在二胡里外弦上两次出现,形成调性和音色上的变化、对比:

转 1 = G （均用内弦）

$$5\ \underline{3\cdot 2}\ |\ \underline{1\cdot 2}\ \underline{3\cdot 2}\ |\ \underline{1\cdot 2}\ \underline{1\cdot 2}\ |\ 3\ \underline{5\cdot 6}\ |\ \dot{1}\ \underline{1\cdot 6}\ |\ \underline{5\cdot 6}\ |\ \underline{5\cdot 6}\ |$$

$$\underline{3\cdot 2}\ 3\ |\ \underline{3\cdot 2}\ \underline{7\cdot 6}\ |\ \underline{7\cdot 2}\ \underline{7\cdot 6}\ |\ \underline{5\cdot 7}\ \underline{6\cdot 2}\ |\ \underline{7\cdot 6}\ \underline{5\cdot 6}\ |\ 5\ -\ |\ 5\ 0\ |\ ………$$

这段音乐富于歌唱性,犹如人们在轻轻哼着进行曲,踏着整齐的步伐行进,展示了人们满怀激情向着光明前进的信心。

第三段音乐运用了短促的节奏和频繁的转调构成了一幅色彩绚丽的画面。作者使用了简洁的音乐语汇,却作了丰富多彩的变化:

转 1 = G

$$\underline{5\ 15}\ |\ \underline{35}\ \underline{35}\ |\ \underline{232}\ \underline{12}\ |\ \underline{31}\ \underline{532}\ |\ \underline{12}\ \underline{31}\ |\ \underline{232}\ \underline{12}\ |\ \underline{31}\ |$$

$$\underline{676}\ \underline{56}\ |\ \underline{75}\ \underline{676}\ \underline{56}\ |\ \underline{75}\ |$$

转 1 = D

$$\underline{232}\ \underline{12}\ |\ \underline{31}\ \underline{232}\ |\ \underline{12}\ \underline{31}\ |\ \underline{676}\ \underline{56}\ |\ \underline{75}\ \underline{676}\ |\ \underline{56}\ \underline{75}\ |\ ………$$

这段忽上忽下的短促音型,仿佛人们从四面八方不断赶来加入这一前进的行列,结尾气势浩大,有着开阔的意境和气魄:

1 = D

$$2\ 7\ |\ \underline{5\ 2}\ |\ \underline{5\ 2}\ |\ \underline{3\ 1}\ |\ \underline{7\ 6}\ |\ \underline{5532}\ \underline{1217}\ |\ \underline{6765}\ \underline{3532}\ |\ \underline{1\ 1}\ |\ 1\ 0\ |$$

似乎人们已经汇成一股滚滚洪流,准备向黑暗势力展开冲击。

第四段以"5 1 3 5"为骨干音组成的旋律,仿佛是雄壮的号角声:

转 1=G

[乐谱略]

略为放慢的速度和连续附点音符的运用,更使音乐具有坚毅、稳健的气质。当曲调在外弦上重复演奏时,有一种庄重的色彩,象征着光明与黑暗的决斗已迫在眉睫,而高亢、坚定的音调预示了光明到来!

尾声是由第二段音乐稍加变化而成的,整段都由颤弓演奏。最后冲锋号般的音调是那样雄伟壮丽,犹如千军万马奔腾不息,将全曲推向高潮。

[乐谱略]

这一瑰丽的光明颂歌,在高昂的情绪中结束。

(三)《豫北叙事曲》

1. 概述

《豫北叙事曲》完成于1959年,是刘文金的处女作。作者深情地将它奉献给养育自己的家乡和人民。这部作品以抒情性和戏剧性的音乐素材为基础,生动地描述了豫北地区在解放前后发生的巨大变化、人们内心的深刻感受以及对美好未来的热烈向往。乐曲具有饱满的生活气息、浓郁的地方特色和鲜明的民族风格。作品创作后,很快风行全国,在音乐界获得好评。

2. 解说

乐曲为三部曲式结构。

第一大段是稍慢的中板、a羽调式,$\frac{2}{4}$拍子,它以叙事性的音调倾诉了人们对解放前苦难生活的回忆。这段朴实的旋律在充满激情的钢琴引子之后出现,更富有内在的魅力。

(2—6弦)

[乐谱略]

这两个稍有变化的重复句仿佛以深重的语调回首往事。曲调平稳,感情深沉。音乐通过内弦表现出一种庄重的气氛,演奏技巧上三度音程的滑弦运用,别有一番凄楚动人的情调。随后,出现了一个几乎完全用内弦演奏的乐句,加重了音乐的深沉感:

[乐谱略]

这里由原先的 a 羽调式很自然地转成 e 羽调式：

$$5\ \underline{5\ 3}\ |\ \underline{2\ \underline{2\ 3}}\ |\ \underline{6\ \underline{6\ 1}}\ |\ \underline{2\ \underline{3\ 5}}\ |\ \underline{1\ 2\ 3}\ |\ \underline{1.\ 2}\ \underline{7\ 5}\ |\ 6.\ \underline{7}\ |\ 6\ -\ |\ 6\ 0\ |$$

紧接着，音乐又转回 a 羽调式，并在外弦高音区展开，音调趋向深情激昂。这段音乐虽然是主体旋律的重现，但在加花变奏后情绪由苦难倾诉转向盼望解放，切分和附点节奏音型的大量运用，产生向前推进的动力感，洋溢着在苦难深渊中渴望自由的满腔激情，深刻地表现了人们在旧社会沉重枷锁下不堪忍受的精神状态。音乐最后停留在半终止的下属音上，给人以悬念感，也为乐曲的情绪转折提供了心理上的准备。

乐曲的第二大段是兴高采烈的快板段落，明朗欢快，描绘了建国初期到处出现的那种庆贺翻身解放的欢腾景象。

在钢琴由慢渐快地演奏一段十分活跃的旋律、完成大二度转调的过渡之后，二胡在新的调性（A 徵调式）上出现了对比鲜明的音调：

（1　5 弦）

这段旋律欢快流畅，一气呵成，犹如激动的心情难以抑制一样。它采用民间锣鼓的节奏音型，既热烈、又亲切，恰到好处地表达了人们翻身做主人的自豪喜悦。随着音乐的逐渐展开，气氛更加炽烈，把乐曲推向高潮。

在旋律手法上，作者充分利用专业作曲技巧的同时，广泛采用我国传统的民间音乐和戏曲音乐的一些创作手法，使音乐不断地展开，如下面这段音乐显然受到戏剧音乐的影响：

乐曲的华彩段落则是借鉴西方音乐作曲技法的表现手法，它起到承上启下的作用。这段音乐在节奏上具有自由伸展的特点，进一步抒发了作者内心的激情，似乎是对家乡的面貌发生翻天覆地变化的无限感慨和由衷的喜悦，具有浓郁的抒情气息。这段音乐由于成功地运用了

戏曲音乐中的托腔手法,民族特点甚为鲜明,二胡的演奏技巧也得到了充分的发挥。

乐曲的第三大段是第一大段的变化再现,其变化主要体现在速度、力度、调式等几个方面。由于运用原呈示的音乐素材,音调"似曾相识",具有首尾连贯的完整感。又因速度加快、力度强、由小调色彩改变为以大调特

豫北风光

征为主,使音乐面貌焕然一新,表现出一种明朗、豪迈、壮阔的气派,抒发了豫北地区人民对建设新生活的信心和对美好未来的向往。乐音的最后结束在辉煌而稳定的G宫调式上。

二、板胡音乐

(一)《红军哥哥回来了》

1. 概述

《红军哥哥回来了》是张长城、原野于1958年创作的第一首板胡独奏曲,也是建国以来民族器乐曲创作中较富有新意的作品。乐曲在继承运用陕北地方音调和西北板胡演奏特色的基础上,大胆借鉴吸收诸如小提琴的和弦、四胡的弹奏、马头琴的泛音等技法,使板胡的艺术表现力更为丰富。

乐曲描绘了红军凯旋、受到群众热烈欢迎,并又踏上征途的景象。

2. 解说

乐曲为三部曲式结构。

板 胡

第一段是热烈的快板。描写红军凯旋,群众喜气洋洋、夹道欢迎的动人场面。

主题音调情绪欢腾,旋律流畅:

音乐素材取自西北地方戏曲和陕北民间乐曲音调,以模拟紧锣密鼓的节奏音型和唢呐高

六、明亮的滑奏、连吐为特征,渲染了人们张灯结彩、喜气洋洋欢迎红军凯旋的热烈气氛。

在主题音调紧缩再现后,情绪的发展更欢快,板胡压弦、滑音、颤指、颤弓以及调式空弦的运用等表达了人们兴奋、高昂的情绪。华丽的装饰音和多变的演奏技巧使音乐更加委婉动听,朴实的陕北音调又独具浓郁的乡土气息。音乐意境鲜明,在两个长音颤弓后,音乐从上下行的起伏过渡到恬静、安详的气氛之中。

第二段是抒情的慢板。表现了红军归来后乡亲们骨肉般的浓厚情谊。曲调缠绵、优美,富于亲切的叙述性:

这段音乐情绪细腻、柔美。音乐意境由喧闹的欢迎场面转入亲近的促膝谈心。旋律中大量装饰音的运用,更增加了柔和而亲切的色彩。此外,在演奏技巧上,左手弹弦(见上例~★~处)的运用,双弦奏出简单的和弦,以及压揉滑弦的运用,别具一番新颖、亲切的韵味。乐段的尾句,在中音板胡的最下把位奏出的高音旋律,又是那样甜美、引人入胜。

第三段是情绪炽热的快板。它描绘了红军在一片欢腾的锣鼓声中告别乡亲,又踏上新的征途的动人情景。

在主题音调重新展现之前,在新的调性上由慢而快地奏出锣鼓音调,它连续运用切分节奏,把火热的情绪渲染得极其生动:

这段旋律明快、流畅,转调产生的色彩效果又具有新鲜感,随后转回原调,主题音调以较快的速度变化再现,气氛更为热烈,在几个长音颤弓后,音乐以紧凑的对答句,并运用弹、拉双弦的和音效果表现了高昂的情绪,音乐在激动人心的高潮中结束。

张长城(1933—),板胡演奏家。生于西安市。6岁师从著名琴师景生颜,主修板胡,兼学小提琴等。他的演奏细腻、清新,而不失其朴实刚健之色彩。他演奏的代表作品有《红军哥哥回来了》、《苗家之春》等。

张长城

(二)《大起板》

1. 概述

板胡独奏曲《大起板》(何彬编曲)是以"河南曲子"中的板头曲《小调大起板》为基础加以改编而成的。

"河南曲子"最早的演奏形式是"围地堆"和"高跷"。"表演开始,首先要来个轰天动地长达一二十分钟的大起板(亦名十八板),演员则踏着节奏飞舞跳跃,称"踩场"(相当于现在的"闹台"),以引人注意,下即进入正式节目。"

改编者为了更好地表现乐曲热情奔放的情绪,将原来以坠胡(又称曲子弦)为主的民间小合奏形式改成板胡独奏、小乐队伴奏的形式。这个尝试是成功的。板胡演奏《大起板》结构洗练,高潮突出,乐曲明朗,具有浓厚的乡土气息,使人听后精神为之振奋。

2. 解说

乐曲的引子采用同音进行的旋法以角音开始,接着是商音。它通过由强而弱的力度变化和板胡粗犷泼辣的演奏,使引子表现出宏大的气势。

从第26小节开始,3532 116 | 5656 11,这是"河南曲子"器乐曲牌中常用的典型音调。这些分句的旋律都围绕着宫音上下旋转,句幅逐层扩大,先是后一乐节与前一乐节对答呼应,后是短句与短句对答。句幅扩大的层次如下:

‖: 1 + 1 :‖: 1 + 1 :‖: 2 + 2 :‖ + 3

由于句幅的递增,音乐是开放性的。

3532 116 | 5656 11 | 52 11 | 6156 11 | 52 52 52 11 |
7171 7176 | 5656 11 | 35 65 | 65 32 | 11 02 |

最后以"河南曲子"音乐的典型结尾,用渐慢的速度结束第一段。但这个尾句的终止采用切分节奏以突破它的稳定性,促使它连续进入第二段。

从第二段第42小节开始,音乐转为表现跳跃活泼的情绪,使其与前面所表现的热情奔放

的情绪有所对比。改编者将传统乐曲中的：

[乐谱：2 4 | 5654 1 | 6̄1 6̄1 | 6̄1 6̄1 | 6156 1 3̄5 | 532 11 |
1 61 3̄5 | 532 1 1̄6 |（引自《十八板》） 11 5654 332 11 2321 |
2321 256 11 |（引自《开板》）] 等音乐材料改编为 $\frac{2}{4}$ 与 $\frac{3}{4}$ 交替组成的节拍序列。特别值得我们注意的是，改编者运用民间"借字"的技法以增加调性色彩的对比。

[乐谱片段]

第二段通过节拍、节奏、速度、调性等对比手法，使它与第一段的音乐效果有鲜明的区别。

综观第一、第二段的旋律，都是以宫音为中心音，但改编者能运用各种音乐手段使其丰富多变，这一点值得我们研究和学习。

自第三段起，旋律中心音转为徵音，音区也移高，加之速度的转快，因而音乐又表现出第一段那样的热烈奔放的情绪，并使其进一步高涨。

这段旋律采用音型由大到小（递减）以推动乐曲向前发展。

[乐谱片段]

出现了自 [乐谱片段] 的下行滑音，音乐诙谐有趣。当滑音刚刚稳定在角音上，突然以八度上翻，旋律进入更高的音区，用模进手法变化重复了本段的前半部分。

第四段演奏速度更快，力度更强（ff），此时音乐再次跃入高潮，全曲以一短小乐句作结束，干脆利落，别有情趣。

板胡独奏《大起板》表达了人们热情奔放的感情和坚定自信的生活意志，而其形式又具有浓厚的民族特点，所以深受中国老百姓的喜爱。

三、京胡音乐

(一)《夜深沉》

1. 概述

李民雄先生改编的《夜深沉》则集各派琴师和鼓师演奏之长,按照渐层发展的原则,分慢板、中板和快板三大部分,新设计了一个大鼓独奏段落,及京胡与南梆子协奏的色彩段,使乐曲面貌焕然一新。

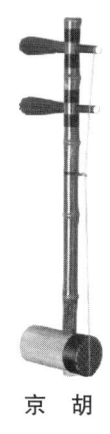

京　胡

2009年5月,CCTV民族器乐电视大赛启动仪式上,宋飞等演奏《夜深沉》

2. 解说

《夜深沉》所选取的原来四句歌腔的唱词是这样的:"夜深沉,独自卧,起来时独自坐,有谁人孤凄似我?似这等削发缘何?"《风吹荷叶煞》这四句歌腔用连续的垛句把积压在女尼心头的怨恨尽情倾吐。这些垛句的句幅不大,曲调变化较少,旋律线的起伏也小,气息短促,它催促音乐连续地向前发展,改编者充分掌握了原曲的这些特点,运用民间常用的旋律发展技法进行加工改编。

$$
\text{I} \left\{ \underline{3\ 2}\ \underline{5\ 6}\ |\ \underline{\overset{③}{3\ 2\ 1\ 3}}\ |\ \overset{\boxed{20}}{2\ 0\ 3}\ |\ \cdots\cdots \right.
$$

$$
\text{II} \left\{ \underline{\overset{\frown}{3\ 2}}\ \underline{5\ \overset{\frown}{1\ 2}}\ |\ \tfrac{4}{4}\ \underline{\overset{\frown}{1\ 3}}\ 2\ -\ 0\ | \right.
$$

　　削　发缘　　何？

I 为《夜深沉》头 20 小节。II 为《思凡下山》折中《风吹荷叶煞》的四句歌腔。参考谱见中国戏曲研究院编《京剧曲牌简编》。

《夜深沉》自第 21 小节之后主要用"展衍"的旋法写成。这种旋法在民间吹打乐曲的展开性尾段中运用得最为广泛。民间艺人称它为"扯不断",又有称为"穗子"或"碎子"的,在古代音乐文献中称为"解"。即指旋律围绕着中心音旋转(中心音常常是不断转换的),音型碎小,有扯不断之感。

[乐谱：《夜深沉》21—120 小节，工尺谱式简谱，末尾附锣鼓经"仓 — 仓 — 仓 — 令仓 0)"]

第一大段以徵音告终,刚劲有力的音乐情绪得到了充分的表现,改编者继而又以徵音为中心进一步发展,创造了富有情趣的第二大段。

第 55 小节到第 57 小节 5 i 6 5 | 3 5 6 i | 5 6 5 ,起着第一段补充终止的作用,同时它又是第二段的首句,承前启后地把前后两段联系为一个整体。

第二段的句式结构与第一段有着鲜明的对比,第一段以一气呵成的连续性进行的句法为主,而第二段则采取"分而合"的句法,每一个小段先出现上下对答的小分句,然后接一个连续性的大合句,使音乐富有情趣地进行。例如:

0 i | i 3 | 5 6 5 | 0 2 | 2 3 | 5 6 5 | 0 6 | 6 3 | 5 6 5 | 0 2 |
2 3 | 6 5 | 3 6 5 | 3 6 5 | 3 6 5 i | 6 5 | 6 5 | 3 5 6 5 |
3 5 6 i | 6 5 3 | 5 6 5 |

在围绕徵音旋转之后,中心移到了宫音。

0 5 | 5 2 | 3 4 | 0 4 | 3 2 | 1 2 1 |

第二段的结束部分(也就是全曲的结束句)在一句过渡性乐句之后,再现第一段结尾,起到了贯穿统一的作用,它再次把乐曲推向高潮。

全曲以　　5 0 | 5 0 | 5 0 6 | 1 5 ‖
　　　　　(仓 - 仓 - 仓 -　令 仓 0)

2009 年中央民族乐团春节音乐会,《夜深沉》京胡演奏:李福华 助奏:刘湘

这一补充终止作为结束。乐曲终止在弱拍位置上,好像故意造成乐意未完、耐人寻味的意境。

(二)《五字开门》

1. 概述

《小开门》在戏曲中常用为更衣、打扫、行路、行礼和拜贺等场面伴奏。由于演奏时管乐器采用不同的指法,故又有《五字开门》、《六字开门》、《凡字开门》、《越调开门》、《二八调开门》等。它们都是《小开门》的变体。在山东民间乐曲中《小开门》的变体最多,有的已发展成为表现特定的内容,如笛曲《喜新婚》、《双合风》等。

京胡曲《五字开门》也称为《五子开门》,它流行于安徽民间,用软弓京胡演奏。在"山东琴书"、"河南曲子"、"四川琴书"等曲种的伴奏乐队中都曾用软弓京胡这一乐器。我们可以从软弓京胡的"颤弓"技巧看到民族乐器演奏技巧的相互影响和发展。京胡曲《五字开门》演奏者民间艺人王世林的"颤弓"(发音"嘟噜",似弹弦乐器的"滚奏"声和吹管乐器的"花舌"音效果)可谓绝技。王世林运用娴熟的技巧,即兴发挥,灵活多变,使乐曲显得非常活跃,生趣盎然。我们这里就是根据他的演奏谱进行分析。

2. 解说

《五字开门》表现了人们在喜庆节日中愉快喜悦的情绪，它共将曲牌演奏了七次，其乐曲结构是：

A　A1　A2　A3　A4　A5　A6

A：曲牌第一次演奏时保持了《小开门》较简单的曲调型，不作过多加花，使它在以后的多次变奏中具有可变性。演奏者在颤弓、滑音技巧的运用方面也只是初露声色后即收住，这是演奏者在长期的艺术实践中积累的经验，从全局出发，以便在以后的各次变奏中充分发挥特技的表现作用。流畅清新的旋律，轻巧活泼的节奏，通过音色清脆明亮的京胡演奏，使乐曲愉悦的情绪得到很好的表达。

我们在分析唢呐曲《小开门》时已经指出，其中有一个连环扣接的乐句，在《五字开门》曲里也同样有 |1 1 1 1 | 6 5 3 . 2 | 1 0| 这样一个连环扣接乐句，它使全曲七段连续进行，浑然一体。

A1：采用加花、断奏、扩充和紧缩，改变曲调行进等手法加以变奏，颤弓的运用加多了。

从以上比较谱例可以明显看出两者的变化不是很大，总的结构基本上不动，但在旋律和演奏方面的即兴灵活变化使两者音乐效果有较鲜明的对比。

A2：主要变奏手法是大段颤弓的运用和同一音型的重复。

（下略）

A3：以断断续续的节奏性的颤弓代替旋律，形成京胡声部与乐队伴奏声部疏密、持续音和旋律的有趣结合。

（下略）

A4：在经过A2、A3的两次较大的变化重复之后，A4又较多地保持A的特点，这是为了使其与前后成对比的中间段落。

A5与A6：虽然它们与前面的A1和A3相近似，但由于A4较多地保持A的特点，所以使A5与A6的出现仍然具有新意。

通过分析可以看出：(1)《五字开门》的曲牌结构短小，变奏手法并不十分复杂，但其音乐效果较为生动活泼，这是演奏者的特技在表演时起主导作用。(2) 软弓京胡颤弓多用在 $\dot{1} \to \dot{5}$ 这一高音区，因这一音区琴弦的紧张度强，容易使弓子如滚珠般颤动。其滑指多用于小三度进行：3ㄱ5ㄴ3 6ㄱ1ㄴ6，滑音效果自然而动听。(3) 由于民间乐曲演奏时的实用性和即兴性，以及民间艺人的个人局限性，所以其乐曲结构不是很严谨。

第三章 地籁之音

第一节 概述

"琵琶"是我国古老的弹弦乐器。著名的传统琵琶曲有《海青拿天鹅》、《十面埋伏》等。创作乐曲有《彝族舞曲》(王惠然曲)、《草原小姐妹》(刘德海、吴祖强、王燕樵曲)等。

"筝"是我国古老的弹弦乐器。传统筝主要用于民间声乐伴奏和地方乐种合奏。主要代表人物有赵玉斋、娄树华、曹东扶、范上娥、罗九香、金灼南、王昌元等。代表曲目有《渔舟唱晚》、《闹元宵》、《庆丰年》、《战台风》、《丰收锣鼓》等。

"古琴"是我国古老的弹弦乐器。代表人物有郭楚望、管平湖、吴景略、查阜西等。代表曲目有《广陵散》、《流水》、《潇湘水云》、《梅花三弄》等。

第二节 经典赏析

一、琵琶音乐

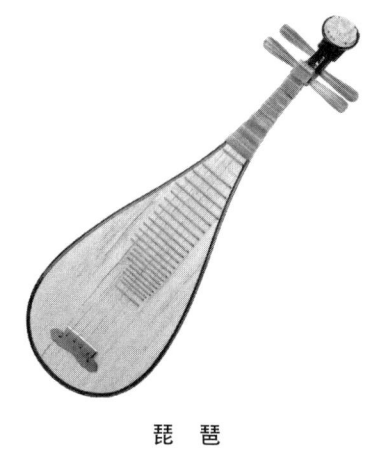

琵琶

《江上琵琶》

（一）《十面埋伏》

1. 概述

《十面埋伏》是一首著名的大型琵琶曲，乐曲内容壮丽辉煌，风格雄伟奇特，在古典音乐中是罕见的。

这首乐曲是根据公元前202年楚汉两方在垓下（今安徽灵璧东南）进行决战时，汉军设下十面埋伏的阵法，从而彻底击败楚军，迫使项羽自刎乌江这一历史事实加以概括谱写而成的。

垓下决战是我国历史上一次有名的战役。秦朝末年，陈胜、吴广揭竿而起，在风起云涌的农民起义的猛烈打击下，秦王朝宣告灭亡。此时，刘邦的汉军和项羽的楚军展开了逐鹿中原、争霸天下的争战。到公元前202年，楚汉双方已进行了长达数年的战争，西楚霸王项羽骄矜、优柔寡断而一再坐失良机，使刘邦从几次全军覆没中死里逃生，重整旗鼓。到垓下决战时，刘邦以三十万的绝对优势兵力包围了项羽的十万之众。深夜，张良吹箫，兵士唱楚歌，使楚军感到走投无路，迫使项羽率领八百骑兵连夜突围外逃，而汉军以五千骑兵追击，最后在乌江边展开了一场格斗，项羽因寡不敌众而拔剑自刎，汉军取得了辉煌胜利。琵琶曲《十面埋伏》出色地运用音乐手段表现了这场古代战争的激烈场面，是一幅生动感人的古战场音画。

《十面埋伏》最早见于记载的是1818年出版的《华秋苹琵琶谱》。1895年出版的李芳园编

订的《南北派十三套大琵琶新谱》中将它改名为《淮阴平楚》。但这是一首长期在民间流传的传统乐曲。早在16世纪末年,明代王猷定在《四照堂集》一书中就记述了当时琵琶名手汤应曾演奏《楚汉》一曲的生动状况。文中写道:"《楚汉》一曲,当其两军决斗时,声动天地,瓦屋若飞坠,徐而察之,有金声、鼓声、剑弩声、人马辟易声;俄而无声,久之,有怨而难明者为楚歌声;凄而壮者为项羽悲歌慷慨之声;陷大泽有追骑声;至乌江有项羽自刎声;余骑蹂践争项王声,使闻者始而奋,既而悲,终而涕泪之无从也,其感人如此。"这段文字说明,《十面埋伏》的内容、结构和音乐形象与《楚汉》一曲所描绘的大体一致,证明它的流传年代是十分悠久的。

《十面埋伏》演奏图

2. 解说

琵琶曲《十面埋伏》采用了我国传统的大型套曲结构形式。全曲共有13个小段落。每段冠以概括性很强的标题:(1)列营;(2)吹打;(3)点将;(4)排阵;(5)走队;(6)埋伏;(7)鸡鸣山小战;(8)九里山大战;(9)项王败阵;(10)乌江自刎;(11)全军凯奏;(12)诸将争功;(13)得胜回营。

全曲可分三大部分。

第一部分描述汉军大战前的准备,着重表现威武雄壮的汉军阵容,共包括前五个小段。

"列营"实际上是全曲的引子,节奏比较自由而富于变化,开始就使用"轮拂"手法先声夺人,渲染了浓烈的战争气氛:

铿锵有力的节奏犹如扣人心弦的战鼓声,激昂高亢的长音好像震撼山谷的号角声,形象地描绘了战场特有的鼓角音响。此后用种种手法表现人声鼎沸、擂鼓三通、军号齐鸣、铁骑奔驰等壮观场面,恰如其分地概括了古代战场紧张激烈的典型环境。

"吹打"是全曲中唯一的旋律性较强、抒情气息浓郁的段落。琵琶用轮指奏出的长音,模拟了古代吹管乐器演奏的行进曲调:

这段音乐极像古代行军时笙管齐鸣的壮丽场面,刻画了纪律严明的汉军浩浩荡荡、由远而近、阔步前进的形象。这段音乐在乐曲艺术形象的塑造上具有高屋建瓴的气魄。

"点将"、"排阵"、"走队"三个段落在实际演奏中是有所变化取舍的。它们相同的特点是节奏整齐紧凑,音调跳跃富于弹性,表现了刘邦汉军战斗前高昂的士气,操练中队形变换的迅速和士兵步伐矫健的形象。乐曲有条不紊的结构安排,使得情绪的发展步步进逼,为过渡到激战场面作了充分的铺垫。

第二部分包括第六、第七、第八三个小段,是全曲的中心,它形象地描绘了楚汉两军殊死决战的激烈场景。

"埋伏"这段音乐和它描绘的意境都很有特色,它利用一张一弛的节奏音型和加以模进发展的旋律,造成一种紧张、恐怖的气氛:

$$\|: \underline{5\ 6}\ \underline{7\ 6}\ \underline{7\ 7\ 6\ 6\ 5\ 5}\ 5\ -\ :\|\ \|: \underline{5\ 5}\ \underline{6\ 5}\ \underline{6\ 7\ 6\ 5\ 3\ 2}\ \underline{1\ 5}.\ 5\ -\ :\|$$

$$\|: \underline{3\ 3\ 3\ 3\ 2\ 3}\ \underline{2\ 3}\ 5\ -\ -\ :\|\ \|: \underline{5\ 6}\ \underline{5\ 6\ 6\ 6\ 6\ 6}\ \underline{5\ 5}.\ 5\ -\ -\ :\|$$

$$\|: \underline{6\ 7}\ \underline{6\ 7\ 7\ 7\ 7}\ \underline{5\ 5}.\ 5\ -\ -\ :\|$$

它给人以夜幕笼罩下伏兵四起、神出鬼没地逼近楚军的阴森感觉。

"鸡鸣山小战"中琵琶运用了特有的"刹弦"技巧(即下例"⊥"处),形象地表现了双方短兵相接小规模战斗的情景:

$$\underline{5\ 5\ 6\ 6}\ 5\ |\ \overset{\perp}{5}\ \overset{\perp}{5}\ \underset{.}{5}\ |\ \underline{5\ 5\ 6\ 6}\ 4\ |\ \overset{\perp}{4}\ \overset{\perp}{4}\ \underset{.}{5}\ |\ \underline{4\ 4\ 5\ 5}\ 6\ |\ \overset{\perp}{6}\ \overset{\perp}{6}\ \underset{.}{5}\ |$$

$$\underline{6\ 6\ 1\ 1}\ 6\ |\ \overset{\perp}{6}\ \overset{\perp}{6}\ \underset{.}{5}\ |\ \cdots\cdots$$

"刹弦"发出的声响不是纯乐音,而是含有一种金属声响的效果,犹如刀枪剑戟互相撞击,逐渐加快的速度和旋律的上下行模进,使得情绪更趋紧张。

"九里山大战"是整个乐曲的最高潮。这段音乐中运用了多种琵琶技巧描绘了千军万马声嘶力竭的呐喊和刀光剑影惊天动地的激战。琵琶对喧嚣激烈战斗的音响模拟十分出色,使人仿佛身临其境,具有强烈的感染力。整个乐曲描绘楚汉两军的冲突,发展至此,胜负已定。

第三部分包括五个小段落,前两段写项羽失败后在乌江边自杀,低沉的音乐气氛与前面的高潮形成鲜明对照。其中"乌江自刎"这段旋律凄切悲壮,塑造了项羽慷慨悲歌的艺术形象。后三小段描述汉军以胜利者姿态出现的种种情景。但目前演奏一般都作删节,有的省略整个第三部分,有的删去"全军奏凯"后三小段,目的是使乐曲情绪集中,避免冗长。

《十面埋伏》是我国传统器乐作品中大型琵琶曲的优秀代表。传统琵琶曲中文曲一般旋律抒情优美、节奏轻缓,技巧多用左手推拉吟揉手法,善于描绘优美的自然景色或表达内心细腻的感情。而武曲情绪激烈雄壮,节奏复杂多变,富于戏剧性,多用右手力度较大的演奏技巧,擅长表现强烈的气氛和情绪。因而这首乐曲气势雄伟激昂,艺术形象鲜明。

水墨画《霸王别姬》

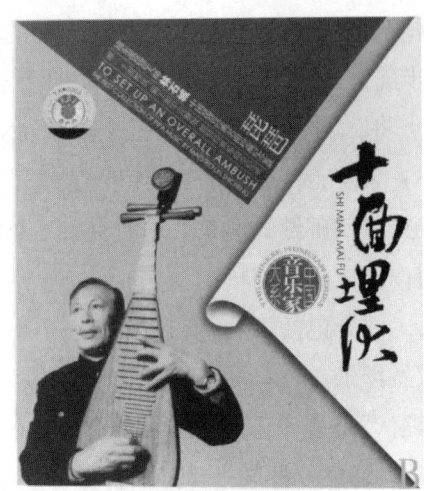
《十面埋伏》碟片

（二）《彝族舞曲》

1. 概述

《彝族舞曲》是一首风格新颖、独特的作品，具有高度的艺术性。它继承了我国民族音乐的优秀传统，又借鉴外来手法，做到推陈出新，是解放后反映我国少数民族新生活的成功之作。

关于这部作品的创作背景，王惠然在《彝族舞曲》的创作体会中这样写道："那时（1956年），我们每天随着彝族、苗族的马帮，一起爬山涉水，经常是脚踩云彩，头顶蓝天，饱尝了十万大山的巍峨雄姿和风景如画的山寨美景。那时我们还在半夜三四点钟出发赶路，一路上明月皎洁，夜色迷人，与大地朦胧的景色竞相交辉，这些就是以后在《彝族舞曲》的'引子'中所描写的意境。"

"在行军的路上，赶着马帮的老乡们常常为我们演唱风格别致、丰富多彩的彝族民歌、山歌，我们还留心观看他们的表演，学习了不少民歌和舞蹈。其中最感人的是彝族舞蹈《烟盒舞》（又名《始上一个洞，绣上一朵花》），它那优美动人的舞姿，柔美动听的旋律，轻快、富有弹性的节奏，给我们留下了终生难忘的印象。加上其他绚丽多彩的彝家音乐，为创作《彝族舞曲》提供了坚实的生活基础，积累了丰富的音乐素材。"

作品于1959年开始创作，经过多次修改，于1960年底定稿。乐曲问世后，很快流行全国，并被选为高等音乐院校的琵琶教材。

2. 解说

《彝族舞曲》是一首抒情气息非常浓郁的乐曲，它仿佛是一幅音乐描绘山水的风俗画：月朦胧的山寨，彝族少女充满着青春活力的轻歌曼舞，小伙子们围着火堆强悍地跳跃，一对对情人在细声絮语……

乐曲是三部曲式结构，但作者在借鉴外来形式时糅合了我国传统乐曲常用的多段体逐步演变、发展的手法，因而对比段落之间的过渡十分自然，全曲具有鲜明的民族风格。

全曲共分五个段落。

第一段相当于乐曲的引子。a 羽调 $\frac{2}{4}$、$\frac{4}{4}$ 混合拍子。它首先在调式主音上慢起渐快地展

开,随后出现上方小三度音和五度音,使人产生一种飘忽不定的感觉,犹如看到彝族山寨在朦胧月色下烟雾缭绕的美丽景色:

随后,琵琶以双弦在低音区演奏深沉的旋律,像是远方响起悠扬的葫芦笙,召唤彝家男女聚合在一起,一个欢乐的夜晚在祖国西南边陲开始了。

乐曲第一部分(即第二段)是一支优美抒情的慢板旋律。这个音乐主题富于歌唱性,纯朴、深情的彝族音调中饱含着醉人的韵味:

这段旋律柔美轻巧,富于弹性,塑造了彝族少女婀娜多姿、翩翩起舞的音乐形象。作者出色地继承了我国传统琵琶文曲如《夕阳箫鼓》、《塞上曲》、《月儿高》等有关推拉吟揉的技巧,充分美化余音,使音调格外动听,表现出东方民族那种细腻、含蓄的感情。这段旋律经过变形展开后又重复出现,构成乐曲第一部分的小三段结构。这里的音乐既有短促节奏和舒展音型的对比,也有技巧上弹挑和长轮的区分,把琵琶那种细腻、委婉的特色表现得非常动人。

乐曲第二部分包括第三、第四、第五、第六段,是快板部分。这是主题音调的变奏和发展。

这段音乐节奏欢快粗犷,音调刚劲有力,富有鲜明的音乐个性。它描绘了彝族青年热烈、爽朗的形象和健美、强悍的舞姿。随后,音调向下行方向发展,逐渐趋向柔和,并引出一段流畅、悠扬的旋律,仿佛彝族姑娘们像仙女一般自天而降,飘然加入群舞的行列:

这段由琵琶四指轮技法奏出的音乐相当优美。"四指轮"是王惠然在琵琶上首创的一种技法，它利用右手食指、中指、无名指、小指连续轮弹，从而解放出大姆指在低音区弹奏旋律或节奏音型，使音乐效果更为丰满、和谐，增强了琵琶的表现力。接着，音乐又转入节奏强烈的快板段落，在进行高、低音区的色彩对比后，旋律以十六分音符上行进行，增强紧张度，结合一音一拍的轮拂手法，将彝家欢乐的情绪推向顶点。

乐曲第三部分包括第七、第八、第九段，它是引子和慢板音乐的变化再现，情绪由集会的欢乐转向表现内心无比激动的感情，似乎在抚今追昔，心头洋溢起难以描述的幸福感。作者为了表现这种复杂的内心感触，运用了琵琶的新技巧，演奏出多声部的音响效果。

乐曲进入尾声时，音乐又回到引子所描绘的画面。作者运用四指轮技法轻轻奏出和弦长音作出衬托背景，同时右手大姆指在第四弦上弹奏低音旋律，使引子音调在琵琶相位上再现。音乐把听众引入这样的意境：夜已深，村寨一片寂静，只有远处的葫芦笙还时隐时现地鸣响，人们欢快地哼着彝家小调渐渐远去，消失在浓重的夜幕之中。

(三)《草原小姐妹》

1. 概述

这部协奏曲在结构形式上，根据内容的需要，将常见的无标题协奏曲与标题交响诗写法结合起来，将许多乐章的划分与单乐章的归纳结合起来，将民族传统曲式中

琵琶独奏《彝族舞曲》，2009年5月28日，曲靖人民广播电台举办"我们的节日·端午颂"诗乐赏析会

的多段体和交响乐中常用的奏鸣曲结合起来,内容虽有很强的叙事性,但仍发挥音乐之长,以抒情为主。

2. 解说

全曲共分五部分。引子先由圆号奏"小姐妹"的主导动机(b羽调、$\frac{4}{4}$拍):2 3 0 6 | 6 - - - |

在一阵生机盎然、富于动力性的经过句(它由乐队全奏,弦乐颤弓演奏)后,独奏琵琶在e羽调上以散板节奏再奏主导动机:2 2 2 3 6·6 - - -

这个标志"小姐妹"英雄气质的音调贯穿全曲,反映出内蒙古草原的清新、明朗与朝气勃勃。

(1) 草原放牧。这是个呈示性的段落,由两个对比主题组成。第一主题是根据动画片《草原英雄小姐妹》的主题歌改写的。它是这部协奏曲的主要主题,着力刻画"小姐妹"欢乐、活泼的放牧情景(e羽调、$\frac{2}{4}$拍子):

小快板

6 6 6 2 2 | 3 3 6 2 2 | 1 1 2 3 6 | 2 3 2 0 | 1 1 2 3 6 | 2 1 6 6 |
5 5 3 2 3 5 | 3 - |

这个主题采用内蒙古民间音乐常用的羽调式,节奏鲜明,具有儿童音乐的特点,经过几次反复和初步展开,深化了主题,特别是琵琶三连音的演奏更增加了欢乐、活泼的情绪。

第二主题是描写草原放牧的另一侧面,这里写景是为了抒写人的内心世界,抒写内蒙古人民对家乡草原的热爱,对社会主义祖国的赞美(D宫调、$\frac{4}{4}$拍子):

行板

1 - - 2 3 5 6 | 1 - 6 1 6 | 1 2 3 5 | 5 - 5 0 1 6 0 1 | 5 - - 5 |

这个具有内蒙古风格的抒情曲调,先由琵琶演奏,琵琶长轮的碎音与弦长若断若续的伴奏形成显明的对比,内蒙古民歌和马头琴在唱、奏中所特有的三度颤音,在琵琶演奏中得到了发挥。接着,在甜润优美的双簧管变化重复这个抒情歌唱的主题后,琵琶、木管与弦乐竞相赞美,歌颂社会主义的新草原,抒发对自己家乡的热爱,从而使音乐达到这一部分的高潮。

(2) 与暴风雪搏斗。这是个展开性的段落。它基于对立矛盾冲突的展开来刻画"小姐妹"的英雄气概。沉重的低音,预示着暴风雪即将来临,而随着音调的升高、节奏的压缩,表现了暴风雪席卷草原,冰雹打散羊群。英姿挺拔的"小姐妹"主导动机由琵琶响亮地演奏,表现出龙梅和玉荣保护公社羊群的坚强决心和蔑视暴风雪的英勇斗志。"草原放牧"的第一主题

在这里以各种形态变化、展开,变成宫调式的带有战斗性的进行曲风格了(C 大调、$\frac{2}{4}$ 拍):

快板

5 5 5　1 1 | 2　2 5　1 1 | 5 5 5　1 1 | 2　2 5　1 1 | 5 - | 4 4 2　1 2 4 |

5 - | 4 4 2　1 2 4 | 2

这一部分为了充分描述各种戏剧性效果与发挥极大的表情幅度,琵琶运用了传统的与现代的各种演奏法,不仅在速度、节奏和律动上作了不少变化,而且还较好地运用了转调、模进、与乐队呼应交织等西方手法,使这一乐章不仅对昏天黑地、风雪交加的草原作了形象化的描绘,也对保护羊群、与风雪搏斗的"小姐妹"的英雄气概作了生动的渲染。结束时,低音拨弦加上长笛清冷的音调(e 羽调、$\frac{4}{4}$ 拍):

0　0 3 3　6 6 | 0　0 3 3　6 6 | 0　0 2 - | 1. 6 - 6 6 2. 1 | 2 - - - |

它勾画出暴风雪后特定的安静和凛冽的寒夜,为下一乐章的出现作好了情与景的过渡。

(3) 在寒夜中前进。这是个相当于慢板乐章的插部。一开始"小姐妹"在十分艰苦的环境中,孤单、艰难却无畏地前进着(d 小调、$\frac{2}{2}$ 拍):

柔板

3. 6　6 - | 5 6 - - | 3. 6　6. 1 2 | 5 6 - 6 3 5 6 | 1. 6　2 3　3 5 |

1　2. 1　2 3 | 3. 5 6　5. 3 | 5 6 - - |

是什么力量激励这两个幼小的心灵,做出这种激动人心的、保护公共财产的事情呢?是党对祖国青年一代的关怀与哺育:

3. 5　2 3　1 | 6 5 1　6 - | 2　1 6　2 3 1 | 6 - - 5 | 3. 5　6 5 1 |

6　5 3　2 1　6 | 5. 6　1 2　6 5 | 3 - - (5 6) |

这段建立在 d 羽调上、有长音和弦伴随、由长笛演奏的悠长而深情的旋律,来自家喻户晓的一首歌颂人民领袖的歌曲,这是从"小姐妹"心灵深处缓缓流出来的歌声,它也深切地融动着我们每个人的心弦。

(4) 党的关怀记心间。刻画了党的关怀的温暖和人们对党、对毛泽东主席的感激之情。

黎明,马蹄声由远而近,救援的亲人带来了党的温暖。开始,是朴质清新的歌谣式曲调(G 宫调、$\frac{4}{4}$ 拍):

小行板

3． 2 5 5 3 | 2 3 5 5 3 6 | 1． 6 2． 3 5 6 1 | 2． 6 1 2 - | 3． 2 6 5 3 |

2 3 5 5 3 6 | 1． 6 2． 3 5 6 6 | 5． (6 1 2 3 5) |

紧接着，是经过改写的摘自一首歌颂毛泽东主席的歌曲中的短句：

6 6 5 3 5 6 | 1 - - 6 | 5 3 5 6 1 5 | 3 - - - | 6 6 5 3 5 6 | 1 - - 6 |

5 3 5 6 1 | 2 - - 6 1 | 2 - - - |

它用琵琶与大提琴加圆号以复调方式相呼应，从而加深了这浓厚的感情。

这部分的中段是"草原放牧"第二主题的变化再现，它以宽广的曲调来倾诉对祖国的热爱，并推动总高潮的到来。当琵琶用独奏的持续强力度摇指与乐队齐奏前面深情的短句，聚成了强劲的震撼力量时，乐曲达到最高潮。

（5）千万朵红花遍地开。从全曲布局来看，这部分是"尾声"性质，但从音乐素材的运用来看，它却是"草原放牧"这一主题再现的段落。这时，音乐更加欢快、活泼、明亮，乐队模仿内蒙古流行的四胡演奏风格，进一步增加了主题音乐的蒙族特色。琵琶演奏的分解和弦及音阶级进式的快速经过句，是对传统技法的突破。演奏起来虽有困难，却给乐曲增添了明朗的时代气息。

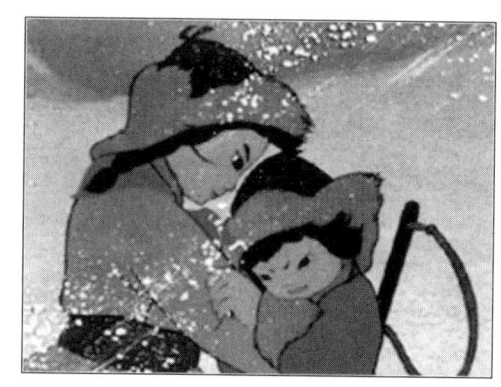

动画片《草原英雄小姐妹》

乐曲最后转入并结束在同名宫调式上，主题调式与风格的变换，使音乐趋向瑰丽辉煌，意境也进一步深化。

二、筝音乐

古　筝

古筝名曲

(一)《渔舟唱晚》

1. 概述

《渔舟唱晚》是一首音乐语言简练、意境鲜明的筝曲。标题取自唐代诗人王勃《滕王阁序》中的诗句："渔唱舟晚,响穷彭蠡之滨。"它形象地表现了古代的江南水乡,在夕阳西下时,渔舟纷纷归航、江面歌声四起的动人画面。

关于乐曲的由来,比较普遍的说法是20世纪30年代中期古筝家娄树华根据明、清时期的古典乐曲《归去来》加以改编而成的。浙江师范大学音乐学院姜宝海先生在《筝曲〈渔舟唱晚〉的由来》一文中提出不同的看法。他认为,《渔舟唱晚》与传统古琴曲中的琴歌《归去来辞》在曲调上毫无共同之处,据他考证,这首乐曲是山东古筝家金灼南早年根据家乡(山东聊城临清县金郝村)的民间传统筝曲《双板》及由其演变的两首乐曲《三环套日》、《流水激石》进行改编的,并取名为《渔舟唱晚》。1937年"七七事变"前,金灼南在北京与娄树华相识,金灼南向娄树华传授了这首乐曲。娄树华进一步改编时,在乐曲后半部充分运用了筝的"花指"技巧,使得音乐意境更为鲜明、生动,从而使这首筝曲得到广泛的流传。

2. 解说

筝曲《渔舟唱晚》大体分成两个部分。

第一部分是抒情性较强的乐段,乐曲一开始便是富于歌唱性的音调:

$1 = D \quad \frac{4}{4}$

3 5 6 2 2 | 3 5 3 3 2 1 1· | 6 5 - 6 1 5 6 1 1 | 6 1 6 5 3 5 6 6 5 6 6 |
1 2 3 - | ……

这一音调恬静、平稳,古筝演奏时左手轻巧地按弦产生的波浪般音响效果那么甜美,足以荡人心胸。这段音乐的特点是流畅自如、从容不迫。它描绘了一幅优美的湖光山色:夕阳在渐渐西沉,船帆在缓缓移动,渔民在轻轻歌唱。但在音乐的结尾处出现了新的因素,旋律的律动加快了,情绪渐趋热烈,并向第二部分过渡:

$\frac{2}{4} \quad \frac{3}{4}$

1 1 1 5 1 | 1 1 1 5 1 | 1 1 3 1 6 | 5 5 | 5 6 6 1 1 | 6 1 6 1 6 5 |
4·* | 4·* | 2·* | 2* 2 4 4 | 5 5 6 6 |

这里的"花指"奏法"*",充分发挥了古筝多弦多柱的特点,有着华丽、流畅的韵味。"4"的两次出现,使原来五声音阶的旋律增加了新的色彩,给人以耳目一新的感觉。

第二部分的特点是运用一连串的音型模进和变奏手法,速度逐渐加快,旋律欢快流畅,具有水波荡漾的形象:

$\frac{2}{4} \quad \frac{3}{4}$

1 1 6 5 5 | 6 6 5 3 3 | 5 5 3 2 2 | 3 3 2 1 1 | 2 2 1 6 6 | 1 1 6 5 5 6 |

$$\underline{5\ 5}\ \ \underline{3\ 5\ 6\ \dot1}\ |\ \underline{5\ 5}\ \ \underline{2\ 3\ 5\ 6}\ |\ \underline{3\ 3}\ \ \underline{1\ 2\ 3\ 5}\ |\ \underline{2\ 2}\ \ \underline{6\ 1\ 2\ 3}\ |\ \underline{1\ 1}\ \ \underline{5\ 6\ 1\ 2}\ |$$

$$\underline{6\ 6}\ \ \underline{3\ 5\ 6\ 1}\ |\ \underline{5\ 5}\ \ 5\ *\ |$$

这种模进的音型很适宜于刻画摇橹划桨、水波流动的音乐特征。它令人产生丰富的联想,仿佛看到渔民驾舟归来的欢乐景象。

乐曲的进一步发展是由一连串上行模进的旋律,通过一次比一次加快速度的反复加以表现:

$$\underline{1\ 1}\ 1\ *\ |\ \underline{6\ 6}\ 6\ *\ |\ \underline{2\ 2}\ 2\ *\ |\ \underline{1\ 1}\ 1\ *\ |\ \underline{3\ 3}\ 3\ *\ |\ \underline{2\ 2}\ 2\ *\ |\ \underline{5\ 5}\ 5\ *\ |$$

$$\underline{3\ 3}\ \underline{3\ \dot1}\ |\ \underline{6\ 6}\ \underline{6\ \dot1}\ |\ \underline{5\ 5}\ \underline{5\ \dot1}\ |\ \underline{\dot1\ \dot1}\ \underline{\dot1\ 6}\ |\ \underline{5\ 5}\ \underline{5\ \dot1}\ |\ \underline{6\ 6}\ 6\ *\ |\ \underline{3\ 3}\ \underline{3\ \dot1}\ |$$

$$\underline{5\ 5}\ 5\ *\ |\ \underline{2\ 2}\ 2\ *\ |\ \underline{3\ 3}\ 3\ *\ |\ \underline{1\ 1}\ 1\ *\ |\ \underline{2\ 2}\ 2\ *\ |\ \underline{6\ 6}\ 6\ *\ |\ \underline{1\ 1}\ 1\ *\ |\ ^{1.2.3.4}$$

$$\underline{5\ 5}\ 5\ *\ \|\ ^5\ \underline{1\ 1}\ 1\ *\ |\ \cdots\cdots$$

渔舟唱晚

由于速度加快、力度增强,特别是以极快的速度在古筝弦上顺次连续拨弹的"花音",生动地刻画了划桨声、摇橹声、浪花飞溅声等种种混合声响,使全曲欢腾的情绪达到最高潮。

乐曲的尾声速度突然放慢,运用下行音型模进的旋法逐渐引向终止。仿佛夜色笼罩了江面,宁静取代了喧闹,直到最后一个水波涟漪在袅袅余音中消失。

娄树华(1907—1952),筝演奏家。河北省玉田人。1925年在北京师从河南魏子猷学筝。1935年、1936年随中国音乐旅行团赴欧洲各国介绍中国筝艺术。其代表作有《渔舟唱晚》等,是当时北派筝中影响较大的乐曲之一。

(二)《闹元宵》

1. 概述

该曲由曹东扶在1956年创作。作品有河南民间音调经古筝所独具的演奏技巧,刻画了欢度元宵佳节时民间风俗性的热闹场景。

2. 解说

引子以大幅度的急速划弦连续托劈双弦及长摇指法,渲染出"闹"的气氛。

第一段运用河南民间吹打素材加工而成。开始时用较清淡的"扣指"演奏,随着旋律的展开,则采用较浓郁的"扣"、"托"、"劈"、"剔"、"勾指"技法装饰旋律。

《闹元宵》第一段:

$1 = D \quad \frac{2}{4}$

行板

[乐谱]

第二段是乐曲的主题,作者吸取河南豫剧、曲剧、越剧等戏曲素材熔于一炉,应用力度与节奏的比对变化,使旋律活泼、跳动,颇有情趣。

《闹元宵》第二段:

$1 = D \quad \frac{2}{4}$

小行板

[乐谱]

在乐曲进行中,作者运用独创的左手击弦,配合右手"勾、托、抹、剔"演奏指法,模拟锣鼓的音响,更为乐曲增添了节日的气氛。这段锣鼓音乐的反复出现,构成了富于民间色彩的循环体结构。

曹东扶(1898—1970),河南筝派演奏家,河南邓县人,在当地以说唱曲子闻名,能演奏多种民族乐器,如琵琶、三弦等,尤其擅长古筝演奏。曾在中央音乐学院、四川音乐学院等处任教。1964年后,在河南省歌舞团任艺术顾问。

他在演奏河南曲子方面,有很高的艺术造诣。其演奏、演唱,情意真切,声情并茂,被当地群众称为"丝弦王"和"唱曲子的梅兰芳"。他创作了《闹元宵》、《采茶灯》等曲。

曹东扶

(三)《庆丰年》

1. 概述

《庆丰年》由古筝演奏家赵玉斋吸取北方民间音调和锣鼓节奏创作而成,具有浓郁的地方色彩,表现了人们庆丰年的欢乐情绪。这是建国初期创作的优秀筝曲之一,对后来筝曲的创作产生了积极的影响。

《庆丰年》

2. 解说

《庆丰年》全曲由引子、尾声两个段落组成。

引子运用双手交替弹奏和弦音,速度由慢到快,力度由弱到强,乐曲一开始就形成一个热烈、欢腾、庆丰收的场面。

《庆丰年》引子:

$1 = D$

速度较自由

第一段主题旋律来自山东琴书的唱腔音调,乐曲轻快活泼,抒情柔美。

《庆丰年》第一段主题旋律:

$1 = D \frac{2}{4}$

行板

第二段以快速弹奏出八板的旋律,每拍以重音加扫弦的手法,烘托出热烈的气氛,并使用左手点挂、右手摸弦的方法,模拟锣鼓的声音,随着双手和弦音把乐曲推向高潮。

《庆丰年》第二段:

$1 = D \frac{2}{4}$

赵玉斋演奏的筝不仅具有扎实的传统技巧和浓郁的地方色彩,还大胆地进行古筝演奏艺术的创造和发展。早在1954年他受钢琴演奏的启发,在传统筝曲《老八板》及《四段锦》的改编过程中,就试图把左手从单纯地按弦中解放出来,做了双手演奏的初步尝试。20世纪50年代《庆丰年》的问世,在演奏技巧上彻底地使左手解放了出来,使之与右手相互配合,在保持传统技艺的基础上,大大加强了筝曲的力度、厚度和旋律变化的丰富性。

赵玉斋(1923—1999),古筝演奏家。山东郓城赵坊村人。出身贫苦,9岁师从说唱艺人王尔敬、王端立学唱琴书。20岁时,拜王殿玉为师,学习筝和擂琴。1953年被聘担任东北音乐专科学校教师。其古筝演奏风格朴实、刚柔相济,技术全面,善于吸取其他筝派和各种器乐的长处,富于创新,是山东筝派的优秀代表之一。曾任沈阳音乐学院民乐系副教授。其代表作有《庆丰年》、《喜庆》、《新春》等。此外还撰写了《论山东大板套曲》等论文。

赵玉斋

(四)《丰收锣鼓》

1. 概述

《丰收锣鼓》是以山东柳琴调作为素材创作的筝曲,反映了人们敲锣打鼓喜庆丰收的喜悦心情,有浓郁的生活气息和地方风格。

2. 解说

乐曲共分三段。

年 画

第一段是热烈欢腾的快板,开始即以情绪热烈的锣鼓节奏点出乐曲的主题。古筝以丰满的和弦加以急促的弹奏,表现了盛大的喜庆丰收场面。尤其是中间几处十度以上的自上而下和自下而上的连续快速历音拨弦,充分发挥了古筝这一多弦乐器的性能色彩,有着华丽的效果。随即,奏出一段人们熟悉的山东柳琴调音乐主题:

柳琴调的音乐朴实粗犷,有着浓厚的乡土气息,它在乐曲中恰到好处地运用,生动描绘了人们载歌载舞的热闹景象。古筝上挑、抹、历、滑等技巧的运用和在不同音区的变化出现,又使音乐有着流畅自如的特色。在这段音乐中间,作者还运用音调扩充手法,奏出了一段富于韵味的旋律:

这段在左手弹奏分解和弦衬托下由右手摇指奏出的如歌旋律,具有滚珠落玉般的效果,既使音乐富于变化,又为乐曲抒情音调进一步发展埋下了伏笔。在锣鼓音型再度出现之后,音乐以放慢一倍的速度,经由过渡乐段转入下一段落。

第二段是抒情的慢板,它以四句对称的主题音调变奏抒发了洋溢于内心的喜悦心情。

这段朴实、亲切的旋律,经由古筝独奏的按揉、滑、历等装饰技法奏出,极尽委婉曲折之妙。音乐的反复演奏,将一种用辛勤劳动迎来丰收的幸福感表达得生动细腻,充分反映出生活在新社会的劳动者明朗、乐观的心绪。

第三段音乐在再现第一段旋律的基础上,进一步运用戏曲托腔的手法加以补充,从而使乐曲欢腾炽热的情绪有增无减。这段音乐的尾句在情绪的高潮中戛然而止,具有曲尽无穷的艺术效果。

2007年8月,中央电视台少儿频道"校园文化周",齐奏《丰收锣鼓》

三、古琴音乐

(一)《流水》

1. 概述

《流水》是一首古老的琴曲。在历史传说中,人们往往把它和战国时期的伯牙联系在一起。

据传,伯牙是一位出色的民族音乐家。他弹得一手好琴,"伯牙鼓琴,而六马仰秣"(《荀子·劝学篇》),是说伯牙弹琴时会引得正在吃草的马都仰起头来聆听。有一次,伯牙弹琴时有个叫钟子期的人站在一旁欣赏,伯牙心中想着巍峨耸立的高山时,钟子期就说:"善哉乎鼓琴,巍巍乎若泰山。"伯牙向往着奔腾不息的流水时,钟子期又说:"善哉乎鼓琴,洋洋乎若流水。"钟子期能够准确领会伯牙在琴声中寄托的感情,使他们一见如故,结成"知音"。钟子期死后,伯牙为失去知音而万分悲痛,从此不再弹琴。这个动人的古老传说也说明:运用对景抒情的手法创

古 琴

作像《高山》、《流水》这样的音乐作品，可能在公元前3世纪就已存在。

琴曲《流水》的最早传谱见于明代朱权于1425年编印的《神奇秘谱》。朱权是明太祖朱元璋的第十七子，《神奇秘谱》是我国现存最早的古琴谱集。但《流水》一曲的产生年代要早得多。据朱权在该书题解中考证："《高山》、《流水》二曲本只一曲，至唐分为两曲，不分段数，至宋分《高山》为四段，《流水》为八段。"扼要地说明了这首乐曲在古代的演变情形。琴曲《流水》目前有二三十种传谱和多种演奏风格流派，但都有着相似的主题或旋律因素，可见它们共同有所依凭。19世纪的四川道士张孔山在乐曲中加进了描写湍急水势的滚拂手法，使乐曲的艺术形象更为鲜明，人们称它为《七十二滚拂流水》。本书介绍的琴曲《流水》，就是根据川派琴家流传的版本，它载于1876年刊印的《天闻阁琴谱》。

琴曲《流水》是我国民族音乐遗产中的一首优秀作品。它对自然景物并不停留在客观的描绘上，而是抒发人们的思想感情，表现了一种胸襟开阔、百折不回的精神境界。在音乐表现上以抒情性的曲调为主体，结合摹拟性的展开，既有华丽新颖的技巧展示，又保持了朴实沉郁的风格。

1977年8月20日，美国发射了两艘"航行者"太空船。科学家们希望它有一天将能遇到地球以外的"人类"。太空船上带有一张喷金的铜唱片，它即便过十亿年也锃亮如新。唱片上录有27段世界著名的音乐作品，其中就有中国琴曲《流水》。

流　水

2. 解说

琴曲《流水》通过情景交融的艺术手法，描绘了涓涓的山泉和小溪，也刻画了奔腾的江河和大海，表现了人们对富于生命力的大自然的热爱和赞颂。

乐曲为复杂的多段体结构。原分九段，可以划为四大部分。

第一部分包括第一、第二、第三段。

第一段实际上就是乐曲的引子，节拍比较自由，旋律性不甚明显。开头便是几个八度音程的大跳进行，隐约地奏出乐曲的主题音调。

第二、第三段，主要是用泛音演奏的曲调，富有跳跃性，仿佛清泉溪水从高山峡谷中淙淙奔流而出：

这段音乐歌唱性较强,富于欢快、跳跃的音乐个性。它较多地运用了同音装饰手法,有滚珠落玉般的效果,创造了流水在高山峡谷中自由自在流淌的意境。

第二部分包括第四、第五段,是用按音演奏的曲调,是乐曲的展开部分。以第五段音乐为例。

它通过主题音调的变化加以发展,音乐情绪欢快、跳跃,十六分音符的回波音型富于流动性,犹如一股股山泉细流汇集成江河,连续下行的模进音型也使音乐具有跌宕起伏、一泻千里的气势。

第三部分由第六、第七段组成,这就是张孔山增加的著名滚拂段落,实际上也是乐曲的华彩部分。在古琴音乐中,滚、拂是指名称,七弦琴上依次由高音到低音拨奏叫滚,反之,由低而高则叫拂。第六段旋律性还较强,多由一对对称的乐句作反复、变化,如:

旋律的进行利用大跳滑音构成切分音型节奏,使音调富于生气,第二句的模进更加重了这种气氛,好像流水悠然自得地旋转嬉游。随后便是大段落的滚、拂,由两个声部同时进行,低音部以立弦散音的上下行拨奏,高音部则是音调的渐次下行。例如:

这段音乐中滚拂手法由疏而密的运用,使音调色彩华丽、层次清晰。它出色地描绘了水石

相撞、旋涡在急剧转动等景象。这种滚拂手法的连续运用,加上用大绰技法产生的不协和音响,有力地刻画了流水奔流不息、一往直前的特征,把全曲引向了高潮。

这部分的第七自然段是精彩的有泛音滚拂段落,它虽然短小,却起了承上启下的作用,意境十分优美。古琴用泛音慢起渐快地演奏:

它仿佛描绘流水在太阳下粼粼闪光,充满了欢乐和自信。末尾在调式主音上稳定地终止,音乐逻辑的发展自然、和谐。

2007年中日文化体育交流年,古琴《流水》演奏:
李祥霆(中央音乐学院教授 著名古琴演奏家)

第四部分包括第八、第九段,是乐曲的再现部分,变化重现了第二部分的按音曲调。在前部分华丽、紧张的色彩对比之下,音调显得更为沉着、自信。歌唱性的旋律也给人留下更加深刻的印象。末段用滚拂演奏与上段相呼应,再度强调流水的特征,有着首尾贯通的效果,形象地表现了流水似乎已经穿越急流险滩,以从容不迫的姿态向前奔流,浩浩荡荡地注入大海。

简短的尾声以泛音奏出歌唱般的主题音调,作为全曲的结束。

富有透明色彩的泛音好像描绘流水动态转为静态,人们的心境也渐渐平静下来。

(二)《广陵散》

1. 概述

《广陵散》又名《广陵止息》。原为东汉末年流行于广陵地区(今扬州地区)的民间乐曲,故名。作者不详。乐谱最早见于明代朱权的《神奇秘谱》,以及后来的《风宣玄品》、《西麓堂琴统》,清代的《琴苑心传全编》、《蕉摩庵琴谱》等十多种琴谱。

《广陵散》的内容,从后世传谱的分段标题来看,系描绘汉代蔡邕《琴操》一书中所载《聂政刺韩王》的故事。大意是说:聂政,战国时期韩国人,其父为韩王铸剑,因误了限期而被杀。聂政立志报仇,先做泥瓦匠混入韩宫,谋刺韩王不成,他只身逃入山中学琴十年,后漆身吞炭,改变容貌回到韩国,以他出色的琴技轰动一时,吸引了远近听众,最后利用韩王请他进宫演奏的机会,乘韩王听琴不备,从琴腹中抽出匕首将韩王刺死。为避免连累母亲,聂政毁容自尽。

《广陵散》作为我国现存的古老琴曲,以其磅礴的气势、宏大的结构、独特的风格,为中华民族古老的音乐文明提供了闻之有声的实例,它是我们学习和研究古代音乐的一份极好的材料。

2. 解说

琴曲《广陵散》全曲共45段。分为:开指(一段)、小序(三段)、大序(五段)、正声(十八段)、乱声(十段)、后序(八段)等六个部分。正声之前着重表现对聂政不幸命运的同情和感叹,正声之后则表现对聂政壮烈事迹的讴歌和赞扬。正声是乐曲的主体部分,它表现了聂政从怨恨到愤慨的感情发展过程,深刻地刻画出他不畏强暴、宁死不屈的复仇意志。全曲布局严谨,层次分明,并以两个主题音调的交织、起伏和发展、变化贯穿始终。一个是见于"正声"第二段的正声主调:

[谱例]

另一个是出现在"大序"尾声的乱声主调:

[谱例]

《广陵散》曲调丰富而优美,具有叙事性。

"开指"一段,乐曲一开始就揭示了主题音调:

[谱例]

它的前半句是正声主调到首部移位,而后半句则是乱声主调的尾部简化,综合了两个主调的特点,为全曲展开作了初步准备。

"小序"三段,各段的结构相似,情绪比较稳定。"大序"五段,出现了歌唱性的音调,而最后一段以乱声作为尾声,表现了人们的感叹。

"正声"十八段,为全曲的核心。它可分为主题呈示部分、发展部分和主题再现部分。

"正声"的第一段是个引子。第二段是主题呈示(见前谱例:正声主调),它在短短的乐段中集中出现了三次,从而突出了它对全曲的主导作用。第三段是正声主调的模进形式。

[谱例]

第四段把第二、第三段的主调合并进行了简化,在情绪上起到转折作用。

[乐谱：1=C 2/4 3/4]

第六段再现了第二段中的主调。整个主题呈示部分多用泛音演奏，速度比较徐缓，表现了"怨恨凄切"的情绪。

"正声"的发展部分分三个层次进行。

经过第七段的过渡，第八段出现了音调上的第一次转折，它是一个慢板，在低音区运用浑厚的按滑音，顿挫变化的节奏，表现了缅怀沉思、抑郁悲愤的情绪。

[乐谱：1=C 2/4 3/4 4/4]

这一内在积蓄的力量，经过第九段的过渡，在第十段中正声主调已发展成一个急促的低音模进，出现了第二次转折。

[乐谱：1=C 3/4 2/4]

这激动人心的音调，象征着不可遏止的愤怒情绪，形成全曲气贯长虹、声势夺人的高潮。

再经过两个过渡乐段，第十三段又出现了第三次转折。开始由一段华彩性的泛音导入后，接着是一段壮阔而豪迈的音调。它是根据第八段的乐曲衍化出来的，大有不畏强暴、宁死不屈的气概。

[乐谱：1=C 2/4 3/4]

这种昂扬的气势又继续了两段(第十四段、第十五段)之后,乐曲进入了"正声"的主题再现部分。

在第十六段变化再现了正声的主调,它以急促的泛音伴着强烈的低音,通过高低音区的强烈对比,节奏逐步紧缩,表现出激愤不平的情绪。

"正声"的第十七、第十八段逐步将曲调引向结束,并再次用了乱声主调作为尾声。

"乱声"的十段以及"后序"的八段是"正声"的延续和补充,段落的结构都较短小,并多以乱声主调作为乐段的结束。由于乐段中反复出现了乱声主调,宛如回旋曲,具有热烈欢腾的艺术效果,表现了对聂政壮烈事迹的歌颂和赞扬。

《广陵散》

晋墓壁画中的嵇康

嵇康(223—262年或224—263年),字叔夜。"竹林七贤"的领袖人物。三国时魏末文学家、思想家与音乐家,魏晋玄学的代表人物之一,善于音律。创作有《长清》、《短清》、《长侧》、《短侧》,合称"嵇氏四弄",与东汉的"蔡氏五弄"合称"九弄"。隋炀帝曾把"九弄"作为科举取士的条件之一。其留下的"广陵绝响"的典故被后世传为佳话,《广陵散》更是成为我国十大古琴曲之一。他的《声无哀乐论》、《与山巨源绝交书》、《琴赋》、《养生论》等作品亦是千秋相传的名篇。

(三)《梅花三弄》

1. 概述

《梅花三弄》是我国古琴音乐中保存下来年代较早的一首作品,它旋律优美、流畅,形式典雅、独特,具有很高的艺术性。关于乐曲的产生,一般都把它归及东晋(317—420)的桓伊。

桓伊,字叔夏,小字子野。他曾与东晋名将谢玄一起在历史上著名的"淝水之战"中大破前秦苻坚的进攻,立下了赫赫战功。桓伊还是一位出色的音乐家。《晋书》中称他"善音乐,尽一时之妙,为江左第一"。桓伊尤擅长吹笛(即现代之箫,古时称笛)。有一次,王徽之(我国著名书法家王羲之的儿子)在路上偶然遇见桓伊,因久慕桓伊大名,便请他吹奏一曲。桓伊为人

谦逊,当时虽已显贵,两人又素不相识,仍下车为王微之吹一支曲子,相传这首乐曲就是著名的《梅花三弄》。

之所以称为《梅花三弄》,一则是因为乐曲内容是表现梅花的;二则由于音乐中有一个相同的曲调在不同段落中重复出现三次(这是我国古代音乐的一种曲式手法,曾有"高声弄"、"低声弄"、"游弄"之说),这便是乐曲标题的由来。

梅　花

到了唐代,相传琴人颜师古将《梅花三弄》改编为同名琴曲,从此这首乐曲便在古琴音乐中保存下来。我国最早刊印的古琴曲集——明代琴谱《神奇秘谱》中即载有这首琴曲。

另一种说法,认为《梅花三弄》应是颜师古创作的琴曲,而《晋书》所载桓伊吹奏的笛曲只是"三调"而已。但不管怎样,"三弄"这种曲体在东晋便已流行,应是没有疑问的。

琴曲《梅花三弄》通过对梅花凌霜傲雪神态的描绘,赞颂了梅花耐寒的高洁品格。乐曲在一定程度上也反映了魏晋文人那种超脱尘世、孤芳自赏的思想品格。

2. 解说

全曲共十段,可分为两大部分。

第一部分包括前六段,主要采用循环再现的手法,亦即以"三弄"为核心的部分;第二部分包括后四段,音乐的发展侧重于此。全曲通过这两个部分并运用各种对比手法,描绘了梅花在静与动两种状态中的优美形象。

乐曲第一小段是全曲的引子,音调亲切优美,节奏则具有平稳舒缓和跌宕起伏的对比因素,精练地概括了全曲的基本特征:

这段在古琴低音区出现的曲调,音色浑厚明亮。前十二小节以五度、六度的上下行跳进音程为特征的旋律,结合稳健有力的节奏,富有庄重的色彩,仿佛是对梅花的赞颂;后十四小节多用同音重复,附点节奏的运用使旋律富于推动力,似乎梅花在微风的吹拂下轻轻晃动起来。

接着便是乐曲音乐主题的第一次呈现,这段优美流畅的曲调在这部分音乐中三次循环出现,

它形象地表现了梅花恬静端庄的神态；这一主题旋律的三次出现，都是用清澈透明的泛音弹奏。

我国古琴以拥有众多的泛音而著称，十三个琴徽是泛音所在的标志，七根弦上相应有九十一个泛音，其中包括对称重复的泛音在内。这段曲调在不同徽位上的演奏，其泛音色彩也有着微妙的变化，有着非常细腻的音乐意境。曲调的三次出现，类似古代歌曲的反复吟咏，给人留下极为深刻的印象。

乐曲的第二部分开辟了另一种境界。它运用一系列急促的节奏和不稳定的乐音，表现出动荡不安的气氛，用富于动态的画面，来衬托梅花傲然挺立的形象。

以乐曲第七段的部分曲调为例。

这段乐曲在音调和节拍的变化上，与泛音曲调形成强烈的对比，它强调调式的三度音，并连续运用八度大跳的手法，使旋律线大起大落。结合演奏上采用刚劲的拂弦手法，使音乐表现出一种风雪交加的意境。尤其在转入高音区时运用高亢坚实的按音奏出强有力的音调，更突出地刻画了梅花迎风斗雪的坚毅形象。同时，在紧张的情绪表现中也把全曲推向了高潮。

广陵派琴家张子谦弹奏《梅花三弄》

乐曲的尾声在轻松自如的气氛中进行，它运用调式属音下行向主音过渡，然后稳定地结束，仿佛在经历了风荡雪压考验之后，一切重又归于平静，梅花依然将它清幽的芳香散溢于人间。

第四章 和籁之乐

第一节 概述

　　早在两千多年前的商周时期,中国即出现了乐器的分类法,这是世界上最早的乐器分类法,表明了当时乐器发展的状况。经过数千年的发展,中国的乐器越来越丰富,形成了各类形制、运用不同演奏方法可形成不同声部的乐器。其中包括弹拨乐器、吹管乐器、弓弦乐器和打击乐器。第一类还可以根据不同的原则进行第二和第三层次的划分。中国民族管弦乐队的形制就是在这些乐器的基础上形成的。在中国各地流传有许多类型的器乐合奏音乐。每一种合奏音乐用一种特殊的乐队编制,形成了不同的乐队。不同的乐队编制又是区分不同器乐合奏的重要依据。根据中国传统音乐理论,中国民间器乐合奏可划分成五大类别,即弦索乐、丝竹乐、鼓吹乐、吹打乐和打击乐。

　　在中国历史上,不同时期均流传有不同的乐队。如周代的钟鼓乐队、汉代的鼓吹乐队、唐代的坐部伎、立部伎,以及清代的中和韶乐、白沙细乐、弦索乐等。但是,乐队的发展一直走着宫廷与民间两条道路。上面所说的这些乐队均属宫廷音乐性质,而在民间却流传着各地的民间乐种。各地的乐种,由于其地方性特征,不具备其广泛性。而宫廷音乐属于礼乐,不可以随便在民间演奏。历经数千年,宫廷音乐与民间音乐互相吸收的情况常有发生,却自始至终没有融合。

　　20世纪出现的新的乐队合奏形式体现了另外一种状况。它是一种城市化的音乐,可演奏专业作曲家创作的音乐作品,又具有明显的民族特质。从所用的乐器上,大多数是汉族的各类乐器,一些少数民族的乐器只是偶尔加用而已。在乐队的编制上,以欧洲的管弦乐队为模式,运用了不同声部的组合,讲究音量的平衡和配器的技术。这种乐队在建国以后得到了很大的

发展，各地均成立了类似性质的乐队。其中国家级的就有数个，如中央民族乐团、中央广播民族乐团以及国家级歌舞(歌剧)团中的民族乐队。

"江南丝竹"是流行于苏南、浙江一带的丝竹音乐，以上海地区的最具特点，影响最广。其代表曲目有《三六》、《欢乐歌》、《四合如意》、《中花六板》等。

"广东音乐"是流行于广东地区的丝竹音乐。它是在广东戏曲中的"过场"和民间"小调谱"的基础上发展起来的，其代表曲目有《旱天雷》、《雨打芭蕉》、《赛龙夺锦》等。

"河北吹歌"是流行于河北省民间的吹打音乐。它以吹管乐器为主，演奏的曲目大多是民歌和戏曲唱腔，因而得名"吹歌"。此体裁的代表曲只有《小放驴》、《小开门》等。

"潮洲大锣鼓"是流行于广东潮安、汕头地区的一种吹打音乐。代表曲目有《双咬鹅》、《闹鸡》等。

第二节　经典赏析

一、江南丝竹

(一)《中花六板》

1. 概述

江南丝竹《中花六板》是在民间器乐曲《老六板》的基础上，运用加花手法发展而成的乐曲，前人曾把它改名为《熏风曲》，最早见于李芳园的《南北派十三套大曲琵琶新谱》(1895年)。

《中花六板》曲调优美抒情、清新悠扬，富有江南色彩，抒发了人们乐观向上的情绪。

2. 解说

江南丝竹《中花六板》是根据《老六板》放慢加花后的《花六板》再次放慢加花而成，所以其乐曲的结构成倍地扩充，使简朴的旋律发展为华丽的乐曲。

《中花六板》与《老六板》、《花六板》旋律对照。

从中可以看出《中花六板》旋律扩充加花的特点,把《老六板》的音符时值增长一倍。保持小节强拍或拍中强位部分的音不变,而在小节的弱拍或拍中弱位部分加上花音,就发展为比较花的《花六板》;用同样的方法,在《花六板》的基础上再次成倍扩充和进行旋律的加花润饰,便成为更花一些的《中花六板》。

在丝竹合奏《中花六板》中,各个乐器声部以"母曲"为依据,充分发挥了演奏者的个人演奏特色和乐器性能,既有鲜明的个性,又在合奏整体中的相互谐调,浑然一体,从而使音乐更为动听。乐曲旋律抒情优美,情绪愉快活泼,风格清秀典雅,具有独特的风采。

中花六板

同其他江南丝竹乐曲一样,《中花六板》常以渐强力度、加快速度,获得情绪不断高涨的效果,体现出从恬静而逐步趋于热烈的变化。乐曲的高潮往往安排在临近曲终的部分,使音乐在热烈欢快的气氛中结束。

(二)《三六》

1. 概述

《三六》又名《梅花三弄》,与古琴曲《梅花三弄》异曲同名,是一首流传久远、影响广泛的丝竹乐曲。

《三六》有《老三六》、《中板三六》和《慢三六》之分。《老三六》的曲调简朴,它是《中板三六》据以发展的"母曲"。今人演奏的《三六》大多是《中板三六》,曲调华丽清新、流畅活泼。过去常在婚礼喜庆、庙会节日场合演奏,表达人们在喜庆节日里的愉悦心情。

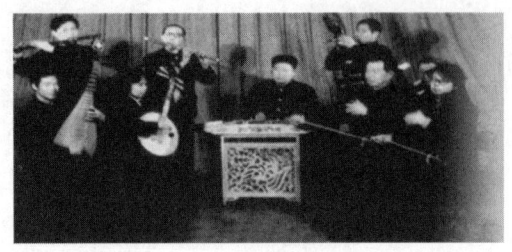

杭州江南丝竹研究社成员演奏《三六》

2. 解说

《三六》的结构颇有特点,它有一个称为"合头"的段落循环再现,而插部既有不同音乐材料的联缀,也有变奏,所以它是具有变奏因素的循环体结构。可分为三大部分及尾声,其图式为:

$$A \quad B \quad C \quad B \sim C_1 \quad B \quad D \quad B \quad C_2 \quad B \quad E$$

以上结构图示中的 B 就是"合头",它的旋律是:

$$\underline{1265} \ \underline{1235} \mid \underline{2316} \ 2\cdot\underline{3} \mid \underline{2356} \ \underline{3523} \mid \underline{5356} \ 1\cdot\underline{6} \mid \underline{561} \ 0\underline{2} \mid$$

$$\underline{3523} \ 5\cdot\underline{6} \mid 3\cdot\underline{5} \ \underline{2123} \mid \underline{561} \ 5\cdot\underline{6} \mid \underline{5356} \ \underline{1327} \mid \underline{6123} \ \underline{2165} \mid$$

$$\underline{3235} \ \underline{6561} \mid \underline{5617} \ \underline{6532} \mid \underline{1232} \mid \underline{1232} \mid \underline{1217} \mid \underline{6561} \mid \underline{2316} \mid \underline{2123} \mid$$

$$\underline{1235} \ \underline{2161} \mid \underline{5653} \ \underline{5356} \mid \underline{1761} \ \underline{2123} \mid \underline{1235} \ \underline{2161} \mid \underline{5761} \ \underline{3253} \mid$$

$$6\cdot\underline{56} \mid$$

"合头"的结构先是四个排比的短分句,随后是两个长大的合句。这种先分后合的结构,由各个分句排比并叙,次第进行,音乐是不稳定的,而合句采用较长的句幅以取得与分句在结构上的均衡,起逻辑性概括和总结的功用。"合头"的旋律线逐层上升,至最后一个合句时形成段落的高潮。在旋律的构成中,以徵音和宫音为骨干,色彩明亮,但其段末却结束在羽音上,而且它是除尾声以外的所有段落的固定终止型。

《三六》结构可细分为如下五个部分:

$$A \quad B \quad C \quad B \sim C_1 \quad B \quad D \quad B \quad C_2 \quad B \quad E$$

这五个大段落,插部为前半部分,"合头"为后半部分,组成五个相对独立的大段落。但 B 有规则地轮番再现,因此它仍然是一首典型的循环体结构。

A 段是乐曲的开始部分,它将乐曲所表现的情趣、旋律特征和调式特征在曲首就呈现出来。

C 段和 D 段这两个插部都是规整性的结构,是起承转合的四句体:

(起) (承)
$$7\cdot\underline{6} \ \underline{2327} \mid 6\cdot\underline{7} \ \underline{6765} \mid \underline{6561} \ \underline{5235} \mid \underline{6153} \ \underline{6356} \mid \underline{7267} \ \underline{2327} \mid$$

(转)
$$\underline{6123} \ \underline{2165} \mid \underline{3561} \ \underline{5235} \mid \underline{6153} \ \underline{6356} \mid \underline{7267} \ \underline{2327} \mid 6\cdot\underline{7} \ \underline{6765} \mid$$

$\underline{3\cdot 5}$ $\underline{6561}$ | $\underline{5653}$ $\underline{2356}$ | $\underline{3\cdot 2}$ | $\underline{3523}$ $\underline{55}$ | $\underline{3567}$ $\underline{6535}$ | $\underline{\dot{1}235}$ $\underline{2\dot{3}\dot{2}\dot{1}}$ |
(合)

$\underline{6\dot{1}\dot{2}\dot{3}}$ $\underline{\dot{1}653}$ | $\underline{6\cdot 56}$ |

C段的旋律中强调变宫音，具有上五度宫调交替的因素，这个材料在其后作了两次变化重复。

(起)
$\underline{1761}$ $\underline{\dot{2}1\dot{2}3}$ | $\underline{\dot{1}\cdot'7}$ | $\underline{6765}$ $\underline{3523}$ | $\underline{5\cdot'6}$ | $\underline{1761}$ $\underline{\dot{2}1\dot{2}3}$ $\underline{1\cdot'7}$ |
(承)

(转)
$\underline{6765}$ $\underline{3523}$ | $\underline{5\cdot'6}$ | $\underline{5356}$ $\underline{4}$ | $\underline{5356}$ $\underline{4}$ | $\underline{564}$ $\underline{5635}$ | $\underline{2316}$ $\underline{2\cdot 3'}$ |

(合)
$\underline{56\dot{1}}$ $\underline{6535}$ | $\underline{2123}$ $\underline{5\cdot 6}$ | $\underline{5632}$ $\underline{561}$ | $\underline{6\dot{1}\dot{2}\dot{3}}$ $\underline{\dot{1}653}$ | $\underline{6\ 05}$ |

D段的旋律中出现清角音，具有上四度宫调交替的因素。D段是典型的分而合结构。

$$\underbrace{2}_{起} + \underbrace{2}_{} + \underbrace{2}_{承} + \underbrace{2}_{} + \underbrace{1}_{转} + \underbrace{1}_{} + \underbrace{2}_{合} + 5$$

起、承两句都由两个小分句组成，转句又细分为 $\underbrace{1 + 1 + \widehat{2}}$ 的两个对称部分，合句则是长达五小节的长句。D段旋律有分有合，音乐情趣非常活泼。

通过具体分析之后，我们可以了解乐曲的结构布局运用了对比的原则，C、C1、C2 和 D 这几个插部是歌唱性的、结构方整的段落，而"合头"B 是旋律连锁式地进行，音乐一气呵成的展开式段落，它们互为对比，音乐一弛一张地轮番进行，相映成趣。

尾声：

慢起渐快

$\underline{6\dot{1}}$ $\underline{54}$ $\underline{32}$ | $\underline{51}$ $\underline{02}$ $\underline{3\cdot 5'}$ | $\underline{6\dot{1}}$ $\underline{54}$ $\underline{3\cdot 2'}$ | $\underline{51}$ $\underline{02}$ $\underline{3\cdot 2'}$ |

$\underline{11}$ $\underline{02}$ $\underline{3\cdot 2'}$ | $\underline{11}$ $\underline{02}$ $\underline{3'}$ | $\underline{656}$ $\underline{4}$ | $\overset{\frown}{3}\ -\ -$ ‖

旋律围绕角音旋转，句幅递减，速度慢起渐快，音乐具有推动力，在全曲出现了十六次 $\underline{6\dot{1}\dot{2}\dot{3}}$ $\underline{\dot{1}653}$ | $6\ -$ 与 $\underline{5761}$ $\underline{3256}$ | $6\ -$ 的固定终止之后，乐曲以角音作结束，给人以"曲虽终而余韵然"之感。

二、广东音乐

（一）《雨打芭蕉》

1. 概述

《雨打芭蕉》是一首广东音乐早期出现的优秀曲目。据陈俊英编的《粤乐曲选》中说："这也是广东古曲之一，描写初夏时节，雨打芭蕉的淅沥之声，极富南国情趣。"陈德钜在他所著的《广东乐曲的构成》一书中说："1920年后，有番禺沙、何柳堂（琵琶）始制《渔樵问答》、《雨打芭蕉》、《饿马摇铃》、《寡女弹琴》等曲，在当时尚未有什么作曲的人，乐坛便为之轰动了。"《雨打

芭蕉》被列为广东音乐形成阶段的曲目(约于1920年以前)。

《雨打芭蕉》一开始就以流畅明快的旋律表达了人们喜悦的心情,接着一连串分裂的短句,节奏顿挫,与其说它犹如雨打芭蕉淅沥之声,倒不如说它表达了人们丰收在望的欣喜之情。

2. 解说

全曲可分为三个组成部分,此谱出自李凌编《广东音乐》第一集,根据分析需要作了新的排列:

第一部分:

(1) 3 02 125 3235 235 65 325 3532

(2) 72 16 5356 14 3432 13 61 2432

(3) 72 16 | 5356 17 |

(1) 1113 2223 | 535 056

(2) 1113 2223 | 53 5 056

(3) 6765 43 | 5

芭 蕉

第一部分由三个乐句组成。其后乐句与前乐句有一个相同部分,如图示:

我们从图示可以清楚地看出,第一、第二乐句是"换头合尾",第二、第三乐句是"合头换尾",这样旋律既有变化又有统一,它逐句传递,连环扣接。

第一部分三个乐句构成一个完整的段落,其第一、第二句是对伏式上下句结构,而第三句属增补性的"搭尾"。这三个乐句把乐曲的情趣和音乐的格调作了鲜明的呈现。

第二部分:

2 2 | 5 5 6 1 | 5 5

(1)(2)(3)乐句,是连续演奏的,为分析的需要,纵起排列。

4 2 | 5 5
5 5 06 | 5 5
5 5 03 | 22 05 | 32 3231 | 2 03 |
27 2723 | 5 06 | ……

第二部分是展开性的,它句幅短小,气息短促,节奏活跃。

先出现围绕中心音徵的(这徵音是第一部分旋律的中心音和每句的结音)三个小分句,显然它是第一部分乐思的进一步表现和补充。接着出现中结音商以增加旋律的新鲜感,使以长时间围绕徵音旋转的旋律具有新的推动力。下接四个排比的小分句又以徵音为中心,出现模进手法。旋转活动音区升高,音乐热情洋溢。

欲抑故扬,接着以均匀八分音符为主的轻快雀跃的旋律,表现雨打芭蕉犹闻淅沥之声的意境。继而是似断实连的长达七个小节的乐句,它将前面四个小分句加以倒装,因此旋律活动音区逐句下降。由于前两个小分句的句幅紧缩,使旋律出现迫切向前推进的趋势,并使四个小分句融合成一气呵成的合句,旋律流畅。现将它与前面四个排比的小分句纵列如下,以示其倒装的写法:

$$
\begin{array}{|ccc|}
\underline{2\,7} & \underline{2\,7\,2\,3} & 5\ 0\,6 \\
\underline{5\ 5} & \underline{5\,\dot{2}} & \dot{1}\ 0\,6 \\
\underline{5\,3\,5\,6} & \underline{\dot{1}\,\dot{2}\,\dot{3}} & 5\ 0\,\dot{1} \\
\underline{\dot{6}\,\dot{1}\,6\,5} & \underline{4\,3} & 5\ 0\,2 \\
\hline
\underline{\dot{6}\,\dot{1}\,6\,5} & \underline{4\,3} & 5 \\
\underline{2\,6\,2\,3} & \underline{5\,3} & 5 \\
\underline{3\ 5} & \underline{3\,5\,3\,2} & 1\cdot 3 \\
\underline{2\,3\,2\,7} & \underline{6\,5\,6\,1} & 5\ - \\
\end{array}
$$

第二部分的结束耐人寻味,它在一连串围绕徵音旋转的乐句之后,从徵音下行至宫音,长时值的强音进行使其具有段落的终止感。在全曲中以宫音作为小分句的结音曾出现过三次,但它每次都处于不稳定的上分句,而在这里却成为第二部分的收束乐句。

全曲的小分句和乐句的结音绝大多数是徵音,所以当出现具有改缩性的 $\underline{5\ -\ |\ \underline{1\,1}\ |}$ 时,使人感到新鲜。这种新鲜感不仅是宫音前面较少出现的原因,而且是由于它的向上四度模进所产生的调性色彩的变换因素。

第三部分:

$$
\begin{array}{l}
\underline{5\,6}\ \ \underline{2\,2\,6}\ |\ \underline{5\,6}\ \ \underline{2\,6\,2}\ |\ \underline{1\,5}\ \ 0\ \ \underline{\dot{1}}\ |\ 2\ \ 0\,5\ | \\
\qquad\qquad\qquad\qquad\qquad\quad\ \underline{3\,2}\ \ \underline{3\,2\,3\,1}\ |\ 2\ \ 0\,5\ | \\
\qquad\qquad\qquad\qquad\qquad\quad\ \underline{3\ 5}\ \ \underline{3\,5\,3\,2}\ |\ 1\ \ \dot{1}\ \|
\end{array}
$$

第三部分在围绕商音旋转的乐句之后,以简短的 $\underline{3\ 5}\ \underline{3\,5\,3\,2}\ |\ 1\ \ \dot{1}\ \|$ 终结全曲。尽管全曲以徵音为中心音,而只是在最后以宫音代替徵音的位置,但不感到它是突如其来和不稳定的。因为:(1)在第二段末已出现过宫音的终止,它为最后结束在宫音作了准备。(2)在最后终止乐句前出现了六小节长的围绕商音的旋律,商音对宫音的倾向性,使宫音成为新的

调式主音而终结全曲。在民族音乐中,民歌和器乐曲的结尾转入新的宫调,或以新的调式主音作结较为常见,它使音乐结束时具有新意。

《雨打芭蕉》的结构具有连续性的特点,首先它是由多种因素形成的,其中小分句和乐句末的节奏不稳定性是其主要因素,如 1 1 1 3 2 2 2 3 | 5 3 5 4 · 2 | 5 5 。其次是并比排列的分句,气息短促,互相催递。它对乐思的表达是通过反复重述、逐渐积累,最后以合句使乐思得到较完整的表达。其三,乐曲中的小分句和

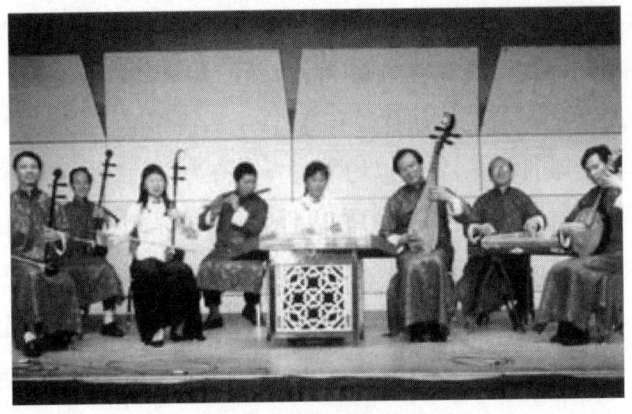

广东音乐《雨打芭蕉》

乐句具有承前启后的双重性,因而它们连锁成不可分的整体。前面我们之所以把全曲分成三个部分,只是为了便于分析各个部分中的旋法特点。

(二)《旱天雷》

1. 概述

《旱天雷》是广东音乐发展初期涌现出来的优秀曲目之一,由扬琴家严公尚(严老烈)根据传统曲牌《三宝佛》中的《三汲浪》改编而成。严公尚擅长扬琴,他采用民间常用的创作手法,将《三汲浪》改编为《旱天雷》。

2. 解说

现将两曲纵列在一起,以示其变化发展:

从两曲的对照谱可以看出它们的创作技法是很有规律的，它们是：

（1）将《三汲浪》的一拍扩充为《旱天雷》的两拍。

（2）《三汲浪》的各个旋律音基本上保留在《旱天雷》的旋律中，成了骨干音。

（3）《旱天雷》以骨干音为基础，采用它们上或下的邻音或同音，或跳进作旋律的加花润饰。

这种技法民间叫做"放慢加花"。改编者在"放慢加花"的同时采取"末句填充"技法，将《三汲浪》每一个停顿的句末（X 0 ｜）处理成：X X X XXXX｜或X．X XX X｜。这种新的节奏因素是使乐曲情绪发生变化的重要因素之一。

《旱天雷》这一标题顾名思义是天逢久旱，人们看到头顶上飞来了几块乌云，听到惊雷时所表现的欣喜之情。但改编者并不去模拟和渲染闪电和雷声，而是用音乐语言表达人们在甘霖将至时的欢乐情绪。所以改编者充分发挥扬琴密打竹法和善于演奏大跳音程的特点，将旋律动向加以很大的改变。如《三汲浪》的旋律以级进为主，其音域只有九度，然而《旱天雷》的旋律中大跳音程频频出现，音域也扩展到两个八度。这种器乐化的

2008年曹蕴扬琴音乐会，广东音乐《旱天雷》

加工促使音乐情绪发生很大的变化。

总之,改编者运用"放慢加花"、"句末填充"等作曲技法,对原型给予新的节奏处理,并充分发挥乐器的性能,使之器乐化。这种改编是一种再创造,赋予原来曲牌以新的生命力。即将一首原来曲调比较简单、情绪比较深沉的《三汲浪》发展成为一首活泼明快、欢欣雀跃的乐曲,旧调出新声,故而易名《旱天雷》。

《旱天雷》曾被改编为民族管弦乐曲、钢琴曲、小提琴曲和弦乐四重奏等。

(三)《赛龙夺锦》

1. 概述

《赛龙夺锦》,何柳堂所作(约作于1925—1930年),是广东音乐兴盛时期的代表作之一。乐曲节奏跳跃有力,音调清新刚健,描绘了民间端午节龙舟竞渡的情景,表达了人们奋发向上的精神。

乐曲以雄壮有力的号召性引子开始,接

赛龙夺锦

着热烈而又紧张的音乐把人们带入了欢腾的龙舟竞渡的情境。

划龙船是集体性的体育活动,协作性强,并要有力争上游的顽强精神。作者从生活中提炼出典型的节奏和音调通贯全曲,音乐形象通俗易解,使人产生一种类似浮雕的形象感。

2. 解说

引子是典型的号召性音调,接着出现动作性很强的对仗乐句:

曲首在弱起到强的角、徵两个音组成的种子材料重复一次之后,通过句幅的递增使种子材料所包含的乐意得到进一步的陈述,下句是它的模进。紧接着"分而合"的乐句围绕着下句的中心音(商)展开。

在后两小节中,宫音的消失转到了以变宫为角的属调。乐曲旋律中宫音的时现时隐,以及变宫音和清角音在旋律构成中的重要作用,使《赛龙夺锦》的旋律具有独特的色彩。乐曲的宫调频繁变化,它出自表现人们的动态和激奋的情致所需。

此后,音乐用接二连三的切分节奏(X X 0 X)展开。音乐的不间断性和不稳定性增强,而当出现与前面相似的乐句(变化重复)时,)"滔滔不绝"的音乐陈述得到了概括,但这种音乐概括不是很完整的,因而要求音乐进一步向前发展。

继而乐曲用模进、变形和更新等技法作更进一步地展开,音乐情绪更加高涨。

模进使旋律在保持原型节奏时变化音调或调式,变形使旋律保持原型的基本轮廓时作较自由的变化,变形的乐句可连接在原型之后,也可与原型隔开。模进和变形使旋律丰富多变和复杂化,但它们与原型仍保持着内在联系(统一性)。

例如,用模进手法发展旋律:

① 3 4 3 2 | 1 3 0 2 3˙ 3 4 3 2 | 1 3 0 1 2˙ 0 3 2 | 7 2 0 6 7˙ 0 2 |
　 7 2 0 5 6˙ 0 7 | 6 7 6 5 3 5 2 | 5˙ 6 7 2 6˙

② 0 5 0 6 | 1 2˙ 0 3 0 1 | 2 1 2 4 5˙ 0 6 0 4 5˙ 4 5 | 4 5 2 6 4 3 |
　 5˙ 1 2 1 2 0 4 | 3 2 6 7 2˙

例如,用变形手法发展旋律:

① 0 1 | 2 3 6 7 2
　 0 3 | 2 3 2 7 6 7 2 | 2

② 7 6 5 7 6 7 5 6 7
　 5 6 7˙ 6 5 6 7 3 2 1 7

乐曲中如此大量使用模进和变形等手法是我国传统器乐曲中较少见的,它是从表现《赛龙夺锦》的内容出发,借鉴外来的作曲技法为我所用。

大量运用模进、变形的手法会造成乐曲结构的细分而显得零乱松散,《赛龙夺锦》的作者用分和合、断和进的句法以保持结构的均衡。断断续续的短句是音乐的纷纷陈述,连贯的长句使音乐的陈述得到逻辑性的概括和总结。如前面所摘引的两个模进的谱例,前面一系列不稳定的短分句连贯为合句,使乐思得到较完满的表现。

在乐曲作了充分展开之后,用坚定的节奏、一拍一个音、渐快又渐强地推向乐曲的高潮,出现了与引子音调相同的散板乐句。这个散板乐句似乎是一个终止乐句,但它却是在赛龙船的最后阶段发出的鼓动令,激发人们作最后的冲次以夺取胜利。在这个散板乐句之后,出现了类似古琴曲结构中的"复起"部分。作者在这个最后段落中,自由灵活地、变化地运用前面的音乐材料,用快速和强奏以渲染群情鼎沸的节日气氛,最后以充满着胜利者骄傲的音调完满地结束全曲。

众人划桨

《赛龙夺锦》原是一首丝竹乐曲，后来为了更好地表现乐曲的内容，将唢呐和打击乐器都用上了，使乐曲大为增色。

三、吹打乐

(一)《小放驴》

1. 概述

《小放驴》是流行于冀中一带的吹打乐曲，它结构短小，曲调轻快诙谐，演奏形式生动活泼，富有生活气息，表现了北方农村放驴的生活情景。

2. 解说

乐曲由六个乐句组成，反复演奏，在结束时加以段末扩充为尾声，其结构为：

起　承　转　合　再转　再合　尾声

$\underline{1\ 6}\ \underline{1\ 2}\ |\ \underline{3\ 5}\ \underline{3\ 2}\ |\ \underline{3\ 3\ 2}\ \underline{1\ 6\ 6}\ |\ 1\ -\ |\ 6\ \dot{2}\ |\ \underline{7\ \dot{2}}\ \underline{7\ 6}\ |\ \underline{6\ 5\ 6}\ \underline{5\ 2}\ |$
(起)

$3\ -\ |\ \underline{1\ 6}\ \underline{1\ 2}\ |\ \underline{3\ 5}\ \underline{3\ 2}\ |\ \underline{3\ 3\ 2}\ \underline{1\ 6\ 6}\ |\ 1\ -\ |\ 6\ \dot{2}\ |\ \underline{7\ \dot{2}}\ \underline{7\ 6}\ |\ \underline{6\ 5\ 6}\ \underline{5\ 2}\ |$
(承)

$3\ -\ |\ 5\ \underline{5\ 6}\ |\ \dot{1}\ -\ |\ \underline{\dot{2}\ 3}\ \underline{7\ 6}\ |\ 5\ -\ |\ 5\ \underline{5\ 6}\ |\ \dot{1}\ -\ |\ \underline{\dot{2}\ 3}\ \underline{7\ 6}\ |\ 5\ -\ |$
(转)

$\underline{2^{\#}1}\ \underline{2\ 3}\ |\ 5\cdot\underline{\dot{1}}\ |\ \underline{6\ 4}\ \underline{3\ 2}\ |\ 1\ -\ |\ \underline{2^{\#}1}\ \underline{2\ 3}\ |\ 5\cdot\underline{\dot{1}}\ |\ \underline{6\ 4}\ \underline{3\ 2}\ |\ 1\ -\ |\ 6\ 6\ |$
(合)　　　　　　　　　　　　　　　　　　　　　　　　　　　　　　(再转)

$6\ 6\ |\ \underline{6\ 5}\ \underline{5\ 2}\ |\ 3\ -\ |\ 6\ 6\ |\ 6\ 6\ |\ \underline{6\ 5}\ \underline{3\ 6}\ |\ 5\ -\ |\ \underline{2^{\#}1}\ \underline{2\ 3}\ |\ 5\cdot\underline{\dot{1}}\ |$
(再合)

$\underline{6\ 4}\ \underline{3\ 2}\ |\ 1\ -\ |\ \underline{2^{\#}1}\ \underline{2\ 3}\ |\ 5\cdot\underline{\dot{1}}\ |\ \underline{6\ 4}\ \underline{3\ 2}\ |\ 1\ -\ \|$

起句由两个对仗的分句组成，先由管子领奏，后有乐队作逗趣式的对答，这种一领一合相互呼应的奏法，民间艺人把它称为"学舌"。"学舌"有的是重复前面的乐句，有的是用不同的旋律与前面相对答呼应，它主要是模拟前面乐句的腔调和情趣。

管　子

由于管子演奏时的滑音装饰使它具有诙谐幽默的特点，饶有风趣。

承句重复起句，民间称这种乐句的重复为"句句双"。转句通过结构的细分促成音乐的不稳定(2+2+2)。合句结束在调式主音上。

第五句为再转，$|\ \underline{6\cdot 6}\ |\ \underline{6\cdot 6}\ |\ \underline{6\ 5}\ \underline{3\ 2}\ |\ 3\ -\ |$（管 合 管 合），管子与乐队一问一答，音音相对，节奏进一步分裂而更有推进的动力，音乐也更生动有趣。

第六句再现合句。

这六个乐句反复演奏三次,速度由 ♩=132 递增至 ♩=178,音乐情绪渐层高涨,接着作段末扩充,围绕着宫音展开。节奏音型的不断反复和缩小,乐曲尾部转入流水板,气氛热烈。

这种乐曲尾部加以扩充展开是吹打乐曲常用的手法,有时这种扩充的篇幅相当长大,依次围绕着不同的中心音旋转,为制造高潮和渲染气氛的需要,打击乐的作用加强了,紧锣密鼓,情绪热烈。

民间管子演奏河北吹歌《小放驴》

(二)《双咬鹅》

1. 概述

《双咬鹅》是流行于广东潮汕地区的一首吹打乐曲,它反映民间斗鹅的风俗生活。乐曲以节日气氛开始,中段描绘两鹅相斗的情景,结尾表达胜利者的喜悦。乐曲的旋律和演奏都具有浓厚的地方色彩,音乐形象鲜明,深受当地群众的喜爱。

《双咬鹅》由"双咬鹅"、"黄鹂词"和"吹鼓"三首曲牌联缀而成,而"双咬鹅"是乐曲的主体,所以乐曲以它命名。

2. 解说

乐曲以锣鼓开场,渲染了节日的气氛。接着唢呐吹奏号召性音调的引子,它渗透着鹅的鸣叫声。

《双咬鹅》以气息宽广的歌唱性旋律刻画鹅昂首挺胸的姿态;

[乐谱] (下略)

又以气息短促的节奏化音型描绘鹅摇摇摆摆、碎步行进的形象;

[乐谱] (下略)

曲牌以两个不同音乐性格的音乐材料形成对比。唢呐演奏时运用滑音技巧模拟鹅的鸣叫声,以唤起人们对斗鹅情景的联想。

曲牌不断更新音乐材料,最后用大小唢呐的模仿对答,生动地描绘两鹅相斗的情景。随着速度的逐渐加快,大小唢呐的互相竞奏,音乐情绪高涨,表现了紧张的斗鹅情景。

"双咬鹅"这首曲牌,前有引子,中有音乐的展开,后有尾声,独立性强。

唢 呐

继"双咬鹅"之后紧接"黄鹂词",它是一首句逗清晰、情绪轻快的曲牌,它和"双咬鹅"宫调不同,在转接时,两曲通过共同音 A,使 G 宫调系统顺利转入 F 宫调系统。调性色彩的变化和对比的配器手法(粗吹锣鼓和细吹锣鼓),使音乐呈现鲜明的对比,"黄鹂词"表现了胜利者欣喜愉快的情绪。

乐曲最后套接"吹鼓",在热烈欢快的节日气氛中结束。

斗　鹅

将不同曲牌组合成一首套曲,这是"潮州大锣鼓"十八首传统大套所共有的结构特征,各个不同的曲牌以内容构思这一主线把它们串连在一起。

(三)《舟山锣鼓》

1. 概述

《舟山锣鼓》是大套复多段吹打乐。乐队中吹、拉、弹、打各项乐器,配制齐全,两大主奏乐器——排鼓(由五面鼓组成)、排锣(由十三面锣组成)别致新颖,演奏风格独特,音乐、音量对比鲜明,音响色彩丰富,具备能表达多种情趣的功能。

舟山锣鼓代表性的传统曲目有《舟山锣鼓》、《八仙序》、《渔家乐》、《沙调》、《潮音》等,均被编入《中国民族民间器乐曲集成·浙江卷》,还有许多曲目被灌制成唱片。

2. 解说

《舟山锣鼓》由民间器乐曲牌[大跑马]、[细则]和另一首佚名曲牌联缀而成,在乐曲的开始和曲牌之间加上热烈欢快的锣鼓段。

乐曲一开始,热烈的锣鼓段引出曲牌[大跑马]。[大跑马]采用综合调式性质的七声音阶,常在以变宫为角的句末出现宫音,尾转上四度宫音系统,调性色彩的变化富有情趣。第一次是众器齐奏,音响厚实丰满,音乐热情洋溢。第二次以京胡、高胡领奏,清新明亮的音色、浓郁的地方色彩与前面呈现鲜明的对比。在尾部又众器高奏,并以干脆有力的终止结束[大跑马]。紧接着是一段轻快活泼的锣鼓。之后,弹弦乐器演奏[细则],乐

《舟山锣鼓》

句短小,节奏明快,它们在笛子和笙吹奏的抒情性长音衬托下,显得更有生气。第二次乐队全奏[细则],打击乐加强节奏,音乐富有劳动气息和活力。在[细则]尾部作扩充以后,出现一句号召性的音调,迸发热烈红火的锣鼓声,气势浩大。末了是一首佚名曲牌,旋律常被强烈的锣鼓点拆开。这种间插性的锣鼓点——"拆头",是传统吹打乐曲的展开段落中常用的创作技

法。"吹"与"打"的相互竞奏，有效地掀起了音乐的高潮。

中外音乐赏析

海岛文化——舟山锣鼓

《舟山锣鼓》

(四)《将军令》

1. 概述

《将军令》原是戏曲中的伴奏曲牌。因它气势宏大,热烈庄严,常用作开场音乐和为摆阵等场面伴奏。民间艺人也常用在喜庆节目来增添欢乐气氛。经过上海民族乐团整理的《将军令》,保留了原曲威武的豪情和雄壮的气势,速度上仍倏忽多变,音调上仍跌宕起伏,但在结构上作了精减和删节,同时为了表现内容的需要,在前奏中增添了新曲牌。在乐队编制方面,除了原有的大唢呐外,还加用了笛、笙以及具有浓郁地方风味的号筒和先锋等吹奏乐器,打击乐器除苏南常用的鼓、钹、锣外,还加用了低音大锣以及有固定音高的十面锣,因而乐队的色彩变化更加丰富,表现力也加强了,使乐曲的音乐形象更为丰满厚实。1960年上海文艺出版社出版《将军令》总谱。

2. 解说

整理改编的《将军令》分为三大部分。

(1) 前奏部分。乐曲一开始，号筒、先锋的号角声和大鼓、海锣声相互交织出现，继而同声高奏，音乐气氛刚劲挺拔，犹如千军万马簇拥着豪情满怀的将军胜利归来：

(2) 主体部分。先由大唢呐、锣鼓齐奏威武雄壮的旋律，气魄宏伟：

继之以清新的笛、笙之声和欢快活泼的锣鼓声相结合等一系列的对比手法，表现了将军和士卒欢庆胜利的欢乐情景。

$\underline{\overset{\triangledown}{2}\overset{\triangledown}{4}\overset{\triangledown}{4}}\ \underline{\overset{\triangledown}{5}\overset{\triangledown}{6}\overset{\triangledown}{6}}\ |\ \underline{\overset{\triangledown}{5}\overset{\triangledown}{5}\overset{\triangledown}{5}}\ \underline{\overset{\triangledown}{4}\overset{\triangledown}{2}\overset{\triangledown}{2}}\ |\ \underline{\overset{\triangledown}{2}\overset{\triangledown}{4}}\ \underline{\overset{\triangledown}{5}\overset{\triangledown}{6}\overset{\triangledown}{6}}\ |\ \underline{55}\ \underline{0\dot{7}}\ |\ \underline{\dot{1}\ 7\dot{6}}\ |\ \underline{5\ 4\dot{2}}\ |$

$\underline{2\ 4}\ \underline{5\ 6}\ |\ \underline{5\cdot\ 7}\ |\ \underline{\dot{1}\ 7\dot{6}}\ |\ \underline{5\ 5\dot{4}}\ |\ \underline{2\ 1}\ 4\ \|:\ \underline{0\ \dot{1}}\ \underline{6\dot{1}65}\ |\ \underline{4\cdot5}\ \underline{2\dot{1}4}\ :\|$

$\underline{0\ \dot{1}}\ \underline{6\ 5}\ |\ \overset{渐慢}{4}\ \underline{3\ 2}\ |\ 1$

改编者在配器上把乐队分成"粗吹锣鼓"和"细吹锣鼓"两组,并在这两组的鼓上作种种变化,形成音色和力度的对比;在表演上利用了唢呐循环换气的连奏法和笛、笙的断奏法的对比;在速度上运用了快与慢的对比等,使乐曲主体呈现一派壮丽而富有活力的动人景象。

(3)尾奏部分。在豪壮的号角声中,锣鼓齐奏,情绪一片欢腾,乐曲在高潮中结束。

四、民乐合奏

(一)《春天来了》

1. 概述

高胡、古筝三重奏《春天来了》是雷雨声青年时代的作品。1956年在全国第一届音乐周上演出受到热烈欢迎。1957年赴莫斯科参加第六届世界青年与学生和平友谊联欢节器乐竞赛,荣获金质奖章。

这首乐曲是根据福建民歌《采茶

春 意

灯》等音乐素材加以改编的。《采茶灯》是流行于我国南方各省的一种民间歌舞曲,每当采茶季节,姑娘们一边采茶,一边放声歌唱,劳动气息和生活情调非常浓厚,又具有较强的舞蹈节奏。乐曲改编后充分表现了大自然春意盎然的音乐意境。

这首由高胡和两架古筝演奏的三重奏曲,形式新颖,色彩华丽,深受广大群众的喜爱。该曲也可以由高胡、古筝、扬琴构成三重奏。作品充分发挥了这些乐器特有的音色明亮、华美,以及擅长表现欢快情绪的特点。在我国民族器乐重奏曲较为少见的情况下,这样具有特色的音乐作品更值得我们仔细分析、欣赏,从中领会乐曲丰富的表现力、简练的创作手法和鲜明的艺术意境。

2. 解说

全曲分引子和三个段落,为复三部曲式结构。引子由高胡奏出加以伸展的主题音型,古筝则在高胡的延长音时伴以急速的上行模进琶音。

b羽调,$\frac{4}{4}$、$\frac{2}{4}$

$$\underline{6\ \dot{1}}\ \underline{5\ 6}\ |\ \overset{tr\cdots}{\underline{5}}\ \dot{3}\ -\ -\ |\ \dot{3}\cdot\underline{\dot{3}}\ |\ \underline{6\ \dot{1}}\ \underline{5\ 6}\ |\ \overset{tr\cdots}{\underline{5}}\ \dot{2}\ -\ -\ |\ \dot{2}\cdot\underline{\dot{2}}\ |$$

$$\underline{2\ 3\ 5\ 6}\ \underline{3\ 5\ 3\ 2}\ |\ \underline{\dot{1}\ 6}\ \underline{\dot{2}\ \dot{1}}\ |\ \dot{6}\ -\ |$$

这段富于浪漫主义气息的旋律高昂而明亮,犹如强劲的春风吹过大地,驱走了冰雪严寒;古筝的琶音衬托好像万物甦醒,充满了生气。

第一部分音乐采用福建民歌《采茶灯》的音调构成单三部曲式,首先由高胡慢起渐快地奏出一支《采茶扑蝶》的民歌旋律;

$$\underline{6\ 6}\ \underline{5\ 5}\ |\ \underline{3\ 5}\ \underline{6\ 5}\ |\ \underline{6\ 5}\ 6\ |\ \underline{6\ 6}\ \underline{5\ 5}\ |\ \underline{3\ 6}\ \underline{5\ 2}\ |\ \underline{3\ 2}\ 3\ |\ \underline{6\ 5}\ 6\ |\ \underline{3\ 2}\ 3\ |$$

$$\underline{3\ 5}\ \underline{3\ 5}\ |\ 5\ \underline{3\ 2}\ |\ \underline{\dot{1}\ 6}\ \dot{1}\ |\ \dot{2}\ -\ |\ \underline{5\ 6\ 5}\ \underline{3\ 2}\ |\ \underline{1\ 1}\ 2\ |\ \underline{1\ 3}\ 2\ |\ \underline{1\ 6}\ \underline{1\ \dot{2}\ 1}\ |\ 6\ -\ |$$

轻快、活泼的旋律,配以节拍分明的伴奏,令人心旷神怡,仿佛置身于鸟语花香的春天景色之中。紧接着由高、低音筝分别在不同音区用不同音型演奏主旋律,高胡则以支声复调等手法衬托进行,更加浓了大自然百花盛开、气象万千的热烈气氛。之后,又奏出了一段抒情、柔和的旋律:

$$\underline{\dot{1}\ 6}\ \dot{1}\ \dot{2}\ |\ 3\ -\ |\ \underline{5\ 3\ 2}\ \underline{1\ 6\ 1}\ |\ 2\ -\ |\ \underline{1\ 3}\ 2\ |\ \underline{1\ 6}\ \underline{1\ \dot{2}\ 1}\ |\ 6\ -\ |$$

这段音乐具有新的色彩因素,徐缓的节奏,波浪般行进的旋律,与欢快、跳跃的第一主题形成鲜明对比。尤其是高胡和古筝此起彼伏地交错进行,表现了人们对春天来临的赞美和喜悦,同时也有令人陶醉在春天怀抱中的幸福感。接踵而来的是第一部分的再现部,高胡以快速加花变奏第一主题加以重复,但它着重发展了原有切分节奏部分,从而使乐曲别开生面,产生错落跌宕的效果:

$$\underline{6\ 6\ 6}\ |\ \underline{6\ 3}\ \underline{\dot{2}\ \dot{2}\ 1}\ |\ \underline{6\ 3}\ \underline{\dot{3}\ \dot{2}\ 1}\ |\ \underline{1\ 6}\ 3\ |\ \underline{3\ 5}\ |\ \underline{6\ \dot{1}\ 6\ 1}\ \underline{\dot{2}\ \dot{2}}\ |$$

$$\underline{\dot{1}\ \dot{2}\ \dot{1}\ \dot{2}}\ \underline{3\ 3}\ |\ \underline{3\ 5\ 3\ 5}\ \underline{6\ 6}\ |$$

连续的变节拍使音乐具有坚韧气质。紧接而来的一连串十六分音符连奏 $\underline{6\ 5\ 3\ 5}\ \underline{6\ 5\ 3\ 5}$ $\underline{6\ 5\ 3\ 5}\ \underline{6\ 5\ 3\ 5}$,犹如五彩缤纷的景色令人眼花缭乱、目不暇接。这段音乐也为向具有华彩特色的乐曲中部过渡作了音乐和情绪上的连接。

第二部分(即中段)是高胡主奏的华彩部分。采用了云南民歌《小河淌水》的音调,把人们引向了一个崭新的境界:

$$\overset{>}{\dot{6}}\ -\ |\ \overset{>}{\dot{6}}\ -\ |\ \dot{6}\cdot\underline{\dot{6}}\ \dot{6}\ |\ \underline{\dot{6}\ \dot{1}\ \dot{2}}\ \dot{3}\ |\ \overset{3}{\underline{\dot{2}\cdot\dot{2}}}\ \underline{\dot{1}\ \dot{2}\ \dot{3}}\ |\ \dot{2}\cdot\overset{3}{\underline{\dot{1}\ \dot{2}\ \dot{1}}}\ \dot{6}\ -\ |$$

$$\underline{3\ 5\ 6}\ \underline{\dot{2}\ 6}\ |\ \dot{1}\cdot\underline{\dot{2}\ \dot{1}}\ |\ \underline{6\ 5}\ \underline{3\ 2}\ |\ 6\ -\ |$$

这一音调在高胡的低音区重复演奏，并加以压缩分解，为高胡花奏的出现作了充分的准备。随后，高胡即以熟练的技巧演奏快速上、下行乐句的华彩段，出色地模拟了彩蝶纷飞、鸟语花香的一片春意浓郁景色。这段音乐充满了春天的活力，具有诗一般的生动意境，引人入胜。

第三部分（再现部）音乐速度更加快了，情绪也更为热烈，它集中了第一部分音乐的几个最有生气的段落，并赋予更加华丽的色彩，使欢快的气氛达于极点，鲜明地刻画了春回大地的动人意境。音乐格调明快、流畅，具有一气呵成的艺术效果。

雷雨声（1932— ），作曲家。四川成都人。20世纪40年代末在重庆巴蜀中学读书时，就曾创作了几首反内战、反饥饿的歌曲，并为学生们所传唱。1951年考入沈阳音乐学院的前身——鲁迅文艺学院学习音乐，1953年毕业后又在作曲系研究三班深造，1956年留校任教，1960年调辽宁歌剧院工作。20多年来创作了《琼花》、《强者之歌》等12部歌剧和《黑孩子赛林娜》、《迎宾曲》等200多首歌曲。他的作品具有鲜明的艺术个性和浓郁的民族风格。

（二）《春江花月夜》

1. 概述

"春江潮水连海平，海上明月共潮生，滟滟随波千万里，何处春江无月明？"这是唐朝诗人张若虚写的《春江花月夜》的开头几句。这首诗以其优美流畅的诗句、辽阔神奇的意境和悠远婉转的情思为后人赞不绝口。无独有偶，在浩如烟海的音乐作品中，也有一首以《春江花月夜》为题的乐曲，并且也以其优美流畅的旋律、辽阔神奇的意境和悠远婉转的情思为人们推崇备至。

春江花月夜

这首《春江花月夜》是一首琵琶古曲，名为《夕阳箫鼓》，又名《夕阳箫歌》。后来有人根据白居易《琵琶行》中的"浔阳江头夜送客，枫叶荻花秋瑟瑟"诗句改名为《浔阳曲》、《浔阳琵琶》和《浔阳夜月》。约在1925年，上海大同乐会的郑觐文和柳尧章将这首琵琶古曲改编为民族管弦乐曲，当时称为"丝竹合奏曲"，并且借用《琵琶行》中"春江花朝秋月夜，往往取酒还独倾"诗句改名为《春江花月夜》。解放后，一些作曲家和民族乐团又对此曲进行整理加工，演奏录音，使其日趋完美，达到了出神入化的境界，深受国内外听众的珍爱。

2. 解说

乐曲以优美流畅的旋律，塑造鲜明而生动的音乐形象，展现出一幅幅妩媚诱人的音画，使人听后心旷神怡。全曲连同尾声共为十段：

（1）江楼钟鼓。夕阳西照，江头尽处传来阵阵箫鼓声，接着优美流畅的旋律，在人们面前呈现出一幅夕阳余辉未尽时的江上秀丽景色。

$$6\ 6\ 6\quad \underline{\dot{1}\ 2\ 6}\ |\ 5\quad \underline{5\cdot 6}\ |\ \underline{5\ 5}\ \underline{6\ \dot{1}\ 2}\ |\ 3\ -\ |\ \underline{3\ 2\ 3}\quad \underline{5\ 3\ 5}\ |\ \underline{6\cdot \dot{1}}\quad \underline{2\cdot 3}\ |$$

$$\underline{\dot{1}\ \dot{2}\ \dot{3}}\quad \underline{\dot{2}\ \dot{1}\ 6}\ |\ 5\quad \underline{5\cdot \dot{1}}\ |\ \underline{6\ \dot{1}\ 2}\quad \underline{6\ \dot{1}\ 5\ 2}\ |\ 3\ -\ |\ \underline{3\ 6\ \dot{1}}\quad \underline{5\ 6\ 5\ 3}\ |\ 2\ -\ |$$

$$\underline{3\cdot 5}\quad \underline{6\ 5\ 6\ 1}\ |\ \underline{2\ 3\ 2}\quad \underline{1\ 2\ 3\ 1}\ |\ 2\ -\ \|$$

主题以头两个小节为种子材料,其后是它的种种模进。主题在各乐节和乐句之间的首尾多为连锁传递、环环相扣,即同音相连接,使旋律行进流畅,格调平和委婉。

主题末句在以后段落中变成:

$$\underline{3\ 6\ \dot{1}}\quad \underline{5\ 6\ 5\ 3}\ |\ \underline{2\ 3\ 2}\quad \underline{1\ 2\ 3\ 1}\ |\ 2\ -\ \|$$

这一个固定终止型乐句,它的循环再现起贯穿统一的作用。当它在每次出现时,以缓慢的速度、渐弱的处理,好似人们在听到和见到"箫鼓、明月、花影、云水、渔歌、洄澜、桡鸣、归舟"等不同情景时,都发出"祖国山河真美啊"的赞叹声。

(2) 月上东山。夜色朦胧,江清月白。

$$\underline{\dot{2}\ \dot{2}}\quad \underline{\dot{3}\ 5\ 3\ 2}\ |\ \dot{1}\quad \underline{\dot{1}\ 2\ 6\ 5}\ |\ \underline{\dot{1}\cdot 3}\quad \underline{\dot{2}\cdot 3}\ |\ \underline{\dot{2}\cdot 3}\quad \underline{\dot{2}\ \dot{2}}\ |\ \cdots\cdots$$

乐曲的主题音调被移高四度,旋律又向上引发,音乐给人以徐徐上升的动感。

(3) 风回曲水。江风吹拂,流水回荡。

曲调在层层下旋后又回升,出现了旋律的起落,增强了音乐的动力。

(4) 花影层台。风弄花影,纷乱层叠。

音乐在六小节徐缓的曲调之后,出现了四个快速的乐句:

(琵琶)

快速

$$\underline{5\ 6\ 7\ 5}\quad \underline{6\ 5\ 6\ 7}\ |\ 3\ -\ |\ \underline{3\ 5\ 6\ 3}\quad \underline{5\ 3\ 5\ 6}\ |\ 2\ -\ |\ \underline{2\ 3\ 5\ 2}\quad \underline{3\ 2\ 3\ 5}\ |$$

$$\dot{1}\ -\ |\ \underline{\dot{1}\ 2\ 3\ 1}\quad \underline{\dot{2}\ 1\ 2\ 3}\ |\ 6\ -\ |$$

它与前面表现的恬静意境形成鲜明的对比,大有水中花影纷乱层叠之貌。

(5) 水云深际。水浸遥祝,天云弄影。

$$\overset{\frown}{2}\ -\ |\ \underline{2\cdot 3}\quad \underline{5\ 5}\ |\ \underline{3\ 2\ 3}\quad \underline{5\ 5}\ |\ \underline{3\ 5}\quad \underline{3\ 5\ 3\ 2}\ |\ \underline{1\ 6\ 1}\ |\ 2\ |\ \underline{1\ 2\ 3}\quad \underline{5\ 3\ 5}\ |$$

$$2\ 2\ |\ \underline{2\ 3\ 5\ 6}\quad \underline{2\ 3\ 5\ 6}\ |\ \underline{3\ 5\ 3\ 2}\quad \underline{1\cdot 6}\ |\ \underline{1\cdot 2}\quad \underline{5\ 5}\ |\ \underline{3\ 5\ 3\ 2}\quad \underline{1\ 5\ 6\ 1}\ |$$

$$2\ \overset{tr}{\dot{2}}\ |\ \underline{\dot{1}\ \overset{tr}{\dot{2}}}\quad \underline{6\ 5}\ |\ \underline{\dot{2}\ 3}\quad \overset{\frown}{3\ -}\ |\ 3\ -\ \|\ \cdots\cdots$$

音乐首先在低音区回旋,接着八度跳跃,并运用颤音和泛音奏出飘逸的音响,音色、音区的对比,使人联想起水天一色的意境。

(6) 渔歌唱晚。柔美的洞箫声和悠扬的渔歌自远处传来,接着乐队合奏速度加快,声势浩

大,渔人们兴致勃勃地归来。

(7) 洄澜拍岸。渔舟竞归,江水激岸。

(琵琶)

$\underline{\dot{2}\ \dot{2}}\ \underline{\dot{3}\ \dot{3}}\ |\ \underline{\dot{6}\ \dot{6}}\ \underline{\dot{6}\ \dot{7}}\ |\ \underline{5\ 5}\ \underline{5\ 6}\ |\ \underline{3\ 3}\ \underline{3\ 5}\ |\ \underline{\dot{2}\ \dot{2}}\ \underline{\dot{3}\ \dot{3}}\ |\ \underline{\dot{2}\ \dot{2}\ \dot{3}\ \dot{2}}\ |\ \underline{\dot{1}\ 0}\ \dot{2}\ |$

$\underline{\dot{1}\cdot\dot{2}}\ \underline{\dot{3}\dot{5}}\ |\ \dot{2}\ -\ |\ \underline{\dot{2}\cdot\dot{5}}\ \underline{\dot{3}\dot{2}}\ |\ \dot{1}\ -\ |\ \underline{\dot{1}\cdot\dot{3}}\ \underline{\dot{2}\dot{3}}\ |\ 6\ -\ |\ \underline{6\cdot 6}\ \underline{\dot{1}5}\ |$

$\underline{3\cdot 3}\ \underline{35}\ |\ \cdots\cdots$

音乐一开始琵琶用"扫"和"轮"的指法,速度由慢到快,颇有声势,后面引出乐队的合奏,音乐快速而热烈,大有群舟竞归激起洄澜、击拍江岸的情景。

(8) 桡鸣远籁。

(9) 欸乃归舟。八、九两段都是描绘摇橹划桨的声态和动态。等历音的运用,形象地勾画出橹桨划动后江水卷起一个又一个的旋涡。

旋律线的递升递降,速度的慢起而渐快,力度的由弱至强,把音乐推向高潮,成功地表现了波澜起伏之貌。

(10) 尾声。归舟远去,一片幽静。

《春江花月夜》犹如一轴长幅画卷,把一幅幅多彩的画面有机地联缀在一起,乐曲表现手法的特征:

① 由静而动,由动而静。

② 由远而近,由近而远。

③ 以景抒情,情寄于景。

动与静、远与近和情与景的结合,使整首乐曲富有层次,高潮突出,音乐所表达的诗情画意,引人入胜。

在音乐创作技法方面,采用主题音调的重复、变奏和衍生,并通过力度、速度、音区、奏法等手段,以表现丰富多样的艺术情景。

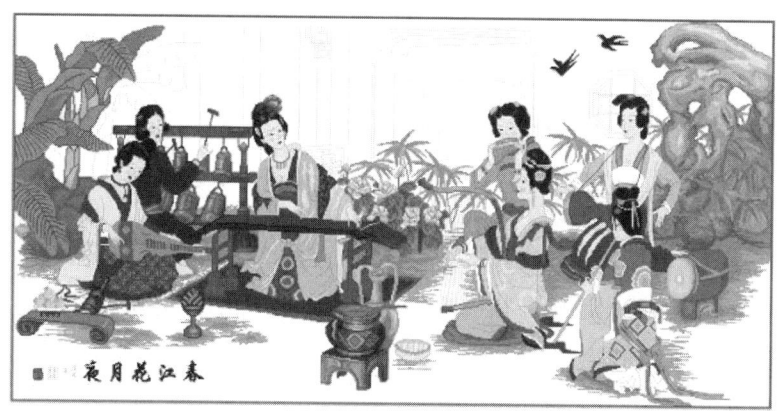

《春江花月夜》演奏图

乐曲不仅以固定终止型乐句一再出现,而且主题在以后各段中几乎被完整地重复和变化重复,它只是由于速度、力度等要素的改变,致使人们对这些再现的主题产生一种"似曾相识又未识"的新鲜感。

《春江花月夜》运用变奏、展衍和循环技法构成,它是一首独特的具有展衍性的变奏体乐曲。

(三)《翻身的日子》

1. 概述

民族管弦乐曲《翻身的日子》作于1952年,原是大型纪录片《伟大的土地革命》中的插曲。乐曲以火热的情绪、流畅的旋律和活跃的节奏,以及所反映的时代变革而引起人们感情上的强烈共鸣。

这首乐曲具有较强的生命力,它音乐形象鲜明、生动,乐队配器色彩丰富、协调统一。乐曲中领奏旋律均由个性色彩较强的板胡、管子担任,因而能表现出强烈的欢乐情绪。弹拨声部以节奏化音型伴奏主旋律,也获得了清晰的层次和欢快的效果。齐奏段落多次运用打击乐,更增添了节日般的热烈气氛。

2. 解说

这首乐曲篇幅不长,但旋律流畅、结构严谨。乐曲的引子气势开阔。D徵调,$\frac{2}{4}$拍:

这一以齐奏为主同时加入气氛强烈的打击乐器的引子音乐,以鲜明的民族特色,反映出人们欢庆翻身解放的火热情绪。

引子之后,板胡首先领奏了乐曲的主旋律:

这段具有鲜明陕北风味的曲调,情绪是那样诙谐、生动,又有歌舞音乐节奏轻捷的特点,充分表达了人们翻身解放后的幸福心情。紧接板胡领奏后出现的笛、笙等吹管乐器加以重复尾句的呼应手法,具有一唱众和、加强语气的作用。这种对答式的乐句在全曲中多次出现,也构成了这首乐曲的重要特色。板胡领奏的再一次出现,以及乐队欢快高昂的齐奏对答,使乐曲情绪更为欢腾,似乎达到难以控制感情的地步。但作者却巧妙地将笔调一转,使音乐出现了奇趣横生的第二

个层次。这段旋律由管子领奏。

$\frac{2}{4}$拍：

‖: 32 36 | 1 532 | 1 53 | 53 53 | 2 ⌵ 1̇.6 | 51̇ 1̇3 | 2 1.6 |
5 5 53 | 2 1216 | 5 5 51 | 2 :‖

这一曲调的音乐风格与山东地方戏曲吕剧音乐十分相似，我们不妨将两者作一比较：

吕剧《小姑贤》中的一段：

(16 | 55 | 53 | 2) | 65 | 65 | 32 | 1 | 05 | 35 | 65 | 55 |
（桂姐）一见 母亲 怒气 发， 埋怨 声 母亲 不

1 3 | 2 | …… | X X | X | X X | X.X | X X | X | 61 | 611 |
会 当 家，（刁氏）桂姐啊，没吃饭你快吃饭 摔摔 打打打

1 53 | 2 | (5.6 | 51 | 13 | 2) |
干 什 么。

从比较中可以看出，乐曲作者非常善于从民间音乐和戏曲音乐中吸取素材，创造出形象鲜明的音乐作品。这段管子领奏的音乐活泼、跳跃，很有风趣，加上管子瓮声瓮气的特殊音色，形象地表现了劳动人民憨厚、纯朴的性格特征，从而深化了人们欢庆翻身的意境。管子领奏后，起呼应作用的乐队齐奏对答句，感情也更加热烈奔放。随后，音乐波浪起伏的发展，有层次地将这一欢欣鼓舞的情绪推向高潮。而在音乐的高潮中，打击乐又发挥了推波助澜的作用。乐曲最后再次出现引子音乐的热情音调，并加以变化节拍，使得气势更加雄壮，在火热般的气氛中结束全曲。

（四）《瑶族舞曲》

1. 概述

民族管弦乐《瑶族舞曲》是根据刘铁山、茅沅合编的同名管弦乐曲改编而成的。原作感情丰富，形象鲜明，生动地描写了瑶族青年男女在节日的夜晚，身着盛装聚集在月光下边歌边舞的欢乐场面。经改编后的《瑶族舞曲》，由于突出了多种民族乐器的音色、性能，使之更富于民族风格和地方色彩。

2. 解说

乐曲为复三部曲式结构。

开始是八小节舞蹈性的引子。这个徐缓的引子

《瑶族舞曲》碟片

由中阮、低阮和大胡、低胡模仿着长鼓的节奏轻轻地拨奏出来,仿佛三五成群的青年男女在鼓声中从四面八方汇聚在一起。

$$\underline{\dot{6}}\ \underline{\dot{3}\dot{3}}\ |\ \underline{\dot{6}}\ \underline{\dot{3}\dot{3}}\ |\ \underline{\dot{6}}\ \underline{\dot{3}\dot{3}}\ |\ \underline{\dot{6}}\ \underline{\dot{3}\dot{3}}\ |\ \underline{1\cdot\underline{\dot{7}}}\ \underline{1\ 2}\ |\ \underline{3\cdot\underline{2}}\ \underline{3\cdot\underline{2}}\ |\ \underline{2\cdot\underline{1}}\ \underline{1\cdot\underline{\dot{7}}}\ |\ \dot{6}\ 0\ |$$

在长鼓的节奏声中,音色明亮的高胡奏出了乐曲的第一主题:

$$\underline{6\ 3}\ \underline{3\ 6}\ |\ \underline{2\cdot\underline{1}}\ \underline{7\ \underline{\dot{1}}7}\ |\ \underline{6\cdot\underline{5}}\ 3\ |\ \underline{6\cdot\underline{7}}\ \underline{1\ 2}\ |\ \underline{3\cdot\underline{5}}\ \underline{3\cdot\underline{2}}\ |\ \underline{1\ 2\ 3}\ \underline{2\ 1}\ |\ 6\cdot 0\ |$$

这优美抒情的主题,犹如一位美丽的姑娘首先翩翩起舞。主题第二次出现时,作者运用了功能分组的手法——吹管组乐器(笛、新笛、高音笙、低音喉管)齐奏旋律,弹拨组全组乐器齐奏旋律华彩,两组乐器的音色清晰地呈现出来,发挥了各自的特点。随着织体写法上的改变,音乐气氛也活跃起来,好像姑娘们一个个接踵而来,迅速地加入了舞蹈的行列。突然由地方色彩浓厚的中音芦笙奏出了粗犷、热烈与第一主题在音调上有紧密联系的旋律。

$$\underline{6\ 3}\ \underline{2\ 3\ 2\ 1}\ |\ \underline{6\ 1}\ \underline{6\ 3}\ |\ \underline{6\ 3}\ \underline{2\ 3\ 2\ 1}\ |\ \underline{6\ 1}\ \underline{6\ 3}\ |\ \underline{6\ 6\ 1}\ \underline{2\ 2\ 1}\ |\ \underline{2\ 5}\ 3\ |\ \underline{2\ 3\ 2}\ \underline{1\ 2\ 1}\ |\ \dot{6}\cdot 0\ |$$

这是第一段中的第二主题,它似乎表现小伙子们闯进了姑娘们的群舞之中,他们双手猛击长鼓,尽情地欢跳,姑娘们的彩裙飞舞,旋转如风,人群顿时沸腾起来。

这个旋律第二次出现时,加强了色彩的浓度,由弹、拉两组高音乐器奏出,与笙的单个音色形成对比,舞兴逐渐高涨;第三次出现,气氛更加热烈,感情更加奔放。旋律由高亢有力的唢呐群奏出,低音喉管在低八度上重复唢呐的旋律。此时,笛、新笛、高音笙、扬琴与小鼓的节奏相结合,组成了两个强有力的节奏集体,交错进行。这铿锵有力的节奏,衬托着粗犷而热烈的快板旋律,把音乐推向高潮。

一阵狂舞过去,音乐以一个经过句($\underline{2\ 3\ 2}\ \underline{1\ 2\ 1}\ |\ \dot{6}\cdot 0\ |$)为桥梁转入另一个抒情、安宁的境地。这时,音乐已进入乐曲的中段:

$$\dot{3}\ \dot{3}\ -\ |\ \dot{1}\ \dot{1}\ -\ |\ \dot{1}\ \dot{3}\ -\ |\ \dot{3}\ \dot{3}\ \dot{1}\ -\ |\ 6\ \dot{1}\ \dot{1}\ |\ \dot{3}\ \underline{6\ \dot{3}}\ \underline{6\ \dot{3}}\ |\ \underline{2\cdot\underline{\dot{1}}}\ \underline{\dot{1}\ 2\ 1}\ |\ 6\ -\ -\ |$$

这个主题由笛和高音笙在光彩明亮的高音区同度奏出,静中有动的背景,烘托着平稳质朴、柔而不媚的旋律,把人们带入诗一般的意境。接着,高音笙作各度音程结合,吹出一段活跃、跳动的音调,两支笛在随声附和。然后,主题又在中音笙声部出现,浑厚的音色听起来十分悦耳。

第三段是第一段音乐的再现。但是,在这里变换了主奏乐器。主题曲高音笙在甜美的中低音区奏出。当快板主题出现时,作者以热烈的快板,把音乐推向全曲的高潮。结尾中,吹管组与弹、拉两组乐器对答呼应,打击乐器猛击不停,乐曲在强烈的齐奏声中结束。

瑶 族

瑶族歌舞《瑶族舞曲》

五、管弦乐合奏

（一）《森吉德玛》

1. 概述

作曲家贺绿汀的《森吉德玛》，是一部小型的交响音乐风格的作品。《森吉德玛》是作者于1945年在延安时所写，是当时延安电台向国统区广播的革命器乐作品节目之一。1949年新中国诞生前夕，在第一届政治协商会议开会期间，贺绿汀亲自指挥了这部作品的演出。

《森吉德玛》原是一首内蒙古人民喜爱的民歌。森吉德玛是一位美丽的少女，是一位青年歌手的恋

《森吉德玛》

人，由于受封建恶势力的迫害，被逼婚嫁于牧主的丑儿。后逃出与青年歌手相会，怀着对自由和幸福的热切渴望，表现出爱情的真挚纯洁，但她却静静地死在情人的怀抱里。作曲家贺绿汀根据原民歌编成的这首管弦乐曲，共分两个部分。

2. 解说

第一部分：慢板，音乐宽广、平稳、宁静而抒情，把人们带到一望无际的辽阔的草原境界中去。

$$5\ \ 5\ 6\ |\ \dot{1}\ \ \dot{1}\ 6\ |\ \dot{1}\ 3\ |\ 3\ 2\ 1\ |\ \dot{1}\ 5\ |\ 6\ 5\ \dot{3}\ \dot{2}\ |\ \dot{1}\ .\ \dot{2}\ |\ \dot{1}\ -\ |$$

第二部分：快板，是第一部分音乐的变奏发展，原缓缓如歌的旋律，变成了节奏跳跃鲜明的舞曲形象，表现出内蒙古人民生活中的乐观情绪。

$$5\ \ 5\ 6\ |\ \dot{1}\ \ \dot{1}\ 6\ |\ \dot{1}\ 3\ |\ 3\ 2\ 1\ |$$

全曲赋予了原民歌以新意，歌颂了内蒙古人民的幸福生活和对祖国家乡的热爱与赞美。

蒙古族舞剧《森吉德玛》

2005年12月15日,湖北大学民族音乐会,民乐合奏《森吉德玛》

(二)《春节序曲》

1. 概述

《春节序曲》是采用我国民间的秧歌音调、节奏及陕北民歌为素材创作的管弦乐。它旋律明快、优美,富有民族风格和特色,节奏鲜明热烈,生动地体现了我国人民在传统节日里热闹欢腾、喜气洋溢、敲锣打鼓、载歌载舞的情境。

2. 解说

乐曲的结构是再现的复三部曲式。开始为前奏,它概括了全曲的情绪、音调与节奏特点,热烈欢快。前奏包括两个部分:

《春节序曲》碟片

第一部分以快速、强力度、乐队全奏开始,木管和弦乐奏主旋律,铜管作节奏型的伴奏,加强了力度,烘托气氛:

第二部分音乐是前者的有机发展,采用对答式的手法,主导动机在答句上变化出现,问句由长笛和双簧管主奏,答句加入了各组高音乐器主奏,中低音乐器作伴奏,力度一弱一强,乐句结构逐渐紧缩,使音乐显得活跃而有起伏。

第一大部分的音乐,包含了两个主题,它们循环变化出现可分为五个小段:

第一小段旋律柔和、明亮,由长笛和单簧管主奏,双簧管伴奏复调,弦乐拨动着舞蹈性的节奏,音乐引人入胜,与前奏具有鲜明的对比:

$\widehat{1 \cdot 3}\ 2\widehat{3}\ |\ 5 \cdot \widehat{1}\ |\ \widehat{65}\ \widehat{3\widehat{23}}\ |\ 5\ -\ |\ \widehat{1 \cdot 3}\ 2\widehat{3}\ |\ 5 \cdot \widehat{1}\ |\ \widehat{65}\ \widehat{3\widetilde{2}}\ |\ 1\ -\ |$

主题重复一遍后，出现了一个小过渡，音乐轻盈活泼，由木管与弦乐对奏，接着是第二小段，旋律与前奏主题相近，节奏铿锵有力：

木管　　　　　　　　　　弦乐
$\dot{3}\cdot\dot{2}\ \dot{1}\ \dot{3}\quad 5\widehat{56}\ \dot{1}\ 0\quad \widehat{3\dot{3}2}\ \widehat{1\dot{2}\dot{3}}\quad 5\widehat{656}\ \dot{1}\ 0$

经过渡后，主题又重复出现一遍。

第三小段的主题是第一主题的加花装饰，旋律欢快、热情、流畅，由弦乐主奏：

弦乐
$\widehat{\dot{1}\dot{2}\dot{3}5}\ \widehat{\dot{2}\dot{3}\dot{2}\dot{1}}\ |\ 5\ 5\ \dot{1}\ |\ \widehat{6\dot{1}65}\ \widehat{3532}\ |\ 5\ 5\ 5\ |\ \widehat{\dot{1}\dot{2}\dot{3}5}\ \widehat{\dot{2}\dot{3}\dot{2}\dot{1}}\ |\ 5\ 5\ \dot{1}\ |$
$\widehat{6\dot{1}65}\ \widehat{3532}\ |\ 1\ 1\ 1\ |$

经过木管与弦乐热烈的对奏后，乐曲进入第四小段，铜管在下属F调上，吹起了第二主题。

第五小段，乐队全奏，木管和弦乐同奏主旋律，转回C调，曲调与第三小段相同，末尾不同，转向F大调，为第二大部分的音乐奏出作准备。第一大部分的音乐，通过两个主题的装饰、发展、色彩性和弦的运用，调式调性的转换，配器手法的变换与和声加厚，力度加强，乐器增多到全乐队演奏，气氛越来越热烈，表现了人们过春节时欢欣愉快的心情，以及载歌载舞的场面。

第二大部分的音乐是$\frac{4}{4}$拍子，中速，主题采用陕北秧歌调《二月里来打过春》，抒情优美，亲切动人：

中板
$3\ \widehat{2356}\ |\ \widehat{\dot{1}6\dot{3}}\ \dot{1}\ -\ |\ \dot{3}\ 7\ \widehat{6535}\ |\ \widetilde{6\cdot5}\ 65\ -\ |\ \widehat{5\cdot6}\ \widehat{1\dot{2}}\ |$
$\widehat{\dot{1}653}\ -\ |\ \widehat{5\cdot6}\ \widehat{1\widetilde{2}7}\ |\ \widetilde{6\cdot5}\ 65\ -\ |$

这段音乐表达了人们对幸福生活的赞美和对美好前程的憧憬。由双簧管、大提琴、小提琴分别主奏，三次出现，给人以深刻的印象。

第三大部分是第一大部分的缩减再现，先变化再现第二主题后变化再现第一主题，最后又出现前奏第二主题的旋律，乐队齐奏，乐曲在欢乐沸腾的情绪中结束。

李焕之（1919—2000），我国著名作曲家、指挥家、音乐理论家。原籍福建晋江，生于香

2007年2月25日晚，"相约中国节——悉尼华人春节文艺联欢晚会"在悉尼歌剧院举行，晚会在欢快的《春节序曲》声中拉开帷幕

港。1936年入上海国立音专，师从省友梅。抗战爆发后，在厦门、香港等地从事革命歌曲创作。1938年就读于延安鲁迅艺术学院音乐系，结业后留校任教，并任《民族音乐》杂志主编。解放战争期间，任华北联合大学文艺学院音乐系主任。建国后，一直活跃在音乐战线上，曾任中国音乐家协会主席。其代表作品有《春节序曲》、《社会主义好》等作品。

李焕之

（三）《嘎达梅林》

1. 概述

交响诗《嘎达梅林》是辛沪光1956年在中央音乐学院作曲系学习时的毕业作品。它描述了20世纪初我国蒙古族人民革命斗争史上的一个真实故事。

嘎达是一位民族英雄。在封建王爷和军阀统治的年代，他为了土地和自由，领导人民起义，展开了轰轰烈烈的革命斗争，并持续了五年之久，但最后起义失败，嘎达壮烈牺牲。这个动人的事迹传遍了蒙古草

《嘎达梅林》

原，著名的蒙古民歌《嘎达梅林》就反映了人民群众对这位民族英雄的怀念和崇敬。交响诗《嘎达梅林》的几个主题，都是由这首民歌引申出来的：

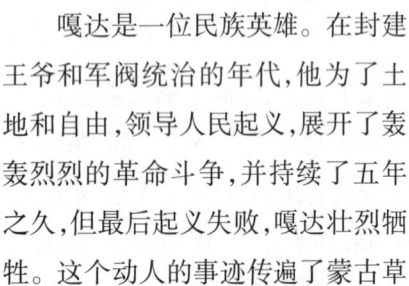

2. 解说

作品为奏鸣曲式结构。乐曲开始在平稳、蠕动的弦乐背景上，由第一小提琴弱奏一个 $\frac{4}{4}$ 拍、建立在g小调上简短的引子，把人们的想象领进那一望无垠的蒙古草原。

呈示部的主部主题（第一主题）抒情优美，它刻画了人民对草原的热爱和对幸福生活的憧憬。

$$\widehat{3\cdot\underline{6}}\ \underline{6\ 3}\ 5\cdot\overset{\overset{6\dot{1}}{\frown}}{\underline{7}}\ |\ \widehat{6--\dot{3}}\ |\ \widehat{3\cdot\underline{6}}\ \underline{6\cdot\underline{3}}\ 5\cdot\overset{\overset{6\dot{1}}{\frown}}{\underline{7}}\ |\ 3--\overset{tr}{2}\ |\ \widehat{\dot{6}\cdot\underline{1}\ \underline{2\ 6}}\ \underline{\dot{6}\ \dot{2}}\ |$$

$$2---\overset{35}{\underline{7}}\ |\ \widehat{1\cdot\underline{\dot{6}}}\ \widehat{2\cdot\underline{3}}\ 5\ \overset{\sim}{1}\ |\ \dot{6}---\ |$$

这一主题首先由双簧管演奏,单簧管接替。这时,弦乐背景仍是那么平静。但不久,随着弦乐的上行旋律与木管的下行三连音的对奏,逐渐显示出一种激动不安的情绪。经过发展,第一主题失去了那种原有的抒情和优美,使人感到其中隐藏着辛酸、哀痛和激动的情绪。它表现了在封建王朝统治下,牧民们内心深处的痛苦和愤懑。

突然,在不和协的和声行进的上面,小号激动人心的呼喊和小提琴惊恐慌乱的音型,形成了骚动不安的连接部,乐曲在这里暗示了人民对王爷不顾人们死活出卖土地的愤怒。这种情绪通过木管与弦乐的节奏紧缩:

$$\mathrm{X}\cdot\underline{\mathrm{X}}\ \underline{\mathrm{X}\ \mathrm{X}}\ \underline{\mathrm{X}\ \mathrm{X}}\ |\to \underline{\mathrm{X}\ \mathrm{X}}\ \underline{\mathrm{X}\ \mathrm{X}}\ \underline{\mathrm{X}\ \mathrm{X}}\ \underline{\mathrm{X}\ \mathrm{X}}\ |\to \underline{\overset{3}{\mathrm{X}\ \mathrm{X}\ \mathrm{X}}}\ \underline{\overset{3}{\mathrm{X}\ \mathrm{X}\ \mathrm{X}}}\ \underline{\overset{3}{\mathrm{X}\ \mathrm{X}\ \mathrm{X}}}\ \underline{\overset{3}{\mathrm{X}\ \mathrm{X}\ \mathrm{X}}}\ |$$

$$\to \underline{\mathrm{X}\ \mathrm{X}\ \mathrm{X}\ \mathrm{X}}\ \underline{\mathrm{X}\ \mathrm{X}\ \mathrm{X}\ \mathrm{X}}\ \underline{\mathrm{X}\ \mathrm{X}\ \mathrm{X}\ \mathrm{X}}\ \underline{\mathrm{X}\ \mathrm{X}\ \mathrm{X}\ \mathrm{X}}\ |$$

推向高潮。

接着是副部主题(第二主题)的出现,乐曲转入 C 小调,$\frac{4}{4}$拍,这是一个声势浩大的富于反抗性的音乐主题,它生动地表现了人民斗争的形象:

$$\underline{6\cdot\underline{3}}\ |\ 3--\underline{6\cdot\underline{3}}\ |\ 3-\underline{3\ 3}\ \underline{2\ 3}\ |\ 5\cdot\underline{1}\ \underline{\dot{6}\cdot\underline{6}}\ |\ 6--\underline{\dot{6}\cdot\underline{6}}\ |\ 6-\underline{6\ 6}\ \underline{5\ 6}\ |$$
$$\underline{\dot{1}\ \dot{2}\ \dot{3}}$$

它先后由铜管、木管在急风骤雨似的和弦上演奏、再演奏,充分揭示了在嘎达领导下,人民的坚强意志与威武不屈的英雄形象。

展开部是从马蹄声开始的。在这个奔驰的节奏型中,单簧管奏出了紧张而乐观的旋律:

$$\underline{6\ 3\ 3}\ \underline{3\ 2\ 3}\ \underline{5\ 5\ 6}\ \underline{4\ 2}\ |\ \underline{5\ 5\ 6}\ \underline{\dot{1}\ 6}\ \dot{2}\ -\ |\ \underline{6\ \dot{2}\ \dot{2}}\ \underline{\dot{2}\ \dot{1}\ 6}\ \underline{\dot{1}\ \dot{1}\ 2}\ \underline{6\ 2}\ |\ \underline{5\ 5\ 6}\ \underline{\dot{1}\ 1}\ 6\ -\ |$$

这个由民歌变化来的音调活泼、跳动,并且多调性展示。它由木管与弦乐多次轮流竞奏,力度逐渐增强,小号吹响了胜利的号角:

$$6--\underline{6\cdot\underline{6}}\ |\ 6--\underline{6\cdot\underline{6}}\ |\ \dot{1}--\underline{\dot{1}\cdot\underline{\dot{1}}}\ |\ \dot{3}--\ |$$

非常生动地描述了人民群众为自己的生存解放,在草原上进行惊心动魄战斗的场面。有时也能听到以圆号与长号为代表的对立面的形象:

$$\underline{\dot{1}}\ -\ \underline{6\ \dot{1}}\ |\ \underline{\dot{1}}\ -\ \underline{6\ \dot{1}}\ |\ \underline{\dot{1}\ 0}$$

再现主部主题时,一扫原先隐藏着的辛酸和哀痛,在木管三连音与钢琴琶音伴奏下,它已是热情洋溢的赞歌了。

短暂而神秘的连接部,以不和协和弦伴随着前面曾听到过的对立面的音调,暗示由于叛徒

的出卖,嘎达起义部队遭到反动军队的包围。

紧接着,铜管吹起了战斗的、反抗的副部主题,描写人民重新投入战斗。开始还是激愤的进行曲,当弦乐以激情的颤弓演奏下行音型时,似可感觉到人喊马叫、刀光剑影,甚至能听到兵械的撞击声。后乐曲由紧张的高音突然跌入齐奏的低沉的长音,在单调的定音鼓的伴奏下,力度越来越弱,它似乎描述了英雄的倒下,一场战斗悲剧性地结束了。

铜管奏起了哀悼的音乐:

$$2 - 23 | 2 - 1.\underline{6} | \underline{\dot{6}} \underline{6} \underline{1}.\underline{6} | 6 - - \underline{5} | \underline{\dot{6}} - 12 | 4 - 5 - | 3 \underline{3} 5.\underline{\dot{3}} | \dot{3} - - |$$

表现了人民的极度悲痛。

尾声以弦乐颤弓为背景,由中提琴轻轻地奏出原来民歌的旋律,经过反复,力度逐渐增强,直至乐队全奏。这里,人民恢复了信念,坚定了意志,加深了对自己民族英雄的崇敬与悼念之情。

电影《嘎达梅林》

辛沪光专辑(碟片)

辛沪光(1933—),女作曲家。原籍江西万载。1951 年入中央音乐学院作曲系,师从江定仙、陈培勋等。1956 年创作交响诗《嘎达梅林》而成名。主要作品还有《草原组曲》、弦乐四重奏《草原小牧民》等。

(四)《红旗颂》

1. 概述

交响序曲《红旗颂》,是作曲家吕其明创作的一曲赞美无产阶级革命红旗的颂歌。这部交响序曲,叙述了 1949 年 10 月 1 日新中国的诞生,首都天安门广场升起了第一面五星红旗,中国屹立在世界的东方,人们仰望着五星红旗,心潮澎湃。中国人民团结战斗,以巨人的步伐,高举红旗奋勇前进,亿万人民尽情地歌颂马列主义、毛泽东思想的胜利,歌颂中国共产党的伟大功绩,胜利的红旗在祖国上空,高高飘扬,永远飘扬。

2. 解说

序曲引子从庄严、自豪的国歌音调开始,伴以长笛、短笛、双簧管吹奏出明丽的颤音,小提琴则奏出流动的平行七和弦色彩音型,展现出一幅彩霞满天、红旗如海、人群沸腾的壮观图景。

呈示部分，由弦乐组首先幸福地歌唱出赞美诗的主题，旋律抒情优美，生气盎然。

接着，这个主题提高一个大二度在 D 大调上陈述，音乐显得更加高扬。从第 52 小节起，是主题派生的发展，由木管乐器和圆号分开弱奏，好像是镜头从天安门转向祖国各处，红旗飘扬在大江南北、长城内外；第 66 小节起，弦乐与木管形成了二重自由模仿段落，细腻的弱奏，像一丝丝清风，像一曲曲溪流，灌进心田——红旗已飘到人们的心底深处。

中间发展部分,犹如一团革命斗争的熊熊烈火,越烧越旺,在时代的急风暴雨的三大革命运动中,战胜了一切艰难险阻,直到炽烈的管弦乐音流,推向胜利的高峰——再现部(第293小节起),感情更是波澜壮阔,音势更加汹涌澎湃,马列主义、毛泽东思想闪耀着灿烂的光辉,祖国多么壮丽,人民多么坚强。人们听了《红旗颂》,就可概括地感受到中国人民的精神面貌。

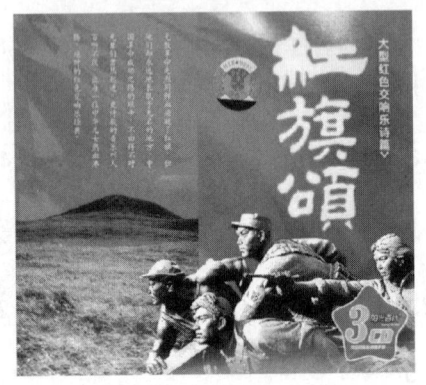

《红旗颂》(碟片)

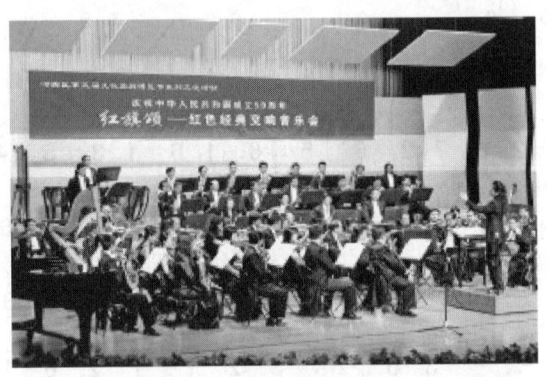

2008年,"红旗颂"红色经典交响音乐会在中华剧院上演,天津交响乐团演奏管弦乐合奏《红旗颂》

(五)《梁山伯与祝英台》

1. 概述

《梁祝》创作于1959年。乐曲内容来自一个古老而优美的民间传说。4世纪中叶,在我国南方的农村祝家庄,聪明热情的祝员外之女祝英台,冲破封建传统束缚,女扮男装去杭州求学。在那里,与善良、纯朴而家境贫寒的青年书生梁山伯同窗三载,建立了真挚的友情。当两人分别时,祝用各种美妙的比喻向梁吐说内心蕴藏已久的爱情,诚笃的梁山伯却没有领悟。一年后,梁得知祝是个女子,便立即向祝求婚,可是祝已被许配一个豪门子弟——马太守之子马文才。由于得不到自由婚姻,梁不久悲愤死去。祝英台得到这个不幸的消息,来到梁的坟墓前,向苍天发出对封建礼教的血泪控诉,梁的坟墓突然裂开,祝毅然投入坟墓中,二人

化 蝶

遂化成一对彩蝶,在花丛中飞舞,形影不离。

这首绚丽多彩、抒情动人并带有浓郁生活气息的交响作品,在民族化、群众化方面作了大胆的创新与成功的尝试,在国内外演出时均受到欢迎,群众称之为"我们自己的交响音乐"。在1960年第三次文代会上,与其他杰作一起被誉为"是一个阶级、一个民族在艺术上走向成熟的标志"。它已在欧、亚、美各大洲演出,并以其中华民族的鲜明风格与特点,得到国际公认。香港艺术家们把它改编成高胡协奏曲、清唱剧及舞剧,美国的舞蹈家还根据它改编成美丽动人的冰上舞蹈。20世纪80年代初,彩蝶又飞过台湾海峡,台湾唱片厂翻版出售《梁祝》,受到普遍欢迎;台湾刊物还发表专论评介,引起各界人士极大的重视。香港唱片公司由于该片发行量超过一万张和两万张,曾奖给作者金唱片和白金唱片。如今《梁祝》已成为飞进世界音乐之林、活跃在国际乐坛上的彩蝶了。

2. 解说

这部作品以浙江的越剧唱腔为素材,按照剧情构思布局,综合采用交响乐与中国民间戏曲音乐的表现手法,深入而细腻地描绘了梁祝相爱、抗婚、化蝶的情感与意境。用奏鸣曲式写成,结构如下图:

	呈 示 部				展开部	再现部
引子	主部 (单三部曲式) (A+B+A)	连接部	副部 (回旋曲式) A+B+A+C+A	结束部		(省略副部)
写景	爱情主题 / 草桥结拜 / 主题再现	自由华彩	自由华彩 / 三载共窗 / 共读共玩 / 十八相送、长亭惜别	抗婚 / 楼台会 / 哭灵、控诉、投坟		化蝶

(1)呈示部。在轻柔的弦乐颤音背景上,长笛吹出了优美动人的鸟叫般的华彩旋律,接着双簧管以柔和抒情的引子主题,展示了一幅风和日丽、春光明媚,草桥畔桃红柳绿、百花盛开的画面(D徵调、$\frac{4}{4}$拍):

0 5 3 2 | 1 - 0 2 7 6 | 5 - 0 7 6 7 | 5. 6 #4 3 2 3 4 3 5. 3 | 2 3 5 2 3 4 3 2 1. 5 | 7 2 6 1 5. 6 1 | $\frac{2}{4}$ 5 - |

主部,独奏小提琴从柔和朴素的 A 弦开始,在明朗的高音区富于韵味地奏出了诗意的爱情主题:

3 5. 6 1. 2 6 1 5 | 5. 1 6 5 3 5 2 - | 2 2 3 7 6 5. 6 1 2 | 3 1 6 5 6 1 5 - |

[乐谱：3.5 72 6155 | 3.53 5.672 6.56 | 1.2 3 53 232 165 |
3 16.165 3561 | 5.]

在音乐浑厚的G弦上重复一次后，乐曲转入A徵调，大提琴以潇洒的音调与独奏小提琴形成对答（中段）：

[乐谱：1 235.3 | 2.3 765 - | 53 561.2 | 1 235 -]

后乐队全奏爱情主题，充分展示了梁祝真挚、纯洁的友谊及相互爱慕之情。

在独奏小提琴自由华彩的连接乐段后，乐曲进入副部（B徵调，$\frac{2}{4}$拍）：

[乐谱：4.3 23 | 5.6 1.3 216 | 5.6 1.6 12 | 2.3 35 | 2321 65 | 1.]

这个由越剧过门变化来的主题，由独奏小提琴奏出（包括加花变奏反复），与爱情主题形成鲜明的对比。

第一插部为副部主题动机的变化发展，由木管与独奏小提琴及弦乐与独奏小提琴相互模仿而成。

第二插部更轻快活泼，独奏小提琴用E徵调模仿古筝、竖琴与弦乐模仿琵琶的演奏，作者巧妙地吸取了中国民族乐器的演奏技巧来丰富交响乐的表现力：

[乐谱：55 561 | 55 561 | 22 235 | 22 26 | 5653 2356 | 3 3 3 6 |
5653 2356 | 111 2321 | 66 61216 | 555 |]

这段音乐以轻快的节奏、跳动的旋律、活泼的情绪，生动地描绘出梁祝三载同窗、共读共玩、追逐嬉戏的情景。它与柔和、抒情的爱情主题一起从不同角度反映了梁祝友情与学习生活的两个侧面。

结束部，由爱情主题发展而来，抒情徐缓（B徵调、$\frac{2}{4}$拍）：

[乐谱：3 5.6 | 6.1.2 1.65 | 3.5 - 6 1.3 | 2.35 1.76 | 1.2 - | 2.2 3.5 5 7.27 |
6 072 66 035 | 66 01 6.1 25 | 323 76 | 5 …… |
5.61 1.2.7 4.6 5.3 | 2 35 5.6 5.6 7.26 - |
0 0 0 0 0 0 0761 | 5 - | 3 - | 2 - | 2327 |]

现在已是断断续续的音调，表现了祝英台有口难言、欲语又止的感情。而在弦乐颤音单背景上

出现的"梁"、"祝"对答,清淡的和声与配器,出色地描绘了十八相送、长亭惜别恋恋不舍的画面,真是"三载同窗情似海,山伯难舍祝英台"。

（2）展开部。突然,音调转为低沉阴暗、阴森可怕的大锣与定音鼓,惊惶不安的小提琴与大提琴,把我们带到这场悲剧性的斗争中。

抗婚,铜管以严峻的节奏、阴沉的音调,奏出了封建势力凶暴残酷的主题（F 徵调、$\frac{4}{4}$拍）：

$$1\ 7\ 0\ \underline{6\ 1}\ |\ 5\ 5\ 0\ 0\ |\ 1\ 7\ 0\ \underline{6\ 1}\ |\ 2\ 2\ 0\ 0\ |\ 5\cdot\underline{3}\ \underline{2\ 3}\ \underline{5\ 6}\ |\ 3\ 3\ 0\ 0\ |$$
$$5\cdot\underline{3}\ \underline{2\ 3}\ \underline{5\ 6}\ |\ 1\ 1\ 0\ 0\ |$$

独奏小提琴用戏曲散板的节奏,叙述了英台的悲痛与惊惶,紧接着乐队以强烈的快板全奏,衬托独奏小提琴果断的反抗音调：

$$5\ 5\ \underline{6\ 1}\ |\ 5\ 5\ \underline{6\ 1}\ |\ 2\ 2\ \underline{3\ 5}\ |\ 2\ 2\ 3\ |\ \underline{5\ 6}\ \underline{5\ 6}\ 3\ \underline{3\ 6}\ |\ \underline{5\ 6}\ \underline{5\ 6}\ 2\ \underline{2\ \dot{3}\ \dot{5}}\ |$$

它成功地刻画了英台誓死不屈的反抗精神。其后,上面两种音调形成了对立的两个方面,它们在不同的调性上不断出现,最后达到第一个斗争高潮——强烈的抗婚场面,当乐队全奏的时候,似乎充满了对幸福生活的向往与憧憬,但现实给予他们的回答却是由铜管代表的强大封建势力的重压。

$$5\ -\ |\ 5\ \underline{6\ 1}\ |\ 5\ -\ |\ 5\ -\ |\ \underline{6\ 1}\ |\ \underline{6\ 5}\ 3\ |\ 2\ -\ |\ 2\ -\ |$$

楼台会,bB 徵调、$\frac{4}{4}$拍子,缠绵悱恻的音调,如泣如诉：

$$\left[\begin{array}{l}0\ 0\quad 0\ 0\ |\ 0\ 0\ \underline{0\ 5}\ \underline{4\ 3}\ |\ \dot{2}\ -\ \dot{1}\cdot\ \underline{7\ 6}\ |\ 5\cdot\underline{6\ 1}\ \underline{2\cdot 5}\ \underline{3\ 2\ 7\ 6}\ |\\ 1\ \underline{2\cdot 3\ 1\ 2}\ 5\ 3\ |\ \underline{2\cdot 1}\ \underline{2\ 3\ 5}\ \underline{2\cdot 7\ 6}\ |\ 3\ 5\ \underline{6\ 1\ 5\ 6}\ \underline{1\ 3\ 5}\ |\ 2\ 2\ \ 7\ 6\ 5\ -\ |\end{array}\right.$$

小提琴与大提琴的对答,时分时合,把梁祝相互倾述爱慕之情的情景表现得淋漓尽致。

哭灵控诉,音乐急转直下,弦乐的快速均分节奏,激昂而果断,独奏的散板与乐队齐奏的快板交替出现：

$$\dot{3}\ 5\ \underline{\dot{2}\cdot\dot{1}}\ 6\ 5\ -\ \vee\ \dot{1}\cdot\underline{6}\ 5\ \dot{1}\ -\ \underline{3\cdot\dot{1}}\ |\ \dot{2}\ -\ |\ \underline{2\ 3\ 2\ 2}\ \underline{2\ 5\ 4\ 3}\ |\ \underline{2\ 3\ 2\ 1}\ \underline{6\ 5\ 6\ 1}\ |$$
$$\cdots\cdots\ 3\ \underline{\dot{2}\cdot\dot{1}}\ 6\ \underline{\overset{6}{1}}\ \underline{\overset{5}{1}}\ 2\ |\left\|\ \dot{1}\ -\ \dot{1}\ -\ \right.\ |\ \dot{1}\ -\ \dot{1}\ -\ |\\ \underline{1\ 2\ 1\ 7}\ \underline{1\ 2\ 1\ 7}\ |\ \underline{1\ 2\ 1\ 7}\ \underline{1\ 2\ 1\ 7}\ |$$

这里加快了板鼓,变化运用了京剧倒板与越剧嚣板（紧拉慢唱）的手法,深刻地表现了英台在坟前对封建礼教血泪控诉的情景。这里,小提琴吸取了民族乐器的演奏方法,和声、配器及整个处理上更多地运用戏曲的表现手法,将英台形象与悲伤的心情刻画得非常深刻。她时而呼天抢地,悲痛欲绝,时而低回婉转,泣不成声。当乐曲发展到改变节拍（由二拍子变为三拍子）

时,英台以年轻的生命,向苍天作了最后的控诉:

$$\underline{3\ 5\ \dot{1}}\ \ \underline{\overset{\frown}{\dot{2}}\ \ \dot{2}\ 7}\ \underline{\overset{\frown}{6\ 5}}\ {}^{\#}4\ 0\ |\ {}^{\#}4\ .\ \underline{5}\ |\ 5\ -\ \underline{5\ 0}$$

接着锣鼓齐鸣,英台纵身投坟,乐曲达到最高潮。

(3)再现部。

化蝶 长笛以优美的华彩旋律,结合竖琴的级进滑奏,把人们带入神仙的境界。在加弱音器的弦乐背景上,第一小提琴与独奏小提琴先后加弱音器重新奏出了那使人难忘的爱情主题。然后,色彩性的钢琴在高音区轻柔地演奏五声音阶起伏的音型,并多次移调,仿佛梁祝在天上翩翩起舞,歌唱他们忠贞不渝的爱情。

蝶 恋

彩虹万里百花开,
花间蝴蝶成双对,
千年万年不分开,
梁山伯与祝英台。

(六)《山林》

1. 概述

钢琴协奏曲《山林》作于1979年。1978年,当作曲家刘敦南重访南方采风时,南国的山山水水、各地的风土人情,强烈地感染着他,使他回忆起童年时代的苗族同学、火把节的夜晚……现在他又回到他们中间,流连于群山丛林之中。作曲家百感交集,决心用音乐来歌颂祖国的大好河山,抒发他对山林——自己故乡的无限热爱之情。作品首演于1979年5月,钢琴独奏者为陆三庆,上海交响乐团协奏,黄贻钧指挥。在1981年全国第一届交响音乐作品评奖中获优秀奖。

《山林》碟片

2. 解说

《山林》是一部由三个乐章组成的大型套曲。

第一乐章:山林的春天。奏鸣曲式,诙谐曲性质。

呈示部的开始为序奏,铜管以其振奋人心的音色吹出号召性的动机,第一个强拍和弦(即乐曲的第三个和弦),就出现了一个同根音的大小三和弦并存的和弦,其中小二度的碰撞,别具一种有力的和声效果。它仿佛在提醒人们:"春天来了!"接着钢琴上下起伏的音流,如冰消雪化后的潺潺流水,引出了抒情明朗、清新舒展的序奏主题(F徵调、$\frac{4}{4}$拍):

$\underline{\dot{5}}\ \underline{5\ 3}\ \dot{5}\cdot\ |\ \underline{5\ \dot{1}}\ \underline{5\ 4}\ {}^{\sharp}\underline{3}\ 1\ |\ \underline{7\ 6}\ 5\ 5\ |\ {}^{\flat}\underline{3\ 4}\cdot\ \underline{4\ 5}\ \underline{2\ 1}\ {}^{\sharp}\underline{7}\ \dot{5}\cdot\ |$

它先由弦乐演奏,再由钢琴重复,长笛与单簧管的快速上行音阶与颤音,更赋予乐曲以蓬勃的朝气,充分表现了严冬已经过去,春天带来了沁人的芳香。

这个序奏主题具有鲜明的时代气息,也概括了全曲的精神气质。当乐曲由圆号向小号、长笛过渡,逐渐安静下来的时候,呈示部的主部开始。

主部主题轻快活泼,跳跃而带诙谐性(D宫调、$\frac{6}{8}$拍):

$\underline{5\ 3\ \dot{1}}\ \underline{3\ {}^{\sharp}\dot{2}}\ \underline{5\ 3}\ |\ \underline{5\ 3\ \dot{1}}\ \underline{3\ {}^{\sharp}\dot{2}}\ \underline{5\ 3}\ |\ \underline{7\ 1\ {}^{\sharp}2\ 3}\ \underline{4\ 5}\ |\ \underline{2\ 3\ 4\ 5\ 7\ \dot{1}}\ |\ \underline{{}^{\sharp}4\ 5\ 7\ \dot{1}}\ \underline{{}^{\sharp}2\ 3}\ |\ \underline{7\ \dot{1}\ 2\ 3\ {}^{\sharp}4\ 5}\ |$

钢琴轻快跳跃的演奏,好像在序奏的"召唤"下,祖国的建设者们以喜悦的心情奔向山林。我们可以从中领悟轻快的、然而是急切的前进脚步声。

副部主题抒情如歌,优美欢畅(G宫调、$\frac{6}{8}$拍):

(短笛、单簧管)　　　　　　　　　　　　　　　　　转1=${}^{\flat}$B(双簧管)

$5\ \underline{\overset{.}{3}\ 5}\ \dot{1}\ |\ 3\ \underline{{}^{\flat}\dot{3}\ 5}\ \overset{\natural}{5}\ |\ 5\ \underline{\overset{.}{3}\ 5}\ \dot{1}\ |\ 3\ \underline{{}^{\flat}\dot{3}\ 5}\ \overset{\natural}{5}\ |\ 5\cdot\ 5\cdot\ |\ 5\cdot\ {}^{\sharp}\underline{4\ 3}\ \underline{5\ 4}\cdot\ 3\ |$

(大管)

$\underline{3\cdot\ 3}\cdot\ |\ \underline{3\cdot\ 3}\cdot\ |\ 5\cdot\ 5\cdot\ |\ 5\ {}^{\sharp}\underline{4\ 3}\ \underline{5\ 4}\cdot\ 3\ |\ \underline{3\cdot\ 3}\cdot\ |\ \underline{3\cdot\ 3}\cdot\ |$

接着,钢琴与短笛、单簧管(后由加弱音器的小号与圆号先后接替)以平行纯四度的复合调性同步再奏上列主题,钢琴再独奏一遍,多次着意抒写这春意盎然的山林,刻画人们欢乐的心情。

展开部很短,主题是乐队与钢琴的对奏。强烈的音色对比,密集协和和弦与不协和和弦的交替,展现了时代脉搏的跳动和与之相吻合的劳动律动。

再现部的开始由乐队奏主部主题,当木管奏出由低而高的交替的经过句后,木管与弦乐再现副部主题,而小号却以拉宽节奏的副部动机与之合奏,随即又产生了同主音大小调的调性复合。开发山区的建设者们,已融合在美丽迷人的葱郁山林之中了。

尾声中再次响起建设者的脚步声,抒写了人们对绿色海洋、对伟大祖国的诚挚情怀。

第二乐章:山林夜话。复三部曲式。以拟人化的手法描写"山"和"林"的对话。

开始是引子。在弦乐高音区弱奏震音的"沙沙"树叶声的背景上,单簧管奏出沉静的幻想性主题(它与主要的主题相似),山林的夜景,显得那么清新、寂静。

第一部分,主题动机柔美、悠扬,富有苗族民歌"飞歌"的特点(bD宫调、$\frac{4}{4}$拍)。

$0\ 5\ \underline{5\ \dot{1}}\ |\ \dot{1}-\dot{1}\ {}^{\sharp}\underline{\dot{2}}\ |\ \underline{3\ 5}\ 5\ -\ 5\ {}^{\sharp}\underline{\dot{2}}\ |\ \underline{3\ \dot{1}}\ |\ {}^{\flat}\dot{3}\ -\ \underline{3\ 2}\ \underline{\dot{1}\ 6}\ |\ 5\ -\ 5\ |$

钢琴先演奏,接踵而来的是乐队模仿应答,犹如山、林在朦胧的月色下"窃窃私语"。随着主题动机的变化发展,使乐曲的情感更深入一步。当主题由大提琴与小提琴的独奏互相模仿时,钢琴伴以弱奏的、上下起伏的快速音流,特别是双手三组平行四度半音下行进行,如远处飘

来的夜风,吹得树梢簌簌作响,产生一种神秘意味。

中间部分,当主题动机再变化为"0 6 5 2 3 -"时,已是一种渴望和祈求了。随着小号吹响的号召性音调,山林苏醒了,渴求人们去发掘沉睡的山林、祖国的宝藏。后来出现激动、恳切、节奏稍自由的对话主题(bD 羽调、$\frac{4}{4}$拍):

$$0\ 6\ \ 5\ 2\ \ 3\ -\ |\ 3\ 6\ \ 5\ 2\ \ 3\ -\ |\ 0\ 2\ \ 1\ 5\ \ 6\ 6\ \ 5\ 2\ \ |\ 3\ -$$

钢琴与乐队的相互应答,好像山峦与森林在倾诉着人间的沧桑。演奏越来越激烈,充分表现对山林开发者的希望和对祖国未来的憧憬。在充满激情的钢琴华彩后,主题再现。

再现部分,高亢嘹亮的进军号响了,山林的黎明已经来到,乐队与风琴的对奏,已是阳光普照下的山与林的"豪言壮语"了。

第三乐章:山林的节日。回旋奏鸣曲式,是一幅抒情的风俗画。

呈示部,单三部曲式,急速的快板。主部主题热烈、粗犷有力(F 徵调、$\frac{5}{4}$拍):

$$2\ 2\ 1\ 2\ 1\ 2\ 3\ |\ 2\ 2\ 1\ 2\ 1\ 6\ 5\ |\ 2\ 2\ 1\ 2\ 1\ 2\ 3\ |\ 2\ 2\ 1\ 2\ 1\ 6\ 5$$
$$1\ 1\ 5\ 1\ 5\ 1\ 2\ |\ 1\ 1\ 5\ 1\ 5\ 5\ 4\ |\ 1\ 1\ 5\ 1\ 5\ 1\ 2\ |\ 1\ 1\ 5\ 1\ 5\ 5\ 4$$
$$5\ -\ 5\ -\ -$$

这富有特性节奏的五拍子主题,在一连串的琵琶和弦(一种类似琵琶空弦定音 5 1 2 5 的非三度叠置和弦)伴奏下,像小伙子们矫健有力地狂欢舞蹈。钢琴高八度重复后,弦乐接过主题。接着钢琴以滑奏开始,与乐队对奏,后融合在一起,情绪更趋热烈。当乐曲逐渐安静平稳后,出现副部。

副部,主题欢快活泼(D 徵调、$\frac{5}{4}$拍):

$$\|:\ 5\ 1\ 2\ 2\ 1\ |\ 5\ 1\ 2\ 2\ 1\ :\|\ 2\ 5\ 1\ 1\ 6\ |\ 2\ 5\ 1\ 1\ 6\ :\|$$

由短笛、长笛、单簧管演奏起来,灵巧轻盈,似姑娘们活泼的倩影。第四拍照例出现的波音,听起来像金饰碰击的铮铮声。铃鼓与芦管的音响把人们带到南国的山乡,带到少数民族青年男女们歌舞的篝火旁。接着钢琴与乐队各自的调性,演奏不同调性的五声曲调,产生调性复合,别有韵味:

$$1=D\ \|\ 5\ 1\ 2\ 2\ 1\ |\ 5\ 1\ 2\ 2\ 1\ |\ 5\ 1\ 2\ 2\ 1\ |\ 5\ 1\ 2\ 2\ 1\ |$$
$$1=C\ \|\ 0\ 0\ 0\ 1\ 2\ |\ 2\ -\ 2\ 1\ 2\ |\ 2\ -\ 2\ 1\ 2\ |\ 6\ -\ 6\ 5\ 6\ |$$
$$(实际高音)\ 0\ 0\ 0\ ^b7\ 1\ |\ 1\ -\ 1\ ^b7\ 1\ |\ 1\ -\ 1\ ^b7\ 1\ |\ 5\ -\ 5\ 4\ 5\ |)$$
$$1=D$$

接着,主题交给低音乐器,后又转向上小三度的调性,在钢琴的快速音流伴奏下,舞蹈越来

越热烈,节拍越来越紧缩,由五拍子,变四拍子,再变三拍子。紧接着主部主题第二次出现,变成二五拍子,由于乐队的和弦强奏与有规律的休止,此时已是热烈的劳动场面了。

展开部,赋格段。活泼跳跃(D 徵调、$\frac{7}{4}$拍):

$$
\begin{array}{l}
\underline{2\ 2}\ \underline{1\ 2}\ \underline{1\ 2}\ \underline{3\ 2}\ \underline{2\ 1}\ \underline{2\ 1}\ \underline{6\ 5}\ |\ \underline{1\ 1}\ \underline{5\ 1}\ \underline{5\ 1}\ \underline{2\ 1}\ \underline{1\ 5}\ \underline{1\ 5}\ \underline{4\ 5}\ |\\
\underline{6\ 6}\ \underline{5\ 6}\ \underline{5\ 6}\ \underline{7\ 6}\ \underline{6\ 5}\ \underline{6\ 5}\ \underline{3\ 2}\ |\ \underline{5\ 5}\ \underline{2\ 5}\ \underline{2\ 5}\ \underline{6\ 5}\ \underline{5\ 2}\ \underline{5\ 2}\ \underline{1\ 2}\ |\\
2\ -\ 7\ 2\ -\ 5\ |\ 7\ \flat 7\ 2\ -\ -\ |
\end{array}
$$

上例 ╱★╲ 处,为第一乐章副部动机拉宽节奏的巧妙运用。再现部,单三部曲式。主部主题以平行和弦组合成三个平行调性:

$$
\begin{array}{l}
\dot{2}\ -\ \dot{2}\ -\ \dot{1}\dot{2}\ -\ \dot{1}\dot{2}\ \dot{3}\ |\ \dot{2}\ -\ -\ -\\
7\ -\ 7\ -\ 6\ 7\ -\ 6\ 7\ \dot{1}\ |\ 7\ -\ -\ -\\
5\ -\ 5\ -\ 4\ 5\ -\ 4\ 5\ 6\ |\ 5\ -\ -\ -
\end{array}
$$

在乐队的"$\underline{\dot{2}\ \dot{1}\ \dot{2}\ \dot{3}}$"连续反复伴奏下,逐渐激化为快速的近距离卡农,高低声部节奏重音的交错,形成了狂舞的场面。后接钢琴华彩段,充分发挥了钢琴的演奏技巧。中间部分出现全曲序奏的主题,是全曲的高潮,由乐队演奏,钢琴用三连音与三十二分音符下行音进行模仿。乐曲最后用飞快的急板,再现主部主题,并在热烈欢快的气氛中结束。

钢琴谱《山林》

刘敦南(1940—),作曲家,出生于重庆。他自幼在父亲教育下学习音乐,童年与少年时代是在四川、南京、云南等省、市度过的。1957 年入上海音乐学院附中,1961 年升入本科作曲系,1966 年毕业。分配在上海交响乐团任作曲工作。现赴美国学习。主要作品除《山林》外,还有管弦乐《幻想音诗》(① 沙场醉歌,② 深宫乐舞,③ 丝路铃声);合唱与乐队《中南海的明灯》;合唱《深深的怀念——纪念周总理》(与孙昌合作)、《为鲁迅诗五首谱曲》(与黄贻钧、孙昌合作)及其他声乐、器乐作品和舞蹈音乐等。

刘敦南

第五章 天地人籁

第一节 概述

中国民族歌剧、舞剧源自20世纪二三十年代,受西方话剧、歌剧和舞剧影响,题材内容是中国的,歌词以普通话演唱,形式及音乐语法则是西方的。代表作品有《白毛女》、《刘胡兰》、《小二黑结婚》、《刘三姐》、《洪湖赤卫队》、《原野》等。

20世纪初,合唱艺术来到中国,在"学堂乐歌"声中开始了中国的合唱之路。历经一个世纪,我们可以将合唱艺术划为四个历史时期,分门别类地呈现不同时期的代表作。例如,20世纪初的《春游》、《海韵》;抗战时期的《抗敌歌》、《旗正飘飘》、《长城谣》、《黄河大合唱》、《长恨歌》;解放战争时期的《祖国大合唱》;建国初期的《牧歌》以及粉碎"四人帮"之后的《阿拉木罕》等。

第二节 经典赏析

一、歌剧、舞剧

(一)《白毛女》

1. 概述

歌剧《白毛女》由延安鲁迅艺术学院集体创作,剧本由贺敬之、丁毅执笔,马可、张鲁、瞿

维、焕之、向隅、陈紫、刘炽作曲。创作于1945年1月至4月。

剧本故事取材于晋察冀边区民间传说。剧情：1935年除夕，河北某县杨各庄贫农杨白劳在外躲债七天，怀着与其女喜儿平安团聚的希望回到家，地主黄世仁逼其以闺女喜儿抵债。杨白劳被逼自尽，喜儿被抢到黄家，受尽虐待。喜儿的未婚夫王大春痛打了地主狗腿子穆仁智后，被迫逃离家乡，经同村的赵老汉指点，投奔了八路军。喜儿在黄家受尽折磨，一天深夜又遭地主黄世仁奸污，还要将她卖掉以灭罪迹。经女仆张二婶帮助，喜儿逃出了黄家，在深山野林中苦熬了三年，强烈的仇恨使喜儿顽强地活了下去，头发也变白了，村里传说山里出了"白毛仙姑"。1938年，王大春所在的八路军部队解放该地，把喜儿从山洞中救出，并发动群众清算了黄世仁的罪恶，为喜儿和千千万万的受苦人报了仇，伸了冤。

这部歌剧以"旧社会把人逼成鬼，新社会把鬼变成人"为主题，高度概括了我国当时广大农村中的阶级矛盾和斗争，反映了在地主阶级残酷压迫下的农民的血泪生活，表现了广大农民群众在中国共产党领导下，同地主阶级进行坚决斗争并取得翻身解放的过程。

电影《白毛女》

芭蕾舞《白毛女》

这部歌剧的音乐，选取了河北、山西、陕西等地的民歌与地方戏曲的音调，作为创造剧中各种人物主题的音调基础，并根据人物性格和剧情发展的需要，给以富于独创性的改造和发展，使歌剧音乐既有鲜明的民族特点，又有强烈的戏剧性。在创作的形式和手法上借鉴了外国歌剧的一些有益经验，进一步丰富了歌剧音乐的表现力，收到了完美的艺术效果，是我国最早一部比较成熟的大型新歌剧。在歌剧民族化、音乐戏剧化和用音乐刻画人物上，都取得了可贵的经验。它为中国新歌剧的发展奠定了基础，对后来的歌剧创作有深刻影响。

2. 解说

全剧共分五幕十六场，九十一首曲。这里仅就剧中主要人物的音乐形象和群众的音乐形象进行简要介绍：

（1）喜儿的音乐形象。喜儿是歌剧中的第一主人公，整个剧情都是围绕着她的悲惨命运展开的。刻画喜儿性格的音乐主题，主要是在河北民歌《小白菜》以及《青阳传》的基础上写成

的,并贯穿全剧,伴随着喜儿性格的发展而变化。

第一幕开始,喜儿在家愉快地剪喜字儿,等爹爹回家过年。为了塑造天真、活泼、纯洁、温柔的农村姑娘形象,作曲家在《小白菜》音乐主题的基础上,改用三拍子上下起伏的旋律,前三句的尾音由下行改枯行,使旋律变得优美流畅、质朴明快,它表现了喜儿盼望爹爹回家过年的喜悦心情。

第 二 曲

（北风（那个）吹,雪花（那个）飘,雪花（那个）飘飘年来到。……）

而当第一幕进行到第四场《哭爹》那场戏时,主题旋律又改为四拍子,旋律不断自上而下地模进,每句结尾都用拖腔,近似河北农村妇女的哭调,深刻地表现了喜儿在遭受意外不幸、扑在爹爹尸体上极度的悲怆。

第三十二曲

（昨天黑夜爹爹回到家,心里有事不说话,）

在第二幕中,当喜儿被黄世仁奸污后,她悲愤填膺。音乐必须突破原来那种平稳的节奏,作曲家以近似戏曲唱腔的处理手法,糅进了秦腔中的哭腔音调,旋律下行,节奏变为散板,把喜儿悲愤的心情推向高潮。

第四十八曲

（天哪! rit…… 刀杀我,斧砍我,你不该这么糟踏我!自从进了黄家门,想不到今天,）

第三幕第三场,喜儿怀着满腔仇恨,逃出了黄家。整场音乐建立在悲壮、高亢的以河北梆

子音调为基础的新的主题旋律上,表现出喜儿性格的剧烈变化和发展:

第五十三曲

$1=G \quad \frac{4}{4}$

强烈 急速

他们要杀我,他们要害我,我逃出虎口,我逃出狼窝!

娘生我,爹养我,生我养我我要活,我要活!

这新的主题在剧情的后半部分就成为喜儿反抗的音乐形象了。在第五幕最后喜儿控诉黄世仁时所唱的《我说,我说》,曲调更为激愤,节奏更加铿锵有力,特别是强有力的大跳进行,表达了喜儿在极度的悲痛中,爆发出压抑在内心已久的强烈仇恨和力量:

第八十六曲

$1=F \quad \frac{4}{4}$

我说,我说,我要说!我有仇来我有冤,

我的冤仇说不完,说不完。

(2) 杨白劳的音乐形象。杨白劳的戏,全部集中在第一幕。他的音乐形象虽然是建立在单主题变奏发展的基础上,但由于作曲家善于伴随着剧情和人物内心体验的发展变化而变奏同一主题旋律,因而使它得到多方面揭示,生动地表达了同一人物的不同精神状态,促进了人物性格的戏剧性发展。

杨白劳是一个深受地主压榨、欺凌的贫苦农民。作曲家为了刻画他深沉、敦厚、质朴的性格特征,以山西民歌《捡麦根》为基础,将它展宽了节奏,放慢了速度,减少了旋律的跳进,而改写成杨白劳的音乐主题:

第 七 曲

$1=G \quad \frac{4}{4}$

慢 苍老 无力地

1.十里风雪一片白, 躲账七天回家来,
2.指望着煞过这一关, 挨冻受饿,我

[乐谱片段]

也能忍耐。

杨白劳和喜儿对唱的《红头绳》的旋律直接脱胎于这个主题。欢快流畅的旋律,表达了杨白劳对女儿的疼爱,也是唯一的表现杨白劳父女沉浸于短暂欢乐的唱腔。

在第一幕第二场中,当杨白劳被地主狗腿子穆仁智带到张灯结彩的黄家时,杨白劳感到灾难即将降临,心情立即紧张、惶惑起来。作曲家在同一音乐主题的基础上加入连续的三连音和急促的十六分音符,并运用不同的变换节拍,使音调表现出杨白劳惊恐不安的心情。

第十九曲

[乐谱:1=G 5/4 朗诵调 惊慌不安地]

廊檐下红灯照花了眼,这叫我老汉心不安,不知道我一去是何事?喜儿等我快回还。

当他被迫在卖女儿的"文书"上按了手印,心情极度悲痛、愤慨。作曲家运用秦腔中吟诵的板式(滚板)来加强每个字的力量,一字一板地唱出了《老天杀人不眨眼》,深刻描绘了杨白劳的悲愤心情。

第二十二曲

[乐谱:1=G 4/4 吟诵调 愤恨地]

老天杀人不眨眼!黄家就是鬼门关!(白)杨白劳,糊涂的杨白劳啊,(唱)为什么文书上按了手印?亲生的女儿卖给了人!(白)喜儿呵,你爹对不起你呀!(唱)你等爹回家来过年,爹怎能有脸把你见?

在第一幕第三场中,当杨白劳回到家,抚摸着甜睡中的爱女时,音乐采用杨白劳主题音调,加以变奏,以平稳、抒情的旋律,并转入下属调,深刻地表现了杨白劳极度悲痛、内疚而又无可奈何的心情。

第二十九曲

$1=C\ \frac{4}{4}$

慢 激动地

2 5 6 4 3 2 2 | 2 5 6 4 3 2 | 2 5 6 6 5 4 | 3 2 6 1 2 — |
喜儿 喜儿你睡着了, 爹爹 叫你 你 不 知 道。

转快　　　　　　　　　　　　　　　渐强　f

2 5 6 4 3 2 | 2 5 6 4 3 2 | 2 5 6 2 6 5 6 — — — | 3 2 1 3 2 — ‖
你做梦 也想不到呵, 你爹(我)有 罪 不 能 饶!

最后在第一幕结尾,当杨白劳自尽、悲惨地倒在雪地里时,乐队中全部弦乐器奏出开始时的基本主题,这不仅具有音乐和戏剧结构上的再现呼应作用,更使人回想起杨白劳悲惨的一生,从而对他的惨死感到深切的同情和悲痛。

此外,歌剧作者对群众场面,以及群众的集体形象的刻画也是成功的。其中最有特色、最为生动感人的是第五幕第二场中的群众合唱。

第七十七曲

$1=G\ \frac{4}{4}$

‖: 1 1 6 · 1 2 | 5 — — — | 5 — — — | 5 · 3 3 2 3 1 | 2 · 3 3 2 0 |
　太阳　出来了。　　　　　　　　　　　　　　　哟嗬一哟,嗬嗬,

 0 0　 0 0 | 2 3 2 1 5 | 2 3 2 1 5 | 5 · 3 3 2 3 1 | 2 · 3 3 2 0 |
　　　　　　 太阳出来了,太阳出来了。哟嗬一哟,嗬嗬,

 4 4 2 4 5 | 1̇ — — — | 1̇ — — — | 1̇ · 6 6 5 6 4 | 5 · 6 5 0 |
　太阳　出来了。　　　　　　　　　　　　　　　哟嗬一哟,嗬嗬,……

 0 0　 0 0 | 5 6 5 4 1 | 5 6 5 4 1 | 1̇ · 6 6 5 6 4 | 5 · 6 5 0 |
　　　　　　 太阳出来了。太阳出来了。哟嗬一哟,嗬嗬,

在山洞中苦熬了三年之久的"白毛女"被人们救了出来。这时在舞台上升起了火红的太阳,太阳象征着伟大的中国共产党,是共产党领导人民群众推翻旧社会而得到翻身解放,是民主新政权给了喜儿新的生活。由幕内传出的这首合唱曲,点明了"旧社会把人逼成鬼,新社会把鬼变成人"的主题思想。在音乐表现上,作曲家在民间劳动歌曲"吆号子"和豪放的唢呐曲"大摆队"的音调基础上,加以改编和创作,写成昂扬、激奋的旋律,刻画了已获得解放的人民

群众的坚强、豪迈性格，表达了他们对喜儿的深厚的阶级感情。

全曲分为三段。第一段采用领唱与合唱的形式，昂扬而激奋的旋律表现出天开云散、阳光普照的景象。在重复唱出"太阳出来了。哟嗬一哟，嗬嗬"时，还运用了向上方四度移位的手法，使情绪更加热烈、高昂，表达了人们喜悦和激动的心情。中段的齐唱，以缓慢的速度，低沉的音调，对往日的苦难岁月进行了回顾。第三段转为 $\frac{2}{4}$ 拍，音乐坚强有力，表现出觉醒了的解放区人民坚强、豪迈的气魄，表达了一定"要把喜儿救出来"的决心，将歌剧引向高潮。

（二）《红色娘子军》

1. 概述

《红色娘子军》是中央芭蕾舞团集体改编，由李承祥、蒋祖慧、王希贤编导，吴祖强、杜鸣心、王燕樵、施万春、戴宏威作曲的大型芭蕾舞剧。中央芭蕾舞团1964年首演于北京。

剧情取材于梁信同名电影剧本。海南椰林寨女奴吴清华不堪恶霸地主南霸天的压迫，逃出南府，路遇红军干部洪常青，经其指引加入红色娘子军。在一次战斗中，她违反纪律，打乱了原来的战斗部署，而使南霸天逃脱。后来在党的教育下，吴清华不断提高阶级觉悟，与部队一起奋勇杀敌，击毙南霸天，解放了椰林寨。

舞剧的音乐吸收了海南民歌的音调素材，并融会了其他民族音调，运用主题贯穿和交响化的戏剧性手法发展创新，塑造了性格鲜明的音乐形象。

电影《红色娘子军》

2. 解说

《红色娘子军》全剧共六场。

序　幕　满腔仇恨，冲出虎口。

第一场　常青指路，奔向红区（七首分曲）

第二场　清华控诉，参加红军（五首分曲）

第三场　里应外合，夜袭匪巢（九首分曲）

第四场　党育英雄,军民一家(九首分曲)

第五场　山口阻击,英勇杀敌(九首分曲)

过场　　排山倒海,乘胜追击

第六场　踏着先烈的血迹,前进！前进！(八首分曲)

舞剧的音乐在塑造人物、表现剧情方面起着重要作用。全剧有三个主要的音乐形象。娘子军连这个战斗集体的音乐形象,是对全剧主题思想的概括：

$1 = F \quad \frac{2}{4}$

$\underline{6 \ 6} \ 2 \ | \ \underline{3 \ 2 \ 1 \ 7} \ \dot{6} \ | \ \underline{2 \ 2 \ 3} \ \underline{1 \ 6} \ | \ 3 \cdot \underline{2} \ | \ \underline{6 \ 1} \ \underline{7 \ 6 \ 5} \ | \ 6 \ 0 \ |$

党代表洪常青的音乐主题简朴奔放,豪迈有力：

$1 = C \quad \frac{2}{4}$

$\dot{1} \ - \ | \ 6 \cdot \underline{7} \ | \ 6 \ 3 \ | \ \dot{1} \ 6 \cdot \ | \ \underline{6 \ 1} \ \underline{2 \ 3} \ | \ 6 \ - \ | \ 2 \ - \ | \ \underline{5} \ 3 \cdot \ | \ 3 \ - \ |$

红军战士吴清华的音乐主题性格鲜明,具有强烈的反抗精神：

$1 = C \quad \frac{4}{4}$

$\underline{2 \ 6 \ 2} \ | \ 3 \cdot \underline{2} \ \underline{3 \ 6} \ \underline{1 \ 7 \ 6 \ 5} \ | \ 6 \ - \ - \ \underline{2 \ 6 \ 2} \ | \ 3 \cdot \underline{2} \ \underline{3 \ 6} \ \underline{6 \ 3 \ 2 \ 1} \ | \ 2 \ - \ - \ - \ |$

洪常青和吴清华这两个主题随着剧情的展开而贯穿、发展。全剧的音乐,人物性格鲜明而富有戏剧性。

全剧共有四十九首分曲,现介绍其中三首：

(1)《清华参军》(第二场第五分曲)。这一分曲结构较庞大,包括《清华来到红区》、《清华认出常青》、《清华诉苦》、《常青动员》、《授枪参军》五段音乐。它以清华的音乐主题为主要素材,不断变奏、发展,并穿插地出现了常青和娘子军连的音乐主题,生动形象地表现了上述几段剧情。

乐曲一开始,由竹笛吹起明亮的娘子军连歌的主题旋律,表明清华来到红区。接着,独奏小提琴酣畅地奏着清华主题的变奏旋律,表现了她来到红区无比激动的心情和对光明的向往与渴望：

$1 = D \quad \frac{3}{4}$

$\dot{3} \cdot \underline{\dot{2}} \ \underline{\dot{3} \ \dot{6}} \ | \ \dot{5} \cdot \underline{\dot{6}} \ \underline{\dot{3} \ \dot{2} \ \dot{1}} \ | \ \dot{2} \cdot \underline{\dot{6}} \ \underline{\dot{1} \ \dot{2}} \ | \ \dot{3} \cdot \underline{\dot{2}} \ \underline{\dot{3} \ \dot{1}} \ | \ \dot{1} \cdot \underline{\dot{2}} \ \underline{7 \ 6 \ 7} \ | \ \dot{5} \ - \ |$

《清华认出常青》一段音乐,小提琴在木管乐器分解和弦的伴奏下,奏出亲切、热情的常青主题：

$1 = D \quad \frac{4}{4}$

$\dot{1} \ - \ 3 \cdot \underline{\dot{1}} \ | \ 6 \ - \ \underline{6 \ 1} \ \underline{2 \ 3} \ | \ 6 \ - \ 2 \cdot \underline{5} \ | \ 3 \ - \ \underline{3 \ 5} \ \underline{6 \ \dot{1}} \ | \ \dot{2} \ \underline{\dot{1} \cdot \dot{2}} \ \dot{1} \ 6 \cdot \underline{\dot{1}} \ |$

6 5. 6 3 —

《清华诉苦》是整个分曲的高潮。小提琴以最强的力度(ff)在高音区奏出清华主题的变奏旋律,表现她那"数不尽身上的伤痕,说不完内心的仇恨"。

1 = C 4/4

2 6 2 | 3 . 2 7 6 5 3 0 | 2 . 3 1 7 6 . 6 1 3 | 5 5 #4 4 4 4 5 6 | 3 — 3 |

《授枪参军》一段音乐高昂、庄严。在弦乐器以震音、分解和弦的伴奏下,铜管乐器强奏娘子军连歌的变奏旋律,最后弦乐以急速的齐奏,逐级向高音推进,有力地结束,生动地表现了清华参军、奋勇前进的形象:

1 = C 4/4

6 6 . 6 2 — | 3 3 . 3 6 — | 2 2 . 3 1 6 | 3 . 3 3 3 2 3 5 | 6 — |

(2)《女战士和炊事班长的舞蹈》(第四场第五分曲)。这是一首欢快、活泼的舞曲,是对前一分曲《红军连队欣欣向荣》的重要补充,形象地表现了年轻女战士们乐观、活泼的性格和老炊事班长的幽默与风趣。

这首舞曲采用G大调,4/4拍,结构是三部曲式。

开头,双簧管自由、优美地吹奏"万泉河"的变奏旋律,点明这一欢快的场面发生在美丽如画的万泉河畔:

1 = G 4/4

2 1 2 3 | 5 — — 0 0 2 1 2 | 5 — — 0 0 1 3 2 | 3 2 1 3 2 | 5 — — — |

在竖琴刮奏之后,单簧管在弦乐的拨奏衬托下奏着欢快、活泼的舞曲旋律:

1 = A 4/4

5 5 5 3 5 3 1 1 5 | 5 5 5 3 5 3 1 1 5 | 3 3 6 3 5 — | 3 3 6 3 5 — |
5 5 5 3 5 3 1 1 5 | 5 5 5 3 5 3 1 1 5 | 1 1 5 5 — | 1 1 5 3 1 — |

在弦乐、小号复奏这一旋律之后,乐曲进入较抒情的中部:大管与大提琴在木管乐器与小提琴轻快音型的伴奏下,奏着沉稳、幽默的旋律;随后,长笛和小提琴在高音区轻快地奏着它的变奏旋律,形象地表现了女战士们与炊事班长争夺水桶时的欢乐、嬉戏场面:

1 = D 2/4

3 5 6 | 7 3 | 3 5 5 | 3 5 5 | 3 | 2 . 3 | 2 6 | 5 — | 5 — | 3 5 6 |
7 3 | 3 5 5 | 3 5 5 | 3 | 3 | 2 | 3 . 2 | 5 — | 5 — |

当长笛和小提琴在高音区轻快地奏出它的变奏(反行、转调)旋律之后,在木管乐器中出现A段舞曲的音响片断,自然地引出A段音乐的再现。最后,小提琴和小号强奏这一舞曲旋律,把情绪推到高潮而欢快地结束。

这一段音乐,形象鲜明、结构完整,曾被改编成钢琴、手风琴等乐器的独奏曲。

(3)《洪常青大义凛然,英勇就义》(第六场第三分曲)。这是一曲气势磅礴、雄伟壮丽的英雄赞歌。由《藐视顽敌》、《展望胜利的前景》、《怒斥顽敌》、《英勇就义》四段音乐组成,表现了洪常青怒斥顽匪、英勇就义的英雄气概和崇高精神。

开头,木管乐器与弦乐器用由低而高的音阶式走句引出全奏的常青音乐主题,塑造了藐视顽敌、无所畏惧、昂首挺立的高大英雄形象:

$1=A \quad \frac{2}{4}$

在《展望胜利的前景》一段音乐中,音乐变得庄严、从容,由英国管和小提琴深情地奏着常青音乐主题,表现了豪情澎湃、气壮山河的英雄气概。当常青回忆起与战友们在一起的情景时,耳边响起了娘子军连的歌声(单簧管弱奏娘子军连歌的主题旋律):

$1=E \quad \frac{2}{4}$

随着洪常青步步逼向敌人,他的音乐主题变得短促而有力,速度不断加快,力度不断加强,旋律逐步向高音区推进,将音乐推向高潮:

$1=C \quad \frac{2}{4}$

《英勇就义》的一段音乐是第六场音乐的高潮。这时,常青的音乐主题变得自由而宽广,在辉煌的铜管乐的伴奏下宣泄出来:

$1=G \quad \frac{2}{4}$

洪常青壮烈地牺牲了。这时音乐中出现了混声四部合唱的《国际歌》声,情绪悲壮而深沉,表现了人们对英雄的缅怀与崇敬。

二、合唱

(一)《春游》

1. 概述

《春游》作于1913年,是李叔同在浙江省立第一师范学校任图画和音乐老师时创作的,最初发表于1913年5月浙江一师校友会出版的《白杨》创刊号上。它是中国作曲家创作的第一首合唱歌曲。其歌词为七言律诗,工整严谨,其格调用钱仁康先生的形容是"清丽淡雅"。全曲由四个乐句构成,句式整齐,虽一字一音,却流畅清新,准确地抒发了"游春人在画中行"的闲情逸致。三个声部的和声工整和谐,在当时是一首非常具有新意的合唱作品。

2. 解说

《春游》这首三部合唱曲旋律流畅,采用节奏明快的八六拍,与生动优美的歌词配合得非常贴切。音乐曲式结构清晰、方整、均衡,和声进行规整而又干净利落,和声编配在以 dol、mi、sol 为骨干音的基础上变化发展,以三度、六度为主,严谨、和谐,颇具西方古典风格,使人们可以从中看到某些德奥艺术歌曲的缩影。虽然他编创的乐歌在技巧上有的地方也显露出稚嫩,但也在作品中体现出了一定的词曲结合、音乐结构、音乐主题,以及刻画意境、情景等形式手段的初步运用。这与当时旨在鼓动教育,大多以直白通俗以至不免粗率为特点的乐歌相比,形成了其鲜明的个人特色,实为难能可贵,更重要的是对以后艺术歌曲的发展产生了深远影响。

《春游》

$1=\flat E \quad \dfrac{6}{8}$

中速 *mf*

$\underline{5\ \underline{5}\ \underline{\dot{1}}\ \underline{5}} \mid \underline{3\ \underline{4}\ 5}.\mid \underline{\dot{1}\ \underline{\dot{1}}\ \underline{5}\ \underline{5}} \mid \underline{4\ \underline{2}\ 3}.\mid \underline{5\ \underline{5}\ \underline{\dot{1}}\ \underline{5}} \mid \underline{3\ \underline{4}\ 5}.\mid$

春风吹面 薄于纱, 春人妆束 淡于画。游春人在 画中行,

$\underline{\dot{1}\ \underline{\dot{1}}\ \underline{5}\ \underline{5}} \mid \underline{4\ \underline{2}\ 1}.\mid$

万花飞舞 春人下。

李叔同(1880—1942),浙江平湖人。学堂乐歌作者,音乐、美术教育家,早期话剧(新剧)活动家。原名文涛,又名岸,字惜霜,号叔同,别署甚多。祖籍浙江平湖。生于天津的一个进士、盐商家庭。少年时已擅长吟诗作画,写字刻印。1901年就学于上海南洋公学。1905年至1910年,在日本东京上野美术专门学校学习西洋画和音乐。与曾孝谷、欧阳予倩等在日本创

立了我国最早的话剧演出团体"春柳社",在话剧《茶花女》、《黑奴吁天录》中扮演主要角色。1906年编辑《音乐小杂志》(今仅见1906年9月《醒狮》杂志第四期刊登的出版消息及其第一期目录)。1910年归国后任教于天津、上海,并曾任《太平洋报》文艺编辑。1913年任浙江第一师范(后兼任南京高等师范)音乐、美术教员。1918年到杭州虎跑寺出家,法名演音,号弘一。1942年病逝于福建泉州开元寺。1906年出版《国学唱歌集》,其中为黄遵宪爱国诗歌《军歌》配曲的《出军歌》和用民间音乐曲调《老六板》填词的《祖国歌》等,都表现了爱国热情。后来所作多为描写自然景物的抒情歌

李叔同

曲,有些带有伤感、消极的情绪。他的乐歌多选用西方和日本的曲调,少数是自己作曲。歌词多为旧体诗词,文辞秀丽。选曲填词,注意词曲结合。他最早选用合唱歌曲填配乐歌,有些歌曲还带有钢琴伴奏谱;自作曲的《春游》和《留别》二首,也分别为三部、二部合唱曲。其代表作还有《送别》、《西湖》、《春景》等。所作乐歌后来大部分收入丰子恺所编《李叔同歌曲集》(1958年)。

(二)《旗正飘飘》

1. 概述

20世纪30年代,由于上海国立音乐专科学校吸引了不少音乐家去任教,黄自从美国回国后不久,也到音专工作,从事教学和创作。黄自在美国接受过很好的作曲技法的训练,这在他的合唱音乐创作上即能体现出来。

爱国歌曲和抒情歌曲的创作是黄自音乐创作中的重要组成部分。他的歌曲创作音乐旋律与诗歌语言配合贴切,钢琴伴奏织体丰富传神,和声语言与复调技巧的运用都有独到之处。尤其是他创作的爱国合唱曲《旗正飘飘》,采用了主调与复调相结合的声部写作,层次分明、浑然一体的曲式结构,显示出排山倒海般的力量和中华民族团结奋起的决心,不仅在当时鼓舞了人们抗敌卫国的信心,至今听来仍令我们热血沸腾。

2. 解说

《旗正飘飘》,黄自作于1932年,作词韦瀚章。这是一首最早对九·一八事件作出反映的爱国合唱曲之一。之前,黄自还创作过同类型的爱国合唱《抗敌歌》。黄自在创作《旗正飘飘》时,为了突出"悲壮"的情绪,选择了b小调。1932年,日本步步进逼我国土,国民党政府还在实行不抵抗政策。在这种现实面前,黄自用歌声表达了一位有良知的中国知识分子内心的焦灼和出征抗敌的坚定意志。在曲式上,黄自巧妙地运用了回旋曲式。主部在主调上出现三次,力度一次比一次强劲有力,从mf经f、ff,到达结束时的fff。在声部的安排上,主部以四个声部同时进行为主,突出了进行曲的悲壮效果,也塑造了慷慨激昂的斗志。到主部的两次再现,声部不再以同时进行为主,而是运用了卡农式的对位,但力度在增强,"好男儿,报国在今朝"的

歌声一浪高过一浪。作者对两个插部的处理与主部形成鲜明的对比。首先,在调性安排上与主部不同。第一插部运用大小调交替的手法,第二插部到了C大调;在声部安排上,两个插部都采用一唱众和的演唱方式;力度上,两个插部都与主部强的力度形成对比,从p到f,表现了对团结的呼唤。第二插部则写出了"国亡家破,祸在眉梢"的紧迫。在主部与插部之间,黄自安排了连接部,应用模仿的对位手法突出了危机感并强调了一呼百应的"快团结,奋起"的声势。整个作品结构严谨,声部错落有致,气势雄壮。它既表现了黄自的爱国主义精神,也展示了黄自扎实的创作功底,同时证明黄自不仅具有创作细腻精致的艺术歌曲的才能,也具有创作悲壮雄健的大型作品的才能。

旗正飘飘

1=D 4/4

韦瀚章 词
黄自 曲

稍快 有力地

[乐谱：四声部合唱片段，歌词"好男儿，好男儿，好男儿……报"]

黄自(1904—1938)，字今吾，作曲家、音乐教育家，江苏川沙(今属上海)人。1924年赴美国留学，先后在欧伯林大学音乐学院及耶鲁大学音乐学院学习作曲、钢琴。1929年回国，先后在上海沪江大学音乐系、国立音乐专科学校理论作曲组任教，并兼任音专教务主任，热心音乐教育事业，培养了不少专业人才。同时，也从事创作和著述，写下了交响音乐、室内乐、钢琴复调音乐、清唱剧等各种体裁样式的音乐作品共94首。主要作品有管弦乐序曲《怀旧》，管弦乐《都市风光幻想曲》，清唱剧《长恨歌》，合唱曲《抗敌歌》、《旗正飘飘》，歌曲《九一八》、《热血》、《南乡子》、《花非花》、《玫瑰三愿》、《天伦歌》等。此

黄 自

外，还发表了一些音乐论著，未发表的有两部关于和声学和西方音乐史的论著(均未完成)以及一部名为《中国之古乐》的细纲。他的作品结构严谨，线条清晰，层次分明，对旋律与和声的民族风格进行了有益的探索。他对我国现代音乐文化的发展，特别是在音乐教育方面有显著贡献。

(三)《黄河大合唱》

1. 概述

《黄河大合唱》气势磅礴，强烈地反映了时代精神，并具有鲜明的民族风格。这部交响性作品共有八个乐章(一般演出都略去第三乐章配乐诗朗诵《黄河之水天上来》)，每章曲首有配乐朗诵。

黄　河

当时《黄河大合唱》演唱照片

2. 解说

第一乐章　黄河船夫曲(混声合唱)

乐队首先全奏急速下行间调 1 7 6 5　5，这贯穿在整个作品中的音型，为我们展现了一幅乌云满天、惊涛拍岸，黄河船夫在暴风雨中搏斗的图景，急促的催征般的定音鼓声，引出了船夫们的呼喊："咳哟！"这粗犷、奔放的劳动呼喊声，伴以紧张、搏斗的 1 2 1 / 划　哟 歌声，生动地表现了船夫们坚韧、奋不顾身地与风浪搏斗的场面。全曲以民间劳动号子为素材，运用主导动机 1 2 1　5 6 5 贯穿发展的一唱众和的演唱形式来提示深刻的主题。

整个乐章有两个音乐形象，第一个是黄河船夫拼着性命与惊涛骇浪搏斗的形象：

$1=D \quad \dfrac{3}{4} \quad \dfrac{2}{4}$

| 2̣ － － | 2̣ － － | 1 2 1 | 1 2 1 | 1 2 1 | 1 2 1　5 6 5 |
| 咳　哟！ | 咳　哟！ | 划　哟！ | 划　哟！ | 划　哟！ | 划　哟，冲上前！|

| 1 2 1　5 6 5 |
| 划　哟，冲上前！|

第二个音乐形象是由主导动机展宽节奏，以四部合唱的丰满音响，表现出船夫对斗争前途充满胜利的信心：

| 1 1 1 2 1 6　5 | 1 1 1 2 1 6　5 | 5 5　6 2．2　2 |
| 我们看见了河　岸，我们登上了河　岸，心 哪　安 一 安，|

| 6 6 1 5．5　5 |
| 气 哪　喘 一 喘 |

经过万众一心、竭力拼搏，终于迎来了达到胜利彼岸的欢乐笑声。在竖琴伴奏背景上，弦乐徐缓演奏的旋律，表现了喘一喘气、安一安心的战斗后的小憩。但这只是新的战斗前的休

整,准备"回头来,再和那黄河怒涛决一死战"。

紧接尾声,强有力的动机又得到再现,它由强到弱、由近而远,结束在竖琴的分解和弦上,象征着要取得胜利,还要进行艰苦顽强的战斗。作为大合唱的第一乐章,既给我们拉开了这可歌可泣的史诗序幕,它的结尾又为后面乐章的出现作好了过渡。

第二乐章 黄河颂(男声独唱)

这是一首以黄河象征祖国的热情颂歌,充满宏伟、豪放的激情。整个乐章分两大段。第一段以平稳的节奏、宽广的气息,歌唱黄河的雄姿。开始,大提琴在C大调上齐奏整个壮阔、热情而又内在、深切的主题,接着男声独唱:

$$\begin{array}{l}\frac{4}{4}\\ \underline{1\ 2}\ |\ 3\cdot\underline{5}\ \underline{3\ 2}\ \dot{1}\ |\ 6---\ |\ 6\ \underline{5\ 3}\ 2\ \underline{1\ 3}\ |\ 2--- |\end{array}$$
我 站 在高山之 巅, 望 黄河滚 滚;

它叙述了黄河的源远流长、曲折宛转,象征中华民族的历史悠久、幅员辽阔,还表现了我们民族性格的一个侧面:宽宏、博大而自尊。伴奏中能听到起伏的波涛,感觉到黄河奔流的力量。

第二段,奏出热情、奔放的旋律赞美中华民族五千年的灿烂文化。这一段出现了三次"啊,黄河!"这样的感叹句。第一次速度稍快,是一种叙述性的赞颂(见下例 ①):

①
$\dot{1}-\underline{6}\ \dot{1}\ 6\ |\ 5-\underline{3\ 5}\ |\ \underline{6\ \dot{1}}\ \underline{6\ \dot{1}}\ \underline{6\ 6}\ |\ 5-$
啊, 黄 河! 你是 我们 民族的 摇 篮!

第二次以激情的甩腔,更热情激昂地颂扬我们民族的英雄气概(见下例 ②):

② 渐慢
$5\ |\ \underline{3\ \dot{2}\ 3}\ \underline{\dot{1}\ \dot{1}}\ |\ 6-\underline{6\ 2}3\ |\ \underline{\dot{1}\ \dot{1}}\ \underline{\dot{1}\ 2}\ 6\ |\ \underline{0\ 5}\ \underline{3\ 5}\ |\ \underline{\dot{1}\ \dot{2}}\ \dot{1}\ 6\ \dot{1}\ |$
啊 黄 河 你是 伟大坚强, 象 一 个 巨

原速
$5\ -\ |\ \underline{6\ 6}\ 5\ |\ \underline{\dot{1}\ 2}\ \underline{6\ \dot{1}}\ |\ 5$
人 出现在 亚洲平原之 上,

第三次与前两次紧密相连,一气呵成,它以雄伟壮丽的音调,强而渐慢的速度,再次发出激情的赞叹(见下例 ③):

③
$5\ |\ 3-\underline{\dot{1}\ \dot{2}}\ \underline{\dot{1}\ 7}\ |\ 6--5\ |\ \underline{\dot{1}\ \dot{1}}\ \underline{\dot{1}\ \dot{2}}\ \underline{\dot{1}\ 6}\ 5\ -\ |\ 5\ \underline{3\ 5}\ 3\ -\ |\ \underline{\dot{2}\ \dot{1}}\ \dot{2}\ -\ |$
啊 黄 河! 你一泻万 丈, 浩 浩 荡 荡

力度一次比一次增强,把全曲引向高潮。接着写景、写情,也写中华儿女的决心,要发扬我们民族的伟大精神,像黄河一样奔流不息、伟大坚强:

[乐谱：5 5 | 3 5 3 6 5. | 2 1 6 1 5 - 5 5 | 3 5 3 2 1 | 2 - - - |
像你一样地伟大坚　强！像你一样地伟　大

2. 1 2 3 | 1 - - - | 1 - - - | 1 0 0 0 ‖
坚　　　　强！]

第三乐章　黄河之水天上来（配乐诗朗诵，略）

第四乐章　黄水谣（混声合唱）

这是一首叙事性抒情合唱曲，用歌谣式的三段体写成。音调朴素，平易动人。

第一段，抒情，亲切。首先用圆号把人们带到对过去和平生活的回忆中去。它描写了奔流不息的黄河之水，倾诉着人们在美丽肥沃的土地上辛勤耕耘的景象：

[乐谱：1=♭E 2/4
5 3 5 | 1 2 3 | 6 5 | 3 5 3 | 2.3 | 1.3 | 2 1 6 1 | 5 - | 5 - |
黄水　奔　流　向东　方　河流　万里　长。

5 5 6 | 1.3 | 5 6 | 1 6 | 5 - | 2 3 | 1 2 | 1 6 | 5 6 | 1 2 3 5 | 2 - |
水又　急　浪又　高　奔腾　叫啸　如虎　狼。

（1 2 3 5 | 2 -）| 2.3 | 5 6 5 | 3 - | 2.3 | 2 1 | 6 - | 6.5 | 6 1 | 5 6 |
　　　　　　　开河　渠，筑堤　防，河东　千里

3 5 3 | 6 - | 5 3 5 | 6 1 5 | 1 2 3 | 6 1 | 2 - | 2 - | 5.6 | 1 3 |
成平　壤。麦苗儿肥　啊，豆　花　香，　男女老少

5 6 3 2 | 1 - | 1 0 0 |
喜洋　洋。]

这段音乐十分优美、明朗，是人民群众在苦难中对家乡美景的追思，因此，音调又是沉重的。

第二段，深沉、痛苦。激动而愤恨的混声合唱，先是男声齐唱：

[乐谱：4/4
1.2 3 5 3 | 2 - 2.3 | 2 3 1 6 | 5 - |
自从鬼子　来，百姓遭　了　殃！]

以较低的音区、悲痛的音调、缓慢的速度、宽广而又沉重的节奏，与前段形成鲜明的对比，充分表达了我国大好河山被日寇践踏、处于水深火热之中的人民群众义愤填膺的情绪。在连续的不协和和弦之后，节奏突然紧缩，旋律出现非常规进行的"2̇　6　3"的连续四度下行，并

转入属调的关系小调,这时合唱达到高潮,产生强烈的效果。这燃烧起来的阶级仇、民族恨,这悲愤有力的控诉,深深打动人们的心弦。

第三段是第一段的缩减再现,黄河奔腾依旧,而遭到破坏的人民生活,却呈现出一幅凄惨景象。歌声在平衡、低沉的情绪中结束,使人久久难忘。

第五乐章　河边对口曲(男声对唱与混声合唱)

这首朴素的叙事歌曲,采用山西民间音调,用民间歌曲中常用的对答形式写成。表现了在黄河边上,两个不期而遇、背井离乡的老乡,互诉衷情,终于一同踏上战斗的道路。

旋律基本上只有上下两句,一问一答,构成完整的乐思:

1 = F 2/4

(甲)张老三，我问你，你的家乡在哪里？（过门）

(乙)我的家，在山西，过河还有三百里。（过门）

上句是 F 徵调,下句是 C 徵调。两个独立的曲调,可自由反复。分开唱,表现不同的语气和性格,合起来,则成为完整的二部重唱,手法平易,效果甚佳。

另外,民间打击乐的运用,也增强了作品的叙事性和民族风格。

最后的混声合唱,非常生动地显示了坚决打击侵略者和"一同打回老家去"的决心。

第六乐章　黄河怨(女高音独唱,有时加女声三部伴唱)

歌曲表现了一个失去丈夫和孩子,并遭受敌人蹂躏的妇女,对敌人的残暴兽行,发出的强烈控诉。联曲体结构,起承转合四段像一条流水,连绵不断,浑然一体。

引子,先由小提琴在 G 弦高把位上,奏出紧张、悲痛的下行主题。接着,双簧管在圆号的背景上,孤寂地用另一调复奏一遍。

第一段　慢速、A 大调、3/4 拍子:

风啊，你不要叫喊！云啊，你不要躲闪！

这是被压迫的声音,被污辱的声音,音调悲痛、缠绵,感情深厚、动人。

第二段,紧缩节奏,转#f 小调:

命啊，这样苦！生活啊，这样难！鬼子啊，你这样没心肝！宝贝啊，你死得这样惨！

当唱到"宝贝啊,你死得这样惨"时,出现全曲最低音"2",为心爱的孩子的惨死,悲痛欲绝,泣不成声。

第三段,渐强,变节拍,转回A大调:

$\frac{6}{4}$
3. 5 3 - 5 - - | 5 5 5 5 - 3 - - | 3. 5 3 - 2 3 2 | 6. 1 |
狂 风 啊, 你 不 要 叫 喊! 乌 云 啊, 你 不 要 躲

2 - - 5. 3 5 | 6 - - 6 - - | 2 3 2 2 6 1 - - |
闪! 黄 河 的 水 啊, 你 不 要 呜 咽!

激动、起伏的音调,伴以低音颤弓(有时用女声三部下行音调伴唱),使人不禁感觉到这样的夜境:风狂、云黑、急流汹涌……

第四段,再变节拍,转回#f小调:

$\frac{6}{8}$
1 1 1 1 3 2 | 1. 2 3 3. | 3 5 3 2 6 5 3 5 | 1 2 3 5 2. |
今晚我要投在 你的怀中, 洗清我的 千重愁来 万 重 冤!

这略带朗诵调的旋律,显示了一种以死来反抗的决心。当歌曲将结束时出现本乐章的最高音(见下例 ★ 处):

$\frac{3}{4}$
5 5 6 5 3 | 1 2 3 0 5 6 1 | 2 - - | 2 - - 5. 6 5 3 | 6 - - |
你要替我把 这笔 血 债 清 还!

6 - - | 6 - - | 6 - - | 6 0 0 ‖

这是一个被侮辱与被损害、要报仇要雪耻的强烈愿望,是一个悲惨生命的最后呼喊!作者通过强烈的控诉来激发全中国人民奋起战斗的豪情。

第七乐章 保卫黄河(齐唱、轮唱)

这是一首以"卡农"(复调音乐的一种技法)形式所写的进行曲,与上一乐章在情绪上形成强烈的对比。快速下行的动机与逐级扩张的音型,生动地表现了游击健儿的英雄形象:

1 = C $\frac{2}{4}$
1 1 3 | 5 - | 1 1 3 | 5 - | 3 3 5 | 1 1 | 6 6 4 | 2 2 |
风 在 吼, 马 在 叫, 黄 河 在 咆 哮,黄 河 在 咆 哮,

紧接二部卡农,犹如咆哮的黄河,后流推前流;犹如觉醒的群众,万众一心,此起彼伏地保卫家乡,保卫全中国!进入三部卡农时,各声部插入"龙格龙格龙格龙"的衬词,增强了乡土气息,也使轮唱更生动活泼,更加风趣。

接着,转入下属调(F大调),由乐队演奏主调,再转bE大调齐唱,比原来的演唱提高小三度,因此歌声更加明快有力,更加激动人心,表现了抗日队伍发展壮大,势不可挡,终于把侵略

者淹没在人民战争的汪洋大海之中。

第八乐章 怒吼吧,黄河(混声合唱)

这是大合唱的终曲,也是整个合唱的高潮。它概括了中国人民为取得最后胜利发出的战斗呼喊。全曲分四部分:

(1) 在乐队全奏贯穿动机"$\dot{1}\ 7\ 6\ 5$"引子后,出现号召性的、气势磅礴的战斗主题:

$1=\flat B\ \dfrac{4}{4}$

怒吼吧,黄河! 怒吼吧,黄河! 怒吼 吧,黄 河!

这是整个大合唱中奔腾万里的黄河怒涛与中华民族反侵略的英雄气概形象的集体体现。后接"掀起你的怒涛",转入下小三度G大调,用复调写法。声部间的呼应对答,生动地勾画出怒涛掀起、汹涌澎湃的景象。

(2) 转入下属调(后又转回),用自由模仿的写法,各声部深情地重复一个深沉、坚韧的音调(见下例 ★ 处)。

```
| 1 - - | 1 - - |
  了!
| 1 - - | 1 - - |
  了!
| 3 -   | 3 -   |
  了!
| 1 - - | 1 - - |
  了!
```

表现了中华民族的苦难历程,使人感到我们民族的灾难是多么深重和久远。

(3) 哪里有压迫,哪里就有反抗,激动人心的小号与小军鼓,以 XXXX XX 的节奏,唤醒了全中国人民。大河上下,长城内外,遍地燃起抗日烽火:

```
0 5 | 1 0 0 1 | 4 - 4 - | 5 - 5 - | 6.6 66 550 | 1.1 11 |
你 听,  你 听,              松花 江在 呼号!  黑龙江在
5 5 0 | 4 4 345 | 6 5 4 | 5 1. 1 - | 5.5 63 | 5 5 3 | 6 5 4 5 |
呼 号! 珠江发出了 英勇 的 叫啸;   扬子江上 燃遍 了 抗日 的 烽
1 - | 1 - | 1 0 |
火!
```

这里,通过主调写法、激越的快速、紧凑的节奏、果断的休止与高昂的旋律,出色地表现了中华民族团结一心、誓死保卫祖国的动人景象。

(4) 全曲尾声,是伟大的中华民族为获取最后胜利发出的警号。

乐队再转回原 bB 大调,出现连续下行的黄河主导动机,在三连音的上行级进音调后,合唱队唱出:"啊,黄河!怒孔吧!向着全中国受难的人民发出战斗的警号!向着全世界劳动的人民,发出战斗的警号!"音乐步步紧迫,力度逐渐加强,最后战鼓齐鸣,号声震天,在巨大的气吞山河的声浪中辉煌地结束:

(旋律反复三遍)

```
‖: 5.5 555 555 | 5 - - | 5.5 555 5 - | 5 - - :‖
   向 着 全世界 劳动 的 人 民,     发 出 战斗 的 警 号!
   5.5 555 555 | 5 - - | 5.5 555 5 - | 1 - - | 1 - - |
   向 着 全世界 劳动 的 人 民,     发 出 战斗 的 警  号!
   1 - - | 1 0 0 0 0 ‖
```

《黄河大合唱》是我国近代大型声乐作品的典范,也是我国近代合唱音乐创作史上的一座

光辉的里程碑。

黄河之水

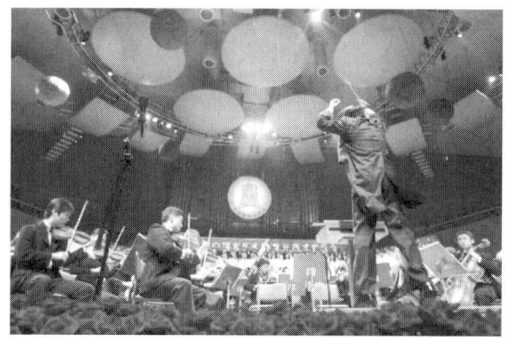

2004年,第四届中国音乐金钟奖开幕式音乐会在星海音乐厅交响乐厅举行。由星海音乐学院师生合作演奏冼星海名作《黄河大合唱》

(四)《长征组歌》

1. 概述

肖华词,晨耕、生茂、唐诃、遇秋曲。作于1965年。

"长征是历史上纪录上第一次,长征是宣言书,长征是宣传队,长征是播种机……长征是以我们胜利、敌人失败而告结束。"

红军二万五千里长征是震惊中外的伟大历史事件,为纪念长征胜利三十周年。亲自参加过长征的肖华同志,以饱满的政治热情和革命激情,写出了十二首形象鲜明、感情真挚、格律严谨、节奏铿锵而脍炙人口诗篇。曲作者选其中十首谱成组歌,把十个不同的战斗生活画面环环相扣地结合在一起,把各地区的民间音调与红军传统歌曲的音调和谐融汇在一起,生动地描绘地了伟大长征的壮阔图景,展示了工农红军的英雄性格,塑造了革命军队的光辉形象,使组歌成为一部主题鲜明丰富、形式新颖、风格独特的大型声乐套曲。

2. 解说

第一曲,《告别》。这一曲由三个部分组成。悲壮、深沉的乐队引子之后,是由两个乐段构成的混声合唱。第一乐段的旋律舒缓而深情;第二乐段是急速昂奋的行进形象。为了表现红军被迫转移时的心情,在传统的红军军歌音调中,运用了沉重的步伐节奏:

$\underline{3\ \overline{1\cdot 2}\ 3}\ -\ |\ \underline{3\ \overline{1\cdot 2}\ 3}\ -\ |\ \underline{5\ \overline{3\cdot 5}}\ \underline{\overline{2\cdot 3}\ \overline{2\ 1}}\ |\ \underline{6\ \overline{1\cdot 3}}\ 2\ -\ |\ \cdots\cdots$

红旗 飘, 军号 响。 子弟 兵 别 故乡。

中段是女声二部合唱,用江西革命根据地民歌的音调加以变化发展,逼真地表现了根据地人民在和红军离别时悲痛、沉重的心情:

女高 $\{\underline{6\ 7\ 6}\ \underline{5\cdot 6}\ |\ \underline{\dot{1}\ \overline{2\ \dot{1}}}\ \dot{1}\ 6\ -\ |\ \underline{3\cdot 5}\ \underline{3\ 2}\ \dot{1}\ |\ 2\ \underline{3\ 5\ 2}\ -\ |\ \underline{3\ \overline{2\ 3}}\ \underline{5\cdot 3}\ |$
男 女 老 少 来 相 送, 热 泪

女低 $\{\underline{6\ 7\ 6}\ \underline{5\cdot 6}\ |\ \underline{\dot{1}\ 6\ 5}\ 3\ -\ |\ \underline{\dot{1}\cdot 2}\ \underline{6\ 5}\ 3\ |\ \underline{5\ 3\ 5\ 2}\ -\ |\ \underline{\dot{1}\ 6\ 5}\ \underline{1\cdot 7}\ |$

```
┌ 6.5 3 2 1 6 5 | 6 5 3 2 1 6 1 6 | 5 6 3 5 - │
│   沾    衣    叙    情           长。          │
└ 6.  3  5  -  | 6 1    6 5 3    | 5 6 3 5 - │
```

特别是后面女声二部自由模仿的运用,更加深了根据地人民对红军依依不舍、留恋的印象:

```
┌ 6. 1 6 3 5 | 1 6 2 1 1 6 - | 2. 3 5 3 2 | 1 2 3 1 2 - │
│   紧 紧 握 住 红 军 的 手,  亲 人 何 时    返  故   乡?  │
│ 0 0 3 2 | 3 5 1 6 5 6 | 5 3 - 2. 1 | 6 5 6 6 1 | 2 - │
└   紧 紧 握 住 红 军 的 手,   亲 人 何 时 返 故   乡? ┘
```

第三部分声合唱,旋律高亢、坚毅,节奏宽广,节拍由前面的 $\frac{4}{4}$ 变为 $\frac{2}{2}$,并加强了和声(男高音声部分部),合唱队十分自信、豪迈地唱出:"乌云遮天难持久,红日永远放光芒。革命一定要胜利,敌人终将被埋葬!"表现了坚强的革命意志和坚定的信心。

第二曲,《突破封锁线》。这是一首反复的二段体结构的行进歌曲,具有红军传统歌曲的特点。采用了二部合唱与轮唱的形式,曲中运用了紧张快速的数板式的节奏,和大小分解和弦交替出现的富有动力的旋律:

```
 ┌大三和弦┐          ┌小三和弦┐         ┌大三和弦┐
 5 - | 5 5 3 1 | 5 - 6 - | 6 6 4 3 | 2 - | 5. 5 5 | 3. 1 5 |
 路   迢 迢, 秋 风 凉。   敌  重 重, 军 情 忙。 路 迢 迢, 秋 风 凉。

      ┌小三和弦┐
      6. 6 6 | 3. 1 6 | ……
      敌  重 重,  军 情 忙。
```

用此来表现"马蹄声碎,喇叭声咽"的环境气氛,也表现了红军战士一往无前的战斗精神和豪迈气势。当唱到"全军想念毛主席"时,节奏伸展,表现了广大指战员对毛主席的怀念,希望在迷雾途中能有一条光明正确的路线,以挽救红军,挽救革命:

```
6 - | 6 - | 5 6 | 4 5 | 6 - | 6 - | 2. 3 | 5 3 0 | 7 - | 6 5 6 |
全    军    想 念 毛 主 席,            迷 雾 途 中   盼   太

5 - | 5 - | 5 0 ‖
阳。
```

这句中的停顿,突出了后面的"盼太阳",以表现广大红军指战员盼望毛主席来掌舵的热情。音乐这样处理,正是对王明错误路线的控诉,也是对毛主席正确路线最诚挚的期望。音乐虽然有刚毅、坚韧的性格,但又有沉重、压抑的情绪。

第三曲,《遵义会议放光辉》。这一曲是运用多种艺术手法来描写毛主席掌舵后全军振奋、万民欢腾的景象。曲中用了女声二重唱、女声伴唱和混声合唱的形式。

乐曲开始,乐队用弦乐的碎弓,由很弱的力度奏出一个大三和弦,渐渐升起,似乎大地在苏醒,鏖战的烟云在消散。然后,高音笛与双簧管八度奏出带有很长拖腔、从容不迫的抒情旋律。之后引出了以苗族、侗族民歌为素材的清澈明亮的女声二重唱。优美的山歌风旋律,描绘了"旭日升,百鸟啼"的新春图景,寓意遵义会议结束了"左"倾机会主义路线后出现了政治上的春天。

(女声二重唱)

这个重唱选取了西南少数民族民歌的音调,加以提炼、糅合、融化,凝结成重唱的旋律,并运用了我国民族传统中的四度、五度和音;尤其是选用了侗族、壮族山歌中常见的二度和音,使女声重唱具有了特殊的效果。这种二度音程的运用,不仅起到了突出民族色彩的作用,而且能把重唱点缀得更加清晰透彻,使乐曲别开生面。

这首乐曲的第二段,选用了歌颂性的音调,舞蹈性的节奏,并用具有民族特色的打击乐器加以衬托,着力渲染在毛主席重新掌舵后,全军振奋、万民欢腾的热烈场景。这一段的音调是由第一段的山歌音调变化而来的。为了推进乐曲的发展,对演唱形式和演唱声部作了调整,调式和速度也有了变化。

第三段只有两个乐句:

这一段的意境是从当时当地现实生活中升华出来的。它具有丰富的想象和浓厚的浪漫主义色彩。山歌的音调,徐缓的节奏,并衬以山谷的回声,以展示遵义会议喜讯频传,广大人民欢庆新

生;同时,又描绘伟大领袖毛主席对人民的亲切关怀,广大群众对毛主席衷心爱戴的深情厚意。这一段把歌颂伟大领袖毛主席的主题思想进一步加以深化。

第四段再现了第二段载歌载舞、锣鼓喧天的场景,把人们从美好的想象,又带回到欢庆胜利的现实生活中来。第五段以二、三、四段旋律为基调,大幅度地伸展了节奏,并提高了音区,运用了丰满而浑厚的和声,形成了一曲气势磅礴的宏伟颂歌:

（谱例）

在结尾时,运用了不断重复和连续推进的手法,把胜利的现实和光明的未来结合起来,以鼓舞人们怀着战无不胜的信念,在伟大领袖毛主席统率下奋勇前进。

第四曲,《四渡赤水出奇兵》。这首乐曲由两个部分组成。第一部分又分为两个段落,第一段,先是女声领唱,速度较慢。旋律舒展、宽广,运用了云南民歌的音调,以点出横断山的特定环境:

（谱例）

然后,合唱与领唱用同一旋律、同一歌词构成卡农形式,来渲染横断山的艰苦环境。

第二段是二部合唱,节奏明快,旋律亲切、活跃,采用了富有民族特色的支声式二声部的唱法。之后,作曲者又别具匠心地用一同旋律的前后两段,结合成对比式的男女二声部合唱。手法独特,效果很好,其乐曲的气氛非常热烈,充分表现出了"亲人送水来解渴,军民鱼水一家人"的动人情景。

第二部分,先是男声齐唱,其旋律基本上重复了第一部分女声的旋律,但歌词有了改变。之后是男中音领唱和混声二部合唱,乐曲情绪乐观自豪,曲调诙谐、风趣:

$$\underline{6\cdot\underline{6}}\ \underline{5\ 3}\ |\ \underline{\overset{\frown}{2\ 3^{\#}}\underline{4}}\ \underline{3\ 3}\ |\ \underline{5\ 5\ 3}\ \underline{\overset{\frown}{2\ 3}\ 5}\ |\ \underline{3\ 2}\ \underline{1\ 2}\ \dot6\ |$$

调 虎 离 山 袭 金 沙 呀, 毛 主 席 用 兵 真 如 神。

生动地描绘出战士们在毛主席的指挥下,声东击西、出奇制胜的战斗作风和他们的革命乐观主义精神。

整首乐曲连续紧凑,对比鲜明,形象生动,具有一定的说唱音乐特点,又富有强烈的戏剧色彩。

第五曲,《飞越大渡河》。乐曲一开始就用乐队描绘了汹涌澎湃的大渡河:

$$\dot6\ -\ |\ \dot6\ -\ |\ 5\cdot\underline{3}\ \underline{6\ 7\ \dot1\ \dot2}\ |\ \underline{\dot3\ \dot2\ \dot1\ 7}\ \underline{6\ 5\ 4\ 3}\ |\ \underline{2\ 1\ 7\ 6}\ \dot6\ -\ |$$

而后,是一个顽强的音型:

$$\underline{6\ 6\ 7}\ \underline{1\ 6}\ |\ \underline{2\ 6}\ \underline{1\ 6}\ |$$

这个音型不断重复,上升,酝酿着一场决战。然后,爆发出了由人声参加的船夫的呐喊:

$$\overset{5}{\overset{\frown}{\dot3}}\ -\ |\ \overset{5}{\overset{\frown}{\dot3}}\ -\ |\ \overset{5}{\overset{\frown}{\dot3}}\ -\ |\ \overset{5}{\overset{\frown}{\dot3}}\ -\ |\ \overset{3}{\overset{\frown}{\dot2}}\ -\ |\ \overset{3}{\overset{\frown}{\dot2}}\ -\ |\ \overset{3}{\overset{\frown}{\dot2}}\ -\ |\ \overset{3}{\overset{\frown}{\dot2}}\ -\ |\ \overset{5}{\overset{\frown}{\dot3}}\ -\ |\ \overset{5}{\overset{\frown}{\dot3}}\ -\ |\ \cdots\cdots$$

咳　　咳　　咳　　咳　　　　咳　　咳　　咳

这些都十分形象地表达了处在千钧一发的关键时刻,红军战士那种舍生忘死、勇猛战斗的英雄气概。

在前奏与合唱的衔接过程中,作曲者别具一格地采用了一个全体突然休止。就像激战中的突然寂静一样。然后,乐队由较弱的力度重新开始,造成一个小的起伏然后引入合唱。这种手法既避免了十分强烈的前奏力度大幅度下降可能造成的松懈,又使器乐与声乐、前奏与合唱之间形成有机的、协调的联系。乐队继续前奏中的汹涌澎湃的气氛,在这一背景下,合唱队唱出了非常激情的旋律:

$$\underline{6\ 6\ 5}\ |\ \underline{6\cdot\underline{7}}\ 6\ \underline{3\ 3\ 2}\ |\ \underline{3\cdot 5}\ \underline{5\ 5\ 3}\ |\ \underline{2\cdot 3}\ \underline{3\ 3\ 5}\ |\ \underline{2\cdot\underline{1}}\ \dot6\ |$$

水 湍 急 呀, 山 峭 耸 啊, 雄 关 险 哪, 豺 狼 凶 啊。

$$\underline{6\cdot\underline{6}}\ |\ \underline{5\ 3}\ |\ \underline{2\ \overset{\frown}{3}\ 5}\ |\ \underline{6\ 6}\ \underline{6\cdot\underline{6}}\ |\ \underline{5\ 3}\ |\ \underline{2\ \overset{\frown}{3}\ 5}\ |\ 3\ 3\ |\ \cdots\cdots$$

健 儿 巧 渡 金 沙 江 啊, 兄 弟 民 族 夹 道 迎 啊。

旋律音调吸收了川江号子中的某些因素,主要部分以乐段反复的形式,刻画出红军飞越大渡河时的战斗神采。

最后是歌颂性的尾声,调式、调性都有了改变,与前面形成了十分强烈的对比,其旋律气势雄伟、色彩明朗,唱出了壮丽的颂歌:"铁索桥上显威风,勇士万代留英名"。

第六曲,《过雪山草地》。这一曲表现的情绪较复杂,反映的生活较丰富,既要写雪山行军,又要写草地露营;既要写艰苦的战地生活,又要写高尚的革命情操;既要写红军和风雪严冬、暴雨恶雾大搏斗的革命英雄主义气概,又要写在险恶的环境中以苦为荣的革命乐观主义精

神。这些仅用声乐手段是难以胜任的。因此,作者在唱段前,专门设计了一个具有交响性效果的器乐乐段,把艰苦的生活环境和战士们英勇奋战的场面充分展示出来,之后才引出了抒情性的歌唱乐段。

整个乐曲可分为前后两部分。前部分主要用器乐表现过雪山,后部分主要用声乐表现过草地。两段所表现的内容既有所侧重,又互相联系。

器乐部分大致可分三段。第一段音乐开始,弦乐在 d 小调上用慢板奏出这样的曲调:

$$6\ 0\ 7\ \ 1\ 0\ 2\ |\ 3\ 3\cdot\ |\ 3\ 0\ 4\ \ 5\ 0\ 3\ |\ \dot{1}\ \dot{1}\ \ \cdot\ |\ \cdots\cdots$$

表现出红军在困苦条件下艰难地行军。在弦乐碎音的衬托下,圆号奏出一句旋律:

$$3\ \ \dot{6}\ |\ 1\ \dot{6}\ |\ 1\ \ \dot{6}\ 1\ |\ 3\ -\ |$$

好像在寒彻浸骨、千里冰封的雪原中,远方传来阵阵空旷的军号声。之后,弦乐和木管在中音区奏出了乐段的主题音调:

$$\dot{6}\ \ 3\cdot\ |\ 3\cdot\ 2\ 1\ |\ 7\ 6\ 1\ |\ 7\ 0\ 6\ \ 5\ 0\ 6\ |\ 5\ 3\cdot\ |$$

曲调深沉,表现出红军战士高举红旗前仆后继的英雄气概。

第二段是与风雪搏斗。音乐速度加快,力度加强,运用了有效的配器手法,描绘出一派暴风雪袭击的情景。在弦乐和木管十六分音符快速背景上,铜管齐奏主题的变型:

$$\dot{6}\ -\ |\ 3\ -\ |\ 3\ 2\cdot 1\ |\ 7\ 6\ 1\ -\ |\ 4\ -\ |\ 4\ 3\ |\ 4\ {}^\#4\ |\ 5\ {}^\#5\ 6\ -\ |\ 6\ -\ |$$

既强烈又紧张,充分表现出红军战士与风雪搏斗的坚强意志和信心,形成高潮。

第三段,笛子在#C 小调上,奏出了自然而又十分柔和的旋律,把人们引到一个新的意境中,面前展现出草地篝火的场景:

$$6\cdot\ 5\ |\ 3\ 2\ 3\ 5\ |\ 2\ 3\ 5\ \ 2\ 6\ 1\ |\ 2\cdot\ 3\ \ 5\cdot\ 7\ \ 6\ 5\ 6\ |\ 1\cdot\ 3\ 5\ |$$

$$2\cdot 3\ 2\ 1\ \ 5\ 6\ 7\ 2\ |\ 6\ -\ |$$

通过以上这些手法,使这部分乐曲极其鲜明地表现了红军不怕远征难的豪迈情怀。

声乐部分大致也分为三段。这一段是女声齐唱,男声用"唔"音伴唱。深沉的歌声以舒缓的旋律描述了长征途中的艰苦:

$$2\ 3\ 5\ \ 2\ 6\ 1\ |\ 2\cdot\ 3\ \ 5\ \ 4\ 5\ 6\ |\ 5\ -\ |\ \dot{1}\ \dot{1}\ \ \dot{6}\ 1\ |\ 5\cdot\ 6\ \ 5\ 3\ |\ 2\ 2\ \ 6\ 2\ 1\ -\ |$$

雪　皑　皑　野茫　茫,　高原　寒　炊　断　粮。

下面的旋律,节奏紧缩一倍,感情沉着坚毅:

$$2\cdot\ 3\ 2\ 1\ |\ 6\ 6\ 1\ \ 2\ |\ 5\cdot\ 5\ \ 4\ 5\ |\ 6\ 4\ 5\ |$$

红　军　都是 钢铁　汉,千 锤　百炼　不怕 难。

下面两句把旋律节奏拉开,显示了红军藐视困难,以"雪山低头"的气势,抒发了红军的革命乐

观主义精神：

$\underline{6\ 6}\ \underline{\overset{\frown}{5\ 6\ 7}}\ |\ \underline{6\cdot\ 5}\ |\ \underline{3\ 6}\ \underline{5\ 2}\ |\ 3\ -\ |\ \underline{5\ 6\ \dot{1}}\ \underline{6\ 5\ 3}\ |\ \underline{2\ 3\ 5}\ \underline{2\ 3\ 1}\ |$
雪山低　头　迎远　客，　草毯　　　　泥毡

$\underline{6\cdot\ \underline{1}}\ \underline{3\ 5\ 2}\ |\ 1\ -\ |$
扎　营　　盘。

第二段开始，男高音领唱进入，将第一段完整地重复一次，加强了感情的抒发。从"风雨浸衣骨更寒"开始，音调高亢，感情强烈，气势豪迈。这时，领唱歌声未落，合唱就叠置而起，进而转入了第三段。

第三段开始，男高音声部唱旋律，其他声部用复调手法以"啊"来呼应，表现了"官兵一致同甘苦，革命理想高于天"的崇高思想境界。当唱到最后一句时，达到了全曲的高潮，充分表达了红军战士决心战胜千山万水的大无畏精神。

第七曲，《到吴起镇》。这首乐曲采用了陕北民歌音调和锣鼓节奏，表现边区军民对中央红军的热烈欢迎，展示了他们淳朴真挚、热情奔放的性格。

红军经历了千难万险、流血牺牲，终于达到陕北根据地。为了突出表现陕北老根据地在战士心中产生的亲切感，曲作者使用了群众都很熟悉的"信天游"旋律作乐曲的前奏。在配器上以民乐为主、西方管弦乐为辅，保持了地方特色，使人们似乎闻到了老根据地泥土的芳香。

乐曲采用了三段体结构。第一段是领唱与合唱相互交替、一领众和、万众欢腾的热烈场面。旋律高亢、活跃，充满了欢乐气氛。

$\overset{\frown}{\dot{2}}\ -\ |\ \dot{2}\ -\ |\ \underline{\dot{2}\ \dot{2}\ 5}\ \underline{\dot{2}\ \dot{1}\ 6}\ |\ \underline{\dot{2}\ \dot{2}\ 6\ \dot{1}}\ \underline{\dot{2}\ \dot{2}}\ |\ \underline{\dot{2}\ \dot{2}\ 6\ \dot{1}}\ \underline{\dot{2}\ \dot{2}}\ |$
（高音部领）哎　　　　锣鼓　响来　秧歌　起呀，（合）秧歌　起呀，

$\underline{\dot{2}\ \dot{2}\ 5}\ \underline{\dot{2}\ \dot{1}\ 6}\ |\ \underline{\dot{2}\ \dot{1}\ 6}\ \underline{5\ 5}\ |\ \underline{4\ 5\ 2\ 4}\ \underline{5\ 5}\ |\ \cdots\cdots$
（领）黄河　唱来　长城　喜呀，（合）长城　　喜呀。

第二段是抒情优美的旋律，是对红军发自内心的赞美，用女声唱出，显得更加亲切、动听。与第一段形成了鲜明的对比。第三段重复了第一段，只是结束句作了些变化。

第八曲，《祝捷》。这是一首带变化再现的三段体结构的歌曲，是一首活泼、轻快，具有浓厚地方特色的表演唱。为了对毛主席亲自指挥的直罗镇战斗做生动的描绘，采用了湖南渔鼓与长沙花鼓戏的音调，音乐显得风趣、乐观、诙谐而爽朗。

第九曲，《报喜》。此曲用了江西的音调，塑造了胜利到达陕北的一方面军战士的形象，表现了他们对兄弟的二、四方面军的关切与怀念。乐曲还以节奏、节拍、曲调等自由变奏形式，以带有藏族民歌风味的优美曲调，热烈庆贺二、四方面军在甘孜胜利会师。

乐曲第二乐段，还用了两个了声部交替出现的手法：

```
(女高领) | 2.3 535 | 2.3 16 | 2.3 535 | 2 - | 2.3 535 | 2.3 16 |
         英雄的 二、四方面军       转    战        数 省
(男齐)  | 0  0  2 | 6 1  2  0 | 2.3 2 1 | 6 0 6 1 |
         英  勇  的 二、四方面军,    转     战

| 5.6 2 3 | 5 - |
  久  闻  名。
| 2  1 6  5.6 2 3 | 5 |
  数 省  久  闻  名。
```

在对答的声部,出现了进行曲的音调,用来象征二、四方面军在长征途中战胜了张国焘的机会主义路线,按照毛主席的指示,并肩胜利北上。

第十曲,《大会师》。这是一首气势开阔、宏伟壮丽的颂歌。在这首颂歌中,再现了第一曲《告别》的旋律,这种前后呼应的写作手法,更加强了组歌的联系和统一。虽然旋律再现,但情绪却有了很大的变化,这里是英雄的凯歌,是"军也乐来民也东,万水千山齐歌唱"的欢欣鼓舞的热烈场面,而第一曲却是"马蹄声碎,喇叭声咽"的气氛,舒缓深情的慷慨悲歌。这两者又形成了鲜明的对照。

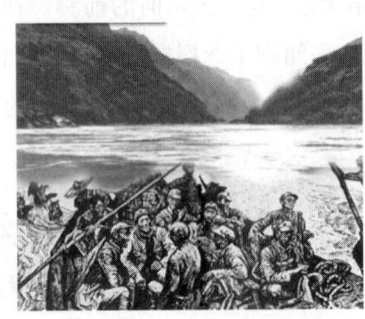

《四渡赤水出奇兵》

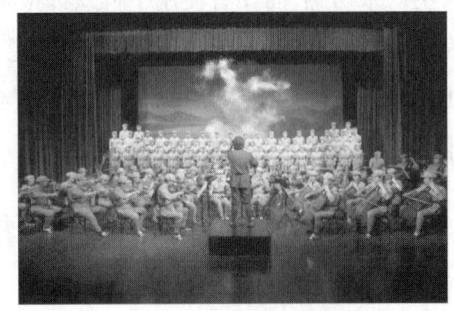

《告别》

(五)《祖国颂》

1. 概述

《祖国颂》是彩色文献纪录片《祖国颂》的主题歌,乔羽作词,刘炽作曲,创作于1959年。它仿佛是一部气势宏伟的画卷,热情地展示着前进的祖国。歌曲鲜明的民族风格、优美深情、激越奔放的旋律成为中国合唱作品的精品。

2. 解说

作品是单乐章,结构为大的三部曲式。

第一段F大调,$\frac{4}{4}$、$\frac{2}{4}$,形式为合唱。节奏稳健、旋律大气、和声雄浑,勾画出"太阳跳出东海,大地一片光彩"的绚丽画卷,

《祖国颂》

热情赞美祖国的壮丽山河。

第二段是对比性质的中段,从 F 大调转到其关系调 d 小调上。旋律舒展深情、优美动听,充分展示了长江上下、黄河两岸亿万人民建设伟大祖国所取得的丰硕成果。

第三段是作品第一段的变化再现,F 大调,变拍子($\frac{12}{8}$、$\frac{6}{8}$、$\frac{2}{4}$),深化了意境,气势更加壮阔磅礴,显示出伟大祖国飞速前进的步伐与亿万人民群众的豪迈气概!

祖 国 颂

乔 羽 词
刘 炽 曲

……

作曲家刘炽(1921—1998),陕西西安人。15 岁参加革命,加入红军人民剧社,1939 年毕业于延安鲁迅艺术学院。新中国成立后,曾担任辽宁歌剧院副院长、中国煤矿文工团团长等职。其作品数量众多、精品纷呈。代表作有歌剧音乐《白毛女》(合作),电影音乐《祖国的花朵》《英雄儿女》等。其中《让我们荡起双桨》、《我的祖国》、《英雄儿女》等充满爱国主义情怀与讴歌伟大祖国的歌曲多年来一直深受人民群众的喜爱。

刘 炽

三、歌曲

(一)《教我如何不想他》

1. 概述

《教我如何不想他》作于1926年,是"五四"以后在知识界流传很广的优秀歌曲之一。从歌词的直接含义上看,它可以被理解为一首爱情歌曲。但据赵元任1981年回国访问时介绍,这首歌词是当年刘半农旅居英国伦敦时写的,有"思念祖国和念旧"之意。因此,他认为歌中的"他"字可以理解为"男的他,女的她,代表着一切心爱的他、她、它"。赵元任的这番话可以帮助我们在演唱或欣赏这首歌曲时得到更深刻的启示和理解。

《教我如何不想他》的歌词共分四段,通过对各种自然景色的描绘和比拟,形象地揭示了歌中主人公丰富、真挚而复杂的内心感情,洋溢着热爱大自然、热爱生活的优美情操,表现了"五四"时期向往思想自由和个性解放的情感。赵元任在深刻领会歌词含义的基础上,发挥了高度的艺术想象力和作曲技能,为歌词更增添了光彩。半个多世纪以来,这首歌曲一直传唱不衰,其根本原因也正在此。

2. 解说

《教我如何不想他》的艺术特色,可分以下几方面:

(1) 旋法简练,曲调亲切、生动,恰切地表达了歌词所需要的意境和情绪,如歌曲的开始,是那样的自然、口语化。

$1=\mathrm{E}\quad\frac{3}{4}$

$3\ |\ 5-\underline{3\cdot5}\ |\ 5-6\ |\ 5--\ |\ 0\ 0\ 3\ |\ 5-\underline{3\cdot5}\ |\ 5-\widehat{1\dot6}\ |\ \widehat{6\ 5\ 5}-\ |$
　天　上　飘着些微云,　　　地　上　吹着些微风。

平静、柔和的旋律,配以$\frac{3}{4}$的节拍,造成一种异常恬美、幽静的气氛。这里,歌词是结构相似的排比句,音乐也采用了相应的手法:两个乐句基本一样,只是第二乐句的"微"字用"$\widehat{1\ \dot6}$"唱。这一细微的变化,足见作曲家在词曲结合上的精雕细镂。

歌曲的第二段和第三段也与第一段一样:平静、优美,旋律手法简单平易,音乐形象鲜明生动。

第二段:$\widehat{\dot6\ 2}\ |\ 1\cdot\underline{3}\ 2\ |\ 5\cdot\underline{3}\ 5\ |\ 1--\ |\ 0\ 0\ 3\ |\ 1-2\ |\ 5\cdot\underline{6}\ 2\ |\ 1--\ |$
　　　月　光　恋爱着海洋,　　　海　洋　恋爱着月光。

第三段:$\dot6\ |\ 1-2\ |\ 1\ 0\ \underline{2\ 5\ 3}\ |\ 3\ 1\ 1-\ |\ 0\ 0\ \widehat{5\ 6}\ |\ 1\cdot\underline{5}\ 3\ |\ 1-\overset{6}{\underline{\dot6\ 2}}\ |\ 1-\ |$
　　　水　面　落花　慢慢　流,　　　水　底　鱼儿　慢慢　游。

上面两段曲调的节奏、音型基本上类似,但它们又各具有自身的感情色彩:前者旋律连绵起伏,仿佛在赞颂着"月光"、"海洋"相恋的绵绵深情;后者曲调从容不迫,逼真地描述了落花

在水面"慢慢流"、鱼儿在水底"慢慢游"的生动形象。

(2) 曲调富于浓郁的民族特色。这首歌曲的点题乐句"教我如何不想他"建立在五声音阶的基础上,听起来非常亲切、流畅,究其原因乃是这个乐句的音调与京剧音乐中西皮原板的过门音乐有着密切的姻缘关系。

这一乐句在全曲中共出现过四次,随着每段歌词意境和感情的不同,作曲家对它们的调性布局也作了细致入微的处理:第一次收束在原(E)调上,第二次收束在属(B)调上,第三次收束在(G)调上,第四次仍加原调。虽然每次调性都有变化,但旋律却基本保持原貌。这种处理不仅使歌曲的主题鲜明突出,而且使这一富有民族特色的乐句得以贯穿全曲,从而更加显示出这首歌曲的民族风格和整体感。

(3) 借鉴西欧的作曲技巧,丰富了歌曲的艺术表现力。在这首短小的独唱歌曲中,作曲家成功地运用了一些作曲技巧,如第三段中

这里的调性突然从前面间奏末尾的 E 大调转入其同名(e)小调,旋律(见上例 ①)显然具有朗诵调的特点。这个音调虽然仅一个短小的乐句,却给人以异峰突起的感觉。为了加强全曲的统一感,这一乐段的最后一句(见上例 ②)又从 e 小调回到其关系大调(G 大调)上。作曲家根据歌词情感的需要而创造性地运用这些作曲技巧,取得了极好的效果。

再如歌曲的第四段,同样是借鉴了西欧作曲技法谱写的。它的调性又转回 e 小调,旋律建立在和声小调上,情绪黯淡、凄凉、抑郁:

突然,曲调又由 e 小调转向同主音的 E 大调上,歌声逐渐变得明朗而富有生气:

```
1 = E
(前 3̣ = 后 5̣)
 5̣ 6̣ | 1 · 3̣  5̣ 3̣ | 5 -  5 5 | 3 5  1̇ 6 1̇ 3̇ | 3̇ 2̇ · 6  1̇ · 2̇ | 1̇ 1̇ ⁶⌒ 1̇ 2̇ · | 1̇ - - |
 啊        西 天 还 有   些 儿 残    霞,     教 我 如 何     不 想 他?
```

可见,调性变化是作曲家用以刻画这首感情多变的歌曲所运用的重要技法。整首歌曲的调性布局为:

E→B→E→e→G→e→E

在一首短小的歌曲中,竟出现了如此频繁的转调而又不使人感到多余,正表现了作曲家写作技艺的高超。

赵元任是一位才华横溢的作曲家,他的音乐作品既有高度作曲技巧,又有鲜明的民族风格。他在民族音乐的实践方面,进行了很多有益的尝试,如民族化和声的尝试、民族民间音调的选取、在词曲结合上对声调与音韵特点的考究等。尤为可贵的是他以"五四"爱国精神对待音乐创作,他的作品在题材和立意方面都具有较深的意境。

赵元任

(二)《玫瑰三愿》

1. 概述

《玫瑰三愿》是黄自抒情歌曲的代表作之一。作于1932年。词作者龙七是著名词人龙沐勋(字榆生)的别号。当时他正在国立音专讲授文学。1932年三四月间,"一·二八"淞沪抗战停战后,他到校上课,见校园里的玫瑰凋零,景物全非,因此写下《玫瑰三愿》的歌词以抒发感慨,随即由黄自作曲,成为一首脍炙人口的艺术歌曲。歌曲通过拟人化了的玫瑰花的三个愿望,唤起对青春的珍惜,对生活的憧憬,对幸福的渴望,对理想的追求。它像一幅素笔勾勒的白描,直抒胸臆,表达了作者对于当时社会上歧视妇女、侵犯她们正当权益的不公正行为的不满,以及对受欺凌的弱者的同情。

《玫瑰三愿》唱片

第一段是叙事性的段落,音乐明朗安静,短短的引子以后是一个方整的乐段,第二乐句中"烂开在碧栏杆下"的旋律比第一乐段装饰得更娇艳。第二乐句小提琴上的模仿预示了第二段中的自由卡农。这一段没有触及内心世界,音乐形象平静而优雅。第二段说出玫瑰的愿望,音乐表现出热情。第二段是三乐句的乐段,后面两句虽是第一乐句的模进,性质却有区别:"我愿那妒我的无情风雨莫吹打"比较激动,"我愿那爱我的多情游客莫攀摘"比较温柔,而"我愿那红颜常好不凋谢"则最富于热情,形成全曲的高潮。"三愿"的音区和力度是迂回而上的,到达高潮时,音区是向两端伸展的,有无限的感慨之意。最后速度从慢板开始,出现在较低音

区上的宣叙调式的旋律("好叫我留住芳华")表现出黯然神伤的情绪,使人体味着在聊以自慰的背后,是对身世的感伤。留住"芳华",就是要留住"烂开在碧栏杆下"的英姿。

2. 解说

歌曲采用 E 大调,$\frac{6}{8}$ 拍,中速,为二部曲式结构。

第一乐段为八小节,是由主题音调($1 \mid \overset{\frown}{3 \cdot 2\ 2\ 2}$)的移位、模进、扩展、变化而来。

$1 = E\ \frac{6}{8}$

```
p
1 | 3·2 2 2 0 2 | 4·3 3 3 0 3 | 6 5 5 4 6 | 3·2 0 2 ᵐᵖ
玫  瑰 花,    玫 瑰 花,   烂 开在碧栏 杆 下,  玫

                              渐慢
4·3 2 2 0 7 | 6·5 3 3 0 5 | ⁹⁄₈ 1 5 #5 6 4 6 2 3· | 1· 1 0
瑰 花,     玫 瑰 花,    烂  开 在 碧 栏  杆       下。
```

这段曲调是平稳的,力度较弱,情感细腻而安详,表现了玫瑰花温柔典雅的性格。

第二乐段的句幅拉宽。以六度大跳为特征的旋律,激情难抑地用三个排比句抒发了玫瑰花的三个愿望。当唱到"我愿那红颜常好不凋谢"一句时,配合力度的加强,旋律进行至高音,感情也达到顶点,形成了全曲的高潮,生动形象地展现了歌曲的意境。

$1 = E\ \frac{6}{8}$

```
mf 激动地                           < > p 温柔地
3 4 3 | 1· 1 7· 7 | 7 6 6 3 3 | 5·4 0 | 0 2 3 2 | 7·6 6·6 |
我 愿那妒 我 的 无 情 风雨莫 吹 打! 我 愿那爱 我 的

                                              mf
6 5 5 6 2 | 4·3 0 | 0 3 4 3 | 3·2· | 2· 1 1 #5 | 7·7· | ⁹⁄₈ 6·6·
多情游客莫攀 摘!    我 愿那红  颜  常 好  不   凋     谢!
```

最后,将第一乐段的尾句曲调稍加变化,以徐缓的速度、渐弱的力度结束全曲。

$1 = E\ \frac{6}{8}$

```
p 慢                    < >      pp
5· 6· 1· | 6⁄8 2 2 3· | 1· 1· | 1
好教我    留 住 芳 华。
```

这首歌曲的作者以精练的音乐语言表现了歌词的意境,词和曲从内容到风格都结合得非常妥帖,并在艺术上作了精到的安排,为歌唱者提供了发挥演唱技巧的良好条件,是我国现代艺术歌曲创作的典范。

（三）《嘉陵江上》

1. 概述

《嘉陵江上》是一首抒情、戏剧性的独唱歌曲。端木蕻良作词，贺绿汀作曲。它是贺绿汀的代表作品之一。此歌作于 1939 年 4 月，是根据女中音歌唱家洪达琦的有效音域（b—#f2）写的一首抒情—戏剧性独唱歌曲，初刊在 1940 年 1 月 15 日重庆出版的《乐风》一卷一期上。歌词是散文体，句式长短参差不齐，相当难谱。作曲者先后写过五、六稿都失败了，最后一稿从朗诵入手获得成功。歌曲具有节奏自由、旋律口语化、结构很不方整、音乐接近朗诵风格等特点。全曲分为两段。开始的引子由歌声第一句的旋律化出，从高音区向下直泻，造成一种悲剧性的气氛，把人们带到痛苦的回忆中。前一段共四句，抒发了对东北故乡的无限怀念之情，揭示了"失去了一切欢笑和梦想"的悲愤心情。后一段也是四句，情绪由沉痛转为昂奋，而且还不断高涨，趋向紧张、激越，带有强烈的戏剧性，畅述打回老家、收复失地之志。尾句慷慨激昂，字字铿锵，达到高潮，表现了义无反顾的必胜信心。

贺绿汀在为这首独唱歌曲谱曲的时候，正在重庆"中央广播电台"工作。他为了创作这首歌曲，背熟了歌词，经常漫步在嘉陵江边，在滔滔江水流动的启发下构思着音乐形象，他尝试从朗诵的语调中去寻找歌曲的节奏与旋律，终于获得了成功。

2. 解说

《嘉陵江上》是一首融旋律与伴奏为一体的艺术歌曲。歌曲开始是八小节由钢琴弹奏的引子，它十分精练、出色，整个歌曲中的主要音调和悲壮气质，通过这简单的引子已能鲜明地体现出来：

《嘉陵江上》

歌曲为二部曲式结构。第一部分表现了主人公因敌人入侵，背井离乡，只身徘徊在嘉陵江畔，对故乡的深切怀念和悲痛心情。

歌曲开始"那一天"的六度大跳，揭开了动人的悲剧序幕。接着是歌中主人公的激情痛诉，我们可以从这一段曲调中三连音和二度下行长音（见下例 ⚹ 处）的多次出现所造成的旋律效果，领会到流浪者流动和痛苦不安的心情：

```
4 4 - | 3 3 · 2 | 1 - 7 | 6 - - | 6 6 6 7 1 2 | 3 · 3 | 4 - - | 3 - 0 6 |
田舍、家人 和 牛    羊。    如今我徘徊在嘉陵江  上,    我

6 - 6 | 6 6 6 6 #5 6 7 | 1 - - | 7 - - | 3 3 3 6 6 · | 6 6 6 5 6 5 4 4 |
仿 佛 闻到故乡 泥土的芳  香,    一样的流水,  一样的月 亮,我已

4 4 4 1 2 4 · 3 | 3 · 2 1 2 3 1 7 6 | 1 7 · 6 | 6 - - | 6 - - |
失 去 了一切 欢 笑      和 梦       想。

1 7 6 7 1 2 3 | 4 - - | 3 - 0 3 | 3 3 #2 3 6 1 | 7 - #5 | 6 - - | 6 - - |
江水每夜呜咽地流  过,    都仿佛流在我的心        上。
```

歌曲的第二部分是表达主人公决心要打回故乡去的意志和信念。这段曲调在感情的酝酿和发展上是很有层次的:它两次形成高潮,第一次是在唱至"和那饿瘦了的羔羊"(见下例 ★ 处)的时候,这一句的旋律基本上是在高音区进行,加上强拍上出现的切分节奏,听起来似乎是在大声疾呼。至于"羔"字上装饰音的运用,更加深了这一句歌词的感情色彩:

```
0 6 | 6 - 6 | 6 6 #5 6 4 3 | 2 - 4 3 3 | 2 3 4 5 6 b7 · 6 | 6 - 0 2 2 |
我 必 须 回到我的故     乡,为了 那 没有收割的菜  花,  和那

2 2 2 2 1 · 7 | 6 - |
饿 瘦 了的羔  羊。
```

接着,主人公在低音区唱出朗诵式的音调——

```
0 1 | 1 1 6 6 0 1 | 1 1 1 2 3 4 5 | 6 6 0
我必须回去,  从敌人的枪弹底下 回去。
```

如果这一句我们把它理解成内心独白,那么接下去无疑就是主人公的大声疾呼和坚定的誓言了。在这句里形成了第二个高潮(见下例 ★ 处)。

```
0 1 | 1 1 1 1 0 6 | 6 7 1 3 2 1 7 | 6 7 1 - | 0 3 3 3 3 3 3 |
我 必 须 回去,  从敌人的刺刀丛里回  去;  把我打胜仗的

6 6 0 6 7 1 | 3 2 1 7 · 1 7 · 6 | 6 - - | 6 ||
刀 枪, 放在我 生长的  地       方。
```

整个歌曲给人的感觉是:慷慨激昂,充满着悲愤和力量。

贺绿汀（1903—1999），湖南邵阳人。20世纪中国著名作曲家、音乐教育家、音乐理论家、音乐活动家。1923年入学长沙岳云学校并走上乐坛，在长达70多年的音乐生涯中，为祖国音乐文化事业的发展作出了重大贡献，所作《牧童短笛》、《游击队歌》、《嘉陵江上》等名曲名歌影响久远，并为中国现代民族音乐赢得了国际声誉。

贺绿汀

（四）《长城谣》

1. 概述

《长城谣》作于1937年抗战初期，原为潘子农所编电影剧本《关山万里》中的主题歌，后因"八一三"沪战爆发，影片未能拍成，但此歌却作为一首抗战歌曲风行于全国各地。

2. 解说

这首独唱曲的旋法和结构与中国传统民歌有着类似的特色：旋律质朴自然，容易上口，曲调建立在五声音阶F宫调式上，听起来亲切、优美；节奏平

长 城

稳，无大变化，基本节奏型 X XX XX | X·X X - 。这一节奏型的反复出现，使歌曲具有较浓的叙事性，结构简练而规整。全曲可分四个乐句，每乐句包括歌词两句，其关系可视为"起"、"承"、"转"、"合"。其中除第三句曲调变化较大外，其余三个乐句的曲调基本相同，仅句尾稍有变化：

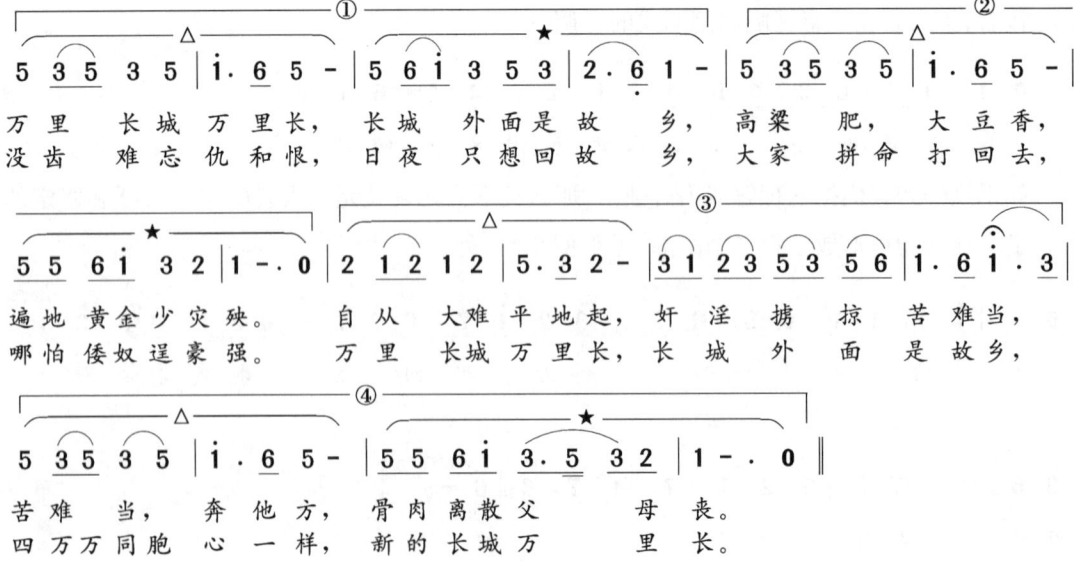

由于这首歌曲具有上述旋律、节奏及结构等方面的特点，使之能在抗日时期广为流传，倾

述了人民被迫流浪的苦难,从而激发起人们同仇敌忾的爱国热情。

(五)《梅娘曲》

1. 概述

《梅娘曲》是聂耳为田汉所作话剧《回春之曲》谱写的插曲之一,作于1935年。《回春之曲》描写一些南洋的爱国青年华侨为了反对日本帝国主义的侵略回国参加抗战的动人故事。《梅娘曲》是在该剧第三幕,剧中主人公梅娘的恋人从南洋归国投身于抗日战争,不幸因负伤

话剧《回春之曲》

而失去了记忆。专程回国探望的梅娘为唤起他的回忆,在病床前唱起了这首凄婉动人的歌。创作中,聂耳根据剧情的需要,用较为简朴的手法渲染剧中人细腻复杂的心理,取得了很好的艺术效果。话剧《回春之曲》公演后,《梅娘曲》在国内和海外侨胞中广为传唱。

2. 解说

这首歌采用乐段结构的分节歌形式。开始的乐句是弱拍起,一声"哥哥",亲切、深情,简练而又准确地表现了梅娘见到昏迷不醒的情人时,内心充满的痛苦与爱恋的心情。接着是叙事性的,梅娘力图以回忆他们在南洋时的生活情景,唤起自己情人的记忆力。但是,她的情人终究因伤势过重而"已经不认得我了"。

这首歌曲的鲜明特色是:(1)音乐语言与歌词配合得非常紧密,几乎唱与说完全是一回事。(2)三段歌词的每一个结尾乐句,为了表现人物复杂的思想感情变化作了不同的处理:第一个结尾乐句表现梅娘沉浸在幸福的回忆里,第二个结尾乐句表现梅娘面对痛苦的现实而又抱着期待所交织成的内心惆怅,第三个结尾乐句表现梅娘控制不住自己的失望而痛苦地抽泣起来。三个不同的结尾乐句将人物内心复杂的思想感情一步步地、层次分明地作了细致的刻画。(3)成功地运用了戏剧音乐中常用的朗诵式的音调,"但是"的重复,加深了梅娘内心思想感情的表现。

梅 娘 曲
——话剧《回春之曲》插曲

田 汉 词
聂 耳 曲

[乐谱略]

歌唱，当我们在 遥远的 南洋！哥 回来，我是那样的 惆 怅！哥

哥， 你别忘了我呀， 我是你亲爱的梅 娘。我 为你违 背了爹

娘，离 开那 遥远的 南洋，我 预备用我的 眼泪， 搽好 你的 创 伤。

但是， 但是 你已经 不认得 我了，你的可怜的梅 娘！

（六）《延安颂》

1. 概述

莫耶词，郑律成曲。1938年夏作于延安。1940年曾易名《古城颂》刊登在国民党统治区《新音乐》第2卷第3期上。歌曲热情地歌颂了抗日战争中的延安欣欣向荣的动人景象，既具有抒情性，又富战斗气息。全曲可分为五个部分，也可看做是带变化再现的复三部曲式，因为中间节奏比首尾稍快，风格上也形成鲜明的对比。第一部分带有叙述性，优美妩媚的旋律倾注了作者对革命圣地满腔的热情和由衷的赞美。结尾处二声部合唱把全曲推向高潮。

《延安颂》

2. 解说

《延安颂》全曲由 ABCDE 五个部分构成，属多部曲式结构。C大调，采用了 $\frac{3}{4}$ 和 $\frac{2}{4}$ 两种拍子，使抒情和激情很好地结合起来。

第一部分中速，带有叙述性，它是对某个特定环境和风光的描绘，如词中的"塔影"、"河边"、"原野"、"群山"等，足以令人产生联想。这段旋律从一开始就出现了一个明朗而开阔的六度大跳音型（5 3），它在全曲中先后共出现六次之多，是一个富有特性的动机（见以下各例中的 ★ 处）：

夕阳 辉耀着 山头的 塔 影， 月 色 映照着 河

$\widehat{3\,4}\ \widehat{3\,2}\ 3\ |\ 3-0\ |\ \widehat{3\,4}\ 5\ 0\ \widehat{5}\ |\ \overset{\bigstar}{3}\cdot\dot{1}\ |\ \widehat{2\,1}\ \widehat{7\,6}\ 6\ |\ 6-0\ |\ 5\cdot\underline{5}\ 6\ |$
边的流 萤， 春 风 吹遍了 坦 平 的原 野， 群山结

$\widehat{\dot{2}\,1}\ \widehat{7\,6}\ 7\ |\ \widehat{6\cdot5}\ \dot{1}\ |\ \dot{1}-0\ |$
成 了 坚 固 的围 屏。

第二部分是第一部分的有机延续，这里具体点明了前一部分所描绘的地方是革命圣地延安，热情而亲切地歌颂这庄严而雄伟的古城：

$\overset{\text{5}}{\dot{3}}--\ |\ \dot{2}\ \dot{1}\ -\ |\ \widehat{3\,5}\ \dot{1}\ \dot{1}\ |\ \widehat{7\,6\,5\,7}\ |\ 6-0\ |\ 5\cdot\underline{5}\ 5\ |\ \widehat{6\,7}\ \dot{1}\ \widehat{6\,5}\ |$
啊， 延安！ 你这庄严雄伟的古城， 到处传 遍了抗战的

$\dot{1}\,\dot{2}\ -\ |\ \overset{\text{5}}{\dot{3}}--\ |\ \dot{2}\ \dot{1}\ -\ |\ \widehat{3\,5}\ \dot{1}\ \dot{1}\ |\ \widehat{7\,6\,5\,7}\ |\ 6-0\ |\ 5\cdot\underline{5}\ 6\ |\ \widehat{\dot{2}\,1}\ \widehat{7\,6\,5}\ |$
歌 声。 啊， 延安！ 你这庄严雄伟的古城， 热血在你胸中奔

$\dot{1}-0\ |$
腾。

第三部分旋律转入浓厚的中声区，拍子由 $\frac{3}{4}$ 转入 $\frac{2}{4}$，这是一段沉着有力的进行曲，它表现了千百万革命青年怀着对敌人的仇恨，聚集在山野田间的景象：

$\underline{1\ 1}\ 3\ |\ \underline{5\ 3\ 5}\ |\ \dot{1}-|\dot{1}\,0\ |\ \underline{6\ 6\ 5}\ 1\ |\ \widehat{7\,6\,6}\ 5\ |\ \dot{1}\ 3\ -\ |\ \underline{2\ 2\ 1}\ \underline{2\ 3}\ |$
千万颗 青年的 心， 埋藏着对 敌人的仇 恨， 在山野田间

$\underline{5\,5\,5}\ \widehat{3\,5}\ |\ 6-|\ \underline{5\,5\,5}\ |\ \underline{6\,5\,5}\ |\ \dot{1}\,\dot{2}\ \dot{1}\ -\ |$
长长的行 列， 结成了 坚固的阵 线。

第四部分是第三部分的有机延续，这段旋律中两次出现的八度跳跃(见下例 $\overset{\triangle}{\frown}$ 处)，使歌曲更加强了坚定性和动力性，有一种不可遏止的战斗激情：

$\overset{\triangle}{\overbrace{\dot{1}\ -\ |\ \dot{1}\cdot\underline{\dot{1}}\ \dot{1}\ \dot{1}}}\ |\ \underline{1\ 1}\ 3\ |\ 5-|\overset{\triangle}{\overbrace{\dot{2}\ -\ |\ \dot{2}\cdot\underline{\dot{2}\,\dot{2}}}}\ |\ \underline{2\,3\,4}\ |\ 5-|\ \widehat{7\,6\,5}\ |$
看！群众已抬起了头， 看！群众已扬起了手， 无 数 的

$\widehat{3\,5}\ |\ \widehat{7\,6\,5}\ |\ 6\ 0\ |\ \dot{1}\ \underline{5\,5}\ |\ 6\ \underline{5\,5\,5}\ |\ \widehat{3\,5}\ |\ 2\ 0\ |\ 1\cdot\underline{3}\ |\ \widehat{5\,3\,5}\ |$
人和 无数的心， 发出了 对敌人的 怒 吼； 士兵瞄准了

$6-|\ 5\ 0\ |\ \widehat{3\,5\,5}\ |\ \widehat{6\,5}\ |\ \dot{1}\ -\ |\ \dot{1}\ 0\ |$
枪 口， 准备和 敌人搏 斗！

歌曲第五部分是第二部分的变化再现，它加强了歌曲的整体感和赞颂性。这一段速度稍

慢,转回 $\frac{3}{4}$ 拍子,特别是加入了二部合唱,与第三、第四部分形成对比,使歌曲情绪达到高潮,倾注着人们对革命圣地的向往和赞美。

以上是按多部曲式结构对《延安颂》所作的分析。但从此歌的旋律布局、速度安排、节拍的处理以及逐段歌词的含义来看,如果把它看做是带变化再现的复三部曲式也同样是合适的:

第一部分　　　第二部分　　　第三部分
(中速、$\frac{3}{4}$拍子)　(稍快、$\frac{2}{4}$拍子)　(稍慢、$\frac{3}{4}$拍子)
　A　　B　　　　C　　D　　　　B′

《延安颂》

(七)《松花江上》

1. 概述

《松花江上》的结构为带尾声的二部曲式。整个歌曲以下行音调的旋律进行和我国民族音乐中常用的重章叠句的旋法为特征,情感真切、动人。

2. 解说

歌曲第一部分由两个基本重复的长乐句构成(见下例 ① ② 处)。每一乐句都以从容的节奏和流畅而深沉的音乐语言,叙述了东北故乡的富饶美丽及敌人侵占后人们被迫与亲人离散的惨痛心情。从旋律的起伏布局上看,"在东北松花江上"及"衰老的爹娘"等词句,显然是作者着意突

《松花江上》(碟片)

出的地方(见下例 ★ 处)。

$1=C \quad \frac{4}{4}$

```
1.3 5 - i | i.5 6.5 6 5 | 5 1 2 3 - | 6.1 5 3 | 3 2 1 2 - |
我的家  在东北松花江上，  那里有  森林煤矿，  还有那

6 1 5 4 3 | 2.1 3 2 1 - | 1.3 5 - i | i.5 6.5 6 5 |
满山遍野的 大豆高  梁。  我的家  在东北松花江上，

5 1 2 3 - | 6.1 5 3 | 3 2 1 2 - | i 7.6 5 4 3 | 2.3 1 - |
那里有  我的同胞  还有那  衰老的爹     娘
```

歌曲第二部分倾诉逃亡者背井离乡后的悲痛心情。下行音调在这里得到更多的运用和发展,调性也由前段较明朗的C大调转入带有阴郁色彩的a小调。当"'九一八'……从那个悲惨的时候"第二次重复出现时,结尾三个音降低八度,歌声不禁使人泪下:

$6=a \quad \frac{3}{4} \quad \frac{4}{4}$

```
i 7 6 - | 2 i 5 - | 6 6 3 2 | 2 3 i 7 | 6 - - | i 7 6 - |
"九一 八"，"九一 八"，从 那 个 悲 惨 的 时  候，  "九一 八"，

2 i 5 - | 6 6 3 2 | 2 3 i 7 | 6 - - |
"九 一 八"，从那个悲惨的时   候
```

接着是滔滔不绝的、痛心的吐述。这里,旋律、节奏都与前边形成鲜明的对比,如果前面是疾声呐喊,此处则可以视做内心的独白、感情内在而压抑。但唱到这一段的最后一句(见下例 ★ 处)时,激动之情终于爆发出来:

```
6 6 7 6 5 | 6 6 - | 3 5. 6 7 | i 6 7 6 5 | 6 - - | 3 2 - |
脱离了我的 家乡，  抛弃那  无尽的宝藏，   流浪！

3 2 - | 3 5 i 6 | 5 3 2 - | 3 2 - | 3 6 - | 3 5 - | 5.6 i - |
流浪！ 整日价在关内， 流浪！ 哪年 哪月  才能够

6 7 6 5 6 | 6 7 2 - | 5 - - | 3 6 - | 3 2 - | 5.6 i - | 6 7 6 5 3 |
回到我那可 爱的故  乡？  哪年 哪月 才能够 收回我那无

2.3 2 - | i - - |
尽的宝  藏？
```

这首独唱曲的尾声是全曲的高潮,也是整首歌曲情感发展的必然结果,它以深沉而激动的感情,倾吐出对故乡亲人的怀念:

$\dot{3} - \underline{2\dot{1}} | 6 - \dot{2} | \underline{\dot{2}\dot{1}}\,6\,5 | 5 - - | 3\,6 - | 3\,5 - | \underline{5\,6}\,\dot{3}.\,\underline{\dot{2}}\,\dot{3} | 6\,\dot{1} - - \|$

爹　娘　啊，爹　娘　啊，　　　什么　　时候　　才能 欢聚在 一 堂！

【下编 外国音乐赏析】

第一章 音声表达

第一节 概述

"进行曲"是一种用步伐节奏写成的乐曲。原为军队中用以整步伐、壮军威、鼓士气的队列音乐。它的起源可追溯到16世纪的战争曲,以曲调规整、节奏鲜明并多带附点音符为特点,常为三段式,中段较为抒情,以取得对比。除了器乐曲外,歌曲中的进行曲也很常见。如器乐曲有威尔第的《大进行曲》、柏辽兹的《拉科齐进行曲》、莫扎特的《土耳其进行曲》、舒伯特的《军队进行曲》、瓦格纳的《婚礼进行曲》,中国作品《骑兵进行曲》、《运动员进行曲》等;歌曲如法国的《马赛曲》、中国的《义勇军进行曲》、《中国人民解放军进行曲》等。

"前奏曲"是一种结构较自由的、单主题的中、小型器乐曲。常常放在具有严谨结构的乐曲或套曲之前作为引子。它源于15世纪、16世纪的琉特琴独奏曲或键盘乐曲的引子,最初常系即兴演奏,有试奏乐器、活动手指及准备演奏后面乐曲进入等作用。17世纪在意大利发展成为结构完整的独立乐曲,全曲常基于一个有特点的音型,加以自由展开。如肖邦的《雨滴前奏曲》、德彪西的《牧神午后前奏曲》、克拉克的《小号即兴前奏曲》、拉赫玛尼诺夫的《升d小调前奏曲》等。

"摇篮曲"也称催眠曲,是催促小孩睡觉的一种歌曲或器乐曲。它主要用来描写摇篮摆动的节奏,近似船歌,以中等速度的$\frac{4}{4}$拍与$\frac{6}{8}$拍最为常见。如肖邦的《摇篮曲》、舒伯特的《摇篮曲》、勃拉姆斯的《摇篮曲》等。

"小夜曲"是一种黄昏或夜间在室外独唱或独奏的歌曲或器乐曲。源于欧洲中世纪骑士文学的一种爱情歌曲。其音乐情绪缠绵委婉,常为青年人徘徊于恋人窗前时所用,流行于西班

牙、意大利等国。通常用吉他或曼陀铃伴奏,如舒伯特的《小夜曲》等。另外还有一种供乐队合奏的小夜曲,其曲调轻快活泼,始于18世纪末,常为上流社会达官显贵餐宴时助兴而用。如莫扎特的《D大调哈夫纳小夜曲》等。

"狂想曲"通常是指具有英雄史诗般的气概和鲜明民族特色的器乐曲。它始于19世纪初,有时直接采用民间曲调发展而成。如李斯特的《匈牙利狂想曲》(Op.19)、拉威尔的《西班牙狂想曲》、格什温的《蓝色狂想曲》等。

"随想曲"是指西方17世纪、18世纪用模仿对位写成的键盘乐曲,是一种形式自由的赋格式的幻想曲,有时以特定的主题为基础。19世纪以来常指一种富于幻想的即兴性器乐曲。如柴可夫斯基的《意大利随想曲》、里姆斯基·科萨科夫的《西班牙随想曲》、克莱斯勒的《吉普赛随想曲》、刘文金的二胡《长城随想曲》等。

"圆舞曲"起源于奥地利北部的一种民间三拍子舞蹈,分快、慢步两种。舞时两人成对旋转。17世纪、18世纪流行于维也纳宫廷后,速度渐快,并使用于城市社交舞会。19世纪起风行于欧洲各国。现在通行的圆舞曲,大多是维也纳式的圆舞曲,速度为小快板,其特点是节奏明确、旋律流畅;伴奏中每小节常用一个和弦,第一拍重音较突出。节奏型为 ♩♩♩ ,著名的圆舞曲有约翰·施特劳斯的《蓝色多瑙河》、《维也纳森林的故事》等。

第二节　经典赏析

一、进行曲

(一) 舒伯特:《军队进行曲》

1. 概述

奥地利作曲家舒伯特(1797—1828)作于1818年前后,四手联弹钢琴曲。为所作三首同名进行曲的第一首,也是流传最广的一首。一般提及作者的《军队进行曲》时,常专指本曲。后被改编为钢琴独奏曲、管弦乐合奏曲、管乐合奏曲等。

四手联弹曲,是指两人同在一架钢琴上演奏,或四人分别在两架钢琴上同时演奏的乐曲。在欧洲尤其在维也纳曾盛行一时。莫扎特、贝多芬都作有这种乐曲。作者所作的大量四手联

舒伯特

弹曲使这一体裁有了很大发展。除本曲外,作者还作有不少进行曲。这些进行曲与配合行进队伍演奏的进行曲有所不同。例如本曲,作者曾标为 Allegro Vivace(迅速的快板),根本无法配合行进。因此,这些作品实际上是供人们享受音乐乐趣之用的家庭音乐,常需要经过加工或改编,才适合于在音乐会上演奏。

2. 解说

乐曲采用 D 大调,迅速的快板,$\frac{2}{4}$ 拍。一开始奏出的六小节号角性的引子,高亢嘹亮:

$(1=D\ \frac{2}{4})$

接着,乐曲显示出进行曲的主要主题:

$(1=D\ \frac{2}{4})$

在后半拍开始的、富于跳跃感的伴奏音型($0\ \underline{X\ X}\ \ \underline{X\ X}$)衬托下,曲调轻快活泼,充满诙谐欢悦的色彩。这一主题在不同的调性上变化重复之后,转为 G 大调,进入中间部,呈示出歌唱性的中间部主题曲 A:

$(1=G\ \frac{2}{4})$

由单主题的单三部曲式构成的中间部主题 B,转入同名小调,这是舒伯特作品中常见的作法,它使这一主题由于调式色彩的变换而更为诙谐:

$(1=\flat B\ \frac{2}{4})$

有的改编曲使中间部变得更加柔和流畅。一方面,表现在演奏主旋律时,多加了一些装饰音;另一方面,表现在把伴奏织体改变得毫无进行曲特点,而更加突出了家庭音乐的特点。

中间部之后,乐曲按照进行曲常用曲式的惯例在再现开头的号角性引子和乐曲第一部分

主题后结束。

舒伯特(1797—1828),奥地利杰出的作曲家。出生于维也纳一个老师家庭,8 岁起开始随父、兄学习提琴和钢琴。1808 年入神学院学习。1814 年创作出最早的著名作品《纺纱的格蕾卿》,到 1815 年创作歌曲多达 145 首。其中包括《魔王》、《野玫瑰》等名作。他的代表作品主要有声乐套曲《美丽的磨坊女》、《冬之旅》、《天鹅之歌》,歌曲《圣母颂》、《摇篮曲》等,交响乐《未完成交响曲》、《C 大调交响曲》等 9 部,20 部钢琴奏鸣曲及《军队进行曲》等大量钢琴曲。他在艺术歌曲方面的创作,对后世艺术歌曲的创作具有深远的影响,被誉为"歌曲大王"。他提高了艺术歌曲的艺术表现力,其作品旋律扣人心弦,和声简明而丰富多彩,乐思充满灵感,成为欧洲浪漫主义音乐的先声。

(二) 瓦格纳:《婚礼进行曲》

1. 概述

德国作曲家瓦格纳(1813—1883)作于 1848 年,管弦乐曲。原为混声四部合唱曲,名为《真心诚意作响导》,又名《婚礼大合唱》。为所作歌剧《罗恩格林》第三幕第一场中女主角爱乐莎与圣杯武士罗恩格林被拥入新房时所唱。歌剧于 1850 年在魏玛首次演出。这首合唱曲后被改编为钢琴曲、管弦乐曲等。以管弦乐曲较为流行,在西方被广泛采用为婚礼伴奏音乐。

瓦格纳

2. 解说

乐曲采用三部曲式,降 B 大调,稍快的中板,$\frac{2}{4}$拍。四小节引子后呈示的主题 A(婚礼主题)宏伟庄严,描绘了辉煌的婚礼场面中,簇拥着新郎新娘缓缓行进的行列:

乐曲转入 G 大调后,呈示出中间部主题 B:

这一主题旋律比主题 A 显得温柔活泼,带有一定的歌唱性,表现了婚礼的温和愉悦气氛。接着,乐曲转回原调,再现主题 A。整个乐曲演奏时,常采用由弱至强,再由强至弱的音响和力度的处理,象征着婚礼行列由远至近,又由近至远,最后,在渐渐消失的乐声中结束。

门德尔松的《婚礼进行曲》取材于他为莎士比亚的喜剧《仲夏夜之梦》写的配乐,B 大调、快板、三段体,表现了

门德尔松

两对恋人终成眷属,举行婚礼的场景。

在西方国家的婚礼上,这两首曲子经常是配套使用的。按西方惯例,瓦格纳的《婚礼进行曲》应该在新人入场时用;门德尔松的《婚礼进行曲》应该用在婚礼结束之时。

(三)柏辽兹:《拉科齐进行曲》

1. 概述

《拉科齐进行曲》又名《匈牙利进行曲》。法国作曲家柏辽兹(1803—1869)作于1846年,管弦乐曲。为所作戏剧康塔塔《浮士德的沉沦》第一部分的选曲,翌年在巴黎首次演出。《浮士德的沉沦》取材于德国文学家歌德(1749—1832)的诗剧《浮士德》第一部。全曲分为四个部分。1845年作者旅居匈牙利布达佩斯时,听到匈牙利民间乐曲《拉科齐之歌》后深受感动,于是将此曲改编为管弦乐曲,并用于所作《浮士德的沉沦》。

柏辽兹

匈牙利王子弗朗兹·拉科齐第二(1676—1735)为匈牙利民族解放运动领袖,曾于18世纪初率军反抗哈布斯堡王朝的统治。其军中常演奏一首咏叹风格的器乐曲,名为《拉科齐之歌》。一说此曲为宫廷乐师巴尔纳所作,后被改编为进行曲,在匈牙利民间广泛流传。

《浮士德的沉沦》第一部分的内容为:浮士德独自漫步在匈牙利原野上,天色破晓,田野上响起农民的合唱和民间舞曲。突然远处传来雄壮的号角声,出征的匈牙利军队列队走来。这时乐队奏本曲。本曲常单独演奏,或与此剧另两首器乐选曲《鬼火小步舞曲》、《精灵之舞》组成组曲演奏。

《浮士德的沉沦》

2. 解说

乐曲采用a小调,$\frac{2}{2}$拍。首先由圆号、小号、短号奏出进行曲节奏的号角性音调(引子):

引子的节奏型带有军鼓敲击的特点,表现了军队行进的步伐。接着,在木管和弦乐器的伴奏下,短笛、长笛和单簧管呈示进行曲主要主题。富于跳跃感的旋律,活泼而充满生气,使人联想到精神抖擞的匈牙利军队的行进队列。

$(1=C\ \frac{2}{2})$

[乐谱示例]

18世纪初,匈牙利军乐多采用一种单簧管类型的民间木管乐器。本曲采用单簧管和无簧木管乐器,可能是为了"再现"200多年前军乐队的音响效果。主题反复后出现号角性的音调和运用主题部分动机展开的段落。转为A大调后,短笛、长笛、单簧管和第一小提琴呈示新的主题。

$(1=A\ \frac{2}{2})$

[乐谱示例]

这一主题的旋律线起伏较大,轻快有力。随后,乐曲以"主要主题"开头带三连音的动机,以及紧接着的围绕主音的动机,作为交响性发展的核心积极展开。随后,由整个乐队在下属调上奏出雄壮粗犷的主题。

$(1=F\ \frac{2}{2})$

[乐谱示例]

这一主题进行多次模进后,再现"主要主题"。最后在声势浩大的进行曲声中结束。

(四)泰克:《同伴进行曲》

1. 概述

德国作曲家泰克(1864—1922)作于1889年,管乐曲。作者为著名的管乐进行曲作家。一生作有管乐进行曲和舞曲100余首。代表作除本曲外,还有《齐柏林飞艇进行曲》《刚毅真诚进行曲》《知心朋友进行曲》等。本曲是作者在军乐队供职期间完成的。当时的乐队队长并不欣赏这部作品,竟挖苦道:"炉膛是存放这份乐谱最合适的地方。"离开军乐队后,作者沮丧地将本曲总谱仅以25马克卖给了出版社。但演出后却受到人们极大的欢迎,从而使他一举成名。他在失意中离开军乐队时,曾受到军乐队同伴充满温暖的关心和勉励。为了对他们的友谊表示感激,他将本曲题上了现在的曲名。

2. 解说

乐曲在四小节引子之后,立刻呈示节奏稳健的进行曲主题(例一),顿挫有力的音调,轻快

活泼：

[例一] 主题：

$(1=\flat D \frac{2}{2})$

p

3 0 3 0 | 3 0 3 #2 3 4 | 5 0 5 0 | 5 0 5 #4 5 7 | i 0 7 0 |

主题反复一遍之后出现对位旋律(例二)，并与主题交织起来展开，使乐曲显得更为丰满：

[例二] 对位旋律：

$(1=\flat D \frac{2}{2})$

3̇ - - 2̇ | i 6 4 3 | 1 - - 5 | 1 3 5 i | 3̇ - - i | 7 i 2̇ 3̇ | 4̇ - - - | 4̇

中间部转为下属调，呈示与前面的对位旋律相呼应的中间部主题(例三)，旋律回旋上下，平稳而略具幽默感。

[例三] 中间部主题：

$(1=G \frac{2}{2})$

ff

5 . 5 | 5 - 6 - | 7 - i - | 3̇ - - - | 3̇ 0 2̇ . 2̇ | i 5 4 5 | 6 - 5 - |

7 - - - | 7 -

乐曲最后在热情洋溢的情绪中结束。

泰克(1864—1922)，德国作曲家。14岁起师从保罗·贝歇学管乐器，并作为其乐队队员参加演奏。1883年，在乌尔姆歌剧院管弦乐团和当地的军乐队任双簧管演奏员，晚年在乡村邮政局供职。作有管乐进行曲和舞曲100余首。代表作品有《同伴进行曲》等。

(五) 米查姆：《巡逻兵进行曲》

1. 概述

一译《巡逻兵》。美国作曲家米查姆(1850—1895)作，管乐曲。后被改编为管弦乐曲、口琴曲、木琴曲等。乐曲根据美国著名歌曲的旋律谱成。

2. 解说

乐曲采用二部曲式(A B)，F大调，中速，$\frac{2}{4}$拍。首先奏出模仿小军鼓声响的引子。紧接着呈示的主题A(例一)，节奏明快，充满轻松活泼的气氛，表现了巡逻兵队列轻捷的步伐：

[例一] 主题A：

$(1=F \frac{2}{4})$

‖: 567 | 1 1 1 7 1 2 | 3 3 3 2 3 4 | 5 5 5 #4 5 i | 1. 5 . 3 | 4 4 3 2 4 | 3 3 2 1 3 |

2 6 7 1 | 2 . 5 :‖ 2. 5 . i | 6 5 4 3 | 2 1 7 1 | 2 3 4 | 3 2 | 1

随后,呈示的主题 B(例二)坚定有力,犹如一首齐唱的青年歌曲而与前面形成对比:

[例二] 主题 B

$(1=F\frac{2}{4})$

| 5 6 7 1 2 3 | 4 5 7 4 2 - | 0 3 1 5 | 1 3 5 |

接着乐曲又转为轻快,最后用与主题 A(例一)相似的乐句(例三)结束:

[例三]

$(1=F\frac{2}{4})$

‖: 6 6 1. 6 | 5 5 5 4 3 | 4 4 2 4 | 3 3 3 2 1 :‖ 4 4 7 2 | 1 1 1 1 ‖

为了表现巡逻兵队伍由近而远的动态,演奏最后一段时常采取逐渐减弱音量,以用隐约可闻的鼓声和乐曲,表现巡逻兵队伍越走越远。

米查姆(约1850—约1895),美国作曲家。生于布法罗。曾在布鲁克林从事音乐活动。其主要代表作品有《巡逻兵进行曲》等。

二、前奏曲

(一)肖邦:《雨滴前奏曲》

1. 概述

原名《降 D 大调前奏曲》,又称《前奏曲第十五首》。波兰作曲家肖邦作于1838—1839年。钢琴曲,为其钢琴曲集《前奏曲二十四首》中的第十五首。本曲与另一首带有"雨滴"特征的《b 小调前奏曲》为同年所作。法国女作家乔治·桑(1804—1876)曾在她的《回忆录》中描述了作者当时的创作情况。其中提到作者在一个凄苦的雨夜,写下了一首描写雨滴的忧郁的前奏曲。因此,本曲常被人称为《雨滴前奏曲》。故多误以为乔治·桑所述即指本曲。实际

肖 邦

上,本曲除中段外,格调明朗抒情,不带有凄惨雨夜的特征。因此,乔治·桑所指应为《b 小调前奏曲》,而非本曲。

2. 解说

乐曲采用三部曲式(ABA),降 D 大调,慢板,$\frac{4}{4}$拍。伴奏声部不断重复的属音(sol),生动而逼真地模仿了单调的雨滴声响。在一连串雨声的衬托下,乐曲呈示出清新的第一部分主题 A:

$(1={^\flat}D\frac{4}{4})$

3. 1 5 - 6 | 7 - - 1 | 2. 3 4 - 3 | 3. 2 1 2 3 2 #1 2 3 4 | 3. 1 5 -

这一纯净明朗、如同夜曲的旋律,渗透着幻想的诗情。乐曲中间部转为升 C 小调。由雨声节奏变化而成的主题 B 阴郁沉重,带有悲凉的浪漫色彩:

$(1 = E \ \frac{4}{4})$

3 3 6 #5 | 3 3 7 6 | 6 7 1 7 | 7 - - - | 7

这一如同众赞歌的旋律使人联想到吟唱圣歌的僧侣行列。最后,乐曲再现第一部分主题 A,在清新、宁静而充满幻想的气氛中结束。

肖邦(1810—1849),波兰钢琴家、作曲家。生于老师家庭,幼时接触民间音乐。1826 年至 1829 年,就学于华沙音乐学院,1830 年离国,1831 年华沙起义失败后定居巴黎,从事创作演出、教学,并常在贵族、资产阶级沙龙中演奏。又与波兰文学家密茨凯维奇及诗人海涅、钢琴家李斯特、小说家乔治·桑等浪漫主义文艺家交往。在器乐创作中首创叙事曲体裁,将前奏曲、诙谐曲发展成独立的钢琴曲,进一步使练习曲的技术性和艺术性相结合。其创作在发挥钢琴性能及和声表现力等方面亦有所创造,对其后的西方音乐创作(特别是钢琴创作)有着深远的影响。主要作品有钢琴协奏曲 2 部、奏鸣曲 3 部,以及圆舞曲、夜曲、前奏曲、即兴曲、波洛涅兹、练习曲、叙事曲、诙谐曲等。

(二)德彪西:《牧神午后前奏曲》

1. 概述

法国作曲家德彪西作于 1892—1894 年,管弦乐曲。取材于法国象征派诗人马拉美的诗篇《牧神午后》。1894 年 12 月 22 日,在巴黎国民音乐协会主办的音乐会上首次演出,多列指挥。作者在亲自为这次演出所定的"音乐介绍"中指出:"这首前奏曲的音乐,是对马拉美诗歌自由的图解,当然,我丝毫无意说它是这首诗的总结,这里的音乐只是这首诗的一连串背景。"

马拉美的《牧神午后》中的"牧神"系指古罗马神话中半人半羊的农牧之神。原诗大意为:牧神从午后的睡眠中苏醒。不知那是梦境还是现实,仙女真的就在身边。他回想那些发生的一切,思绪在恍惚中盘旋。他伸手折一枝芦苇做成笛管。忽然看到洁白肌肤在水边草丛中闪现。随着悠扬的笛声飞翔

德彪西

的难道真是天鹅翩翩?不,那是因水仙女逃入湖中而波光潋滟。仙女在牧神慈祥的目光下突然不见。只剩下两个少女在牧神脚边入眠。牧神仿佛把她们带到了蔷薇丛中。到头来仍然是一场梦幻。她们竟溜得影踪全无,牧神又落得孤孤单单。他于是幻想黄昏时将女神维纳斯拥在怀中。然而灵魂和身躯都沉重而困倦。牧神躺在炎热的沙土上再度昏昏欲睡。哦,别了,少女和无尽的情欲。你们在我心里都成了朦朦胧胧的梦幻。

作者采用印象派的创作手法表现了与这首诗相似的意境,既继承了欧洲传统音乐的表现

手法，又突破了与传统音乐有关的调式、和声、节奏、音色等方面的一些规则，从而开拓了新的音乐境地。据说马拉美听了这首乐曲后写下了四行赞美的诗句。连同诗篇《牧神午后》一并题赠给德彪西。本曲还曾被用为所作同名独幕舞剧的配乐。

2. 解说

乐曲一开始，由长笛采用无伴奏的演奏形式呈示出贯穿全曲的第一主题：

$(1 = G \frac{9}{8})$

6. 6 6 5 #4 ♮4 3 | ♭3. 4 5 #5 | 6. 6 6 5 #4 ♮4 3 | ♭3. 4 5 #5 | 6 7 3 i 3 |

5. 5 5 6 #4 0 |

这一主题以中庸速度在中音区增四度的范围内，上下流动的开头的音调及其反复（第一、第二小节），以及接下来微微有些起伏的曲调，使乐曲带上飘忽不定、朦朦胧胧的特色。将夏日午后闷热的气氛、昏昏的睡意、幻想的梦境编织在一起，形成了雾一般柔美的色彩，反复无常的节奏和节拍，完全打破了西欧传统的节奏规律，增强了乐曲的浮动特点。

第一主题作了五次变奏之后，双簧管独奏呈现出来似插部的第二主题：

$(1 = E \frac{3}{4})$

6 5 3 2 2 5 6 3 | 2 7 i 6 5 3 2 5 | 6 5 3 | 3 5 5 5♭7 7 | 7 5 6 7 | 2̇ ♭2̇ i̇ |

第三主题与第二主题同样具有明显的五声音阶性质的调式色彩，温乐宁静，仿佛凝神遐想时飘忽浮动的幻觉：

$(1 = D \frac{3}{4})$

pp

5̇ - 3̇ | 2̇. 1̇ 1̇ 3̇ | 6 6 5 3 | 2 2 i ♭7 | #5 5

这段音乐由整个乐队奏出，并逐渐形成全曲的高潮。接着，再现"第一主题"的音调及其自由的变奏，使乐曲重新回复到夏日午后令人困倦的闷热气氛。最后，乐声渐渐消逝，仿佛牧神已进入梦乡，一切都归于寂静。

德彪西（1862—1918），法国作曲家，生于圣日尔曼昂莱，11岁入巴黎音乐学院学习。早期作品受浪漫派影响，后在印象派和象征派诗歌影响下，开创了音乐上的印象派。其作品多以诗、画、自然景物为题材，而着意于表现其感觉世界中的主观印象。他发挥声音"色彩"的表现力，常运用五声音阶、全音音阶、色彩性和声与配器等创作，以造成朦胧、飘忽、空幻、幽静之意境。代表作品有《牧神午后前奏曲》，管弦乐曲《大海》、《贝加

德彪西三部著名管弦乐曲：《牧神午后》、《夜曲》、《大海》

摩组曲》《意象集》等。

三、摇篮曲

（一）舒伯特：《摇篮曲》

1. 概述

这首广为人们喜爱、熟悉的《摇篮曲》，是舒伯特在19岁时的作品。作于1816年，原为单二部曲式的分节歌（三节歌词反复吟唱），后被改编成钢琴、小提琴等独奏曲以及合唱曲等，成为广泛流行的歌曲之一。

2. 解说

此曲采用A大调，慢板，$\frac{4}{4}$拍，复三部曲式结构。曲中轻而徐缓的旋律，非常甜美，表现出安详、温馨的意境，充满着无限的温存和爱抚。伴奏声部用稳定和不稳定的两个和弦不断交替，形成了摇篮的晃动感，进一步烘托了乐曲平稳宁静的气氛。

《摇篮曲》

$(1 = A \frac{4}{4})$

3 5 2·3 4 | 3 3 2 1 7 1 2 5 | 3 5 2·3 4 | 3 3 2 3 4 2 1 0 |

2·2 3·2 1 | 5 4 3 2 5 | 3 5 2·3 4 | 3 3 2 3 4 2 1 0 |

以此歌为主题改编的器乐曲颇多。有的采用主题与变奏，有的在主题反复间插入对比的段落。日本的田中芙太郎改编的小提琴独奏曲，就是在基本旋律反复间插入对比段落的。由于它不受歌词的限制，因而更显得从容自如，抒情安逸，中间装饰性的华彩段富于幻想性。其结构可按复三部曲式标记。

（二）勃拉姆斯：《摇篮曲》

1. 概述

德国作曲家勃拉姆斯作于1868年。题献给法贝尔夫人，原为声乐曲，为所作《歌曲五首》中的第四首。后被改编为钢琴、小提琴、长笛、吉他的独奏曲以及合唱曲等。作者的作品向以严肃著称，但本曲却温和朴实，成为广泛流行的乐曲之一。

法贝尔夫人原为作者在汉堡指挥的女声合唱团成员之一，曾与作者关系密切，她喜欢唱一首据说是亚历山大·鲍曼所作的维也纳圆舞曲。1868年，作者听说她的次子诞生，打算谱写一首摇篮曲表示祝贺。于是把她喜欢的那首圆舞

勃拉姆斯

曲略作更动后放在钢琴伴奏声部,同时配以摇篮曲的旋律。原歌曲有两段歌词,大意为:安睡吧,在玫瑰花的荫护下,在花丛中睡到天明上帝来唤醒你的时候,安睡吧,在天使的守护下安睡吧。天使将在梦中给你美丽的圣诞树,在梦中安详地做天国之梦吧!

2. 解说

乐曲用F大调,行板,$\frac{3}{4}$拍。简朴的主题(例一)充满了温和安详的情绪,表现了母亲深挚的怜爱。伴奏声部的切分音效果,形成了摇篮的晃动感,进一步烘托了乐曲平稳安静的气氛:

[例一]

$(1=F\ \frac{3}{4})$

3 3 | 5 3 3 5 - 3 5 | 1 7 6 | 6 5 2 3 | 4 2 2 3 | 4 - 2 4 | 7 6 5 | 7 1 -

乐曲后半段的两句(例二)以上行的八度跳进起奏,充满希望和憧憬的情绪:

[例二]

$(1=F\ \frac{3}{4})$

1 1 | 1 - 6 4 | 5 - 3 1 | 4 5 6 | 5 - 1 1 | 1 - 6 4 | 5 - 3 1 | 4 5 4 3 2 | 1 -

本曲充分显示出作者创作个性平易近人、温厚笃实的一个侧面。

勃拉姆斯(1833—1897),德国作曲家,生于汉堡。自幼学习音乐,10岁起已在音乐会上演奏钢琴,并尝试作曲。1862年移居维也纳。1889年被授予汉堡市荣誉市民称号。他擅长创作非标题音乐,作品继承古典传统,结构严谨、风格浑厚。其代表作品有交响曲4部、《a小调小提琴、大提琴协奏曲》、弦乐四重奏、钢琴三重奏、小提琴奏鸣曲、钢琴奏鸣曲各3部,以及许多钢琴独奏曲和艺术歌曲等。

(三) 福莱:《摇篮曲》

1. 概述

法国作曲家福莱(1845—1924)作于1880年,小提琴曲。后被改为大提琴、钢琴、长笛等乐器的独奏曲。

2. 解说

乐曲采用三部曲式,D大调,小快板,$\frac{6}{8}$拍,小提琴呈示的主题A(例一)流畅柔婉、恬静,表现了母亲的深情和对未来的憧憬:

[例一] 主题A

$(1=D\ \frac{6}{8})$

5 . 4 6 | 1 5 5 6 4 | 6 5 3 5 1 6 | 1 5 5 . |

福 莱

衬托主题 A 的和声较单纯。这一主题第二次反复时只通过一个导音便转至下方小二度的小调式(升 C 小调)。第三次反复时和声略有变化,低声部与对位声部相互呼应,使乐曲柔、婉的色彩更为浓厚。

乐曲中间部转为 b 小调。主题 B(例二)温和而缠绵,带有较强的歌唱性特点,将母亲的慈爱和希望层层展开:

[例二] 主题 B

$(1 = D \frac{6}{8})$

7. 6 3 | 5 4 3 6 | ♭7. 1 2 | 3. 3 3 | 4. 5 6 | 7 #1 #2 3 | 5. #4. | 3. 3. |

这一主题提高八度反复后,再现主题 A(例一),并反复多遍。最后,乐曲在安详宁静的气氛中结束。

福莱(1845—1924),法国作曲家。生于法国南部帕米耶镇的教师家庭,自幼喜爱音乐,后在巴黎从圣·桑学习作曲。1871 年参与创建"民族音乐协会"。1896 年起任巴黎音乐学院教授,1905—1920 年任院长。主要代表作品有钢琴《即兴曲》、《西西里舞曲》、《摇篮曲》、《夜曲》以及歌剧《培涅罗》等。

(四) 戈达:《摇篮曲》

1. 概述

又名《约斯兰的摇篮曲》。法国作曲家戈达(1849—1895)作于 1888 年。原作为歌剧《约斯兰》中的独唱曲。后被改编为小提琴、大提琴、长笛等乐器的独奏曲。

2. 解说

乐曲先由伴奏部分在小行板速度上,用 $\frac{3}{4}$ 拍轻轻奏出轻弱绵长的引子旋律(例一),描绘了夜深人静的气氛:

[例一]

$(1 = C \frac{3}{4})$

3̇ - - | 2̇ 3̇ 2̇ | 3̇ - - | 2̇ 7 1̇ | 6 · 7 1̇ |

接下来呈示的旋律(例二)带有宣叙调的特点。由弱至强又由强至弱的力度和同音反复的音调,充满了不安和忧虑的色彩,仿佛母亲在诉说着往日的辛酸:

[例二]

$(1 = C \frac{3}{4})$

7 | 7. 7 7 7 | 3̇ - 4̇ | 3̇. 2̇ 7 7 | 6 - - |
p ——— f ——— p

随后,乐曲转为行板速度,$\frac{4}{4}$拍,在下属调上奏出动人心弦的摇篮曲主题旋律(例三)。匀称的节奏和起伏柔和的旋律,甜美而略具哀婉,仿佛一位母亲在为孩子虔诚地祈祷:

[例三]

接着,乐曲又转回小行板,再现引子旋律(例一),并再次引出带宣叙调特点的段落(例二)。在改编曲的华彩段落中,乐曲出现了不安的情绪,之后,再现乐曲的主题旋律(例三),后终曲。

戈达(1849—1895),法国作曲家、中提琴家。生于巴黎。早期从事室内乐创作,1887年任巴黎音乐学院教授,代表作品有组曲《诗的情景》、《摇篮曲》等。

四、小夜曲

(一)海顿:《小夜曲》

1. 概述

又名《如歌的行板》,奥地利作曲家海顿约作于1762年。弦乐四重奏,原为所作《F大调第十七弦乐四重奏》的第二乐章。后被改编为管弦乐曲、管乐合奏曲、小提琴曲、吉他曲等。

2. 解说

本曲用弦乐四重奏形式演出时,由第一小提琴带上弱音器奏出的小夜曲旋律(例)流畅而亲切,充满了欢快的情绪。其他三个声部由第二小提琴、中提琴、大提琴用拨弦奏法奏出吉他伴奏的效果。用小提琴独奏形式演出时,由钢琴奏出相似的伴奏音型,保持了原曲在织体上的特点。

夜曲共赏

[例]

正如实际生活中唱小夜曲的人心情并不完全相同那样,著名的小夜曲各曲虽然都具有抒

情性,但是其情绪各不相同。有的欢乐,有的忧郁,有的激动,有的安宁。这首小夜曲色彩明朗,轻快的慢步节奏和娓娓动听的旋律,具有一种典雅质朴的情调,表现了无忧无虑的意境。在展开过程中,旋律时而出现极其自然的大调音程,使曲调更富有生气。

海顿(1732—1809),奥地利著名作曲家,出身贫苦,从小在很艰苦的条件下学习音乐。1761年,在埃斯特哈齐公爵家里为乐长,工作极其繁重,但地位却很低下。他在艰苦的环境中创作了大量的音乐作品,成为当时首屈一指的音乐家。他的创作面涉及很广,其中以交响曲和弦乐四重奏最为杰

海　顿

出。他创作的音乐旋律丰富,具有纯朴的民间音乐气息。他最早确立了近代弦乐四重奏和交响曲的结构形式,为18世纪后半叶维也纳古典乐派风格的形成奠定了基础。其主要作品有清唱剧《四季》、《创世纪》,交响曲《告别》、《时钟》、《伦敦》、《惊愕》等100余部,以及大量的弦乐四重奏、钢琴奏鸣曲、各种乐器独奏、协奏曲、弥撒曲、弦曲等。

(二)舒伯特:《小夜曲》

1. 概述

奥地利作曲家舒伯特作于1828年8月。原为独唱曲,为所作包括十四首歌曲的声乐套曲《天鹅之歌》的第四首,后被改编为管弦乐曲、合唱曲及小提琴、钢琴、长笛、吉他等乐器的独奏曲。其中以小提琴改编曲流传最广。

声乐套曲《天鹅之歌》采用德国诗人雷尔斯塔勃(1799—1860)的七首诗和海涅(1797—1856)的六首诗谱成。据说贝多芬曾打算为雷尔斯塔勃的这些诗谱曲,未成。贝多芬逝世后,辛德勒(1795—1864)从他的遗物中发现了这些诗篇。舒伯特原拟用《据雷尔斯塔勃与海涅的诗谱写的歌曲十三首》之名出版这一套曲,未成。作者去世后半年,维也纳音乐出版家哈斯林格(1787—1842)把这十三首歌曲以及估计是作者创作的最后一首歌曲《信鸽》汇编成集,题名《天鹅之歌》,于1829年5月出版。传说天鹅直至将死时始唱动听之歌,暗示这一声乐套曲乃作者之绝笔。

作者虽于去世前数月写成此曲,但曲中对生活却充满希望,表现了纯真的情感和高尚的格调。原曲歌词大意:(1)我的歌声穿过黑夜轻轻向你倾诉衷情。啊,爱人!我正等在那静谧的树林中。树梢儿在月光下窃窃私语,充满爱的人并不怕有人偷听。(2)你听,那歌唱的夜莺,以甜蜜而忧愁的歌儿诉说着我的爱情。夜莺知道我

舒伯特

心中的期待和痛苦,那银铃般的歌声定会将你温柔的心儿打动。(3)盼望你倾听我的歌声,这歌声会使你感动。我心中多么不平静,我等待你带来幸福的爱情。

2. 解说

乐曲采用行板,$\frac{3}{4}$拍。伴奏声部的音型与实际生活中唱小夜曲时常用的伴奏乐器吉他的音型相类似。原曲歌词有三段。前两段歌词采用同一旋律,表现为分节歌形式;第三段歌词采用另一旋律处理。

四小节模仿吉他伴奏音响的引子之后,主题旋律(例一)用小调式轻轻唱出优美的歌声。

[例一]

$(1 = F \frac{3}{4})$

开头两句,伴奏声部像回声似地重复歌声的后半句(例一有一处)。接着转D大调,在反复之前穿插了八小节充满静谧色彩的间奏(例二)。

[例二]

$(1 = F \frac{3}{4})$

然后主题旋律又重复一遍(例一),接着乐曲进入B段,出现了新的旋律(例三):

[例三]

$(1 = D \frac{3}{4})$

附点音符和上扬的旋律,使乐曲情绪比较激动,最后又逐渐平静下来,用与间奏(例二)相同的段落作为尾声,音乐渐渐地变轻,仿佛那爱情的倾诉随风飘向心上的爱人。

(三)古诺:《小夜曲》

1. 概述

法国作曲家古诺作于1855年。原为独唱曲,据法国文学家雨果(1802—1885)的诗谱成,后被改编为小提琴、单簧管等乐器的独奏曲或合奏曲。原曲歌词大意:在那迷人的晚上,你依偎在我胸前歌唱,你亲切的歌声使我想起欢乐的时光。我的心禁不住轻轻跳荡。啊,爱人啊!唱吧,永远歌唱。当你的嘴唇露出微笑,爱情的花朵正在开放。你因幸福而面露羞容,更使我发出海誓山盟。啊,爱人啊!笑吧,尽情欢笑。当你在树阴下安然入睡,你轻

古 诺

轻的呼吸犹如甜言蜜语。你那洁白娇嫩的皮肤是如此美丽。啊,爱人呀!睡吧,静静安睡。

2. 解说

乐曲采用小快板,$\frac{6}{8}$拍。开始伴奏奏出模仿曼陀铃声响的引子(例一)。

$(1 = G \frac{6}{8})$

1 0 1̇ | 7̇·6̇5̇ | 6̇ 1̇ | 7̇·6̇5̇ | 6̇ 1̇ | 7̇·6̇5̇ | 6̇·7̇1̇ | 2̇ 0 3̇ | 1̇ 0 0

接着,在轻舟荡漾般的六拍子节奏的伴奏下,婉转恬美的主题旋律(例二),犹如黄昏时分掠过湖面的阵阵微风,温和柔顺,充满了纯真的情感。

$(1 = G \frac{6}{8})$

0 3 4 5· | 5 6 3 5 4 2 | 1· 2 3 2 | 5· 5· | 5

乐曲自始至终贯穿着这一纯洁而崇高的感情,最后在憧憬和希望中结束。

(四) 德里戈:《小夜曲》

1. 概述

又名《爱之夜曲》。意大利指挥家、作曲家德里戈作于1900年。管弦乐曲,原为所作舞曲配乐《百万富翁的丑角》中的片断。常单独演出,后由匈牙利提琴家奥尔改编成小提琴曲。此外,还被改编为长笛、吉他等其他乐器的独奏曲。卡什曼曾配以歌词,成为独唱曲,改编曲中以小提琴曲流传最广。

2. 解说

乐曲一开始,先由伴奏声奏出曼陀铃拨弦的伴奏音型,然后用上快板轻轻奏出如歌的主题A(例一)。行云流水般的旋律和轻快的节奏,柔和明朗,馥郁馨香,沁人心脾。

[例一] 主题 A

$(1 = {}^{\flat}E \frac{3}{8})$

3· | 5 5 | 6̲ 7̲ 6̲ 5 3 | 5· | 5 7̲ 6̲ 4 3 | 3 2 | 2̲ 1̲ 1 | 1

随后出现的主题B(例二)欢畅而明快,使乐曲情绪更为活泼。

[例二] 主题 B

$(1 = {}^{\flat}E \frac{3}{8})$

55̲ 1̇· | 1̇ 7̲ 6̲ 7̲ 1̇ | 7̲ 6̲· 3 | 6· | 67̲ 7̲· 7 | 6̲ 5̲ 6̲ 7̲ | 6 5 2 |
5 4 | 3· | 3

移高八度重现这一主题后,以上两个主题依次出现,表现了诚挚热烈的爱情。最后,乐曲

在高音区出现的颤音,犹如不绝如缕的情思,给人留下了无穷的回味。

德里戈(1846—1930),意大利作曲家、指挥家。早年学习于威尼斯音乐学院,毕业后在故乡帕多瓦从事音乐工作。1878 年起寓居俄国 40 余年,曾在彼得堡任意大利歌剧指挥,1886 年任宫廷舞剧指挥兼作曲家。1920 年返回故乡帕多瓦。主要代表作品有舞剧《百万富翁的丑角》、《小夜曲》、《火花圆舞曲》等。

(五)托赛里:《小夜曲》

1. 概述

又名《叹息小夜曲》。意大利钢琴家、作曲家托赛里约作于 1898—1903 年,原为声乐曲,后被改编为管弦乐曲、吉他二重奏曲、小提琴曲等,其中以小提琴曲流传最广。

原歌曲表现一位失恋者对往日幸福的怀恋和哀伤的情感。歌词大意:往日的爱情已一去不返,甜蜜的回忆像梦一样留在心头。他温柔的微笑曾经把我的青春照亮,而幸福和欢乐如今全都化为忧愁。时光在悲伤和叹息中白白度过,那充满阳光的爱情早已付诸东流。

月 夜

2. 解说

原曲为 C 大调,行板,$\frac{3}{4}$ 拍,开头的旋律(例)像涌动的波浪作大幅度的上下起伏,犹如思绪翻腾、柔肠百转,不胜痛苦和感伤。

[例]

$(1=C\frac{3}{4})$

| 1̇. 5 6 3 | 5 - 1 | 1 3 7 | 6 - 5 | 2̇. 3̇ 4̇ 1̇ | 7̇. 1̇ 2̇ 6 | 5 6 7 5 2 3 |
| 1 - - | 1 0 0 ‖

这一主题反复之后,乐曲先在低音区徘徊,沉重而忧郁,仿佛失恋者回首往事而黯然神伤。随后,乐曲像三段体的咏叹调那样再现开头的段落,在高音区上哀叹幸福的过去已成幻影。

托赛里(1883—1926),意大利作曲家、钢琴家。生于佛罗伦萨,早年从祖甘巴蒂学习钢琴,从马尔图奇学习作曲。作品有轻歌剧《与众不同的公主》、《小夜曲》等。

五、狂想曲

(一)李斯特:《匈牙利狂想曲(第六首)》

1. 概述

匈牙利作曲家李斯特作于 1853 年。钢琴曲。题献给阿波尼伯爵,为所作十九首《匈牙利

狂想曲》的第六首。后改编为四手联弹曲及管弦乐曲。改编曲亦名《匈牙利狂想曲（第三首）》。

2. 解说

乐曲分四部分。降D大调。第一部分采用中板。四小节引子后呈示的主题（例一）采用进行曲体裁特点写成，庄严稳重，具有一种气宇轩昂的风格。这一风格贯穿于整个第一部分，使乐曲具有威武雄壮的气势。

[例一]

第二部分为急板。切分节奏的主题（例二）带有匈牙利民间恰尔达什舞曲"弗里斯"快板段落迅急奔放的特点，热情而明朗的旋律，使人联想到穿着五颜六色民族服装的匈牙利人狂欢歌舞的情景。

[例二]

第三部分为行板，带有恰尔达什舞曲"拉绍"慢板段落徐缓柔美的特点。宣叙调风格的主题旋律（例三），具有自由节拍和即兴的特点，若断若续的旋律进行，蕴含着缕缕愁绪，宛如一曲悲凉的夜歌。

[例三]

经过较长的华彩乐句的过渡，乐曲进入第四部分。快板，$\frac{3}{4}$拍，带有恰尔达什舞曲"弗里斯"快板段落的特点，在三小节切分节奏的引子之后，呈示用单音旋律构成的主题（例四），轻快活泼的十六分音符与同音反复组成的切分音相互交错，形成了热烈的气氛。

[例四]

这一主题旋律用八度增强力度后，又用各种表现手法加以变化反复，使情绪步步高涨，最后在欢腾的气氛中结束。

李斯特(1811—1886)，匈牙利作曲家、钢琴家、指挥家和音乐活动家。生于贵族家庭。早年即以卓越的钢琴琴艺驰誉欧洲各国，亦从事创作与评论。七月革命前后，在巴黎常与浪漫派文艺家、思想家交往，深受圣西门空想社会主义及浪漫主义思潮之影响。1848年前，热烈向往资产阶级民主革命，渴望民族独立。1875年创办布达佩斯音乐学院，并任院长。他是西方音乐史上重要的浪漫主义音乐家之一。曾丰富和革新钢琴的演奏技巧，首创"交响诗"体裁，创作了大量的标题乐曲，扩大了钢琴和管弦乐的表现领域，促进了欧洲标题音乐的发展。主要作品有交响诗《塔索》、《匈牙利》等13首，交响曲《但丁》，钢琴曲《匈牙利狂想曲》以及大量的钢琴独奏曲及改编曲，还撰写论文与评论多篇。

李斯特

(二) 格什温：《蓝色狂想曲》

1. 概述

美国作曲家格什温于1924年应美国著名爵士乐指挥保罗·怀特曼之约而作。管弦乐曲。采用钢琴和管弦乐队合奏，同年2月12日在纽约埃奥利安大厅首次演出。作者亲自演奏钢琴。后被改编为钢琴曲、管乐合奏曲等。

格什温

1923年春，怀特曼带领自己创办的乐队从伦敦归国后，打算举办一场别开生面的演奏会，取名为"现代音乐的实验"。为此，他约请格什温作一首爵士风味的协奏曲。格什温随口应允。26岁的格什温虽已创作了大量作品，1917年所作通俗歌曲《斯瓦尼》也风靡一时，但他还没有掌握配器技巧，也从来没有写过大型交响作品，因此迟迟没有动手。不料1924年1月4日，怀特曼在《纽约论坛报》音乐版上发了一则消息说：格什温正在为怀特曼写一部"交响曲"。这一报道迫使格什温用三个星期的时间，赶在上演前五天完成了乐曲主旋律，并接受弟弟艾拉的建议，定名为《蓝色狂想曲》。乐曲总谱的配器由当时在怀特曼乐队的钢琴家、乐曲家格罗菲完成。关于这首乐曲的构思和创作经过，据作者自己回忆：当时他正赶往波士顿，参加他的音乐喜剧《甜蜜的小戴维》的首演，这首乐曲就是在火车上完成构思的。首场演出时，许多著名音乐家都到场。安排在音乐会最后一个小节目的《蓝色狂想曲》，以其独特的风格使听众大为兴奋，全体起立鼓掌，成为美国音乐界轰动一时的新闻。这首乐曲从此成为音乐史上具有美国特色的第一部交响音乐作品。

2. 解说

乐曲由钢琴的华彩段落和富于魅力的旋律连接而成。其旋律、节奏、和声都源于美国黑人

民间音乐的爵士乐。乐曲开门见山,一开头就由单簧管从最低音区吹出颤音,然后突然向上滑奏,冲出两个八度,直至高音区。这支扶摇直上的上行音调引出了贯穿全曲的主题。

[例一] 主要主题

$(1 = B \frac{4}{4})$

这一主题的表现方式和调式色彩独特而别致。以降三级音和降七级音为特征的布鲁斯调式,强烈的切分节奏以摇摇晃晃般下行的旋律进行,使乐曲一开始就富于美国爵士乐的乡土风味。随后各种主题相继涌出,乐曲充满了热闹的气氛。接着,管乐器奏出仍然含有降三级音的节奏性很强的主题(例二),幽默而略带几缕忧愁。

[例二]

$(1 = B \frac{4}{4})$

钢琴在主要主题(例一)的前后奏出华彩段落。在钢琴花腔式的走句和击乐器活跃的节奏衬托下,明亮的小号插进了一段开朗的曲调(例三),使乐曲情绪出现了新的活跃因素。

[例三]

$(1 = C \frac{4}{4})$

紧接着,乐曲呈示爵士乐的音调(例四),并作为主要素材展开。

[例四]

$(1 = G \frac{2}{2})$

乐曲转到中庸的小行板速度后,由小提琴奏出柔和而忧伤的主题旋律。

[例五]

$(1 = E \frac{4}{4})$

这时圆号用二度音程上上下下的具有特定节奏的音调与这支旋律上下呼应。加快速度后,前面出现的主题一一再现。最后再现开头的两个主题(例一、例二)结束全曲。

格什温(1898—1937),美国作曲家。生于纽约布鲁克林。创作过大量的流行歌曲和数十部歌舞表演和音乐剧。主要作品有《蓝色狂想曲》、《一个美国人在巴黎》、《第二狂想曲》和大量的流行歌曲。

2007年,保利剧院举行的新年音乐会上,郎朗与中国爱乐乐团
合作演奏乔治·格什温的《蓝色狂想曲》

六、随想曲

（一）圣·桑:《引子与回旋随想曲》

1. 概述

法国作曲家圣·桑(1835—1921)作于1863年,题献给著名小提琴家、作曲家萨拉萨蒂。小提琴曲,管弦乐伴奏。法国作曲家比才曾将本曲伴奏形式改编为钢琴伴奏。

本曲由萨拉萨蒂在欧洲各地广泛表演之后,成为著名小提琴曲目。

小提琴

圣·桑

2. 解说

乐曲分引子和主部两部分。引子采用 a 小调,$\frac{2}{4}$ 拍。在弦乐主和弦轻轻地烘托下,独奏小

提琴徐徐奏出引子主题(例一)。

[例一] 引子主题

$(1 = C \frac{2}{4})$

$\dot{3}\ 6\ \underline{0\ 3\ 3\ 6\ 1\ \dot{3}}\ |\ \underline{4\ \dot{1}}\ \underline{0\ 4\ 4\ 6\ 1\ \dot{3}}\ |\ \underline{\dot{6}\cdot 5\ 4}\ \underline{\dot{3}\ 0\ 1\ 0}\ |\ \dot{2}\ -$

这一主题起伏回荡,带有明显的歌唱性,婉转而略含忧愁,具有浓郁的抒情色彩。这一主题反复后,小提琴奏出热情而华丽的段落,并用有力的颤音引出回旋主题(例二)。

[例二] 回旋主题

$(1 = C \frac{6}{8})$

$\underline{\#\dot{3}\ \dot{2}\ \dot{3}}\ |\ \underline{\dot{2}\ 0\ 1}\ \dot{1}\ |\ \dot{7}\ |\ \dot{7}\ 6\ \underline{\dot{6}\ \#5\ 6}\ |\ \underline{5\ 0\ 4}\ 4\ |\ \dot{3}\ |\ \dot{3}\ \dot{2}\ \underline{\dot{2}\ \#\dot{1}\ \dot{2}}\ |$

$\dot{1}\ 0\ \flat\dot{7}\ 7\ 6\ |\ 6\ \#5\ 6\ \underline{0\ 2\ 3\ 4}\ |\ \underline{0\ 2\ 3\ 4}\ \underline{0\ 3\ 4\ 3\ 2}\ |\ \underline{1\ 2\ 1\ 7\ 6}$

$\frac{6}{8}$拍的回旋主题从高音区逐渐往下,几乎占了三个八度的音域。在清晰而富于弹性的节奏性伴奏下,鲜明突出的切分节奏和顿挫有力的技巧处理,使乐曲具有典雅多姿的色彩和动人的魅力。匈牙利著名小提琴家奥尔认为,切分音是这整首乐曲的"脊柱"。

紧接着,乐曲出现了以颤音为主题的另一主题(例三)。

[例三]

$(1 = C \frac{6}{8})$

$\underline{\dot{5}\cdot \dot{5}}\ |\ \dot{6}\ \dot{5}\ \underline{0\ 3\cdot 3}\ |\ 4\ \dot{3}\ \underline{0\ 1\cdot 1}\ |\ \dot{2}\ \dot{1}\ \underline{0\ 3\ 4\ 5\ 3}\ |\ 4\ \dot{5}$

张弛有致的节奏变化,华丽的颤音和轻快的舞曲特性,使这一主题旋律显得轻巧柔润。回旋主题(例二)再现后,乐队在热烈的气氛中呈现出激荡奔放的新主题(例四)。有力的节奏音型和发展中变化多端的跳跃,使乐曲充满了力的动感。

[例四]

$(1 = C \frac{6}{8})$

$6\ \underline{6\ 6\ 6\ 6\ 6}\ |\ \underline{\dot{1}\ 7\ 6}\ \underline{5\ 4\ 3}\ |\ \underline{5\ 4\ 3}\ 3\ \underline{\#2\ 3\ 3\ 3\ 3}\ |\ \underline{5\ 4\ 3}\ \underline{\dot{1}\ 7\ 6}\ |\ \underline{\dot{1}\ 7\ 6}$

这一主题由独奏小提琴加以发展之后,乐曲出现了$\frac{2}{4}$拍柔和的主题(例五),如歌的旋律悠缓,带着不绝如缕的愁绪和忧思。

[例五]

$(1 = C \frac{2}{4})$

$0\ \underline{\dot{3}\cdot \dot{3}}\ |\ \underline{4\ 5\ 3\ 2}\ 2\ |\ 2\ \flat 6\ 6\ |\ \flat 6\ 5$

在小提琴的走句和从高音区半音阶下行所形成的令人目眩神移的华丽色彩中,乐曲依次再现回旋主题(例二)和乐队全奏的主题(例四),然后由小提琴奏出抒情的段落(例六)。

[例六]

$(1 = F \frac{6}{8})$

这段同间奏曲那样插入的音乐委婉亲切,优美细腻。接着,再现以颤音为主的主题(例三),随后乐曲伴奏声部再现回旋主题(例二)。最后,小提琴奏出迅急而辉煌的段落,在华丽的气氛中终曲。

(二) 里姆斯基·科萨科夫:《西班牙随想曲》

1. 概述

俄国作曲家里姆斯基·科萨科夫作于1887年。同年10月31日由皇家歌剧院管弦乐团在彼得堡第一次俄罗斯交响乐音乐会上首次演出。作者亲自指挥。关于本曲的创作经过,作者在自传中写道:"我根据以西班牙主题写的富于技巧性的小提琴幻想曲草稿,作成了《西班牙随想曲》。我的用意是想用管弦乐法把这部作品写得更辉煌华丽。看来我并没有弄巧成拙。"在当年出版的乐曲总谱上,记载着参加首次演出的67位交响乐团演奏员的姓名。作者把本曲题献给他们以表示对他们的尊敬和感激。

在这首乐曲中可以听到各种乐器短小精悍的华彩段落,它们为乐曲增添了绮丽的光彩。对于作者高超的管弦乐技法,俄国作曲家柴可夫斯基称赞说:"如此出色的配器法,甚至使作曲家本人都可以认为是现代第一流的音乐家。"关于本曲的结构,苏联音乐家阿萨菲耶夫说:"华丽的《西班牙随想曲》巧妙地引入了即兴性器乐协奏曲原则,应该承认它的体裁特点是属于组曲性质的。"

《西班牙随想曲》总谱

2. 解说

乐曲分五个乐章,由于不间歇的连奏,所以听起来像是单乐章那样一气呵成。

第一乐章:《晨曲》,即早晨的小夜曲。西班牙西北部的一种民间器乐曲,常用风笛演奏,配以小鼓节奏。

乐曲以乐队响亮的全奏(例一)开始。A大调,$\frac{3}{4}$拍,急板。以风笛常见的八度、五度持续低音为衬托,采用西班牙舞曲形式,节奏紧凑明快,情绪热烈奔放,使人为之振奋。

[例一]

$(1=A\frac{2}{4})$

热闹的急板

| 1·2 1212 | 1·2 1212 | 1765 6542 | 50 |

在主题发展中,乐队的全奏和单簧管的即兴性华彩句交替出现,然后用小提琴的独奏结束。

第二乐章:《变奏曲》。首先由圆号组成的四重奏徐徐奏出变奏主题(例二)。F大调,$\frac{3}{8}$拍,稍快的行板。

[例二] 变奏主题

$(1=F\frac{3}{8})$

稍快的行板

| 1 2 | 3· 3 | 4 454 | 3· 012 | 3· 3 | 4 3 | 2 232 |
| 1· | 4 3 | 2· 2 | 4 3 | 2 232 | 1· | 1 |

这一歌唱性主题,节奏松紧错落,旋律起伏缠绵,带有浓郁的田园色彩,展现了西班牙旖旎的风光。第一次变奏中仍保持这一特点,采用了弦乐合奏和大提琴的复调处理。第二次变奏采用英国管和圆号的对唱形式,分别形成歌唱性的咏叹及其回声。第三次变奏是这一乐章的高潮,饱满而有力。接着是长笛、双簧管、大提琴主奏的第四次变奏和有主题再现意义的丰满的第五次变奏。

第三乐章:《晨曲》。标题和音乐主题同第一乐章,但调性比第一乐章移高小二度(即变为降B大调)。乐队的全奏和小提琴独奏交替出现,华丽多彩,表现了热烈的节日场面。

第四乐章:《谢那与吉普赛之歌》。"谢那"通常是指歌剧咏叹调之前演唱的有力而富于戏剧性的唱段。这里的"谢那"指吉普赛民间舞蹈音乐,具有强烈的即兴性。一开始,小鼓的滚奏和圆号、小号的号角性音调形成了热烈兴奋的气氛(例三)。

[例三] 小快板

$(1=A\frac{6}{8})$

| 555 | 5· 55434 | 5 3 34345 | 3· 3 |

接着出现吉普赛音乐里常见的气势宏伟的小提琴独奏的华彩乐段。随后,在舞曲节奏伴奏下出现与前面圆号、小号吹出的音调相仿的主题。接着小提琴、长自由式、单簧管和竖琴的华彩音句相继出现。最后,乐队全奏由开头的号角性音调演化而成的吉普赛之歌主题,结束第四乐章。

第五乐章:《凡丹戈舞曲》。据说凡丹戈为西班牙最古老的一种三拍子民间舞曲,常以六

弦琴和铃鼓伴舞。本乐章的三个主题(例四、例五、例六),优美动听,余音袅袅,有的比较轻快,有的非常抒情。

[例四]

$(1=A\frac{3}{4})$

[例五]

$(1=A\frac{3}{4})$

[例六]

$(1=D\frac{3}{4})$

最后,乐曲在结尾处再现第一、第三乐章主题(例一),在欢腾的气氛中结束。

七、圆舞曲

(一)约翰·施特劳斯:《春之声圆舞曲》

1. 概述

奥地利作曲家约翰·斯特劳斯作于1883年(一说1882年)。钢琴曲,题献给钢琴家阿尔费雷德·格林费尔德。后经其轻歌剧《蝙蝠》的脚本改编者德国指挥家、脚本作家、作曲家查·格涅填词成为声乐曲。1883年2月由当时著名花腔女高音歌唱家比安卡·比安琪在宫廷歌剧院首次演出。同年3月1日在维也纳剧场公演。后常以管弦乐形式演奏。作者创作本曲时已年近六十,但乐曲依然充满青春活力。据说1883年2月作者来到匈牙利首都布达佩斯,在一次晚餐会上,与71岁的匈牙利著名音乐家李斯特相遇。作为余兴节目,李斯特和晚餐会的女主人表演了双手联弹,作者根据他们弹奏的曲子即兴编成圆舞曲,当场演奏,并于当天完成了本曲的创作。

约翰·斯特劳斯

2. 解说

本曲与其他维也纳圆舞曲有些不同,它不是单纯的舞蹈伴奏乐曲,带有较纯粹的音乐表演性质。乐谱中的各个段落也没有像其他维也纳圆舞曲那样标上小圆舞曲的顺序号。全曲结构为:序奏+ABC+CD‖:E:‖:F:‖+结尾(A)。其中主题A的反复出现,使乐曲具有回旋曲式

特点,而其中自成三段体的 ABA 和自成三段体的 CD、EF,又分别构成了三个各自独立的小圆舞曲,使乐曲又具有若干小圆舞曲相联而成的维也纳圆舞曲的特点。

乐曲在 8 小节精力充沛的引子后呈示出贯穿全曲的主要主题(例一)。

[例一] 主题 A

$(1 = B \frac{3}{4})$

这一华丽而敏捷的旋律,犹如柔和的春风扑面而来,洋溢着生气勃勃的青春活力。随后出现的倚音式的旋法,把前半句向上旋转的音调和逐步稳定下来的后半句的半音进行音调糅和成整体。

在主题 A 之后出现的几个主题也同样充满青春的气息和娓娓动人的特点。主题 B(例二)柔和委婉,主题 C(例三)轻捷明快,主题 D(例四)清新流畅,主题 E 之一(例五)华丽欢欣,主题 E 之二(例六)温存亲切,主题 F(例七)柔美舒展。

[例二] 主题 B

$(1 = F \frac{3}{4})$

[例三] 主题 C

$(1 = {}^\flat E \frac{3}{4})$

[例四] 主题 D

$(1 = {}^\flat E \frac{3}{4})$

[例五] 主题 E 之一

$(1 = A \frac{3}{4})$

[例六] 主题 E 之二

$(1=\flat A \frac{3}{4})$

$0\ 5\ 6\ |\ 7\ -\ -\ |\ 7\ {}^{\#}6\ 7\ |\ \dot{1}\ -\ -\ |\ \dot{1}\ 7\ 3\ |\ 5\ -\ -\ |\ 5\ {}^{\#}4\ 7\ |\ {}^{\#}4\ -\ -\ |$

[例七] 主题 F

$(1=A\ \frac{3}{4})$

$\underset{t}{\dot{1}}\ 0\ 7\cdot\underset{.}{6}\ |\ 5\ 5\ 4\ -\ |\ 4\ 3\cdot 2\ |\ 2\ -\ 1\ |\ 1\ 2\cdot\underset{.}{6}\ |\ 1\ -\ 7\ |\ 7\ 1\ 2\ |\ {}^{\#}2\ -\ 3\ |$

最后,乐曲在尾声中再现主题 A,在充满动力的欢乐气氛中结束。

(二) 约翰·施特劳斯:《蓝色多瑙河圆舞曲》

1. 概述

全名《在美丽的蓝色的多瑙河畔》,奥地利作曲家约翰·施特劳斯作于 1867 年的圆舞曲。

1866 年奥地利在普奥战争(七星期战争)中惨败。沉闷的空气笼罩着整个维也纳,为了扭转维也纳市民低沉的情绪,作者受维也纳男声合唱协会领导人赫贝克(1831—1877)的委托,写作象征维也纳生命活力的圆舞曲。曲名和创作动机源于德国诗人卡尔·贝克题献给维也纳城的诗作中的诗句:"在多瑙河边,在那美丽的、蓝色的多瑙河边。"最初为合唱曲,因作者对声乐创作信

《蓝色多瑙河》碟片

心不足,故先作曲,后由合唱协会成员约瑟夫·魏乐(1821—1895)填词,歌词平庸。1867 年 2 月 15 日,在维也纳男声合唱协会举行的音乐会上的首次演出,反应一般,没有获得预期的效果。同年 3 月 10 日,在施特劳斯管弦乐团星期日演唱会上,以及同年 7 月 30 日在巴黎万国博览会上,作者亲自指挥了不带合唱的管弦乐演奏,本曲才被人们接受,并获得很大的成功,被誉为奥地利的"第二国歌"。而后合唱曲也开始流行,歌词由诗人格尔纳特重新创作。

2. 解说

乐曲按照维也纳圆舞曲形式,由序奏、五首小圆舞曲和结尾组成。实际演奏时,常和作者的其他维也纳圆舞曲一样,被略去某些段落。

序奏分成两大段落,一开始由小提琴用碎弓奏出轻弱的震音,使人联想到薄雾缭绕、寂静安宁的多瑙河晨景。在这一背景下,圆号用主和弦的分解和弦形式,奏出全曲的主要音调(例一)

[例一] 主要音调

$(1=A\frac{6}{8})$

小行板

$0\ 0\ \underline{1\ 3}\ \underline{5}\ |\ 5\cdot\underline{5}\ |\ 5\ \underline{0}\ \underline{5\ 1}\ \underline{3}\ |\ 2\cdot 2\cdot\ |\ 2$

柔和的上行音型,仿佛多瑙河从沉睡中苏醒。慢慢增强力度,宛如东方晨曦初露,天色渐渐明亮。这一优美的旋律使人联想到充满诗情画意的河边景色。序奏的第二段落,乐曲速度变快,出现了圆舞曲节奏,象征着多瑙河在朝晖的沐浴下开始了新的一天。乐曲情绪越来越活跃,依次引出了五个小圆舞曲。每个小圆舞曲都包含两个相互对比的主题旋律。

第一小圆舞曲采用单二部曲式(‖AA ：‖ B ：‖)。一开始出现的主题A(例二),由序奏的主要音调组成。

[例二] 第一小圆舞曲主题A

$(1=D\frac{3}{4})$

$\underline{1\ 3}\ 5\ |\ 5\ -\ -\ |\ 5\ -\ -\ |\ 5\ 0\ 1\ |\ \underline{1\ 3}\ 5\ |\ 5\ -\ -\ |\ 5\ -\ -\ |\ 5$

抒情明朗的上行旋律,轻松活泼的三拍子节奏,以及和主旋律相呼应的欢快的顿音,使乐曲充满了勃发的生机,仿佛多瑙河上弥漫着春天的气息。这一使德国著名作曲家勃拉姆斯赞叹不已的主题,是全曲的灵魂,鲜明地反映了奥地利人乐观向上的精神。

主题B(例三)前半句由八分音符的顿音和八分休止符交替组成,欢快跳跃,轻松活泼。

[例三] 第一小圆舞曲主题B

$(1=A\frac{3}{4})$

$0\ \underline{\dot4\ 0}\ \underline{\dot3\ 0}\ |\ \underline{\dot3\ 0}\ \underline{\dot2\ 0}\ \underline{\dot2\ 0}\ |\ 0\ \underline{\dot2\ 0}\ {}^\#\underline{\dot1\ 0}\ |\ {}^\#\underline{\dot1\ 0}\ \underline{\dot2\ 0}\ \underline{\dot2\ 0}\ |\ 0\ \underline{5\ 0}\ \underline{5\ 0}\ |\ 6-5\ |$

$0\ \underline{5\ 0}\ \underline{5\ 0}\ |\ \dot2-\dot1\ |$

第二小圆舞曲采用单三部式(‖:A·|BA‖)。主题A(例四)的旋律进行先抑后扬,使乐曲具有明显的回旋感,犹如起伏的浪涌,层层推进。

[例四] 第二小圆舞曲主题A

$(1=D\frac{3}{4})$

$\dot5\ |\ \dot4\ 0\ \dot5\ |\ \dot4\ 0\ \dot5\ |\ \dot3\ -\ -\ |\ \dot3\ \underline{2\ 5}\ |\ \dot3\ 0\ 5\ |\ \dot3\ 0\ 5\ |\ \dot2\ -\ -\dot2$

接着,乐曲突然从D大调转为降B大调,在舒缓而轻快的节奏上,呈显出对比性的主题B(例五)。这一转调使乐曲随之显得柔和娴雅、委婉动听。

[例五] 第二小圆舞曲主题B

$(1=^bB\frac{3}{4})$

$\dot{3}--|\dot{3}\,\dot{4}\,\dot{3}|\dot{2}\,\dot{1}\,7|6--|^6_8\,2\,0\,0\,2|\underline{2\,\dot{5}}\,\overline{\dot{6}\cdot\dot{5}}|\dot{5}--|\dot{5}\,0|$

第三小圆舞曲采用单二部曲式(‖:A:‖:B:‖)。主题 A(例六)连续不断的三度音程和华丽的波音使乐曲具有优美典雅、端庄稳重的特点。

[例六] 第三小圆舞曲主题 A

$(1=G\frac{3}{4})$

$\begin{Bmatrix} 3\,0\,3 & | & 3\,5\cdot\,4 & | & 3\,5\,0\,5 & | & 5-5 & | & 3\,0\,3 & | & 3\,6\cdot\,5 & | & 4\,7\,0\,7 & | & 7-- \\ 1\,0\,1 & | & 1\,5\,2 & | & 1\,3\,0\,3 & | & 3-5 & | & 1\,0\,1 & | & 1\,4\cdot\,3 & | & 2\,5\,0\,5 & | & 5-- \end{Bmatrix}$

这一主题经反复后,主题 B(例七)以快速和每个乐句开头部分的八分音符的连奏,使乐曲富有流动性,舒畅而兴奋,呈现出狂欢的舞蹈场面。

[例七] 第三小圆舞曲主题 B

$(1=G\frac{3}{4})$

$0\,\underline{4\,3}\,|\,\underline{3\,2}\,^\#\underline{1\,2}\,\underline{3\,2}\,|\,\underline{2\,^\#1}\,\underline{7\,1}\,5\,|\,\underline{5\,4}\,\underline{4\,0}\,\underline{4\,0}\,|\,\underline{4\,0}\,\underline{3\,0}\,\underline{3\,0}\,|$

经过简短的过门后,乐曲从 G 大调转入 F 大调,引出了下一个小圆舞曲。

第四小圆舞曲采用单二部曲式(A B)。主题 A(例八)以分解和弦的上行旋律线开始,乐曲呈现出妩媚清丽、优美动人的特点。主题 B(例九)则强调舞蹈节奏,兴奋活泼,与主题 A 形成了相应成趣的对比。

[例八] 第四小圆舞曲主题 A

$(1=A\frac{3}{4})$

$\underline{\dot{5}}\,|\,\underline{5\,1}\,\underline{3\,5}\,\dot{1}\,|\,\dot{1}\,\underline{7\,6}\,^\#\underline{5\,6}\,\underline{7\,0}\,|\,7--|\,^\#\underline{5\,7\,0}\,|\,7--|\,^\#\underline{4\,5\,6}\,|\,5--|$

[例九] 第四小圆舞曲主题 B

$(1=F\frac{3}{4})$

$^6_8\,\overline{\dot{5}\cdot\,^\#\dot{4}}\,|\,\dot{5}--|\,\dot{5}\,^6_8\,\overline{\dot{5}\cdot\,^\#\dot{4}}\,|\,\dot{5}--|\,\dot{5}\,\dot{1}\,\dot{3}\,|\,\underline{4\,6}\,\underline{6\,7}\,|\,\underline{0\,2}\,\underline{2\,3}\,|\,\underline{4\cdot\,6}\,\dot{7}\,|$

第五小圆舞曲也采用单二部曲式(‖:A:‖BB‖)。在一小段带有形象意义的间奏之后,出现的轻弱的主题 A(例十),采用了大跳的音程,起伏回荡,柔美而又温情。

[例十] 第五小圆舞曲主题 A

$(1=A\frac{3}{4})$

$1\,2\,3\,|\,\underline{4\,6}\cdot\,\dot{1}\,|\,\underline{4\,6}\cdot\,\dot{1}\,|\,4--|\,4\,3\,2\,|\,\underline{3\,5}\cdot\,\dot{1}\,|\,\underline{3\,5}\cdot\,\dot{1}\,|\,3--|$

对比性的主题 B(例十一)采用顿挫跳跃的节奏型,炽烈欢腾,形成了全曲的高潮。

[例十一] 第五小圆舞曲主题 B

$(1 = A \ \frac{3}{4})$

$\dot{3}$ 0 0 | $\dot{3}$ 0 0 | $\dot{3}$ - - | $\dot{3}$ 5 7 $\dot{1}$ $\dot{2}$ | $\dot{3}$ 0 0 | $\dot{3}$ 0 0 | $\dot{4}$ - - | $\dot{4}$

结束部有两种。带合唱的,结尾较简短;不带合唱的,则规模较大,依次再现变化的第三小圆舞曲主题 A(例六)以及第二小圆舞曲主题 A(例四),然后从 D 大调转入 F 大调,再现第四小圆舞曲主题 A(例八),接着在 D 大调上再现乐曲序奏部的主要旋律,最后在欢腾的热烈气氛中终曲。

多瑙河边一个美丽的古都:雷根斯堡

第二章 乐意言说

第一节 概述

"序曲"是歌剧、舞剧、清唱剧或其他剧作品的开场音乐。17世纪、18世纪的歌剧序曲分"法国序曲"及"意大利序曲"两类。前者为吕利所创,后者为A·斯卡拉蒂所创。法国序曲为复调风格,由慢板、快板、慢板三个段落组成,中段为赋格形式,末段较短。意大利序曲就是由此演变而成的。如莫扎特的《费加罗的婚礼序曲》、《魔笛序曲》,贝多芬的《哀格蒙特序曲》,门德尔松的《仲夏夜之梦序曲》、《芬格尔岩洞序曲》,韦伯的《魔弹射手序曲》,李焕之的《春节序曲》等。19世纪以来,作曲家常采用这种体裁写成独立的器乐曲,其结构大多为奏鸣曲式,并带有标题。

"组曲"是若干短曲连为一体的管弦乐曲或钢琴曲,其中各曲具有相对的独立性。组曲有古典、近代之分。古典组曲又称"舞乐组曲",兴起于17世纪到18世纪,采用同一调子的各种舞曲连接而成。但在速度、节拍等方面互相形成对比,如巴赫的古钢琴组曲。近代组曲又称"情节组曲",兴起于19世纪,从歌剧、舞剧、戏剧音乐或电影音乐中选若干曲辑成,有的根据特定标题内容或民族音乐素材写成,如挪威作曲家格里格的《培尔·金特》组曲、里姆斯基·科萨科夫的交响组曲《舍赫拉查达》、德沃夏克的《捷克组曲》等。

"交响曲"是器乐体裁的一种,是管弦乐队演奏的大型(奏鸣曲型)套曲。源于意大利歌剧序曲,海顿时定型。基本特点为:第一乐章快板,采用奏鸣曲式;第二乐章速度徐缓,采用二部曲式或三部曲式等;第三乐章速度中庸或稍快,为小步舞曲或诙谐曲;第四乐章又称"终乐章",速度急速,采用回旋曲式、奏鸣曲式等。代表作曲家如海顿作有交响曲100余部,莫扎特

作有50余部,贝多芬的9部交响曲被称为不朽之作,舒伯特作有《未完成交响曲》等8部。浪漫乐派的其他作曲家如柏辽兹、舒曼、门德尔松、勃拉姆斯、柴可夫斯基、鲍罗丁、德沃夏克、西贝柳斯、布鲁克纳、马勒等均作有著名交响曲作品。近现代的著名交响曲作曲家有奥涅格、伏昂·威廉斯、格拉祖诺夫、斯克里亚宾、拉赫玛尼诺夫、米亚斯科夫斯基、普罗科菲耶夫、肖斯塔科维奇、恰恰图良等。

第二节 经典赏析

一、序曲

(一)莫扎特:《费加罗的婚礼序曲》

1. 概述

奥地利作曲家莫扎特作于1786年,管弦乐曲。为所作四幕喜剧《费加罗的婚礼》的序曲。同年5月1日在维也纳宫廷剧场首次演出。歌剧脚本由宫廷诗人达·彭特(1749—1838)根据法国剧作家博马舍(1732—1799)的喜剧《费加罗的婚礼》改变而成。剧情为:阿尔马维华伯爵轻浮好色,觊觎着夫人罗西娜的使女苏珊娜,在善良纯洁的苏珊娜和男仆费加罗行将结婚之际,伯爵企图对她秘密恢复曾经当众宣布放弃的初夜权。面对伯爵的无耻挑战,费加罗毫不怯懦,他机智勇敢地排除了重重障碍,使荒淫的伯爵当众出丑,与苏珊娜圆满地举行了婚礼。歌剧首演后,同年又重演八次。翌年在捷克布拉格上演后反映更为强烈,从此成为歌剧史上的杰出作品之一。

《费加罗的婚礼》碟片

本曲没有运用喜歌剧中的音乐主题,但是总的气氛和音乐风格都与喜歌剧有着内在的联系。常作为音乐会曲目,单独演奏。

2. 解说

乐曲采用无展开部的奏鸣曲式,D大调,急板。莫扎特曾经表明:不论快到什么程度都不嫌太快。弦乐齐奏的主部第一主题(例一)轻捷而明快,充满了幽默诙谐的色彩,仿佛预示着即将展开的错综复杂的戏剧性变化。

[例一] 主部主题一

$(1=D\frac{4}{4})$

接着，呈示由明朗的号角性音调组成的主部第二主题（例二）。

[例二] 主部主题二

$(1=D\frac{4}{4})$

接着，具有对比性的副部主题（例三），采用小二度音程的音调，带有不安定的紧张情绪。这一主题经发展变化，涌现出一个接一个的新的乐思，这些乐思之间的对比鲜明而又流畅。

[例三] 副部主题

$(1=A\frac{4}{4})$

呈示部的结束处又响起明朗而充满乐观精神的乐句（例四）。

[例四]

$(1=A\frac{4}{4})$

再现部中，上述呈示部的主题相继重现，使音乐充满了欢快的情绪。最后全曲在欢欣鼓舞的气氛中结束。

莫扎特（1756—1791），奥地利作曲家，生于萨尔茨堡。4岁随父学习钢琴（羽管键琴），5岁开始作钢琴小曲，6岁起随父在欧洲各大城市演奏，轰动欧洲乐坛，被誉为"音乐神童"。8岁在巴黎出版了四部小提琴奏鸣曲。9岁前后开始创作交响曲。11岁已完成第一部歌剧，此后相继创作出了大量的作品。1773年任萨尔茨堡大主教宫廷乐师，1781年定居维也纳。作有歌剧《后宫诱逃》、《费加罗的婚礼》、《唐璜》、《魔笛》等近20部，康塔塔和清唱剧10部，交响曲50余部，小夜曲10余部，以及各种体裁的器乐曲、声乐曲

莫扎特

等。在其短暂的一生中，共创作音乐作品千余部，成为维也纳古典乐派的代表。其创作汲取奥地利民间音乐和音乐传统文化营养，作品清新优美，充满诗意，表现了对美好事物的积极态度

和乐观情绪,对西方音乐的发展有着深远的影响。

(二) 贝多芬:《哀格蒙特序曲》

1. 概述

德国作曲家贝多芬作于1810年,管弦乐曲。应维也纳布尔格剧院经理哈尔托之邀,为德国文学家歌德(1749—1832)的悲剧《哀格蒙特》而作。同时作有九段戏剧配乐。同年5月4日在维也纳布尔格剧院首次演出。

悲剧《哀格蒙特》表现了反抗专制暴政的进步思想。剧本描写16世纪初尼德兰人民英雄和领袖哀格蒙特,在反对西班牙王菲利浦二世的统治,争取祖国解放的斗争中,遭到逮捕被判处死刑。他的爱人克蕾尔欣奋起反抗,呼吁人民行动起来。但人们慑于西班牙统治者的淫威,不敢行动。最后,孤掌难鸣的克蕾尔欣服毒自尽。她的英灵化为自由女神来到狱中哀格蒙特的面前,献给他胜利的花环,以示他的牺牲终将使尼德兰人民得到解放。

本曲以简洁的手法表现全剧的中心思想和基本的音乐形象,反映了被压迫人民争取自由解放斗争的艰难以及人民对光明前途的坚定信念。

作者在1809年8月21日的一封信中写道:"出于对诗人的爱,我写了配乐《哀格蒙特》。"本曲与《克里奥兰序曲》、《莱列奥诺拉第三序曲》等,都是作者管弦乐序曲中最优美的作品。

贝多芬交响曲专辑

2. 解说

乐曲采用奏鸣曲式。序奏和结尾都有相对独立的音乐形象。展开部较短,结尾规模较大。

序奏(例一)一开始,整个乐队以强音奏出主音,接着弦乐组奏出沉重的动机,木管乐器奏出与之形成明显对比的音调。

(例一)

适当的慢速

这一序奏旋律具有明显的萨拉班德舞曲的特点。这种速度缓慢、多用 $\frac{3}{2}$ 拍的舞曲,产生于波斯,16世纪初在西班牙广泛流行。作者运用这一体裁,表现了在西班牙殖民者的暴戾统治下,人民所遭受的深重的苦难。这一序奏的后半部分由双簧管、单簧管、大管先后演奏的曲调,

表现了克蕾尔欣的形象,以及哀格蒙特的郁悒和铁蹄下的尼德兰人民的呻吟和叹息。序奏一开始的八小节乐句,是整首序曲的胚胎。这一乐句经过变化重复的手法巩固之后,乐曲转为降D大调。小提琴反复奏出咏叹调色彩的音调,表现了在痛苦中的追求和希冀。这时,低音区不断响起乐曲开始部分萨拉班德舞曲的节奏型,使两种对立的因素交织在一起(例二),形成一种内在的紧张感。

[例二]

$$(1 = {}^{\flat}D \ \tfrac{3}{2})$$

$$\begin{bmatrix} \overset{pp}{5} \ \underline{6\,5} \ \underline{4\,3} \ 3 \ 0 \ | \ 0 \ \underline{5} \ \underline{6\,5} \ \underline{4\,3} \ 3 \ 0 \ | \ 0 \ \underline{2} \ \underline{3\,2} \ \underline{\dot 1\,7} \ 0 \ | \\ 0 \ 0 \ 0 \ 0 \ \underset{\cdot}{\underline{0\,\overset{pp}{1}}} \ | \ \underset{\cdot}{\dot 1} \ - \ \underset{\cdot}{\dot 1} \ - \ 0 \ \underset{\cdot}{\underline{0\,1}} \ | \ \underset{\cdot}{7} \ - \ \underset{\cdot}{7} \ - \ 0 \ \underset{\cdot}{\underline{0\,7}} \ | \end{bmatrix}$$

这一对立冲突的曲调一致用较弱的音量进行,仿佛把人带进暴风雨前不祥的静寂之中。

接着小提琴奏出的音调在不断反复中终于冲破了暴风雨前的宁静,第一主题(例三)采用三拍子的下行旋律,坚定而有力,蕴含着强烈的斗争气息。

[例三] 第一主题

$$(1 = {}^{\flat}A \ \tfrac{3}{4})$$

$$\overset{sfp}{3} \ | \ 4\ 3\ 1 \ | \ 6\ 4\ 3 \ | \ \underline{1\ 6}\ \underline{4} \ | \ 3\ 0\ 3 \ | \ 4\ 3\ 2 \ | \ 7\ {}^{\sharp}5 \ | \ 4\ 3\ 2 \ | \ 7\ {}^{\sharp}5 \ | \ 3\ 6 \ |$$

经过一段富于动力性的发展之后,第二主题(例四)在降 A 大调上呈示,这一主题犹如开头八小节乐句的"缩影"。

[例四] 第二主题

$$(1 = {}^{\flat}A \ \tfrac{3}{4})$$

$$\overset{ff}{5} \ 5 \ \underline{0\ 5} \ | \ 6\ 6\ 0 \ | \ \overset{p}{5} \ \underline{2\ 4} \ | \ 3\ 1 \ |$$

整个呈示部和简短的展开部,以及正规的再现部有机地糅合在一起,将前面的音乐素材作了充分的发展,表现了人民通过斗争争取胜利的信念。

再现部的末尾,还出现了被认为是描绘哀格蒙特被处死刑的一段音乐。

接下来至辉煌结尾的过渡,在思想内容和表现方法上,都与《命运交响曲》从第三乐章至终乐章的过渡有异曲同工之处。

结尾为全曲的高潮,号角性的声响雄伟壮丽,号召人民反抗奴役和压迫,同时表现人民对获得自由充满信心。最后在灿烂辉煌的旋律声(例五)中终曲。

[例五] 结尾的主旋律

它的前半部强调节奏特点,带有一种压迫感;后半部线条式弱奏的歌唱性动机与之形成鲜明的对比。

$(1=\text{F}\ \dfrac{4}{4})$

```
‖: 1̇ - - 5 | 1̇ 5 3 5 :‖
    ff

‖: 1̇ - 3̇ - | 5̇ - - 5 :‖ 1̇ - 3̇ - | 5̇ - - 5 |

‖: 5̇ - - 5 :‖ 5̇ - - - | 5̇ - - - |
    sf          ff
```

贝多芬(1770—1827),近代最伟大的作曲家之一。出身于德国波恩的一个平民家庭,父亲是教会合唱团的歌手。8岁开始登台演出,并挑起家庭生活的重担。1792年去维也纳深造,艺术上进步很快。1800年左右听觉显著恶化,但仍坚持创作。他的创作反映了资产阶级反封建、争民主的革命热情,表现了他一生追求"自由、平等、博爱"的理想。他继承和发展了海顿、莫扎特的传统,开浪漫乐派的先河。在创作手法上开拓了动机性展开的结构原则,和声语言充满动力,节奏空前活跃,旋律的表现力极其丰富,增强了管弦乐曲的交响性和戏剧性。其创作成就对后世音乐的发展产生了极其深远的影响。他的代表作品主要有9首交响曲、32首钢琴奏鸣曲、17部弦乐四重奏、多部交响序曲和小提琴与乐队的《F大调浪漫曲》以及音乐小品《小步舞曲》、《致爱丽丝》、《土耳其进行曲》等。

贝多芬

(三) 比才:《卡门序曲》

1. 概述

法国作曲家比才所作管弦乐曲。根据其1874年所作四幕歌剧《卡门》的音乐选编而成。

2. 解说

序曲一开始是斗牛场面的进行曲,它明朗热情,节奏鲜明,生气勃勃,立即把人们带到西班牙斗牛场那种热烈喧嚣的气氛中去。管弦乐队开始奏出了进行曲主题(例一)。

[例一] 进行曲主题

$(1=\text{A}\ \dfrac{2}{4})$

```
1̇ 1̇ 1̇  1̇ 5 3 5 | 1̇ 1̇ 1̇  1̇ 2̇ 3 2 | 1̇ 1̇ 1̇  2̇ 1̇ 7 1̇ | 2̇ tr - | 4 4 4  4 1̇ ♭7 1̇ |

4 4 4  4 5 6 5 | 4 4 3  2̇ 2̇ 1̇ | 7 tr -
```

然后出现女声欢唱的歌调,音乐轻柔,与主题形成鲜明的对比(例二)。

[例二]

```
3 6  3 2 | 1 7 6  7 3 | 6 7  1 3 | ♯5 ♯4 5  3 3 |
```

在进行曲再现之后,乐队奏出了《斗牛士之歌》。这是一首具有英雄气概的凯旋式歌曲。

[例三]

$1=F\ \dfrac{2}{4}$

$\underline{5\ \ \underline{6\cdot 5}}\ |\ 3\ \ 3\ |\ \underline{\overset{4}{3\cdot 2}\ \ \underline{3\ 4}}\ |\ \underline{3\ 3}\ 0\ |\ 4\ \ \underline{2\cdot 5}\ |\ \underline{3\ 3}\ 0\ |\ 1\ \ \underline{\underline{6\cdot 2}}\ |\ \underline{5}\ \ 0\ |$

斗牛士之歌反复了一次后,乐曲又以炽热的、欢腾的进行曲主题的再现结束全曲。

比才(1838—1875),法国作曲家。父亲是声乐教师,母亲出身于音乐世家。9岁学钢琴,同年考入巴黎音乐学院,后又随古诺学习。比才于12岁开始创作,第一部独幕喜歌剧《医生之家》受韦伯和意大利歌剧的影响较深。1856年,他完成了《C大调交响曲》。这部作品形式严谨,旋律清新,色彩明快,充分显示了他的创作才华。年轻的比才音乐兴趣广泛,他高超的钢琴演奏技术和总谱阅读能力曾使当时的著名钢琴家、作曲家李斯特感到震惊。

比　才

1857年曾获罗马大奖。他是现实主义歌剧的先驱,对法国和欧洲的歌剧创作产生过关键性的影响。管弦乐组曲《阿莱城姑娘》是他创作道路上起决定作用的作品,而最后一部歌剧《卡门》则标志着他创作上的最高成就。这部最优秀的作品是法国歌剧史上重要的里程碑,是19世纪下半叶现实主义歌剧的杰作,并直接启发了意大利现实主义歌剧的兴起。在音乐中,他把浓郁的民族色彩,个性鲜明的音乐语言,富有表现力的描绘生活冲突的交响发展,以及法国喜歌剧传统的表现手法熔于一炉,创造了当时法国歌剧的最高成就。其他作品还有歌剧《采珍珠者》、《唐普罗科皮奥》及双钢琴组曲《儿童游戏》和钢琴曲《半音变奏曲》、《夜曲》等。

(四) 门德尔松:《仲夏夜之梦序曲》

1. 概述

该曲由德国作曲家门德尔松作于1826年,为钢琴四手联弹曲。音乐构思源自英国剧作家莎士比亚(1564—1616)的喜剧《仲夏夜之梦》,后改编为管弦乐曲。1829年9月圣约翰节在伦敦演出。本曲虽系独立的序曲,但1840年在伦敦柯文特花园皇家剧院上演《仲夏夜之梦》时,曾以本曲作为开场音乐。16年后,作者写出戏剧配乐《仲夏夜之梦》共12曲。共中引用了本曲的一些主题素材。俄国著名音乐家柴可夫斯基曾称赞本曲是"一首令人惊奇的充满灵感和诗意的新颖之作"。

2. 解说

乐曲采用奏鸣曲式,快板,$\dfrac{2}{2}$拍。一开始,先用木管乐器轻轻奏出自由延长的四个和弦,形成幽静神秘、虚无缥缈的意境。

《仲夏夜之梦》碟片

[例一] 第一主题

$(1=C\ \frac{2}{2})$

3̇6 5̇4 3̇6 5̇4 | 3̇2 1̇2 3̇2 1̇2 | 3̇4 3̇2 1̇4 3̇2 | 1̇7 67 1̇7 67 |

迅速而轻轻晃动的旋律使人联想到剧中仙王奥伯朗和仙后带领的一群小仙子，在仲夏之夜月光皎洁的森林中舞蹈嬉戏。接着，整个乐队在 E 大调上奏出了明快的第二主题（例二）。

[例二] 第二主题

$(1=E\ \frac{2}{2})$
ff
1̇ - - - ‖ 1̇ - - 7̇6 | 5 - - 4̇3 | 2̇1 76 57 2̇4 |¹ 3̇ 1̇ 3̇ 5 ‖² 3̇ 5 5 5 ‖ 6̇ - - 5 ‖ 6̇ 0 1̇ 0 |

这一主题辉煌而富于气势，表现了雍容华贵、神采飞扬的仙王和仙后的形象。随后，小提琴在属调上呈示抒情的副部主题（例三）。

[例三] 副部主题

$(1=B\ \frac{2}{2})$

1̇ - | 7 - 7 - | 6 - 3̇2 | 1̇ 7 6 5 |
p

这一被称为爱情主题的旋律经反复多遍后，乐曲突然变化情绪，呈示出新的主题（例四）。

[例四] 舞曲主题

$(1=B\ \frac{2}{2})$
ff
1̇2 | 3 3̇2 1̇2 | 3 3̇2 1̇ 3 | 2̇ - - 3 | 2̇ - -

欢快的旋律具有鲜明的舞曲特征。乐句结尾时突然出现向下大跳七度音程的音调，使乐曲带有轻快诙谐的色彩。接着，乐曲用第二主题（例二）使呈示部告一段落，然后，进入以第一主题（例一）的素材为主的发展部，再次呈现出小仙子翩翩起舞的欢乐场面。再现部之后，音量微弱而自由延长的和弦又一次把人们带进披着月光和充满神话色彩的森林，并在宁静的气氛中终曲。

门德尔松（1809—1847），德国作曲家，犹太银行家之子。自幼学习音乐，少年时即与歌德交往，受其思想影响。后赴英、奥、法、意等国及莱比锡从事演奏及指挥。毕生极力推崇巴赫的作品，力图扩大 18 世纪欧洲古典音乐传统的影响。1843 年于莱比锡创办德国第一所音乐学院。其作品结构工整，旋律流畅，并首创"无词歌"体裁。代表作品有 5 部交响曲及 7 部乐队序曲、《e 小调小提琴协奏曲》、《仲夏夜之梦序曲》、《苏格兰》、《意大利》交响曲和钢琴曲集《无词歌》等。

门德尔松

(五) 格林卡:《鲁斯兰与柳德米拉》

1. 概述

俄国诗人普希金依据俄罗斯的民间童话,写成了一首长诗,诗名叫《鲁斯兰与柳德米拉序曲》。格林卡根据这首诗写成一部同名神话歌剧。

剧情大意是:在基辅王的女儿柳德米拉和武士鲁斯兰的婚礼宴会上,柳德米拉突然被魔法师切尔诺莫尔劫走,为了营救柳德米拉,鲁斯兰历尽千辛万苦、重重危险,战胜了凶恶的魔法师,救出了柳德米拉,终于得到了美满的幸福。

格林卡为歌剧《鲁斯兰与柳德米拉》写的序曲非常出色,它成功地概括了歌剧的主题思想——歌颂英雄的坚毅勇敢和对爱情的忠诚。主要表现了胜利欢乐的感情,乐曲具有喜剧结局的特点。

2. 解说

这部序曲是以奏鸣曲式写成的。作者采用了歌剧中歌颂英雄、胜利的两个主题,来表现人民对于光明必将战胜黑暗的信念。

呈示部前面的引子由两个音乐片断构成,开始在 D 大调上由乐队全奏出强有力的和弦,紧接着是弦乐器急速的音阶进行,$\frac{2}{2}$ 拍。

| i - i i | i - i i | i i2 34 56 | 54 32 i7 65 |

这是对能干的鲁斯兰无坚不摧的决心和力量的描写。这两个音乐片断还作为过渡和连接句,在以后多次出现,对全曲起到统一、连贯的作用。

具有英雄性格的主部主题,在强节奏的和弦伴奏下,由长笛、小提琴、中提琴明亮的音色快速奏出,充满战斗的气息和胜利的欢乐。

| i - 3·4 | 5 - 65 | 43 21 23 45 | 67 i2 3 0 | 0 2 - 6i |
| 7 #4 5 #5 | 6 23 54 32 | i |

接着在弦乐拨弦伴奏下,由木管乐器奏出轻盈活泼的主部副题:

| i - 3·4 | 5·6 54 35 | 4 - - - | 4 - - - |

它为主部主题作衬托,二者相得益彰。

经过连接部引出了抒情如歌的副部主题。这个主题的素材取自歌剧第二幕中鲁斯兰的抒情咏叹调《啊!柳德米拉》。

| 1 - - - | 17 16 | 5 - - - | 53 16 | 5 05 - | 2 02·4 | 3 - - - | 1 - - - |

副部主题与主部主题形成明显的对比:

在性格上,旋律优美亲切、气势广阔的副部主题与胜利、英雄气概的主部主题形成对比。

在配器手法上,副部主题是在小提琴清淡的、固定音型的伴奏下,由大提琴、大管等奏出;而主部主题是在节奏强烈的、浓重的和弦伴奏下,由长笛、小提琴奏出,从而在音色与织体方面形成对比。

展开部是以呈示部的副部主题为基础变化形成的:

$$3 - - \dot{2} \mid \dot{1}\,7\,6\,3 \mid \dot{2}\,\dot{1}\,7\,6 \mid {}^{\#}5\,0\,0\,0 \mid$$

这个主题在调性关系上,是主部主题 D 大调的同名小调(d 小调),并进行调性变换:g 小调—c 小调。

展开部经过用复调手法、调式调性变换、丰富的乐器色彩变化,得到充分的发展,与呈示部形成鲜明的对比。情绪由热烈变成空寂、惊惶不安,似乎是描写勇士在空旷、荒芜的山谷森林中寻找柳德米拉时的那种神秘而危险的环境。

经过与恶魔的斗争,歌颂胜利、英雄的两个主题重奏出象征着勇士鲁斯兰的英雄气概与胜利的欢乐。

再现部把呈示部完全再现一次,调性回到主调(D 大调),只是副部主题由远关系调(F 大调)转为属调(A 大调)。

结束部是全曲的高潮所在。由小提琴奏出主部主题:

$$\dot{1} - 3 \cdot 4 \mid 5 - - - \mid 5\,4\,3\,4\,3\,2\,1 \mid 7\,1\,2\,3\,4\,5\,6\,7 \mid \dot{1}$$

这个具有英雄性格的主部主题片断与魔法师的主题——由低音乐器奏出的全音阶下行的音调,先后出现,展示出英雄与恶魔、善与恶之间的激烈搏斗,戏剧冲突达到顶点。

最后,像是概括性的总结,序曲引子的强有力的和弦再次出现,展现了热烈而壮大的场面,全曲在欢庆英雄胜利的乐声中结束。

格林卡

(六)柴可夫斯基:《1812 序曲》

1. 概述

《1812 序曲》是柴可夫斯基于 1880 年 10 月应尼古拉·鲁宾斯坦的请求而写的一首大型乐曲。这首乐曲在出版时标有"用于莫斯科教主基督大教堂的落成典礼,为大乐队而作的 1812 年序曲"的说明。该教堂于 1812 年毁于拿破仑的侵俄战争中,所以此曲是以当年俄罗斯人民反抗侵略、保卫祖国,最后获得胜利的史实为题材的。

这部作品于 1882 年 8 月 20 日,在博览会广场上首次演出时,曾组织了庞大的乐队(包括一个完整的管弦乐队和另一个军乐队),曲终时,直接由大教堂钟楼的群钟和广场庆典的礼炮轰鸣表现胜利场面,蔚为壮观。

柴可夫斯基在《1812 序曲》中,以英雄的爱国主义题材和音画般的通俗易懂的标题性,以

及形象化的主题发展和灿烂的管弦乐的音响色彩,取得了他自己远远没有想到的被听众所欢迎的效果。

柴可夫斯基

《1812序曲》碟片

2. 解说

乐曲开始是序奏,首先由弦乐组奏出了按严谨和声结构写成的 bE 大调、$\frac{3}{4}$ 拍,慢速,庄严的《众赞歌》。

它肃穆虔诚,这是俄国人民在国难临头时祈佑于上帝和对和平的向往。继而由木管吹出了悲哀呻吟的旋律,又以紧张的三连音相互交替发展,象征着狼烟四起和人民的激怒、呐喊、呼号。沉重的低音乐器这时发出了庄严的号召。终于改为 $\frac{4}{4}$ 拍矫健的骑兵进行曲,冲破了不祥的气氛,带来了希望。

它英姿勃勃,象征着响应号召的战士踏上征途。

乐曲的呈示部为降 e 小调、$\frac{4}{4}$ 拍、三部曲式结构,主部音乐以快如旋风的旋律和痉挛似的节奏,描写激烈、残酷的战争场面。

$$\frac{4}{4} \mid \overset{\frown}{4} \; \underline{4323} \; \underline{2176} \; \underline{{}^\#\!\overset{>}{5}7} \mid \underline{46} \; \underline{24} \; \underline{7\overset{>}{2}} \; \underline{33}{}^\#\!\underline{4}{}^\#\!5 \mid \overset{\frown}{6} \; \underline{6{}^\#\!567} \; \underline{161} \; \underline{7567} \mid$$

$$\underline{1} \; \underline{171}{}^\#\!\underline{2} \; \underline{311} \; \underline{11\natural23} \mid {}^\#\!\underline{434}{}^\#\!5 \; \underline{6567} \; \underline{1\cdot 7} \; \underline{63}{}^\#\!45 \mid \underline{6}{}^\#\!\underline{567} \; \underline{1712} \; \underline{3\cdot 2} \; \underline{1671} \mid$$

$$\underline{2123} \; {}^\#\!\underline{434}{}^\#\!5 \; \overset{\frown}{6} \; \underline{6\overset{>}{1}} \mid {}^\#\!\underline{56} \; \underline{34} \; \underline{7\overset{>}{1}} \; {}^\#\!\overset{>}{5}$$

在主部的展开过程中,出现了 bB 大调、$\frac{4}{4}$ 拍的《马赛曲》为素材的主题。

$$\underline{0\;1\;1} \; \underline{1\;1} \mid \underline{4\;4\;5\;5} \mid 6 - \underline{6\;3} \; \underline{3\;3\;3} \mid \underline{6\;6\;7\;7} \mid \dot{1}\;\dot{1} \; \underline{5\;5} \; \underline{5\;5} \mid \dot{1}\;\dot{1}\;\dot{2}\;\dot{2} \mid$$

$$\underline{\dot{5}\cdot\dot{3}} \; \underline{\dot{1}\;\dot{1}} \; \underline{\dot{3}\;\dot{1}} \mid \underline{6\;4\;3\;2} \mid \dot{1}$$

经过变化引伸,以及与主部音乐因素的交织与发展,描写了拿破仑军队的猖狂残暴和抗敌战争的艰苦、激烈。副部描写了战争间隙中俄罗斯战士对家乡的思恋和生活情景,它包括两个主题,一个是 bF 大调、$\frac{4}{4}$ 拍、抒情的旋律,刻画了战士的内心世界。

$$1 \mid \underline{5\cdot 5} \; \underline{54} \; \underline{32} \mid 5 \; \underline{5\;0\;2} \mid \underline{5\cdot 5} \; \underline{54} \; \underline{32} \mid 5 - 0 \; \underline{5} \mid \underline{6\;1} \; \underline{2\;3\;4} \mid$$

$$5 - 0\;\underline{5} \mid \underline{6\;1} \; \underline{7\;6\;5} \mid \dot{1} -$$

另一个主题是降 e 小调、$\frac{4}{4}$ 拍的俄罗斯民歌《踟蹰门侧》为素材的旋律,反映了人们在战争中的乐观精神:

$$\underline{\overset{\triangledown}{3}\;\overset{\triangledown}{3}\;\overset{\triangledown}{4}} \; \underline{\overset{\triangledown}{3}\;2} \; \underline{1\;1} \; \underline{2\;\overset{\triangledown}{6}} \mid \underline{\overset{\triangledown}{1}\;1} \; \underline{\overset{\triangledown}{6}} \; \underline{\overset{\triangledown}{1}\;7\;1} \; \underline{2\;\overset{\triangledown}{6}} \mid \underline{3\;\overset{\triangledown}{6}\;6} \; \underline{6\;1} \; \underline{7\;6} \mid \underline{3\;\overset{\triangledown}{6}\;6} \; \underline{6\;1} \; \underline{7\;6} \mid$$

展开部中主部主题与《马赛曲》的音调此起彼伏,交错出现,一直在激战的旋涡中周旋,开始像那辽阔战场的远方弥漫着尘烟,继之又像眼前刀光剑影、人仰马翻、风声鹤唳的场面,这是一幕幕惊心动魄的恶战。

再现部略有变化,主部的战争气氛更加激烈。副部的两个主题再现后,《马赛曲》更猖獗,但它已是回光返照。一连串下行模进的四音列,犹如声势浩大的洪流一泻千里,那排山倒海不可阻挡之势压倒了声嘶力竭的《马赛曲》,俄国军队终于胜利了。

尾声中众赞歌在喧闹的钟声和礼炮的伴随下,变成了辉煌的凯歌,这是 bE 大调、$\frac{2}{2}$ 拍的俄国国歌。

$$5 - - - \mid 6 - 6 - \mid 5 - - 3 \mid 1 - - - \mid \dot{1} - - - \mid 7 - 6 - \mid 5 - - - \mid 6 - - - \mid$$

$$4 - - - \mid 5 - 5 - \mid 3 - - 4 \mid {}^\#\!4\;5 \; {}^\#\!5\;6 \mid$$

它与骑兵进行曲用复调的手法相结合,像是凯旋的战士行进在凯旋门下、检阅台前。乐曲

在欢庆胜利、万民沸腾的节日气氛中结束。

十月革命后,苏联演奏此曲时,用格林卡的歌剧《伊万·苏萨宁》中的《光荣颂》(bE 大调、$\frac{2}{2}$ 拍)取代了俄国国歌,因此现在我们可以听到两种不同结尾的演奏效果:

3 - 2 1 | 2 - 1 2 | 3 - 5 3 | 2 - - - | 3 - 2 1 | 2 - 1 2 | 3 - 5 3 | 2 - 2 3 |

4 - 3 2 | 1 - 1 7̣ | 1 - 6 - | 5 - - 3 | 2̣ 7̣ 1 3 | 2̣ 7̣ 1 3 ‖

(七)肖斯塔科维奇:《节日序曲》

1. 概述

苏联作曲家肖斯塔科维奇作于 1954 年,管弦乐曲。为庆祝苏联十月社会主义革命三十七周年而作。同年 11 月 6 日在莫斯科大剧院首次演出,后曾被改编为管乐合奏曲。

2. 解说

乐曲采用奏鸣曲式。小快板,$\frac{3}{4}$ 拍。一开始先由小号和圆号奏出号角性的序奏主题(例一)。

[例一] 序奏主题

$(1 = A \frac{3}{4})$

5 - 5̄5̄5̄³ | 5 - 5̄5̄5̄³ | 6 - 6̄5̄6̄³ | 7̄ 7̄7̄7̄³ 7 | 7 - - |

这一庄严而高亢的主题带有凯旋般的气势,把人引进隆重壮丽的节日广场。序奏主题反复后,乐曲转为急板,$\frac{2}{2}$ 拍,在圆号和弦乐的衬托下,单簧管奏出主部主题(例二)。

[例二] 主部主题

$(1 = A \frac{2}{2})$

‖: $\overset{f}{5}$ - - - | 5 4 3 2 1 2 3 4 :‖

‖: 5 6 7 1̇ 7 6 | 5 4 3 2 3 4 6 :‖ 5

这一主题源自作者 1949 年所作清唱剧《森林之歌》。活泼而富有生气的旋律,表现出欢快奔放的情绪,使人联想到充满活力的节日场面。主题由小提琴加以反复并热烈地展开后,由音色柔和的大提琴和圆号呈示副部主题(例三)。

[例三] 副部主题

$(1 = E \frac{2}{2})$

5̣ - - - | 1 - - 2 | 3 - - - | 3 - 1 - | 5 - 4 - | 3 - 2 - | 3 - 1 - | 7̣ - 1 - | 6̣ -

悠长的旋律舒展而流畅,充满了一种自信的情绪,表现了人民开阔的胸怀,抒发了人们对

美好理想的憧憬。这一主题由小提琴、中提琴反复之后,乐曲进入用弦乐轻声拨弦组成的展开部。接着,乐曲在再现部依次再现主部主题(例三)。在结尾部,序奏主题(例一)以宏大的气势重现。圆号、小号、长号等铜管乐器明亮的乐声使节日庆典的气氛达到了高潮。最后,乐曲以饱满有力的尾声结束。

肖斯塔科维奇(1906—1975),苏联作曲家。生于化学工程师家庭。11岁开始作曲,13岁入列宁格勒音乐学院,师从格拉祖诺夫等。一生创作体裁广泛,数量极多。1937年首演的《第五交响曲》显露出其创作风格:旋律剑拔弩张,节奏繁衍多变,情绪强烈,富于哲理性。主要作品有交响曲13部、歌剧、舞剧、清唱剧、声乐套曲、钢琴曲作品等。

肖斯塔科维奇

《节日序曲》 安赛尔指挥 捷克爱乐乐团

(八)索贝:《轻骑兵序曲》

1. 概述

奥地利作曲家索贝作,管弦乐曲。为所作轻歌剧《轻骑兵》的序曲。1866年3月21日首次演出。歌剧剧情为:青年赫尔曼与美丽的孤女费尔玛相爱。赫尔曼的保护人——该市镇的市长也看中了费尔玛,因此极力反对他们的婚事。这时一队轻骑兵开进市镇,赫尔曼向轻骑兵队长亚诺什求助。亚诺什回想起自己年轻时和情人朱茵卡也因遭到反对未能成婚,因此对赫尔曼十分同情。一日,亚诺什仿佛听到朱茵卡的歌声,循声找去,发现了费尔玛,问明身世后,始知费尔玛即朱茵卡之女,不禁百感交集。亚诺什带领赫尔曼、费尔玛至市长处,当场定下了他们的亲事。军号声声,轻骑兵出发的时间到了,亚诺什带领轻骑兵离开了这个市镇。此剧已不演出,但本曲和《诗人与农夫序曲》却成为作者流传广泛的代表作品。

2. 解说

乐曲采用复三部曲式。首先由小号和圆号以高亢嘹亮的号角性音调奏出序奏主题(例一),使人仿佛看到了一支英武潇洒、精神焕发的轻骑兵队伍。

[例一] 序奏主题

紧接着,长号用合奏与这一主题相呼应,形成了浓厚的军营气氛。

乐曲第一部分采用单三部曲式,快板。第一部分第一主题(例二)采用小二度的倚音和跳跃的节奏型,轻捷明快,表现了轻骑兵机敏欢悦的形象。

[例二] 第一部分第一主题

$(1=C\frac{4}{4})$

随后,乐曲呈示出具有加洛泼舞曲特点的第一部分第二主题,即进行曲主题(例三)。加洛泼是一种活泼轻快的轮舞曲。常用以表现跳跃的舞步。这一主题不仅充分发挥了加洛泼舞曲欢快的特点,而且还运用了模仿马蹄声的描写性表现手法,生动逼真地表现了轻骑兵队伍的行进。

[例三] 第一部分第二主题(轻骑兵进行曲主题)

$(1=A\frac{6}{8})$

随后,乐曲呈示第一部分的第三主题(例四),这一主题由第一主题演变而成,保持和发展了第一主题轻松活泼的情绪并形成了欢乐的高潮。

[例四] 第一部分第三主题

$(1=A\frac{6}{8})$

乐曲的中间部转为小调,大提琴奏出的中间部主题(例五)采用匈牙利吉普赛调式。如歌的旋律宁静而忧郁,带有悲歌的色彩,表现了歌剧中亚诺什回忆往事时百感交集的心情。这一旋律进行时,小提琴以抒情的旋律与其呼应。

[例五] 中间部主题

$(1=C\frac{4}{4})$

乐曲第三部分是第一部分的再现。骑兵进行曲(例三)经过反复和发展,再次形成欢乐的高潮。最后,以乐队强有力的全奏终曲。

索贝(1819—1895),奥地利作曲家、指挥家。原籍比利时。初在巴图亚大学肄业,父亲死后,随母迁居维也纳,专攻音乐。作有轻歌剧、舞剧、话剧,插曲甚多,以序曲《诗人与农夫》和

《轻骑兵》最为著名,是维也纳轻歌剧的代表人物之一。

二、组曲

(一)柴可夫斯基:《天鹅湖》组曲

1. 概述

俄国作曲家柴可夫斯基作于1875—1876年。交响组曲,据所作四幕舞剧《天鹅湖》的配乐选编而成。舞剧于1877年2月20日在莫斯科皇家大剧院首次演出,未获成功。1895年经法国舞剧编导彼季帕(1822—1910)、俄国舞剧编导伊凡诺夫(1834—1901)再度排练公演,其艺术价值为人们所认识,成为音乐史和舞蹈史上的珍品。

《天鹅湖》

舞剧脚本取材于俄罗斯民间故事《天鹅公主》和德国作家姆宙斯童话《天鹅湖》。剧情为:公主奥杰塔与女伴们在天鹅湖畔采摘鲜花,恶魔罗特巴尔德施展魔法,将她们变为天鹅。从此以后,只有夜晚她们才能回复人形。一日,王子齐格弗里德追逐这一群天鹅至湖畔,发现奥杰塔在月光下化身为美丽的少女。两人互相倾慕,产生了真挚的爱情。奥杰塔向王子叙述了自己的悲惨遭遇,并告诉王子:唯有真诚的爱情才能破除魔法。王子决定在次日挑选新娘的舞会上宣布奥杰塔为新娘。不料,恶魔与其女黑天鹅再次施展魔法,化身伯爵和奥杰塔出现于舞会。王子不知,挑选了黑天鹅为新娘。恶魔见情大喜,露出了狰狞的原貌。王子大惊,急忙奔向天鹅湖畔,请求奥杰塔宽恕。奥杰塔原谅了王子。恶魔恼羞成怒,掀起恶浪,卷走了王子。奥杰塔奋不顾身投入湖水营救,忠贞的爱情终于战胜了魔法。随着一声巨响,恶魔殒灭,奥杰塔恢复了人形,与王子结成了幸福的伴侣。有的版本结尾部为王子发觉受骗后奔向湖边,最后与奥杰塔一起被恶魔掀起的巨浪卷入湖底,双双殉情。也有的版本改为王子在奥杰塔和众天鹅的帮助下,战胜了恶魔,奥杰塔和王子终于赢得了幸福。

舞剧音乐共二十九曲,实际演出时常为三十六曲。作者从中选出六曲编成本组曲。

2. 解说

第一曲:《场景》。b小调,中庸速度,$\frac{4}{4}$拍。选自舞剧第二幕第一场结束前的音乐。乐曲先用双簧管以动人的音色奏出温柔而略含忧伤的天鹅主题(例一),描绘了天鹅纯洁端庄而略带哀婉的形象。

[例一] 天鹅主题

$(1=D\frac{4}{4})$

$\underset{p}{\overset{>}{3}} - 6\ 7\ \underline{1\ 2} \mid \underline{3\cdot 1}\ \underline{3\cdot 1} \mid \underline{3\cdot 6}\ \underline{1\ 6}\ \underline{4\ 1} \mid 6 - 6 \mid$

在呈示这一主题的同时,竖琴在弦乐的震音陪衬下,奏出了悠缓舒展的琶音,使人仿佛看到静静浮游的天鹅,在湖面上漾起了层层涟漪;竖琴的伴奏,使天鹅主题更为柔美清纯。这一主题反复一遍后继续发展,双簧管奏出渐渐上行的旋律(例二),使乐曲情绪逐渐激动,仿佛在诉说着奥杰塔的不幸遭遇。

[例二]

$(1=D\frac{4}{4})$

$7\ \underline{1\ 2}\ \underline{3\ 4} \mid \underline{5\cdot 4}\ \underline{4\ 5} \mid \underline{6\cdot 5}\ \underline{5\ 6} \mid \overset{1.}{\underline{7\cdot 6}\ \underline{3\ 1}\ \underline{7\ 6}} \mid\mid$

接着,在乐队的伴奏下,圆号用柔润的音色再现天鹅主题(例一),小提琴和中提琴重复了双簧管奏出的如诉如泣的旋律(例二)。随后,整个乐队奏出悲愤的乐声,表现了对奥杰塔命运的同情。天鹅主题(例一)再次由整个乐队奏出后,大提琴等低音乐器将这一主题再一次轻轻地重复,仿佛在为奥杰塔的悲剧命运黯然神伤。

第二曲:《圆舞曲》。乐曲采用复三部曲式,A 大调,$\frac{3}{4}$拍。选自舞剧第一幕中庆贺王子成年的宴会上少女群舞的音乐。先由弦乐用拨奏奏出音阶式下行音型的序奏。随后,整个乐队与之呼应,奏出了缓慢而平稳的圆舞曲节奏;在这一节奏的陪衬下,小提琴在低音区奏出优美的圆舞曲主要主题(例三)。

[例三] 主要主题

$(1=A\frac{3}{4})$

$\underset{p}{\underline{3\cdot 2}} \mid 4 - 3 \mid 0\ \underline{3\cdot 2} \mid 4 - 3 \mid 0\ \underline{2\cdot {}^{\#}1} \mid 3 - 2 \mid 0\ {}^{\#}\underline{1\ 2} \mid 5 - - \mid$

这一主题节奏张弛有致,宛如起伏的浪涌,悠缓而舒畅。木管围绕着主题旋律奏出的琶音,使主题显得更为轻松欢快。这一主题由小提琴在中音区重复一遍后,整个乐队用饱满的音响表现了豪华的舞蹈场面。接着乐曲越来越欢快(例四)。

[例四]

$(1=A\frac{3}{4})$

$\underset{ff}{\overset{>}{6}} - \mid \underline{6\ 0}\ \underline{7\cdot 5} \mid\mid: \underline{\overset{>}{5}\ 0}\ \underline{7\cdot 5} :\mid\mid \underline{\overset{>}{5}\ 0}\ \underline{7\cdot 5} \mid \underline{\overset{>}{6}\ 0}\ \underline{7\ \dot{1}} \mid \underline{\dot{2} - \dot{3}}\ \underline{7\ 0} \mid$

随后,乐曲又呈示出一个轻快的切分音节奏的主题(例五)。

[例五]

$(1 = A \frac{3}{4})$

$0\ \dot{3}\ -\ |\ \dot{3}\ -\ \dot{3}\ |\ \dot{3}\dot{3}\ -\ |\ 6\ \dot{1}\cdot\dot{7}\ |\ 6\ \dot{3}\ -\ |\ \dot{3}\ -\ \dot{3}\ |\ 6\ \dot{1}\cdot\dot{7}\ |\ 6\ 0\ 0\ |$

切分音主题反复时,弦乐奏出忽上忽下的快速走句,逐步加强乐曲的欢快气氛。接着,快速走向由木管乐器吹奏,随后整个乐队再现圆舞曲主要主题(例三)。

乐曲的中间部转为F大调。由小提琴和短号先后奏出两个性格不同的主题。第一个主题(例六)柔美典雅,第二个主题(例七)轻盈优美。

[例六]

$(1 = F \frac{3}{4})$

$0\ \dot{3}\ -\ |\ \dot{2}\ -\ \dot{1}\ |\ 0\ \dot{4}\cdot\dot{3}\ |\ \dot{2}\ -\ \dot{1}\ |$

[例七]

$(1 = F \frac{3}{4})$

$1\ -\ -\ |\ 1\ 2\ \dot{7}\ |\ 1\ 6\cdot{}^{\flat}\dot{7}\ |\ 1\ 3\ 4\ |\ 5\ \dot{7}\cdot\dot{1}\ |\ 5\ \dot{7}\cdot\dot{1}\ |\ 5\ 6\cdot\dot{1}\ |\ 4\ |$

第一个主题再现后,乐曲呈示出另一个抒情主题(例八)。这一主题轻巧质朴,带有浓厚的乡村色彩,表现了清新活泼的意境。

[例八]

$(1 = F \frac{3}{4})$

$6\ -\ 3\ |\ 6\ -\ 3\ |\ \dot{1}\ 7\ 6\ 7\ 6\ {}^{\sharp}5\ |\ 6\ -\ 3\ 2\ -\ 4\ 2\ -\ 4\ |\ {}^{\sharp}5\ 6\ 7\ 1\ 2\ 4\ |\ 3\cdot1\ 6\ |$

乐曲经过充分展开之后,以快速的走句为过渡,整个乐队再现切分音主题(例五),并在热烈欢快的气氛中结束。

第三曲:《天鹅之舞》,又名《四小天鹅舞》。选自舞剧第二幕中奥杰塔向王子倾诉不幸的遭遇,王子发誓要营救奥杰塔和所有被魔法变为天鹅的少女们时,四个小天鹅的舞蹈音乐。乐曲采用三部曲式,升f小调,中庸快板,$\frac{4}{4}$拍。在大管轻快的顿音节奏陪衬下,由双簧管的二重奏呈示出轻盈欢快的第一部分主题旋律(例九),富于跳跃感的节奏和活泼纯真的旋律,质朴而带有田园的清新气息,栩栩如生地刻画出小天鹅天真可爱的形象。

[例九] 主要主题

$(1 = A \frac{4}{4})$

$0\dot{1}\ \dot{1}\dot{1}\ \dot{1}\cdot\dot{7}\ \dot{2}\dot{1}\ |\ 7\dot{2}\ \dot{2}\dot{2}\ \dot{2}\cdot\dot{1}\ \dot{3}\dot{2}\ |\ \dot{1}\dot{3}\ 6\ {}^{\sharp}5\ \dot{3}\ -\ |\ 0\dot{3}\ 6\ {}^{\sharp}5\ \dot{3}\ -\ |$

单簧管在低八度上反复这一主题后,第一小提琴奏出由切分节奏组成的中间部主题

(例十)。

[例十] 中间部主题

$(1 = A \frac{4}{4})$

0 3 3 3 3 3 6 5 4 3 | 2 3 4 #1 2 | 2 2 2 2 2 2 2 2 5 4 3 2 |

1 5 7 6 5 4 3 7 2 1 7 6 | 5 |

这一主题频繁使用迅急的十六分音符和富于跳跃感的切分音符,使乐曲情绪越来越活跃。最后,乐曲再现第一部分主要主题(例九),在欢乐的高潮中结束。

第四曲:《场景》。这段乐曲原是作者1868年所作歌剧《女水神》中骑士霍勃兰德与女水神的爱情二重唱,在舞剧第二幕中为王子和奥杰塔互诉衷情时的音乐。降e小调,行板,$\frac{6}{8}$拍。

先由木管轻轻奏出几个和弦,接着,竖琴奏出洗练而深情的华彩乐段。随后,加弱音器的小提琴奏出清醇幽婉、情深意切的主题(例十一),表现了王子和奥杰塔真挚的爱情。

[例十一]

$(1 = {}^bG \frac{6}{8})$

3 | 6 · 5 1 | #1 · 1 2 | #2 3 6 5 | 5 · 6 7 | 1 7 6 3 4 | 3 · 3 6 |

2 3 4 2 | 3 · 3

这一甜美的主题旋律绵绵不断,随着感情的发展,乐曲情绪越来越激动。在乐曲中,还响起由双簧管和单簧管在大提琴的拨弦声中奏出的轻巧的节奏性段落(例十二)。

[例十二]

$(1 = {}^bG \frac{6}{8})$

1 1 0 1 1 1 1 1 0 1 1 1 | 2 2 0 2 2 2 #2 2 0 2 2 2 | 3 3 0 3 3 3

乐曲结尾部由加上弱音器的大提琴的独奏再现主题(例十一),象征着王子对奥杰塔的一片深情。这时独奏小提琴在高音区奏出另一支对位旋律,象征奥杰塔对王子的无限依恋。最后,乐曲在余韵缭绕的宁静气氛中结束。

第五曲:《匈牙利舞曲〈恰尔达什〉》。选自舞剧第三幕中王后为王子挑选新娘举办的盛大宴会上的舞蹈音乐。乐曲一开始显示的序奏段落(例十三)简短而有力。随着嘹亮的音调,王后和王子等人进入了富丽堂皇的王宫大厅。

[例十三]

$(1 = A \frac{4}{4})$

‖: 5 3 2 1 2 0 :‖ 2 1 1 3 2 2 1 1 3 2 | 7 6 7 1 7 6 5 5 0 |

乐曲速度转为中庸快板之后，小提琴奏出 a 小调的主题（例十四），庄严持重，表现王公贵族的行列在王宫大厅中缓缓行进。

[例十四]

$(1=C\frac{4}{4})$

在恰尔达什舞曲的后半部分，乐曲转为急板，沉闷的气氛为之一扫，欢快的主题（例十五）充满了活力和激情。

[例十五]

$(1=A\frac{2}{4})$

炽热的情绪层层高涨，最后在整个乐队的全奏形成的欢腾气氛中结束。

第六曲：《场景》。选自舞剧第四幕的音乐。乐曲一开始，先由小提琴奏出急促的主题（例十六），表现奥杰塔在王子陷入恶魔的骗局，挑选黑天鹅为新娘后，悲伤绝望地奔回天鹅湖畔。

[例十六]

$(1={}^{\flat}G\frac{4}{4})$

接着，长笛与小提琴一问一答，仿佛是奥杰塔正在向众天鹅伤心地描述王子违背诺言的场景。随后出现气息宽广、温存柔顺的弦乐主题（例十七），表现众天鹅对奥杰塔的同情和安慰。

[例十七]

$(1=A\frac{4}{4})$

突然，乐曲转入急速的快板，定音鼓、大鼓等乐器奏出令人不安的雷鸣。狂风呼啸，波浪翻腾，乐曲表现出阴暗的悲剧气氛。随后在行板速度上呈示悲壮的主题（例十八），描写从恶魔的骗局中醒悟过来的王子焦急地赶往湖畔寻找奥杰塔的情景。

[例十八]

$(1=E\frac{3}{4})$

最后,乐曲在悲怆的气氛中结束。

柴可夫斯基(1840—1893),俄国作曲家。生于官办冶金厂厂长兼采矿工程师家庭。1859年毕业于彼得堡法律学校,曾在司法部任职。1862年入彼得堡音乐学院,师从安·鲁宾斯坦等人学习作曲,毕业后任教于莫斯科音乐学院。1877年至1891年,在梅克夫人的资助下,脱离教职,专门从事音乐创作,曾去德、捷、法、英、美等国演出。其音乐作品注重内心刻画,旋律与配器富于表现力。柴可夫斯基的音乐创作领域非常广泛,几乎在各个体裁中都留下了不朽之作。主要代表作品有交响曲6部,幻想序曲《罗密欧与朱丽叶》、《意大利随想曲》,歌剧《黑桃皇后》,舞剧《天鹅湖》、《胡桃夹子》等。另外,还有《降b小调第一钢琴协奏曲》、大提琴《洛可可主题变奏曲》及室内乐、歌曲等。

柴可夫斯基

(二)格里格:《培尔·金特》第一组曲

1. 概述

挪威作曲家格里格作于1888年,管弦乐组曲。根据1875年为挪威剧作家易卜生(1828—1906)的五幕诗剧《培尔·金特》所作配乐选编而成。

诗剧《培尔·金特》取材于挪威民间传说。剧情为:乡村破落子弟培尔·金特生性粗野,放浪无羁而又耽于幻想,其行径为众人所不齿,唯少女索尔维格对他另眼相看,并产生了爱情。一日,培尔在朋友的婚宴上劫持新娘英格丽特上山同居,但不久又抛弃英格丽特,独自在山中游荡,后无意中闯入山妖的洞窟,因拒绝与妖女成婚,遭众妖凌辱与折磨,几致丧命。幸而传来黎明的钟声,妖魔星散而去,培尔才死里逃生。培尔回到林中小屋,与纯真温顺的索尔维格相聚。不料,妖女抱着畸形儿追来,诈称婴儿系培尔所生,吓得培尔逃回老母奥萨身边。但培尔不能

《培尔·金特》

安分度日,又去森林冒险。奥萨终日盼儿归来,积思成疾,在她弥留之际,培尔赶回家中。奥萨听着儿子漫无边际的海外奇谈,溘然长逝。不久,培尔又离家出走,远渡重洋,在非洲发财致富,但好景不长,他被抢劫一空。培尔又混入阿拉伯人部落,谎称先知,骗得众人的尊敬和信赖,并与酋长之女阿尼特拉相爱。以后培尔辗转来到美洲,在加利福尼亚淘金成为百万富翁。经历了种种冒险之后,培尔漂海回国,途遇风暴,船只沉没,他又变得一贫如洗。最后,培尔循着索尔维格的歌声,来到林中小屋,在忠贞的恋人索尔维格怀里找到了真正的归宿。

戏剧配乐《培尔·金特》共23曲。其中包括每一幕的前奏曲和舞曲等器乐曲12曲,以及

独唱曲、合唱曲等。作者从中选编了两部管弦乐组曲,每部包括 4 首乐曲。本组曲由配乐中的第 13 曲、第 12 曲、第 16 曲、第 7 曲编成。

2. 解说

第一曲:《早晨》。选自戏剧第四幕启幕后,表现摩洛哥海岸早晨场景的前奏曲。先由长笛在小快板速度上轻轻奏出早晨的主题(例一)。

[例一] 早晨

$(1 = E \ \frac{6}{8})$

这一除装饰音外基本上由五声音阶各音组成的旋律,带有清新的牧歌风味,表现了恬静温馨的田园诗般的意境。这一主题由双簧管延续后,由长笛在移高小三度的调上进行反复。在发展中,由弦乐主奏的整个乐队表现出勃勃生机。随后,在宁静的气氛中渐渐收束。

第二曲,《奥萨之死》。选自戏剧第三幕最后一曲,培尔·金特之母奥萨溘然长逝时的配音。乐队只采用弦乐器组。悲哀的葬礼进行曲主题(例二)采用 b 小调,行板速度。

[例二] 奥萨之死

$(1 = D \ \frac{4}{4})$

除低音提琴外,所有的弦乐器都加上了弱音器。轻柔的音色使徐缓平稳的旋律蒙上了一层哀伤而庄严的色彩,寄托了对死者深切的悼念。接着,这一主题移高五度进行反复,形成中间部,然后回复 b 小调,再现葬礼进行曲主题(例二),并扩大音区,增强音量,使乐曲情绪转为崇高和悲壮。尾声用葬礼进行曲主题(例二)开头的节奏型,由上而下徐徐地作半音阶性的下行进行(例三),在无限忧伤和愁惨黯淡的气氛中结束。

[例三]

$(1 = D \ \frac{4}{4})$

本曲与贝多芬、肖邦所作葬礼进行曲齐名,同为典范之作。

第三曲:《阿尼特拉之舞》。选自戏剧第四幕阿拉伯人部落酋长的女儿阿尼特拉引诱谎称为"先知"的培尔·金特时独舞的配乐。常单独演奏,并被改编为钢琴曲、吉他二重奏曲等。采用三部曲式,a 小调。带弱音器的第一小提琴在三角铁的伴奏下奏出的舞曲主题(例四),轻盈绮丽,描绘了阿尼特拉妩媚迷人的舞姿。

[例四] 阿尼特拉之舞

$(1 = C \frac{3}{4})$

这一主题旋律反复两遍后,每一小提琴取下弱音器,奏出了用三度音程重奏的中间部主题(例五)。

[例五]

$(1 = C \frac{3}{4})$

缠绵而富有魅力的音调形成了扑朔迷离的奇幻色彩。接着,乐曲又呈示出拨弦的音调,以及与其呼应的回声(例六),表现了培尔·金特的迷惑。

[例六]

$(1 = C \frac{3}{4})$

迷人的中间部主题(例五)移高四度再现时,显得更为旖旎。随后,第一部分的独舞主题(例四)先在下属调上再现,接着转回原调完整再现。最后,以轻柔而飘忽的音响结束。

第四曲:《在山妖的洞窟中》。选自戏剧第二幕培尔·金特被女妖押至山妖洞窟,备受众妖折磨时的配乐。首先显示的主题(例七),在戏剧场景由荒山转为山妖洞窟时演奏。

[例七] 在山妖的洞窟中

$(1 = D \frac{4}{4})$

这一主题由低音提琴和大提琴在低音区用拨弦音呈示,表现出一种阴暗、森严的色彩。随后,先由大管反复,接着,这一主题从小调转为大调,形成新的主题(例八)。较明亮的大调色彩,使乐曲气氛转为威严,表现山妖的形象。

[例八]

$(1 = {}^\#F \frac{4}{4})$

以上两个主题素材构成了整个第四曲的核心,在主题素材多次变化重复的过程中,各种乐器相继加入,音量也逐渐加强。在戏剧中,当整个乐队用最强音再现主要主题(例七)时,帷幕拉开,展现了群妖乱舞的场面。原配乐运用男声齐唱,并在临近结束处出现四次乐队的全休止,插入鬼怪的叫喊声,组曲中删去了声乐以及四次全休止。

格里格(1843—1907),挪威作曲家,19世纪下半叶挪威民族乐派代表人物。生于卑尔根,15岁时去德国莱比锡音乐学院学习。后去丹麦首都哥本哈根从加德为师。1864年结识了作曲家里夏德·诺德拉克后,共同从事研究挪威民间音乐的工作。1867年创办了挪威音乐学校,根据挪威诗词创作了具有独特风格的抒情歌曲,整理改编民间歌曲。其妻歌唱家尼娜是他作品最好的解释者。他能巧妙地将主题用古典结构形式和现实的传统音调紧密地结合在一起,从而使它与真正的民间音乐难以分辨。在创作中,他经常突破一些清规戒律。1868年创作了《a小调钢琴协奏曲》,使他成为当时作曲家中的佼佼者。后期作品一般都采用短小抒情的形式,十分成功。代表作为交响组曲《培尔·金特》。

格里格

(三)里姆斯基·科萨科夫:《舍赫拉查达》组曲

1. 概述

亦名《天方夜谭》。俄国作曲家里姆斯基·科萨科夫作于1888年。管弦乐曲。同年在彼得堡首次演出。乐曲取材于阿拉伯民间故事集《一千零一夜》。作者在初版总谱上介绍了《一千零一夜》:苏丹王沙赫里亚尔认为女人皆居心叵测而不贞,发誓每天娶一新娘,次日则处

《天方夜谭》

以死刑。然而王妃舍赫拉查达以一个生动离奇的故事引起了苏丹王的兴趣,于是她连讲了一千零一夜。最终使苏丹王放弃了他的残酷誓言。在最早出版的总谱中,每一乐章均写有标题。作者说:"我采用这些提示只是想把听众的想象所遵循的发展轨道,使每一个人都能自由地想象更详细的个别细节。"但在重版时,作者为了避免人们在作品中寻求过于明确的标题性内容,而将标题全部删去。乐曲没有具体的情节,但描绘了一些富于东方色彩的音乐形象。苏联音乐学家阿萨菲耶夫指出:"在富于造型性、色彩性的组曲中,里姆斯基·科萨科夫充分发挥了他的造型能力与幻想力。在这里起重要作用的不是情绪的紧张度和戏剧性,而是色彩和装饰的对照性配置,是优美的节奏和出色的表现力……在大规模展开的东方风格的交响组曲《舍赫拉查达》里有着用音响来表现的风光景物、风俗性场面、传奇性故事以及抒情性的插曲……在色彩合理的配置、动力性的音响(音的积蓄与排放)、拍子的匀称、音乐要素的平衡等方面,《舍赫拉查达》是里姆斯基·科萨科夫的交响组曲中最杰出的。"

2. 解说

全曲由四个乐章组成。

第一乐章：原标题为《海洋与辛巴德的船》。辛巴德为《一千零一夜》中的一个重要人物。他驾驶一艘破旧的船在大海中漂泊，终于幸福地到达目的地。乐曲采用无展开部的奏鸣曲式。序奏隆重庄严，广板，$\frac{2}{2}$拍。首先呈示表现苏丹王沙赫里亚尔的第一主题（例一）。

[例一]

$(1=G \frac{2}{2})$

这一主题由三支长号与一支大号主奏，带有宣叙调的特点，雄浑而阴沉，表现了苏丹王沙赫里亚尔威严而冷酷的形象，接着，乐曲用木管乐器轻幽的和弦作为过门，转换了气氛，然后由独奏小提琴呈示表现舍赫拉查达的第二主题（例二）。

[例二]

$(1=G \frac{4}{4})$

这一主题带有阿拉伯音乐的节奏特点和东方音乐特有的妩媚色彩。在竖琴和弦的衬托下，旋律柔美而婉转，表现了舍赫拉查达聪慧而迷人的形象，与苏丹王的主题形成了鲜明的对比。这两个主题组成的序奏，不仅是第一乐章的序奏，而且是全曲的序奏，在全曲中多次变化再现。在不同的场合中被赋予不同的内容，表现了不同的音乐形象。

转入适中的快板速度后，中提琴和大提琴奏出的不断反复的伴奏音型，带有较强的波动感，使人联想到起伏动荡的海浪。在这一背景下，小提琴呈示从第一主题（例一）演变而成的主部主题（例三），旋律悠长而颤动，表现了浩瀚无垠的大海烟波浩渺、浪涛悠悠的景象。

[例三]

$(1=E \frac{6}{4})$

这一主题结束后，在持续的波动伴奏音型的衬托下，木管乐器以重奏呈示出副部主题（例四）。

[例四]

$(1=C \frac{6}{4})$

这一主题平和宁静，仿佛辛巴德的小船在闪烁着粼粼波光的海面上飘然滑行。随后，长笛

奏出柔和的辛巴德主题(例五)。

[例五]

$(1=C\ \frac{6}{4})$

$\flat\underline{7}\ 6\ |\ \underline{2\ 1}\ 5\ 6\ \underline{\flat\underline{7}\ 6}\ |\ \underline{2\ 1}\ 5\ 6\ \underline{\flat\underline{7}\ 6}\ |\ 2\ -\ -\ -\ -\ |\ \dot{1}\ -\ -\ -\ -\ |$

接着独奏小提琴再现舍赫拉查达主题(例二)。通过变奏使原来宁静沉着的曲调出现了激动不安的气氛,使人联想到暴风雨的来临、大海的骚动,以及辛巴德与汹涌波涛的搏斗。乐曲进入再现部后,主部主题(例三)呈示出剧烈的不安和动荡。描写了肆虐的狂风巨浪,改用单簧管吹奏的辛巴德主题(例五)又依次用双簧管、长笛反复。结尾时,乐曲再次重现主部主题(例三)和副部主题(例四),在渐趋平静的气氛中结束。仿佛辛巴德的小船在恢复平静的海面上渐渐远去。

第二乐章:原标题为《卡伦德王子的故事》,采用带再现的三部曲式。引子部分速度徐缓,独奏小提琴用富于表情的演奏变化再现舍赫拉查达主题(例二)。仿佛她又开始讲述娓娓动听的故事。接着,乐曲转为小行板速度,由大管呈示出卡伦德王子的主题(例六)。

[例六]

$(1=D\ \frac{3}{8})$

$\underline{\overset{4}{\underline{3\ 2\ 3}}}\ |\ \underline{2\ 1}\ \ 2\ \underline{\overset{2}{\underline{1\ 7}}}\ |\ \underline{1\ 6}\ \underline{\overset{2}{\underline{1\ 7}}}\ |\ 1\ \underline{7\ 2}\ \underline{1\ 7}\ |\ 6\ \cdot\ |\ 6\ |$

这一主题具有随想曲体裁的特点,旋律进行曲中多次变换乐器,呈现出不断的色彩性反复。仿佛王子正叙述充满神奇色彩的遭遇。

中间部富于戏剧性。长号奏出的号角性音调(例七)饱满而有力,展示了新的画面,使人联想到奇迹的发生。

[例七]

$(1=\flat D\ \frac{3}{2})$

$\underline{2\ \cdot\ 6\ 2}\ \underline{2\ \cdot\ 2\ 4\ \flat 3\ 3}\ \underline{2\ \cdot\ 6\ 2}\ \overset{\frown}{2}\ |$

由小号再一次变化重复的号角性音调成为这一部分展开的主要动机,并在发展中多次重现。它的发展以及插入其间的其他主题,把人们的联想时而带入激烈的战斗场面,时而引向奇幻的境界。随后,再现卡伦德王子的主题(例六),在兴奋的情绪中结束第二乐章。

第三乐章:原标题为《王子与公主》。采用无展开部的奏鸣曲式。在轻快的小行板急速度上,先由小提琴呈示表现王子的主部主题(例八)。

[例八]

$$(1 = G \frac{6}{8})$$

[谱例]

这一主题温柔而平静,生动地刻画了王子温文尔雅的形象。表现公主的副部主题(例九)与主部主题的性格相近,旋律舒展委婉,带有明显的舞蹈特点,使人联想到美丽端庄的公主袅娜轻柔的舞姿。

[例九]

$$(1 = {}^{\flat}B \frac{6}{8})$$

[谱例]

王子主题和公主主题的呈示与再现构成了整个乐章。王子主题再现时变得热情欢快,公主主题的再现进一步烘托了优美动人的东方舞蹈场面。最后以王子主题(例八)轻轻结束这一乐章。

第四乐章:原标题为《巴格达的节日,辛巴德的船撞上立有骑士铜像的峭壁》。采用奏鸣曲式,序奏部分与第一乐章相同,先后奏出有力的第一主题(例一)的变体和表现舍赫拉查达的第二主题(例二)。

接着在欢快的速度上不断反复表现巴格达节日气氛的快速节奏型,并由小提琴呈示表现节日的主要主题(例十)。

[例十]

$$(1 = G \frac{6}{16})$$

[谱例]

节日气氛步步高涨后,反复出现与第二乐章卡伦德王子主题相关的乐句(例十一)。

[例十一]

$$(1 = C \frac{3}{8})$$

[谱例]

接着,以再现第三乐章公主主题(例九)作为副部,经过充分展开,以上主题依次出现。乐曲进入高潮之后,乐曲情绪突然出现变化,在起伏不定的海波节奏的衬托下,长号与大号用力地再现沙赫里亚尔的主题(例一),以及第二乐章中间部号角性的音调(例七)。沙赫里亚尔主

题再现时显得较为温和,暗示舍赫拉查达的故事终于感染了苏丹王。随之,乐曲的气势也逐渐减弱,进入尾声。第一乐章辛巴德的小船音调(例四)再现后,由舍赫拉查达主题(例二)结束全曲,象征着舍赫拉查达讲完了所有的故事,苏丹王终于放弃了他残暴的誓言。

里姆斯基·科萨科夫(1844—1908),俄国作曲家。"五人强力集团"成员。出身于贵族家庭。1856年至1862年,在彼得堡海军学校学习。早年学习音乐。1871年执教于彼得堡音乐学院,培养出很多作曲家。他的作品具有鲜明的民族风格,擅于通过色彩鲜明的旋律和配器,描写景物和刻画人物形象。主要作品有交响组曲《天方夜谭》、《西班牙随想曲》和15部歌剧。此外,还著有《管弦乐法原理》等著作。

里姆斯基·科萨科夫

(四)斯特拉文斯基:《火鸟组曲》

1. 概述

俄国作曲家斯特拉文斯基作。管弦乐组曲。根据1909—1910年所作舞剧《火鸟》的音乐改编而成。本组曲共有三部,通常是指1919年改编的第二组曲。第一组曲的乐队编制与舞剧相同,第二组曲缩小为双管编制,第三组曲增加了舞剧中的两段配乐:《魔法之国》与《玩金黄色苹果的少女》。舞剧《火鸟》取材于俄罗斯民间故事:王子伊凡在森林中捉住一只神奇的火鸟,在火鸟的恳求下,又纵其飞去。火鸟以一支闪光羽毛相赠。被魔王囚于城堡的公主们来林中散步,其中一位美丽的公主与王子一见钟情。但转眼限刻已到,少女又进入城堡。王子决心消灭魔王,但魔王派人将王子抓住。王子用羽毛召来火鸟,在火鸟的帮助下,找到了藏有魔王灵魂的巨蛋。魔王疯狂夺取巨蛋,王子在同魔王的激烈争夺中将巨蛋击碎。于是,魔王死去,王子与美丽的公主结为伴侣。

2. 解说

第二组曲由四首乐曲组成。其中的第四曲《催眠曲》常单独演奏。

第一曲:《引子·火鸟之舞以及火鸟的变奏》。引子段落,首先由带弱音器的大提琴等低音弦乐器在大鼓微弱的震音衬托下,奏出忽明忽暗、摇晃飘忽的"夜的音型"(例一),表现了魔国之夜灰暗、阴晦的神秘气氛。

[例一] 夜的音型

$(1 = {}^\flat C \ \frac{12}{8})$

$\underline{6\ 4\ 3\ {}^\sharp 2\ {}^\sharp 4\ {}^\sharp 5\ {}^\natural 6\ 4\ 3\ 2\ {}^\sharp 4\ {}^\sharp 5} \mid \underline{6\ 4\ 6\ {}^\sharp 4\ {}^\sharp 6\ {}^\sharp 2\ {}^\natural 6\ 4\ 3\ 2\ {}^\sharp 4\ {}^\sharp 5}$

这一音型之后,乐曲呈现短小的火鸟之舞音乐片断,然后用二首谐谑曲风格的舞曲奏出火鸟之舞的变奏。乐曲进行中不时出现描绘火鸟飞舞的动机。

第二曲:《公主们的回旋曲》。原为舞剧中王子伊凡与公主们相识之后,公主们跳起霍洛沃多舞时的配乐。霍洛沃多舞为古老的俄罗斯民间舞。乐曲主题均采用俄罗斯民歌写成。由

双簧管奏出的第一主题(例二)抒情优美,表现了公主们翩翩的舞姿。

[例二] 霍洛沃多舞第一主题

$(1=B\ \frac{4}{4})$

| 1 2 3 3̃2̃ 1 7 | 6 2 7 5 6 5 | 6 7 1 1̃2̃ 7 5 | 6 7 6 5 - | 5 - - - | 5 0 |

接着出现的第二主题(例三)采用五声性音调,纯朴温厚,由小提琴和大提琴用八度齐奏呈示。

[例三] 霍洛沃多舞第二主题

$(1=E\ \frac{2}{4})$

| 3 3̃ 3̃ | 3̃2̃ 3̃4̃ | 5̃6̃ 5̃3̃ | 2 - | 2·3̃ | 6̣ 7̣1̃ | 2·3̃ | 6̣7̣ 1 2 |

这一主题反复多遍后,在温和柔美的气氛中终曲。

第三曲:《魔王之舞》。原为舞剧中火鸟为了解救王子伊凡,用舞蹈吸引魔王与众魔鬼。群魔不由自主地随之狂蹦乱跳时的配乐。魔王之舞的主题(例四)先由低音大管乐器奏出。

[例四] 魔王之舞的主题

$(1=C\ \frac{3}{4})$

| 0 7̣ 1 6̣ | 6̣ 7̣ 1 6̣ | 0 7̣ 1 6̣ | 6̣ 1 3 ♭3̃ |

强烈的切分节奏和阴沉的旋律,表现了魔王怪诞丑恶的舞蹈。接着,乐曲又呈现与之相呼应的跳跃音调(例五)。

[例五] 跳跃音调

$(1=C\ \frac{3}{4})$

| 6̣ 1 | 3 ♭3 | 1 3 | 5 ♯4 | 1 6 | ♭3 |

这个音调在短短两小节中就包括增四度、减五度(见例五处)等不协和音程,以及如第二小节同方向连续跳进的非常规旋律进行;形成了尖锐和不和谐的音响效果,进一步表现了群魔乱舞的场面。最后,乐曲用尾声向第四曲过渡。

第四曲:《催眠曲——终曲》。原为舞剧中火鸟哼唱的催眠曲,以及舞剧结束时的配乐。在竖琴和带弱音器的中提琴富于幻想的伴奏音型衬托下,独奏大管呈示出行板速度的催眠曲主题(例六)。

[例六] 催眠曲主题

$(1=♭G\ \frac{4}{4})$

| 3 - 5 4 6 | 3 ♯5 3 6 - | 3 7 ♭7̃ 7 6 4 | 6 ♯6 ♭7̃ 6 - |

这一主题采用俄罗斯民间音调,悠缓温和,描写魔王和众魔鬼在催眠曲的作用下,昏昏沉睡的情景。主题再现时情绪略有起伏。接着进行终曲,由圆号奏出从容不迫的俄罗斯民歌主题(例七)。

[例七] 俄罗斯民歌主题

$(1 = B \frac{3}{2})$

p

| 5 - - - 4 - | 3 5 2 - 1 - | 4 - - 3 2 4 | 3 1 2 - 2 |

这一主题庄重沉稳,象征着和平的力量,以及在火鸟的帮助下,光明终于战胜黑暗,王子与公主终于结成幸福的伴侣。随后,乐曲在快板速度上呈示俄罗斯民歌主题(例七)的变奏,展现了公主们和骑士们欢庆胜利的群舞场面。最后,乐曲在欢腾的气氛中结束。

《火鸟》

斯特拉文斯基

斯特拉文斯基(1882—1971),俄国作曲家。生于彼得堡郊外的奥拉尼包姆。9岁开始学钢琴,早年在彼得堡大学学习法律,后从里姆斯基·科萨科夫学习作曲。1910年移居巴黎,与著名舞剧编导季亚吉列夫合作,相继演出所作著名舞剧《火鸟》、《彼得鲁什卡》、《春之祭》等。1914年后,其创作风格从早期的原始主义音乐风格、民族主义音乐风格,转为新古典主义。1934年入法国籍,后又移居美国从事音乐创作与指挥,并曾在哈佛大学开设"音乐的诗学"讲座。1945年入美国籍。一生作有约100多部音乐作品。主要代表作品有《管乐器交响曲》、交响诗《夜莺之歌》、舞剧《士兵的故事》等。

(五)格罗菲:《大峡谷组曲》

1. 概述

美国作曲家格罗菲作于1931年。管弦乐组曲。同年11月22日由保尔·华德曼乐团在芝加哥首次演出。关于这首音乐作品的标题,作者曾说:"当我在亚利桑那州的时候,就想用音乐来表现这个闻名于世的大峡谷。"那时作者才十几岁,经过20多年他才实现了自己的宿愿。

大峡谷

大峡谷位于美国亚利桑那州西北部高原,是指由科罗拉多河水深切为无数峡谷而成的峡谷带,故又名"科罗拉多大峡谷"。峡谷带全长约350公里,深600～1 800米,宽8～25公里,河谷谷底水面线宽度小于1公里,两侧谷壁呈阶梯状。其中最深的一段(长约170公里),1919年辟为国家公园。大峡谷景观宏伟雄壮,气势磅礴。

2. 解说

全曲由五个部分组成,每个部分都有文字标题,分别组成五幅各具风格的音画。

(1)《日出》。一开始定音鼓轻柔微弱的演奏象征着黎明前浑沌的夜色和微露的晨曦。随后,渐渐增强的鼓声和徐徐流动的乐声,表现了由暗转明的天色变幻。这时,响起了尖锐的短笛声(例一),如同婉转的鸟鸣,使人联想到大峡谷在晨光沐浴下苏醒了。

[例一]

小行板

$(1=E\frac{6}{4})$

$\dot{5}\cdot\dot{6}\ 3\ 5\ -\ -\ |$

这个鸟鸣声调,是这一部分最重要的动机。它逐渐发展,贯穿前后。接着英国管奏出由这一鸟鸣动机发展而成的主题音调(例二),组成了一个温和亲切的晨曲。

[例二] 日出主题

$(1=E\frac{6}{4})$

$\dot{5}\cdot\dot{6}\ 3\ 5\ -\ -\ |\ 5\ 4\ 3\ 2\ 3\ 1\ |\ 5\ -\ -\ 5\ 6\ 7\ 2\ 7\ 6\ |\ 5\ -\ 6\ 5\ -\ \dot{1}\ |$

$5\ -\ -\ 5\ 5\ 4\ 3\ 2\ |\ 5\ -\ -\ -\ -\ -\ |$

随着鼓声的增强,晨钟声、水车声和鸟鸣声交织在一起。尔后,各种变化发展的曲调,描绘了断壁层岩上五光十色的绚烂色彩。最后,隆隆的鼓声和乐队全奏的强音,象征冉冉上升的太阳。阳光灿烂的大峡谷以生机勃勃、欣欣向荣的景象展现在人们面前。

(2)《如画的沙漠》。大峡谷南边的沙漠地带被称为赤色沙漠。大峡谷气候干燥,植物稀少,峡谷带及附近的沙漠在阳光下常反射出各种不同的色彩。通红的沙漠、蒸腾的热气和各种浮动变幻的自然光,组成了一个奇诡莫测的沙洲景色。这一乐章以缓慢的速度,上下移动的单调而不安定的动机,变化的力度,以及各种不同的器乐色彩,类似这些自然色彩的变化。乐曲从弱奏开始,形成高潮后,又以弱奏结束。

(3)《在小径上》。岩层重叠的大峡谷中,盘绕着许多曲折崎岖的小道,常有旅人骑着毛驴穿行其间。这一乐章即描写了一群骑着毛驴的旅人游览大峡谷的图景。乐曲一开始由小提琴独奏的华彩乐段模仿毛驴的各种叫声,接着,乐队奏出了爵士风味的驴蹄声(例三)。

[例三]

稍快的小快板

$(1=A \frac{6}{8})$

随后,双簧管吹出了美国西部牛仔的歌声(例四)。

[例四]

$(1=A \frac{2}{2})$

这一悠长的旋律,充满了美国西部牛仔幽默自信的特色,其中还穿插了萨克斯管模仿驴蹄滑动的声响。驴叫、鸟鸣、牛仔的歌声交织在一起,形成了一幅生动有趣的音画。中间原野琴的独奏,仿佛是这支队伍在休息赏景。最后,一声驴叫和清晰的驴蹄声,使人联想到这支队伍开始悠悠地下山了。

(4)《日落》。用圆号吹奏的牧人的角笛声(例五)及其回音,把人引入薄暮时分峡谷安宁的气氛。

[例五]

$(1=D \frac{4}{4})$

随后,管乐器奏出歌唱性的主题(例六)。

[例六]

$(1=D \frac{4}{4})$

在安静的协和和弦的声响后,隐隐奏出飘忽的教堂晚祷钟声和悠悠的牧笛声、羊叫声,象征夜幕已经降临。

(5)《暴风雨》。一开始,再现第三部分的主要旋律(例四),表现了暴风雨前的寂静。随后,呈示另一以下行音阶组成的主题(例七),使乐曲增加了不安定的动感,预示着暴风雨的来临。

[例七]

广板

(1 = E 4/4)

$\underline{5}\ 3\ \underline{3}\ 2\ \underline{2}\ 1\ \underline{1}\ \underline{\dot{7}}\ |\ \underline{7}\ \underline{\dot{6}}\ \underline{{}^\flat6}\ \underline{\dot{6}}\ \underline{5}\ 4\ \underline{4}\ 3\ |\ \underline{3}\ 2\ \underline{2}\ 1\ \underline{1}\ 7\ \underline{7}\ 6\ |$

前半段的音乐主要由上面两个主题构成,同时还使用了前几个乐章中的其他音乐素材。接着,突然的一声雷鸣,打破了寂静。乐队转为全奏,用各种模仿、类比的手法刻画了暴风骤雨的壮观场面。雨过天晴,《在小径上》的牛仔歌曲的旋律再次出现,使乐曲回复了原来生气盎然的情调。最后,在热烈的气氛中结束全曲。

格罗菲(1892—1972),美国作曲家、钢琴家。生于纽约的音乐家庭。少时家境贫困,当过报童、童工、司机等。17岁起在洛杉矶交响乐团任中提琴手,在咖啡馆弹钢琴,同时改编乐曲,在音乐实践中积累了经验。1924年为格什温所作《蓝色狂想曲》配器,从而成名。主要代表作品有《大峡谷组曲》、《大都会》、《密西西比组曲》等。

格罗菲

(六)拉威尔:《鹅妈妈组曲》

1. 概述

法国作曲家拉威尔作于1908年。为其挚友戈台布斯基的两个孩子而作,当时他们正从学于法国著名钢琴家玛格里德·隆。原为钢琴四手联弹曲,1911年作者改编为管弦乐曲。同年,又应邀增添《前奏曲》、《间奏曲》、《纺车舞》等段落组成芭蕾音乐。翌年首次演出。后以管弦乐曲形式广泛流行。乐曲主要取材于法国作家贝洛(1628—1703)的民间童话集《鹅妈妈的故事》。

2. 解说

全曲由五首标题性乐曲组成。

第一曲:《林中睡美人的帕凡舞曲》。A小调,速度徐缓,$\frac{4}{4}$拍。这首乐曲带有前奏曲的体裁特点,短小生动,仅十二小节,首先由长笛徐徐奏出帕凡舞曲主题(例一)。

[例一]

(1 = C 4/4)

pp

$\underline{6\ 1}\ \underline{\dot{3}\cdot\ \dot{2}}\ 5\ |\ \underline{6\ 1}\ \underline{\dot{3}\cdot\ \dot{2}}\ 5\ |\ \underline{6\cdot\ 6}\ \underline{7\ 1}\ \underline{5\ 6}\ |\ 3\ -\ -\ -\ |$

这一主题悠长典雅,仿佛把人们带到了幽深寂静的森林,使人们看到睡美人在林中酣睡的美丽姿态。圆号时而用娴雅并略含忧郁的对位声部,轻轻地与主题相呼应,加深了乐曲安详、宁静的气氛。

第二曲:《小矮人》。C小调,从容的中庸速度,$\frac{3}{4}$拍。标题说明的大意为:贫穷的爸爸要

把自己的孩子丢弃在森林里,孩子把面包悄悄撒在路上作为回家的标记;但面包却给鸟儿吃光了,孩子成了迷途的羔羊。乐曲在低声部轻轻奏出引子(例二),采用旋律小调的上行旋律线的反复,仿佛表现曲折盘旋的林中小路,又仿佛表现孩子一路上抛撒面包的动态。

[例二]

$(1 = {}^{\flat}E \ \frac{2}{4})$

pp

$\underline{3\ {}^{\sharp}4}\ \underline{{}^{\sharp}5\ 7}\ |\ \underline{\frac{3}{4}}\ \underline{1\ 2}\ \underline{3\ {}^{\sharp}4}\ \underline{{}^{\sharp}5\ 6}\ |\ \underline{\frac{4}{4}}\ \underline{7\ 1}\ \underline{2\ 3}\ \underline{{}^{\sharp}4\ {}^{\sharp}5}\ \underline{6\ 7}\ |$

随后出现的双簧管旋律悲凉凄切,表现了孩子孤独伤感的情绪和森林令人不安的寂静。经过圆号和其他乐器的展开之后,乐曲出现小提琴模仿鸟鸣的独奏。引起部分的音调再现了一下之后,乐曲在孤寂的气氛中轻轻地结束。

第三曲:《丑姑娘和瓷娃娃女王》。升F大调,进行曲速度,$\frac{2}{4}$拍。这首乐曲取材于奥努瓦夫人(约1650—1705)的童话故事《绿色小蛇》:一位美丽的公主,突然变成了面目可憎的丑姑娘,而一位英俊的王子也变成了讨厌的绿色小蛇。于是他们一起来到瓷娃娃女王的王国,希望能恢复本来面貌。乐曲描绘了这一童话中的一个场面:丑姑娘为了恢复美貌脱衣入浴,瓷娃娃们奏起用胡桃壳和杏核做的乐器。在短小的引子之后,短笛奏出带有中国民歌风格的五声性旋律(例三)。

[例三]

$(1 = {}^{\sharp}F \ \frac{2}{4})$

$\underline{1\ 6\ 5\ 6}\ \underline{3\ 1\ 5}\ |\ \underline{6\ 6}\ \underline{1\ 6\ 5\ 6}\ |\ \underline{3\ 6\ 1\ 5}\ \underline{6\ 1\ 6}\ |\ \underline{5\ 6\ 3\ 5}\ \underline{2\ 3\ 2\ 3}\ |\ 6\ |$

接着,乐曲用锣和钢片琴等打击乐器奏出具有东方色彩的音乐,使人由标题而联想到瓷娃娃们吹吹打打的热闹场面。乐曲的中间部主题(例四)舒展平稳,与开始部分形成鲜明的对比。

[例四]

$(1 = {}^{\sharp}F \ \frac{2}{4})$

$\overset{>}{1}\ -\ |\ \overset{>}{5}\ -\ |\ \overset{>}{6}\ -\ |\ \overset{>}{6}\ -\ |\ \underline{1\ 2}\ |\ \overset{>}{5}\ -\ |\ \overset{>}{6}\ -\ |\ \overset{>}{6}\ -\ |$

随后,乐曲进入再现部,以钟琴重复了五声性的民歌主题旋律(例三)。最后,在一片喧闹的气氛中结束。

第四曲:《美女与野兽的对话》。F大调,徐缓的圆舞曲速度,$\frac{3}{4}$拍。取材于路普兰斯·德·博蒙夫人(1711—1780)的童话:一位英俊的王子被恶魔的诅咒变成了一头丑陋、但心地善良的野兽。一日,野兽遇见美丽的公主,并爱上了她,希望公主成为自己的妻子。经过野兽至诚

的剖白和恳求,美丽的公主终于答应了野兽的请求,于是咒语被破除,美丽的公主面前突然出现了一位英俊的王子。在乐曲中,由单簧管呈示美丽公主的主题(例五),旋律简朴单纯,表现了美丽公主纯朴率真的形象。

[例五] 公主主题

$(1=F\frac{3}{4})$

pp

6 5 | 1 3 #4 | 6 5 1 | 0 3 — | 3 — — | 3 — —

野兽的形象则由低沉的大管演奏的主题(例六)表现。

[例六]

$(1=C\frac{3}{4})$

♭3 — — | 3 — 2 #1 ♮1 | 7 — — | ♭3 — — | 3 — — | 3 — — | 3 — — | 3 — —

这一主题的展开以及主题的交替,生动而形象地表现了童话中变成野兽的王子的恳求和对话。在高潮处,突然一声铜钹和锤击,象征着咒语的破除。接着,在一小节的全休止之后,竖琴用滑奏呈示出一段诗意的旋律,象征着美丽的公主和恢复容貌的王子结成幸福的伴侣。

第五曲:《仙境的花园》。C大调,徐缓速度,$\frac{3}{4}$拍。这首乐曲与第一首《林中睡美人的帕凡舞曲》遥相呼应,描写王子来到森林,唤醒了沉睡的公主。乐曲一开始奏出一段缓慢而甜美的圆舞曲(例七)。

[例七]

$(1=C\frac{3}{4})$

1 2·1 | 3 2 5 | 5 4·5 | 6 3 —

这段舞曲表现仍在沉睡的公主。随后,由小提琴和钢片琴奏出清脆悦耳的音响,使乐曲出现了令人兴奋的情绪,象征王子来到了森林。接着,王子发现公主,公主徐徐醒来。整个乐队用丰满的音响和明亮的色彩表现了公主的苏醒和公主与王子相见时喜悦的情绪。最后,在辉煌的气氛中结束全曲。

拉威尔(1875—1937),法国作曲家。生于工程师家庭。1889年入巴黎音乐学院钢琴预备班学习,1897年起师从福莱学习作曲。创作大多以自然景物、世态风俗或神话故事为题材。作品富于色彩性效果,部分作品有印象派特征。主要作品有《西班牙狂想曲》、《鹅妈妈组曲》、钢琴组曲《镜》、《夜之幽灵》等。

拉威尔

三、交响曲

(一) 海顿:《伦敦交响曲》

1. 概述

《伦敦交响曲》专辑

这部俗称《伦敦》的名作,是海顿应沙洛蒙的邀请,两度访英期间所作《沙洛蒙(或称〈伦敦〉)交响曲集》的第七首,完成于1795年,同年5月4日初演。整部音乐贯穿着乐观情绪,是一部同世态风俗密切相关、有鲜明的民间音乐因素的交响曲。

2. 解说

第一乐章,D大调,奏鸣曲式。开始是引子,在缓慢的速度上作者采用乐队齐奏的号角齐鸣式的音调,具有一种深沉庄重的号召性质。

$\frac{4}{4}$ 6 6..6 3̇ — | 6 6..6 3 — |

而主部主题则具有欢乐、活跃的舞曲性质,和引子形成鲜明的对比。

3 — 4 2 | 1 — 1 2 3 4 | 5 5 5 5 | 6 — 5 — |

副部主题来源于主部主题,因而它们之间没有什么对比。它的音乐爽朗愉快、引人入胜,具有一定的幽默感。接着,音乐继续在副部主题的基础上向前发展,在那富有推动力的节奏因素(XXXX|X—X—)上完成了第一乐章。

第二乐章,行板,G大调。它犹如一支美妙的抒情歌曲,小提琴演奏的主题充满了明朗和安谧的色彩,令人心旷神怡。

$\frac{2}{4}$ 3.4 2 5 | 1 0 0 6 | sf7 1 | 2 3 | 4 p3 2 3 | 2 0 | 3.4 2 5 | 1 3 | 6 ♭3 sf |
5 p1 7 6 | 5 0 |

这是用复三部曲式写成的乐章,中段不仅和两端形成调式色彩的对比(中段小调,两端大调),而且中段音乐在抒情之中还添加了一丝忧郁的色调。

$\frac{2}{4}$ 7..5 6 7 3 | 3̇ ♯2̇ | ♯4..♯2̇ 3̇ | 4̇ 6̇ | 6̇ 5̇ |

音乐在达到高潮之后进入再现部。这时,海顿运用了大量的调性变化,从而使旋律的变奏音调焕然一新,具有较浓的戏剧性。

第三乐章,小步舞曲,快板,D大调,也用复三部曲式写成。第一段和民间舞曲十分相似,情绪热闹、明快。

这首建立在 D 大调上的曲调,用木管乐奏出,散发着浓郁的奥地利农村乡土气息,好像那晴朗的天空、清新的空气、和煦的阳光和欣欣向荣的田园景色就在我们面前一样。音乐中,每小节的第三拍常作重音(sf)处理,仿佛是人们正在跳着热烈的玛祖卡舞蹈,生动而富有生气。

中段是一个柔和、轻巧的段落,它和两端形成对比。曲调从双簧管和小提琴的中音区上流出,显得十分温和、优雅。

第四乐章,充满活力的快板,D 大调,回旋奏鸣曲式。主部主题来源于霍尔瓦提民歌。

小提琴的旋律飘荡在乐队模仿风笛声的背景上,使我们感到那乡村田野的一切都在不停地活动着:草木在发芽、小溪在流淌,大自然的一切是那样充满活力和生机。农民们在这生气勃勃的田野里劳动、跳舞、歌唱……

副部主题塑造的是一个十分抒情的形象,它轻盈、优美,和主部主题形成鲜明的对比。

整个乐章以民间舞曲因素为基础,经过反复变奏、发展,最后以强有力的和弦全奏,快乐而活泼地结束。

这部交响曲较之海顿过去的作品,音乐个性更鲜明一些,人们可以从中感受到某种浪漫主义的气息。

(二) 莫扎特:《第 40 交响曲》

1. 概述

《第 40 交响曲》是莫扎特交响乐中富于戏剧性和激情的一部。完成这部交响乐的 1788 年,也正是作者写作歌剧取得突出

《伦敦交响曲》碟片

成就的年代。这部交响曲表现了莫扎特对人类生活和未来有着乐观的信心和奋斗的勇气。我们可以从这部作品中清楚地感受到莫扎特积极、奋发的感情。作曲家在这里以其特有的诚挚的方式表达了他的思想和世界观,反映了他那不妥协的斗争精神和对美好生活的向往。

莫扎特的音乐作品大多具有清新、抒情的风格,内容力求揭示人的内心世界及其体验。他在音乐创作上的主要表现手段是旋律,其旋律柔顺、温和、甜美、真挚,正是这些特色构成了莫

扎特作品乐观和明朗的性格。《第40交响曲》较明显地体现了上述这些特点。

莫扎特

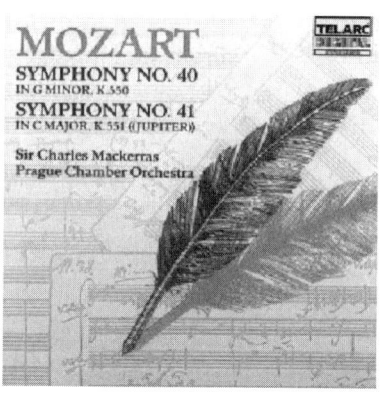
《第40交响曲》

2. 解说

全曲共分四个乐章。

第一乐章　奏鸣曲式结构,极快板,g 小调,$\frac{2}{2}$拍。没有当时习惯沿用的慢板引子,一开始就是快速的主部主题的陈述。这个主题以不断反复的半音(或级进)进行和随后出现的上行跳进(见下例 处)为其旋律特征,主题音乐流畅如歌并含激动情绪:

$$\underline{4\ 3}\ |\ 3\ \underline{4\ 3}\ 3\ \underline{4\ 3}\ |\ 3\ \dot{1}\ 0\ \underline{\dot{1}\ 7}\ |\ 6\ \underline{6\ 5}\ 4\ \underline{4\ 3}\ |\ 2\ 2\ 0\ \underline{3\ 2}\ |\ 2\ \underline{3\ 2}\ 2\ \underline{3\ 2}\ |$$

$$2\ \underline{7\ 0}\ \underline{7\ 6}\ |\ {}^{\#}5\ \underline{5\ 4}\ 4\ 3\ |\ \underline{3\ 2}\ |\ 1\ 1\ |$$

在主部变化反复之后出现的"连接乐句",情绪激动而有生气:

$$\dot{1}\ -\ -\ -\ |\ 5\ -\ -\ \underline{0\ 5}\ |\ \underline{4\ 6}\ \dot{1}\ 0\ |\ \underline{3\ 5}\ \dot{1}\ \underline{0\ 1}\ |\ 2\ \underline{4\ 6}\ 2\ |\ 1\ \underline{3\ 5}$$

副部主题带有沉闷情绪,它那半音进行的音调,新的调式色彩和织体、旋律,与主部主题形成强烈的对比:

$$5\ -\ -\ {}^{\#}4\ |\ {}^{\natural}4\ -\ -\ \underline{5\ 4\ 3\ 2}\ |\ 1\ 1\ 1\ 2\ |\ 3\cdot\underline{4}\ 2\ 0\ |\ 6\ -\ -\ {}^{\#}5\ |\ {}^{\natural}5\ {}^{\#}4\ {}^{\natural}4\ 3\ |$$

$$2\ 4\ -\ 7\ |\ 1$$

展开部主要是用主部素材加以变化、衍展,有大胆而频繁的调性变换,进一步加强了作品的戏剧性。

再现部与呈示部的重要区别在于连接部有了较大的发展。最后,本乐章在热情的尾声中结束。

第二乐章　行板,也是奏鸣曲式结构。它平静、抒情、柔美,与第一乐章有鲜明对比。由于这一乐章呈示部两个主题的性格上对比不突出,因而显得特别温柔亲切。

① 主部主题：♭E 大调、6/8 拍

② 副部主题：♭B 大调、6/8 拍

这一乐章充满沉思和抚慰的深情，反映了莫扎特的善良性格和对生活的感受。

第三乐章 小步舞曲，g 小调，3/4 拍。这是一首充满热情和激动的戏剧性小品。小步舞的基本主题是：

这一主题经过反复变化之后，乐曲转入 G 大调，由弦乐和木管呼应地奏出本乐章中段温柔的旋律：

最后，再出现第一段主题，在热烈的气氛中结束这一乐章。

第四乐章 仍为奏鸣曲式结构，全乐章具有辉煌的气魄和乐观精神。主部主题轻松、跳跃，显示出活泼、幽默的性格，g 小调，2/2 拍：

副部主题先由弦乐器、再由管乐器在 bB 大调上奏出，旋律抒情而精致：

展开部出现了几个跳音，它来自主部主题开始的七个音，突出了活泼的形象。之后是呈示部两个主题材料的简单发展，其中在弦乐器与管乐器之间有一段精彩的对奏，充满活力。

再现部肯定了主调，平衡了调性不稳定的展开部，使乐曲由变化到统一，给人以整体感。最后，在 g 小调的上音上结束。

(三) 贝多芬:《命运交响曲》

1. 概述

贝多芬的《第五交响曲》又名《命运交响曲》，于 1805 年开始创作，但突然中断，他一口气写下了《第四交响曲》，而后于 1808 年与《第六交响曲》("田园")相继完成。

《第五交响曲》是一部哲理性很强的音乐作品。它和贝多芬的《第三交响曲》("英雄")、《第九交响曲》("合唱")一样，都充满了英雄主义的精神，体现着"通过斗争"获得胜利的信念。它与《英雄交响曲》的不同之处在于，英雄是与人民群众的英勇斗争紧密地联系在一起

的,不是英雄个人形象的刻画,而是表现了人民群众的理想和愿望,歌颂了人们战胜黑暗的封建势力的伟大胜利。

《第五交响曲》是最能够代表贝多芬艺术风格的作品。这部作品结构严谨、完整、均衡,手法简练,形象生动,层次清晰,各乐章之间具有十分紧密的内在联系。整个作品情绪激昂,气魄宏大,富有强烈的艺术感染力。通过从"第三"到"第五"交响乐的创作,贝多芬完成了交响乐创作的一次伟大的革新,他使交响乐的庞大结构服从于一个中心思想,赋予交响乐以浑然一体的雄伟的气魄。

《命运》交响曲

2. 解说

《第五交响曲》共有四个乐章。

第一乐章　明亮的快板,$\frac{2}{4}$拍,奏鸣曲式。

第一乐章的音乐,象征着人民的力量如一股巨大的洪流,以排山倒海之势,向黑暗势力发起猛烈的冲击。

乐曲一开始,在 c 小调上由弦乐和单簧管强奏出由四个音组成的、富有动力性的音型(据说贝多芬曾把这个音型比做"命运"敲门声),这是向前冲击的形象概括,是贯穿整个第一乐章的基本音型,推动着音乐不断发展,并且在第三和第四乐章中多次出现。这种音型在贝多芬的《降 E 大调七重奏》、《第三交响曲》("英雄")、《热情奏鸣曲》、《爱格蒙特序曲》以及《降 E 大调第十弦乐四重奏》等作品中也曾多次使用过。

$$0\ 3\ 3\ 3\ |\ 1\ -\ |\ 0\ 2\ 2\ 2\ |\ 7\ -\ |\ 7\ -\ |$$

主部主题激昂有力,具有勇往直前的气势,表达了贝多芬内心充满愤慨和向封建势力挑战的坚强意志。

接着,这个音型在大管和大提琴的长音衬托下,在第二小提琴、中提琴与第一小提琴之间,迅速轮回模仿。突然管乐进来了,问句结束在有力的属和弦上;答句的开始是全乐队的齐奏主题,在轮回模仿后,弦乐上出现音调尖锐的二度模进,增强了音乐的气势。

在全乐队强奏的连接部之后,是具有对比的副部:先是在 bE 大调上由圆号吹出一个号角音调作为连接后引出了一个充满温柔、抒情、优美的旋律,抒发着贝多芬对幸福美好生活的渴望和追求:

$$0\ 5\ 5\ 5\ |\ 1\ -\ |\ 2\ -\ |\ 5\ -\ |\ 5\ \dot{1}\ 7\ \dot{1}\ |\ 2\ 6\ |\ 6\ 5\ |$$

显然,号角声的节奏来自主部主题,而副部主题是在号角声的基础上派生出来的,它具有

英雄的性格,表达了人民对斗争胜利的信心。在副部主题的重复出现和发展中,低音弦乐演奏的类似主题的音型经常伴随出现,相隔的时间越来越短,推动着音乐前进。然后,这两个主题汇合在一起,形成充满着蓬勃豪放气质的结束部。

展开部是主题和副部的号角声的进一步变化、发展,音乐巧妙地使用了模仿、对比复调的手法,频繁地转调,增加了原有的不稳定性,使音乐显得更加丰富。

再现部基本上与呈示部相同。在这一乐章庞大的结尾中,两个主题再次汇合,音乐的气势锐不可当,进一步显示出人民战胜黑暗的坚强意志和必胜的信心。

第二乐章 稍快的行板,$\frac{3}{8}$拍,双主题变奏曲式。

这一乐章是用双主题变奏曲的形式写成的,就是把两个不同的主题依次轮流加以变奏,以加强乐曲的对比。先是并列式变奏,后是成组式变奏,其结构关系是:AB ~~~ | A1B1 ~~~ | A2A3A4 | 间奏段 | B2 | ~~~~ A5A6 结尾。

乐曲开始,在降 A 大调上低音提琴轻柔地拨弦伴奏,中提琴和大提琴拉起了优美、抒情、安详的第一主题(见下例 ★ 处):

这个主题与第一乐章中的抒情的副部主题非常近似,是英雄经过激烈的斗争之后转入沉思。富于弱性的节奏和起伏的旋律,使这个主题具有内在的热情和力量。

继第一主题的应答之后,单簧管和大管吹出了第二主题,它的音调与前主题也很接近,并与法国资产阶级革命时期的革命歌曲有着音调上的联系。这是个英雄的主题,英雄找到了与人们群众相结合的道路。这个主题初次出现时,是优美、柔和的,加深了第一主题抒情和沉思的情绪,但当它转入 D 大调再次出现时,全乐队强奏;由于小号和圆号加入主奏,主题的凯旋性加强了,它以新的面貌出现,像是一支隆重的赞歌。

第一主题的沉思的形象和第二主题的英雄形象的交替出现,仿佛在表现英雄沉思时刻内心世界的活动。贝多芬运用变奏手法,表达万人空巷这种复杂、细致的情绪:

$\underline{\underline{5\ 1}}\ |\ \underline{3\ 2\ 1\ 7\ 1\ 3}\ |\ \underline{6\ {}^\#1\ 2\ 1\ 2\ 3}\ |\ \underline{4\ 3\ 2\ 4\ 7\ 2}\ |\ \underline{{}^\#5\ 7\ 3\ 7\ 3\ 2}\ |\ \underline{{}^\#1\ 6\ 2\ 3\ 4\ 2}\ |$

$\underline{7\ 5\ \overset{2}{\frown}\ 1\ 7\ 1\ 3}\ |\ \underline{{}^\#4\ 5\ 6\ 5\ 4\ 5}\ |\ 3$

以上是第一主题的第一变奏,连续的十六分音符把主题装饰为起伏激动的旋律。

第二变奏采用连续的三十二分音符,旋律性减弱,曲调中某些音和音型的反复出现,增强了动力性,表现出英雄战胜黑暗的坚定信念:

$\underline{5\ 7\ 1\ 2}\ |\ \underline{3\ 2\ 1\ 7}\ \underline{1\ 2\ 1\ 7}\ \underline{1\ 2\ 3\ 1}\ |\ \underline{6\ 7\ 6\ {}^\#5}\ \underline{6\ {}^\#1\ 2\ 1}\ \underline{2\ 3\ 4\ 3}\ |$

$\underline{4\ 3\ 4\ 3}\ \underline{2\ 4\ {}^\#1\ 4}\ \underline{7\ 4\ 6\ 4}\ |\ \underline{{}^\#5\ 7\ {}^\#1\ {}^\#2}\ \underline{3\ 7\ 1\ 2}\ \underline{3\ 7\ 3\ {}^\natural2}\ |\ \underline{{}^\#1\ 3\ 6\ 3}\ \underline{2\ 4\ 6\ 4}\ \underline{2\ 4\ {}^\natural1\ 4}\ |$

$\underline{7\ 2\ 5\ 2}\ \underline{1\ 3\ 5\ 3}\ \underline{1\ 3\ 5\ 3}\ |\ \underline{7\ 5\ 2\ 5}\ \underline{7\ 5\ 2\ 5}\ \underline{7\ 5\ 2\ 5}\ |\ 3$

第三变奏由第一小提琴主奏第二变奏的旋律,织体中把以长音衬托为主,变为以跳跃的音型为主。

第四变奏由低音提琴演奏更富于激情和起伏。连续三十二分音符组成的主旋律,同时全乐队伴以连续十六分音符的和弦强奏,连定音鼓也隆隆作响。英雄充满着信心和力量,心情是那样的激动。

在间奏段和具有英雄气概下的第二主题第二变奏之后,第一主题的第五变奏在降 a 小调上出现了⌒★⌒处,小管乐器在弦乐器的陪衬下所奏出的旋律就同时具有第一和第二主题的特征,在这里,进行曲的形式和抒情的情感结合了起来:

$\underline{3\ 0\ 6}\ |\ \dot1\ \underline{\dot1\ 0\ 7\ 6\ 0\ \dot1}\ |\ {}^\#5\ \underline{6\ 0\ 7}\ \dot1\ \underline{\dot1\ 0\ 7\ 6\ 0\ \dot1}\ |\ 2\ \underline{\dot1\ 0\ 2}\ |\ 3\ \underline{3\ 0\ 2\ \dot1\ 0\ 3}\ |$

$\dot2\ \underline{3\ 0\ 2}\ |\ \dot1\ \underline{\dot1\ 0\ 7\ 6\ 0\ \dot1}\ |\ 7\cdot\ \underline{\dot1\ 6\ \dot1}\ |\ 7\cdot\ \underline{\dot1\ 6\ \dot1}\ |\ 7\ 3\ |$

第六变奏中小提琴演奏的旋律与第一主题一样,全乐队强奏,木管乐器在头四小节奏着模仿的曲调,英雄的激情得到了进一步发展:

$\underline{0\ 1\ 3\ 5}\ |\ \underline{5\ 4}\ 3\cdot\ \underline{3}\ |\ \underline{7\ 6}\ 5\cdot\ \underline{5}\ |\ \underline{5\ 4}\ 3\cdot\ \underline{3}\ |\ \underline{2\ 0}\ |\ \underline{5\ 0}\ |\ 1\ \underline{5\ 1}\ |$

$\underline{3\ \ 3\ 2\ 1\cdot\ 3}\ |\ \underline{5\ \ 1\ 3}\ \underline{5\ \ 5\ 4\ 3\cdot\ 5}\ |\ \dot1\cdot\ \dot1\cdot\ \dot1\cdot\ \dot1\cdot\ |$

在尾声中,第一主题作了简单的展开,表现出英雄的乐观情绪,以及从沉思中获得进一步斗争的信心和力量。

第三乐章 快板，$\frac{3}{8}$拍，诙谐曲。

这一乐章的调性回到了 c 小调，是动荡不安的，像是艰苦的斗争仍在继续。它是通向第四乐章的过渡和转换。第一主题由两个具有对比的分句构成：一个是大提琴和低音提琴，快速弹出在主和弦上连续作五个跳进又突然回跳七度的旋律，它有着前进的力量，但却有迟疑；另一个分句是在这个基础上，小提琴奏出一个旋律，大管和单簧管轻轻地附和着，似乎有些不安。这个主题具有双重的性格，但前进的动力是基本的：

在第一主题重复一遍之后，圆号吹出了号角似的音型，由弦乐在强拍上加强着它；它的主题重复发展时，转入上方三度降 e 小调，几乎是全乐队齐奏。音乐明朗、刚健，具有勇往直前的英雄气概：

英雄性的旋律最后徘徊、停留在不稳定的导音上；具有不同色彩和气质的两个主题轮流出现，表现出动荡不安和斗争继续进行的艰苦性。当第一主题第三次出现并不断发展的时候，号角似的音型伴随出现，音乐的情绪逐渐高涨，在 be 小调上引出一段比较活跃的曲调：

第三乐章的中间部分是以热情有力的舞蹈主题为中心的。这是音乐的一个重大转机：由 c 小调进入 C 大调；由主调音乐变为复调音乐；舞蹈性的主题来自德国民间舞曲，与前面部分的音乐形成鲜明的对比。它象征着人民群众在黑暗势力下的斗争信心和乐观情绪：

在第三部分的音乐中，第一部分的两个主题都进行了再现和发展，虽然乐队用极弱的力度演奏着，音乐投入到低音部幽静的气氛中，但斗争仍在继续着，定音鼓敲击的第二主题的音型，始终不断。最后，第一主题在第一小提琴的演奏中，自由地向上伸展，乐队的音域不断地扩大，音响也在增强，一种不可遏制的力量把音乐直接导入那光辉灿烂的终曲。

第四乐章　快板，$\frac{4}{4}$拍，奏鸣曲式。

末乐章以雄伟壮丽的凯旋进行曲开始，音乐建立在与原调(c小调)具有鲜明对比的C大调上，表现了人民获得胜利的无比欢乐。主部主题包含两个部分，第一部分是全乐队强奏：

$$\dot{1} - \dot{3} - | \dot{5} - - \dot{4} | \underline{\dot{3}0}\ \underline{\dot{2}0}\ \underline{\dot{1}0}\ \underline{\dot{2}0} | \dot{1} - -$$

后来由圆号和木管乐器奏出与前部情绪一脉相承的第二部分，乐队的音色是明亮而柔和的，在乐句的长音处，低音乐器衬以一连串的跳音，充满着喜悦：

$$\dot{1} - - 5 | 3 - - \underline{2.1} | \dot{2} - - - | \dot{2} - - - | \dot{2} - - 5 | 4 - - \underline{3.2} | \underline{2\ 3} - - | 3 - - -$$

第二部分是弦乐奏出的欢乐的副部主题，这是建立在G大调上的以三连音为主的欢乐舞曲，音乐轻松而起伏：

$$\underline{2\ 3\ 4} | 5\ \underline{3\ 4\ 5}\ 6\ \underline{6\ 7\ \dot{1}} | 5 - - \underline{5\ 4\ 3} | 2\ \underline{4\ 3\ 2}\ 1\ \underline{3\ 2\ 1} | 7\ \underline{7\ \dot{1}\ 2}\ 5$$

在欢乐的舞蹈曲之后，出现了一个与第一乐章中的英雄主题(副部主题)有着内在联系的音型：

$$1 - - 7 | \underline{6\ 5}\ 5\ 5 | 1 - - 7 | \underline{6\ 5}\ 5\ 5 |$$

展开部是以第二主题为基础的，不断发展、高涨的音乐像是无边无际的人群，汇成了欢乐的海洋。这时狂欢突然停止，"命运"音型再次出现。不过，它在性格上已变得轻巧，并且逐渐舒展而富有表情，与第一乐章遥相呼应。

再现部基本上重复了呈示部的音乐。尾声最后又响起光辉灿烂的凯旋进行曲，以排山倒海的气势，表现出人民经过斗争终于获得胜利的无比欢乐。

(四)舒伯特：《未完成交响曲》

1. 概述

舒伯特一生共创作了13部交响曲，但因他生前是一位社会地位很低的作曲家，很多作品在他生前没有出版、流传或演奏而遭失落，因此至今流传于世的只有八首。1838年(他死后十年)，舒曼发现了他的《C大调交响曲》，并由门德尔松第一次指挥演出，根据当时已知有六首交响曲，故将该曲定为第七交响曲。因此，1865年由当时有名的指挥赫贝克发现并演出的《b小调交响曲》，遂顺排为第八交响曲，由于作品只有两个乐章(第三乐章只有部分草稿)，人们就称为《未完成交响曲》。

舒伯特为感谢格拉兹市音乐协会聘他为名誉会员，为该会创作了这首交响曲，作者给该会理事长的信中写道："为表示我由衷感谢，兹将我所作的交响曲一首，不揣冒昧地献与贵会，藉表敬意。"而这部作品正是在理事长的家里发现的。

《未完成交响曲》写于1822年，而《C大调交响曲》完成于1828年，这说明他完全有时间完成，作曲家为什么没有完成，原因至今还不清楚。

作品的第一乐章是悲剧性的,有奋起的意念,有对美好生活的憧憬,但这一切都破灭了,乐曲是在悲痛的挣扎中几乎濒于绝望而结束。第二乐章是对美好生活的描述,或是精疲力竭地挣扎后的喘息和投身到大自然的休息。这些意境和思想也正是舒伯特对奥地利首相梅特涅残酷统治的反映,他愤恨而欲反抗,但又感到徒劳无望,他向往的美好生活也只能在忆想中到田野上去寻求。因此,也可以说,这两个乐章已完整地体现了他这时期的思想,实际上已是一部完整的作品,是完成了的《未完成交响曲》。

《未完成交响曲》

2. 解说

《未完成交响曲》第一乐章为 b 小调,$\frac{3}{4}$ 拍,中庸快板,是典型的奏鸣曲式结构。乐曲开始出现了由低音弦乐齐奏的引子:

它低沉肃穆,像是忍辱负重的沉思和控诉,它在整个乐章中占有核心地位,是展开部和尾声中的主要音乐素材。

引子之后,乐曲进入呈示部的主部,先由小提琴分奏着颤栗似的音调,低音弦乐用拨弦奏出了机警又带有恐惧心情的深沉的节奏音型,在这两种因素的引导和持续的伴奏下,由双簧管和单簧管齐奏出主部如歌如泣的旋律:

上述几种因素构成了主部完整而鲜明的音乐形象——在惊恐不安而紧张的气氛中,流露着哀怨如诉的情绪。

副部转入 G 大调,旋律优美而富于歌唱性:

它先由大提琴继由小提琴演出,那歌谣的曲调、纯朴的和声、明亮的大调色彩,展示了憧憬美好的愉快情绪。突然,旋律中断休止一小节,却闯进了特强的和弦音响;弦乐一连串的上行震音、连续不安的分节奏,宛如一种"暴力"在肆意横行。继之,副部的核心乐曲:

在弦乐上连番轮奏而达到高潮,使人感到一种不屈的性格,终于副部的旋律再次出现,但也只是昙花一现。呈示部结束于木管乐器无力的长音中,而弦乐组则徐缓地下行拨奏,转向了低沉的情绪。

展开部完全用引子的素材发展而成,它完整地奏出引子的旋律后,展开了几次高潮,像是反映人生在痛苦命运中挣扎,充分体现了作者在当时悲惨环境中坚强的生活勇气和愤世的情感,但音乐仍然结束于木管的柔和音调上,像是挣扎后无望的哀鸣或力竭的呻吟。

再现部完整地重现了呈示部的音乐,副部由 G 大调换为 b 小调的关系大调(D 大调)。

乐章的两个主题,不是矛盾冲突的对立面,而是作者对现实生活感受中的两个不同侧面,凄凉的申诉和对美好生活的追求,而它们展开的结果是一切的破灭。

乐章的结尾又完整地再现了引子,它不仅使乐曲前后呼应达到完美的统一,而且使乐曲的思想内容表达得更明确集中,引起了动机在这里一再重复,像是悲痛欲绝中的呼喊或喘息,音乐在绝望之中渐弱下来,最后四个强烈的和弦,更加深了悲剧性的结束。

第二乐章是没有展开部的变体。它以富于诗意和田园风光的抒情性见胜,而且不拘泥于曲式的规范,在大小调的交替颠倒转换上,变幻莫测,引人入胜。

呈示部的主部为 E 大调,$\frac{3}{8}$ 拍,稍快的行板,由不完全再现的三部曲式构成。其主题如下:

四句旋律的前面都加有徐缓恬静的类似猎人号角的短小引奏,尾部又有短小的华彩音型。

使音乐更加强了田园风韵。

副部的旋律在 #c 小调上奏出后,又在等音大调(bD 大调)上重复:

它们的结尾加入了由木管乐器吹奏着一再反复的牧歌的乐汇:

它渐弱的效果似将人们引入了宁静的田野或幽静的深谷。这一切音调又在不间断的切分节奏的织体陪衬下悠然地飘荡着,使音乐优美的抒情性更富于冥想和幻觉的意境。

《未完成交响曲》专辑

当音乐进入再现部时,它的调性变化极为别致,主部的尾句转为 A 大调,副部达到 a 小调再以 A 大调变化重复,从而达到调性的统一,情趣横生。

最后,音乐在逐渐朦胧入睡似的恬静气氛中结束。

(五)德沃夏克:《自新大陆交响曲》

1. 概述

《e 小调第九(自新大陆)交响曲》是德沃夏克在美国任纽约国家音乐学院院长期间创作的,完成于 1893 年春。标题为该院创办人琴妮·瑟勃夫人所加,它生动地概括了乐曲的内容。作品表现了他对美国这个新大陆的印象和感受,并倾注着对遥远的祖国和家乡的思念。

德沃夏克

2. 解说

全曲共四个乐章。

第一乐章:e 小调,慢板—稍快的快板,$\frac{2}{4}$ 拍,奏鸣曲式。

乐曲一开始,由大提琴缓慢地奏出一个宁静、沉思般的引子,引出快板的主部主题:

这一主题有着美国黑人和印第安人民歌的节奏特征。接着在 g 小调上出现了具有波希米亚民歌特点的副部的第一主题:

它由长笛和双簧管奏出,恬静而富于歌唱性。这个旋律通过重复和上行模进,又自然地转入它的同名大调(G 大调),由独奏长笛奏出一个具有黑人民歌特点的、抒情如歌的副部的第二主题:

它略带伤感,具有思乡的气质。

在展开部中,紧接副部第二主题的旋律因素,并综合了主部、连接部的材料进一步展开,号角声此起彼伏,给人以骚乱不安的紧张印象,并一直保持到再现部。

尾声比较宏伟,犹如展开部的继续,一开始便把两个号角音调(副部第二主题的前半部分与主部的前半部分)再次交织起来,并以全乐队奏出的丰满的和弦结束第一乐章。

第二乐章：降D大调,慢板,$\frac{4}{4}$拍,复三部曲式。

乐曲一开始,是个简短的引子。由管乐器在低音区吹奏出一连串低沉阴郁的和弦;随后,英国管如泣如诉地奏出五声音阶的思乡主题:

$1 = {^\flat}D \ \frac{4}{4}$

$\underline{\underline{3 \cdot 5}} \ \underline{5} \ \underline{\underline{3 \cdot 2}} \ \underline{1} \ | \ \underline{\underline{2 \cdot 3}} \ \underline{\underline{5 \cdot 3}} \ 2 \ - \ | \ \underline{\underline{3 \cdot 5}} \ \underline{5} \ \underline{\underline{3 \cdot 2}} \ \underline{1} \ | \ \underline{\underline{2 \cdot 3}} \ \underline{\underline{2 \cdot 1}} \ 1 \ - \ |$

$\underline{\underline{6 \cdot \dot{1}}} \ \underline{\dot{1}} \ \underline{7} \ \underline{5} \ \underline{6} \ | \ \underline{\underline{6 \dot{1}}} \ \underline{7} \ \underline{5} \ 6 \ - \ | \ \underline{\underline{6 \cdot \dot{1}}} \ \underline{\dot{1}} \ \underline{\underline{7 \cdot 5}} \ \underline{6} \ | \ \underline{\underline{6 \dot{1}}} \ \underline{7} \ \underline{5} \ 6 \ - \ |$

$\underline{\underline{3 \cdot 5}} \ \underline{5} \ \underline{\underline{3 \cdot 2}} \ \underline{1} \ | \ \underline{\underline{2 \cdot 3}} \ \underline{\underline{5 \cdot 3}} \ 2 \ - \ | \ \underline{\underline{3 \cdot 5}} \ \underline{5} \ \underline{\underline{1 \cdot \dot{2}}} \ \underline{3} \ | \ \underline{\underline{2 \cdot \dot{1}}} \ \underline{2} \ \underline{6} \ \underline{\dot{1}} \ - \ |$

这段感人至深的主部主题,据说是德沃夏克在纽约街上听到一位黑人姑娘吟唱的思乡歌谣后创作的。因此它既表现了黑人歌谣中回忆往事的感伤心情,又反映了德沃夏克对家乡的眷恋之情。后来,他的一位美国学生曾把它填上歌词改编为独唱曲《念故乡》,广为流传,以致被许多人误认为这是一首美国的古老民歌。

中部转入升C小调,开始在弦乐震音的背景上,由长笛、双簧管奏出激动不安的、连续三连音的主题:

$1 = E \ \frac{4}{4}$

$\underline{\dot{1} 7 6} \ \underline{6} \ \underline{6 \dot{1}} \ \underline{7 6} \ | \ \underline{\dot{1} 7 6} \ \underline{6} \ \underline{6 \dot{1}} \ \underline{7 6} \ | \ \underline{5 3 5} \ \underline{6} \ \underline{4 6 5 4} \ \underline{5} \ | \ \underline{3} \ \underline{5 3 5} \ 6 \ - \ |$

另一个主题由单簧管奏出悠长、悲怆的旋律,好似表现诉说不尽的哀怨与伤痛:

$1 = E \ \frac{4}{4}$

$6 \ - \ \underline{7} \ \underline{\dot{1}} \ | \ \underline{\dot{3} \dot{2}} \ - \ \underline{4} \ | \ \underline{4} \ \underline{\dot{3} \dot{3}} \ \underline{\dot{2} \dot{1}} \ | \ \underline{\dot{1} 7} \ \underline{\dot{2}} \ \underline{\dot{1} 7} \ | \ \underline{\dot{1} 6 \cdot} \ 6 \cdot \ - \ - \ | \ 6 \ - \ - \ - \ |$

再现部的音乐又回到原来的意境,开始仍由英国管吟唱出思乡的主题;接着,加弱音的小提琴又时断时续地哽咽着;最后,管乐器又呼应地奏出一系列深沉的和弦,人们又沉浸在思乡怀亲的惆怅之中……

第三乐章：e小调,$\frac{3}{4}$拍,活泼、急速的谐谑曲,复三部曲式。这个乐章具有舞曲性质。

第一部分是以两个性格各异的主题为基础的对比的单三部曲式。

弱起的、动机式的自然小调旋律,在持续音和固定节奏的烘托下周而复始地重复着。这是一种印第安人粗犷而狂热的舞蹈。

$1 = G \ \frac{3}{4}$

$0 \ \underline{\dot{3} \dot{3}} \ \underline{\dot{3}} \ | \ 6 \ 6 \ 0 \ | \ 0 \ 7 \ \underline{\dot{2}} \ | \ \underline{\dot{1} 7} \ 6 \ 0 \ | \ 0 \ \underline{\dot{3} \dot{3}} \ \underline{\dot{3}} \ | \ 6 \ 6 \ 0 \ | \ 0 \ 7 \ \underline{\dot{2}} \ | \ \underline{\dot{1} 7} \ 6 \ 0 \ |$

中段悠长、婉转的如歌旋律,使人想起第二乐章中那个如歌的思乡动机,但这里毫无哀怨悲凉的情绪,而是一种舒心的歌唱和柔媚、舒展的舞蹈,与前面粗犷狂热的舞蹈形成鲜明的对比:

$1=E \quad \frac{3}{4}$

$\underline{3\ 5}\ 5\ -\ |\ 5\ -\ \underline{6\ 5\ 2}\ |\ 1\ -\ 2\ |\ \underline{3\ 5}\ 5\ -\ |\ \underline{5\ \dot{1}}\ \underline{7\ 6}\ 5\ |\ \underline{5\ 6}\ \underline{5\ 3}\ 5\ |$
$\underline{5\ 3}\ \underline{2\ 3}\ \underline{5\ 3}\ |\ \underline{2\ 3}\ 1\ -\ |$

这两个主题此起彼伏,最后回到第一个主题。

乐章的中部也是双主题对比的单三部曲式。A 段主题是一首轻盈的舞曲。分解和弦式的明朗曲调在灵活、富于周期性的节奏的伴奏下,由木管乐器酣畅地吟唱出来:

$1=C \quad \frac{3}{4}$

$\underset{p}{1}\ |\ 1\cdot\underline{1}\ \underline{3\ 0}\ |\ 3\cdot\underline{3}\ \underline{5\ 0}\ |\ 5\ -\ -\ |\ 5\ -\ 5\ |\ 5\cdot\underline{5}\ \underline{\dot{1}\ 0}\ |\ 7\cdot\underline{7}\ \underline{6\ 0}\ |\ 5\ -\ -\ |\ 5\ -\ |$

随后由小提琴奏出第二主题:

$1=G \quad \frac{3}{4}$

$\underline{3\ \dot{1}}\ \underline{3\ 0}\ \underline{2\ 0}\ |\ \overset{tr}{\dot{1}}\ -\ -\ |\ \underline{7\ \dot{5}}\ \underline{7\ 0}\ \underline{6\ 0}\ |\ \overset{tr}{5}\ -\ -\ |\ \underline{4\ \dot{2}}\ \underline{4\ 0}\ \underline{3\ 0}\ |\ \overset{tr}{2}\ -\ -\ |$
$\underline{1\ 6}\ \underline{1\ 0}\ \underline{7\ 0}\ |\ \overset{tr}{1}\ -\ -\ |$

第三段是 A 段的再现。

中部结束后,经第一部分主导音型的连接过渡,音乐进入再现部。

尾声中,又一次出现第一乐章昂奋的号角音调,与印第安舞曲片断交相呼应,汇成高潮。最后,在明快、欢乐的气氛中结束了这个舞蹈性的谐谑曲乐章。

第四乐章:e 小调,热情的快板,$\frac{4}{4}$拍,奏鸣曲式。它气势宏大而雄伟,是整部交响曲的总结。

在急促的引子之后,由铜管乐器奏出坚定有力的、进行曲式的主部主题。

$1=G \quad \frac{4}{4}$

快板

$\overset{>}{6}\ -\ 7\cdot\underline{\dot{1}}\ |\ \overset{>}{7}\cdot\underline{6}\ 6\ -\ |\ 6\ -\ \underline{5\ \underline{3\ 5}}\ |\ 6\ -\ -\ 6\ |\ \overset{>}{6}\ -\ 7\cdot\underline{\dot{1}}\ |\ \overset{>}{7}\cdot\underline{6}\ 6\ -\ |$
$\underline{6\ \underline{\overset{3}{1\ 6\ \dot{1}}}\ 3\ 3}\ |\ 6\ -\ 6\ 0\ 0\ |$

在连接部,这一主题发展成三连音音型组成的洪流,犹如人群在欢乐地歌舞。

副部主题虽然转入大调,但由于它节奏宽广悠长,旋律优美柔和,使欢乐的气氛又蒙上一层思乡、感伤的色彩。

$1=G \quad \frac{4}{4}$

$\underline{6--5}\ \underline{\dot{2}\ 7\ 5\ 4}\ |\ \underline{4\ 3\ 5\ -}\ |\ \underline{5\ -\ -\ 5}\ |\ \underline{6\ -\ -\ 5}\ \underline{\dot{2}\ 7\ 5\ 4}\ |\ \underline{4\ 3\ 5\ -}\ |\ \underline{5\ -\ -\ 0}\ |$
$f\ \qquad\qquad\qquad\qquad\qquad\qquad p$

副部从容自如地发展,过渡到具有歌曲性质的、音响饱满的结束部,最后弦乐重复拨奏它最后的音型而轻轻地结束呈示部。

在展开部中,对主部第一主题作了重要发展,加强了这一乐章斗争的动力,再加上前面各乐章主题旋律的综合再现,使色彩更丰富,情绪更热烈,把音乐推向全曲的高潮。

在再现部中,首先再现了威武雄壮的主部主题,然后是柔美、抒情的副部主题。

德沃夏克交响乐全集

在尾声中,再次把各乐章的主题有机地交织在一起,生动地表现了作者想象中与家人团聚的欢乐情绪和通过斗争得到胜利的欢腾场面。最后凯歌高奏,辉煌地结束了全曲。

(六)柴可夫斯基:《悲怆交响曲》

1. 概述

柴可夫斯基的《第六交响曲》又称《悲怆交响曲》。"悲怆"这一标题,是他的兄弟莫杰斯特起的。它非常贴切地揭示了交响曲的内容,因此,一经提出,柴可夫斯基便欣然接受了。

这部作品创作于1893年1月至10月。那时的俄国,正处于沙皇亚历山大二世的残暴统治下,人民过着极端贫困的生活。柴可夫斯基和广大下层知识分子一样,渴求幸福美好的生活,希望得到社会的承认。他们有尊严、有热烈的情感,却倍受压抑与屈辱,失望和失败阻塞着人生的道路。在极度的精神痛苦中,柴可夫斯基用音乐向社会发出了悲愤有力的抗议!作曲家在这部作品中,描述了艰难坎坷的人生旅程,深刻地表现了他对于人生、对于世界的感触。

这部交响曲,悲剧性的形象和气氛贯穿始终。作曲家在创作这部作品时,常常情不自禁地流下热泪。正如他自己所说,他把"整个心灵都放进这部交响曲了……"

柴可夫斯基本人非常喜爱这部作品,他写道:"我肯定地认为它是我所有作品中最好的,特别是'最真诚的'

《悲怆》

一部。从来也没有像爱它那样爱过我任何一部作品。"

列宁也很喜欢这部交响曲,他在1903年2月4日给姐姐的信中说:"不久以前我听了一个很好的音乐会(今冬第一次),而且感到很满意,特别是柴可夫斯基的最后一部交响曲(《悲怆交响曲》)。"

2. 解说

第一乐章 奏鸣曲式结构,b小调,$\frac{4}{4}$拍。

柔板的引子,由低音提琴奏出下行的低音部开始,在这阴郁暗淡的背景下,大管在低音区以苍老的音色,奏出沉重、叹息的音调,好像一位饱经风霜、历尽坎坷的老人,在悲痛而沉静地思考。引子是从主调(b小调)的下属调(e小调)开始(见下列①)然后进行到主调(见下列②)。

简练而富有表现力的引子,不仅为呈示部的出现作了很好的准备,而且概括了第一乐章的基本思想,是整个乐章描写的核心,是我们领略这首乐曲的"钥匙"。

呈示部主部主题,是b小调,$\frac{4}{4}$拍,不太快的快板。以下行二度为音程性的激动不变的音调,由中提琴、大提琴各分为二部,用暗淡的音色奏出:

接着长笛、单簧管以明朗的音色与之呼应。这样,主部一开始就出现了音色的对比。

从引子到主部,是一种鲜明的心理上的转变,从淡漠而迟钝的悲哀,转变为痉挛性的感情冲动和焦虑不安。

随着主题的展开,以大提琴单调的断音为背景,小提琴在低音区重复着主部的叹息音调:

主题的节奏在紧缩,音调不断向上模进,小提琴由 b 一下子上升到 f3,使阴沉哀伤的音调增加了蓬勃发展的、积极冲动的戏剧因素。这种冲击的音势,被低音提琴森严的怒吼声及圆号的号角声所阻拦。接着由小提琴、中提琴、大提琴用跳弓奏出了纤巧、活泼的音调,低音提琴奏着抒情性的下行音阶,并迅速移到木管乐器上,给人以温和亲切之感:

在主部的发展过程中,忧郁、惊惶不安与温和亲切诸因素交织在一起,表达了作者内心的体验和对客观的感受。

随着感情浪潮的不断高涨,弦乐器上惊惶不安的音型不断地重复着,配器手法的变化和频繁的转调,增加了热情、狂想曲似的气氛,当感情浪潮达到高峰时,音乐进入主部的再现。它不再是一个痉挛性的、动荡不安的主题,而是具有反抗性的强有力的音调。

当乐队出现全奏高潮之后,嘹亮的音响迅速沉寂下来,进入了音色、音区比较阴暗的连接部,它的最后一句由中提琴奏出,D 大调,$\frac{4}{4}$拍:

中音提琴柔美的音色,恰当地表现了这个充满想象的乐句。

副部为三部曲式,D 大调,$\frac{4}{4}$拍。它温柔、抒情、诚挚,旋律优美如歌,仿佛是从心灵深处产生出来的甜蜜回忆,表现了对幸福、光明的憧憬。再加上弱音器的小提琴和大提琴奏出,更增加了温柔之情:

副部的中段,在弦乐颤动不安的背景上,出现了长笛和大管感情充溢的对答:

当抒情的副部再现时,去掉了弱音器的小提琴和中提琴在不同音区咏唱着,声音显得非常丰富,情调也变得异常明朗,表现了对生活的热切期望。

副部的结尾,感情的热潮迅速下降,最后只有一支独奏的单簧管凄凉地回响着副部的主题,好像是远处传来的忧郁歌声,终于在大管的 $\frac{6\ 5}{\ \ }\ \frac{3\ 1}{\ \ }$ 之后沉寂下来:

突然,一个极不协和的和弦闯了进来,速度和力度也猛然改变,乐曲进入了展开部。它把人们从幻想拉回到现实。惊惶、焦虑不安的主题连续出现三次,接着是主部主题的赋格段;骚动不安的引子和主部主题旋风般地从一个声部转到另一个声部,表现了内心狂风暴雨般的激烈冲突。

当旋风似的音型趋于沉寂时,小号和三支长号以浓厚而阴沉的音色,在低音弦乐器的三连音的衬托下,奏出当年俄罗斯教堂中为死者举行葬礼时所唱的挽歌《与圣者共安息》的音调,进一步加浓了悲剧色彩。

展开部直接进入再现部,主部开头的音型,在圆号八度切分音的衬托下,由小提琴、中提琴奏出,它带来了一种紧张气氛。接着主部的音型在铜管、大管、单簧管上非常强烈地出现两次,随后由弦乐器与木管乐器、圆号交替奏出,调性不断变换,表达了内心的焦虑和不安。

在延长的休止之后,再现中部的副部在主部的同名大调(B大调)上出现。副部在这里大为缩减,只剩下乐段结构,它所代表的光明和幸福的幻影又重新出现了。接着在小提琴、中提琴上出现了半音阶下行的音调,增加了凄切的情味,给人以往事不堪回首之感。

结束部,B大调,弦乐器匀称地反复拨奏着下行音阶的固定音型,铜管乐器吹奏着平板的音调:

这个缓慢的进行曲似的结尾,静静地结束了第一乐章。

第二乐章 复三部曲式,D大调,优雅的快板。

第一部分的主题是五拍子$\left(\frac{2}{4}+\frac{3}{4}\right)$的圆舞曲,它温柔、优美而抒情。先由大提琴演奏,然后木管和弦乐器交替奏出:

这个迷人的曲调,把人们引进安宁、梦想和无忧无虑的幸福境界;但其中仍隐藏着忧伤的情调。

第二乐章的中间部分,由长笛、第一小提琴、大提琴奏出了以二度下行为特征的叹息音调,表现出无限的哀伤。它与第一部分的主题形成鲜明的对比。

这里,泣诉般的微弱音调,每小节一次的渐强渐弱,大管、低音提琴和定音鼓不停地奏着四分音符的持续音……都是作者对痛苦心灵的刻意描绘。之后,叹息的音调,忽然时断时续,中间穿插着舞蹈的形象,好像心中又浮起愉快的回忆,但是痛苦的心情并没有消失。

在乐章的结尾中,先后在木管、铜管乐器下行的赞歌式的和声背景上,大提琴、中提琴、小提琴顺次连续拨奏出D大调上行音阶,在四分音符单调的节奏中,完全失去了圆舞曲的律动。接着,大提琴奏出了十分动人的叹息音调,第一小提琴又两次出现了圆舞曲的音型,好像把回忆中的辛酸和甜蜜交织在一起。

第三乐章 省略发展部的奏鸣曲式结构,G大调,$\frac{4}{4}\left(\frac{12}{8}\right)$拍,是谐谑曲和进行曲的结合。

这一乐章是整个交响曲的高潮部分,象征着人类因对现实不满而进行的斗争、反抗和不屈不挠的意志。

这个乐章的材料非常简单,主要音调有两个:主部是谐谑曲性质的,副部是进行曲性质的。作者以惊人的技巧将二者有机地结合起来。

本乐章省略了发展部,但主部、副部特别是连接部,都充满着动力性和交响性。

主部是三部曲式结构。第一段是谐谑曲,由小提琴轻快柔和的瑟瑟声开始,浮动不息的音调表现出慌乱不安的情绪:

```
         弦  ▼▼▼  ▼ ▼▼  ▼▼▼  ▼ ▼▼  ▼▼▼  ▼▼▼  ▼▼▼  ▼▼▼
            3 1 3  2♯1 2  4 2 4  3♯2 3 | 4 5 6  7 6 5  6 7 1  7 1 2 |

         木管 ▼▼▼  ▼▼▼  ▼▼▼  ▼▼▼   >          >
             6 5 6  5 6 5  6 5 6  5 6 5 | 6 5 4  3 2 1  6 5 4  3 2 1 |
```

第二段在这种飘忽不定的背景中,由双簧管和铜管乐器先后奏出了进行曲的音调,这鼓舞人心的战斗号角,具有势不可挡的气魄,似乎是把不可捉摸的幻想转为实际的行动,e小调,$\frac{4}{4}$拍:

```
          6 0  3 0 3  6 0  3 0 | 6 2 2  2 0 0 | 6 0  3 0 3  6 0  3 0 | 6 2 2  2 0 0 |
```

这仅仅是进行曲的片段,隐约地预示着副部的形象。

主部的第三段是第一段的再现。

在连接部里,作者把经过充分发展的进行曲和谐谑曲的音调结合在一起,又激起了起伏着的感情波澜。

副部是庄严、雄伟的进行曲性质的音调,结构也是三部曲式。

第一段凯歌式的进行曲主题,是谐谑曲的音调在不同调性上的呈示。坚定果断的节奏,以四度进行为基础的音调,在E大调上明朗地响起,宛如战斗的号召、前进的步伐:

```
     | 1 0  5 0 5  1 0  5 0 | 1 4  4  —  3 0 2 | 5 0  1 0 7  1 0  5 0 |
  弦
     | 3 4 3  2 3 2  1 2 1  7 1 7 | 6 7 6  ♭6 7 6  5♮6 5  4 5 4 | 3 4 3  2 3 2  1 2 1  7 1 7 |

     | 1  —  —  3 0 5 |
     | 6 7 6  ♭6 7 6  5♯4 5  1 2 3 |
```

进行曲的主题从木管乐器移到弦乐器,然后,木管和铜管乐器发出了响亮的三连音的号角声,与弦乐热烈地应和着。

副部的第二段,小提琴在G弦上奏出饱满有力、坚毅威严的音调,与木管优美流畅的曲调相呼应,形成鲜明的对比。

副部的第三段是第一段的再现。

再现部中,主部的结构和呈示部里完全一样,但连接部扩大了。在它的结尾,弦乐器和木管乐器交替齐奏出急速的音流,把乐曲冲向声势浩大的副部。这个被柴可夫斯基称为"凯旋的、欢腾的进行曲"的副部,几乎始终由乐队全奏,并保持着最强(fff)的力度,表现出英雄人物战胜一切的意志和力量。

乐章的结尾反映了坚强的意志、统一的步调和胜利的欢腾。

第四乐章　省略了展开部的奏鸣曲式结构,b小调,$\frac{3}{4}$拍。

交响曲的第四乐章,通常是热烈欢腾的快板,但《悲怆交响曲》的第四乐章却是一首速度缓慢的哀歌,始终贯穿着暗淡的色彩和悲伤的情绪。

主部主题的旋律来自第一乐章的副部主题,但作者采取了第一小提琴与第二小提琴、中提琴与大提琴交错奏出的配器手法,使主题音响具有一种独特的颤栗性和内在的灵活性。抒情的叹息音调、不稳定的和声进行,表现了强烈的痛苦和悲剧的气氛:

在短短的高潮之后,木管乐器以下行模进哭泣般的旋律,有气无力地倾诉着:

主部经过重复发展后,副部主题由第一小提琴和中提琴奏出,它仿佛是一首安慰之歌,D大调,$\frac{3}{4}$拍:

在副部和主部之间的过渡中,出现了呻吟呜咽的短促音调,给人以泣不成声的凄切之感。

主部再现时,扩充为三个乐段:第一段再现时,配器手法改变了,旋律不再由两种乐器交替奏出,在主部第一段之间(见下例①)和主部第二段之前(见下例②),由弦乐器奏出了富于表情的全音阶和半音阶上行到主部第一个和弦的滑音效果,从而加深了悲哀情绪,b小调:

① 3 | 3 33 4 #5 6 7 1 2̇ | 3̇· 2̇ 1 7·6 | 7 - 7 0 |

② 0 7 1 2 3 4 #4 #5 ♭5 6 ♭7 ♮7 1 #1̇ 2̇ ♭3̇ | 3̇· 2̇ 1 7·6 | 7 - 7 0 |

第二段具有展开性质，主部主题在第一小提琴上重复两次之后，第一、第二小提琴以主题第一小节的节奏型（X X·X X X）不断向上作三度、二度模进，直到把旋律推向高潮。然后，弦乐器演奏着叹息哭泣般的音调，在定音鼓和低音提琴震音的背景上与管乐器呼应着。

第三段进一步加强了呜咽似的滑音效果。主题由弦乐器和全部木管乐器演奏，定音鼓的震音和闭塞的圆号的强音加强了戏剧性。接着锣声鸣响，长号和大号吹出了挽歌似的音调。

副部在暗淡的 b 小调上出现，它已失去了大调明朗、清澈的气氛。由低音提琴演奏的颤动的八度切分三连音的背景，隐约可闻。最后，大提琴在低音区重复着副部的音调，静静地结束了第四乐章。

柴可夫斯基的《第六交响曲》的基本思想是为克服苦难命运、争取美好生活而进行不懈的斗争。因此，即使在最富于悲剧性的第四乐章里，也还是可以使人感受到肯定生活的意志和力量。

第三章 画意描绘

第一节 概述

"交响诗"是一种单乐章的标题交响音乐,它产生于19世纪的交响音乐会序曲。此体裁由李斯特所创。他认为,"标题能够赋予器乐以各种各样性格上的细微色彩,这种种色彩几乎就和各种不同的诗歌形式所表现的一样"。因此,他把标题交响乐和诗联系起来称为交响诗。交响诗的形式不拘一格,常常根据奏鸣曲的原则自由发挥。如斯美塔那的《沃尔塔瓦河》、李斯特的《塔索》、西贝柳斯的《芬兰颂》、瞿维的《人民英雄纪念碑》、吕其明的《白求恩》、施咏康的《黄鹤的故事》等,均属于交响诗体裁。此外,交响音画、交响素描、交响童话等体裁也属于交响诗的范畴。

第二节 经典赏析

一、交响诗

(一) 李斯特:《塔索》

1. 概述

《塔索》(交响诗之二,"悲哀和胜利")是李斯特为纪念歌德诞生一百周年而作的,首演于1894年8月28日歌德诞辰纪念会上。托尔夸脱·塔索是意大利文艺复兴时期的伟大诗人,一生悲惨,曾因神经错乱而被幽禁多年,晚年在意大利四处流浪。该诗原是歌德戏剧《塔索》的序曲,音乐上则更多地接受了拜伦诗篇《塔索的哀诉》的启示。作者在乐曲的标题说明中提到:"最不幸的诗人的悲惨命运,曾激起了当代的天才诗人——歌德和拜伦的创造力。歌德的生涯是灿烂幸福的;而拜伦的深刻痛苦却盖过了他那高贵的身世。不必隐瞒,当1849年接受为歌德的戏剧写作序曲时,我们从拜伦召请伟大诗人的灵魂所寄予的歌德的同情中所得到的灵感,比从歌德作品中所得到的更多、更直接。"该曲的音乐主题取材于意大利威尼斯的船歌,这歌正是以塔索的著名诗篇《被解放了的耶路撒冷》的开头几行为歌词的。

2. 解说

全曲用主题及变奏的形式,结合三部曲式原则而写。由低音弦乐器奏出慢速的引子:

以三度下行为特点的音调是从《威尼斯船歌》旋律的句尾引来的,情绪抑郁而悲壮。这首船歌的曲调作为主题呈示时,是由大提琴和单簧管奏出的,歌腔哀伤而严肃,像葬礼进行曲。接着主题像一首夜曲,叙述塔索生前一些比较明朗的日子;又像一首坚定而雄伟的进行曲,体现诗人的崇高气质。由双簧管再次奏出引子的音调后,音乐很快形成一个高潮,似欢迎诗人的场面。然后转入篇幅很大的小步舞曲式的段落,旋律美妙,富于魅力:

它使人想到诗人在菲拉腊公国的宫廷舞会上受到优待的情景。接着是前面那哀伤的船歌和夜曲式的旋律相继重现。悲剧性的引子音调再次奏出后,铜管乐发出号召性的音响,弦乐齐奏出向上、奔腾的乐句,船歌的音乐主题变得充满胜利、欢乐、热烈的气氛,显示出诗人塔索死后所获得的荣誉。

(二) 斯美塔那:《沃尔塔瓦河》

1. 概述

捷克作曲家斯美塔那1874年创作的交响诗套曲《我的祖国》中的第二乐章。此曲是套曲中最通俗,并且最受欢迎的一首。关于乐曲的构思,他在总谱上有如下的提示:"两条小溪穿过寒冷呼啸的森林,汇合起来成为沃尔塔瓦河,向远方流去。它流过响着猎人号角回声的森林,穿过丰收的田野,欢乐的乡村婚礼的声浪传到它的岸边,传说中的水仙,在月光下的水面上舞蹈歌唱,保留着古老的光荣与功勋之回忆的古城废墟在谛听它的波浪喧哗;沃尔塔瓦河在斯维特扬峡谷中冲击,急流在岸边轰响掀起浪花飞沫,随后宽阔浩荡地流向布拉格,从'维谢赫拉德'古城堡下流过,最后呈现出瑰丽庄严之姿的沃尔塔瓦河奔向远方。"

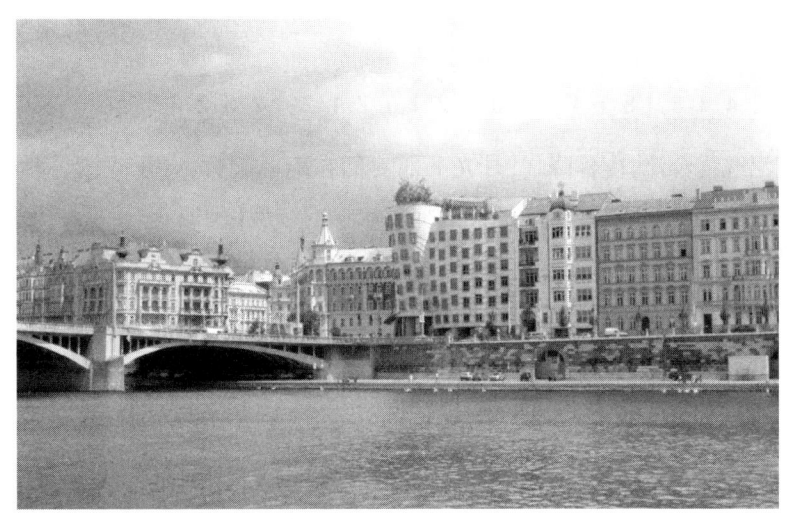

捷克布拉格舞蹈屋和沃尔塔瓦河

2. 解说

乐曲的结构是较复杂的多部曲式,其中结合了回旋曲式的原则和套曲的曲式原则。乐曲开始用长笛奏出引子,来描写沃尔塔瓦河的源头。"第一源头"用长笛演奏,"第二源头"由单簧管演奏,两者呼应,小提琴和竖琴拨弦伴奏,旋律流畅,纯朴简洁。然后由弦乐器组奏出宽广的、深情动人的、具有浓郁捷克民族风格的沃尔塔瓦河主题(例一)。

[例一] 主题

$(1 = G \quad \frac{6}{8})$

$\underline{3} \mid 6\ 7\ \dot{1}\ \dot{2} \mid \dot{3}\ \dot{3}\ \dot{3}\cdot \mid \dot{4}\cdot\dot{4}\cdot \mid \dot{3}\cdot\dot{3}\ \dot{3} \mid \dot{2}\cdot\dot{2}\ \dot{2} \mid \dot{1}\ \dot{2}\ \dot{1}\ \dot{1} \mid 7\cdot 7\ 7 \mid$

$$6 \cdot 0\ \underline{1}\ |\ \underline{4\ 5\ 6\ 7}\ |\ \underline{\dot{1}\ \dot{2}\ \dot{3}\ \dot{4}}\ |\ \dot{5}\cdot\underline{\dot{2}\ \dot{4}}\ |\ \dot{3}\cdot\underline{\dot{3}\ 0\ 6}\ |\ \underline{2\ 3\ 4\ 5}\ |\ \underline{6\ 7\ \dot{1}\ \dot{2}}\ |$$

$$\dot{3}\cdot\underline{7\ \dot{2}}\ |\ \dot{1}\cdot\underline{\dot{1}\ 0}\ |$$

这富有感染力的、流畅自然的 e 小调主题旋律起着主导的统一作用。然后，由圆号和小号奏出了第一插部主题（例二）。

［例二］插部主题一

$(1 = G\ \frac{6}{8})$

$$\dot{1}\cdot\underline{\dot{1}\ \dot{1}}\ \underline{\dot{1}\ \dot{1}\ \dot{1}}\ |\ \dot{1}\ 5\ 3\ 5\ |\ \dot{3}\cdot\underline{\dot{3}\ \dot{3}}\ \underline{\dot{3}\ \dot{3}\ \dot{3}}\ |\ \dot{3}\ \dot{1}\ 5\ \dot{1}\ |\ \overset{>}{\dot{3}}\ \dot{1}\ 5\ \dot{1}\ |\ \overset{>}{\dot{3}}\ \dot{1}\ 5\ \dot{1}\ |$$

接着乐队又奏起了表现乡村婚礼的波尔卡舞曲主题（例三）。

［例三］插部主题二

$(1 = G\ \frac{2}{4})$

$$\underline{4\ 4}\ \underline{4\ 4}\ |\ \underline{4\ 3\ 3\ 5}\ |\ \underline{5\ 4\ 4\ 3}\ |\ \underline{3\ 4\ 4\ 3}\ |\ \underline{6\ 6}\ \underline{5\ 6}\ 5\ |\ \underline{4\ 3}\ \underline{4\ 4\ 4}\ |$$

$$\underline{4\ 3\ 3\ 5}\ |\ \underline{5\ 4\ 4\ 3}\ |\ \underline{3\ 1\ 1\ 3}\ |\ \underline{3\ 2\ 2\ 1}\ |\ \underline{7\ 1\ 2}\ \underline{2\ 3\ 2\ 3}\ |$$

沃尔塔瓦河继续奔流，夜幕降临，月光下仙女们在翩翩起舞，音乐充满了神秘色彩。小提琴气息宽广的抒情性旋律，上方声部是长笛婉转流畅的音型（例四）。

［例四］插部主题三

$(1 = {}^\flat A\ \frac{4}{4})$

$$\begin{cases} 5\ -\ -\ -\ |\ 3\ -\ -\ -\ |\ 5\ -\ 1\ -\ |\ 3\ -\ \overset{5}{4}\ -\ |\ 3\ -\ -\ -\ | \\ 3\ -\ -\ -\ |\ 3\ -\ -\ -\ | \end{cases}$$

然后主部主题再次明朗地再现。后出现第四个插部主题。铜管乐器以 $\underline{\times\times\times}\ \underline{\times\times\times}\ |$ $\underline{\times\times\times}\ \underline{\times\times\times}\ |\ \underline{\times\cdot\times}\cdot\ |$ 的节奏，奏出强烈的不协和和弦，定音鼓、钹齐鸣，形成一幅惊涛拍岸的画面。接着主部主题又转入明朗的大调，显示流向布拉格的沃尔塔瓦河更加壮阔与气势雄伟。最后在富有律动感的流水音型中由强渐弱，结束在两个很强的和弦上。

斯美塔那(1824—1884)，捷克作曲家，生于利托米什尔。自幼从父学习音乐，擅长演奏小提琴和钢琴。1843 年去布拉格求学，并师从普洛克什学习音乐理论和作曲。1848 年革命时响应民族独立运动，作《自由之歌》等。同年在李斯特帮助下创办布拉格音乐学

斯美塔那

院。1866年所作民族歌剧《被出卖的新嫁娘》首次上演,获得很大成功。50岁时完全丧失听觉。其代表作品有交响套曲《我的祖国》,其中的《沃尔塔瓦河》一曲最为著名,另外还有大量的钢琴曲。他的创作突出标题性,形象生动而富有激情,被后世称为"捷克近代音乐之父",为捷克民族乐派的创始人。

(三)穆索尔斯基:《荒山之夜》

1. 概述

《荒山之夜》的创作在俄罗斯作曲家穆索尔斯基的心中酝酿了达15年之久,早在1860年计划于9月完成的歌剧《女巫》中,准备了关于女巫的集合、魔法师的出现和赞颂魔王的舞蹈等一些音乐素材,但这部歌剧没有完成。1866年3月,他听了李斯特《死神之舞》钢琴与管弦乐曲后,又引起关于"女巫"的创作乐想,遂于1867年运用原"女巫"中的音乐素材完成了交响诗《荒山之夜》。但当时巴拉基列夫对作品提出了否定的意见,因此又被暂时搁置。不过穆索尔斯基给巴拉基列夫的信中明确地表示了自己的态度:"我不准备变更这个作品的结构和发展部分。因为其中每一部分都与场面的内容紧密结合,而没有任何虚饰的地方","每一个作曲家都忘不了他写的一个作品时的心情,这种心情和感觉的回忆,都能增强他对自己判断力的信心。这个作品我已尽了全力,除打击乐器用法不妥而需修改外,其余的都不准备再动"。

1871年冬,"五人强力集团"受彼得堡帝国剧院之约,将剧本《默拉达》改编为歌舞剧,其中第二、第三幕由里姆斯基·科萨科夫和穆索尔斯基担任创作。穆索尔斯基将《荒山之夜》改编为管弦乐与合唱用于第三幕中"黑暗之神"的场面,最后因剧院经理的人事变迁使演出流产。

1874年,作者又将此曲用作歌剧《索洛钦集市》中的间奏,但这个歌剧作者生前并没有完成。

《荒山之夜》是作者死后,于1896年由里姆斯基·科萨科夫根据草稿整理而完成。关于此事,里姆斯基·科萨科夫曾写道:"困扰了我很久的《荒山之夜》的配器工作,终于为了要在本季举行的音乐会上演出而由我完成。"当年10月27日,在彼得堡的俄罗斯管弦乐演奏会上由里姆斯基·科萨科夫亲自指挥演出。他对当时演出的情况记载道:"当我在第一次音乐会上尽善尽美地演出这篇作品时,听众再三要求再奏一遍。"初演获得极大的成功。

2. 解说

穆索尔斯基曾为这个作品标题写过这样的说明:"阴森的声音从地下闹哄哄地涌上地面。妖怪们出现了,魔王车尔诺波库(黑暗之神)上场。妖怪祭奠并赞颂黑暗之神,举行着热闹的宴会。正当狂欢的最高潮时,远方传来教堂的晨钟,驱散了这群黑暗的幽灵……"

《荒山之夜》属于单乐章标题性的交响诗,富于幻想风格,d小调,$\frac{2}{2}$拍,急剧的快板,由于内容的需要最后结束于D大调,并运用了较自由的奏鸣曲式结构。

音乐开始的引子,有两个生动的形象:一是在弦乐上由连续三连音乐所造成的从弱转强的动机(见下例 ①),另一个是带有神经质的快速上下翻动的乐汇(见下例 ②):

紧接着由长号和大号吹出了主部主题,代表着魔王的形象:

音乐显得那么残暴而盛气凌人,像是魔王威风地被小妖精们呼拥而上,音乐忽又戛然消失,似是妖魔们听到什么动静而倏忽隐去。音乐又重复再现。但它提高了一个小二度,使人感到妖魔们更肆无忌惮地出现了。

经过六小节建立在七和弦上的间奏:

引出了带有舞蹈性的副部第一主题:

经过反复后,又在长笛和单簧管上发展出比较柔和的旋律:

副部第一主题的两种素材,在不同的乐器上被穿插重复,变换着力度和不同的伴奏织体,并加有特性的小间奏,因而带有一定的展开性质,似描写各种鬼怪和小妖们亮相、乱舞的形象。魔王的主题这时又变化出现,伴奏织体由引子变化发展而来:

由上行半音阶经过句引出了更强烈的节奏音型,但音乐又忽然休止,似乎魔王一声令下,群妖停止了乱舞。音乐又重新在低音木管乐上从容奏出副部的第二主题:

它由弱至强逐步地加多乐器进行重复和变化发展,将音乐又推向高潮,似乎是小妖们又试探着而逐渐恢复了他们的狂舞。

副部的第三主题建立在#f小调上,由铜管乐奏出:

这肃穆庄严进行中的音调,大概是群魔小妖们恭敬而虔诚地在进行祭奠礼拜。

展开部以引子的动机音型和主部主题首先出现和发展,继之副部主题加入,相互交织在一起形成复调关系,并进行了调性上的各种转换,表现了群魔狂欢作乐的场面。

再现部中引子和呈示部的音乐都依次再现,但呈示部中带有展开性的段落被省略了,主题间衔接得更紧凑,配器的音响效果更热烈。再现部结束于下行的半音阶,似是小妖们预感到黑夜将逝而倏然溜去……。

报晓的晨钟是乐曲结束部的开始。最后在清脆的竖琴琶音中引出了由单簧管和长笛奏出的优美而动听的旋律:单簧管的旋律为g自然小调(见下例①),长笛演奏的旋律为D大调(见下例②):

《荒山之夜》

最后音乐结束于D大调,这优美的旋律与主、副部中鬼怪的音乐绝然不同,使人们重新回到了人世间。这个旋律是作者创作的《索洛钦集市》歌剧中代表青年农民的主导动机音乐。当《荒山之夜》用于该剧时,为与剧中音乐相统一而将此旋律加入,作为破晓黎明后表达人世间感情的音乐,它那清秀、幽静、安闲的气氛与前面音乐相对照,使人们备感亲切,从而产生人间生涯的幸福感。

二、交响音画

(一) 鲍罗丁:《在中亚细亚草原上》

1. 概述

俄罗斯作曲家鲍罗丁作于1880年,交响音画。这部作品具有浓郁的东方色彩,表现了在

一望无际的中亚细亚草原上,远处传来了平静的俄罗斯民歌调子,骆驼的脚步声由远而近,行商的队伍在俄罗斯士兵的护卫下缓缓而来,在无垠广阔的草原上长途旅行……渐渐地,他们离远了。平静的俄罗斯民歌调子和代表商人们的东方乐曲汇在一起,融成一片,最后又渐渐地消逝在草原天空中。

2. 解说

乐曲采用双主题变奏曲式。其曲式结构为 A、B、A1、B1、A2、B2、A3、B3。开始先由单簧管奏出第一主题(例一)。

[例一]

后由圆号加以反复,接着在小提琴、圆号及木管乐器长音的衬托下,中提琴、大提琴用拨弦描绘出骆驼的脚步声。在此背景下,由英国管奏出了具有东方色彩的第二主题(例二)。

[例二]

当第一主题再度出现时,速度稍微加快,在圆号用高音加以反复后,发展到乐队全部奏出,气势颇为雄壮。最后,由双簧管奏出第一主题,第一小提琴声部同时奏出第二主题,二者重叠在一起,形成对位化的结合,使乐曲进入了一个新的境界。

乐曲的尾声,在表现马蹄声、骆驼声的背景上,第一主题在各个乐器上片段的转移,表现出商队渐渐地远去。曲末,独奏长笛以很轻的音量奏出第一主题,仿佛是回音,终于,它消失在茫茫大草原上空。

鲍罗丁(1833—1887),俄国作曲家、化学家。生于圣彼得堡。从小勤奋好学,醉心于音乐与化学。1856 年毕业于圣彼得堡医学院。25 岁获医学博士。31 岁任医学教授。1872—1887 年,创办圣彼得堡女子医科大学。他之所以能在化学、音乐两大领域中获得成功,除了他自己的努力之外,1862 年结识了巴拉基列夫等人,并听从他们的劝告而从事音乐的创作,成为"强力集团"的成员也是重要原因。鲍罗丁的作品数量不多,但在歌剧、交响乐和室内乐方面均留下了典范性的作品。其代表作有歌剧《伊戈尔王子》、交响音画《在中亚细亚草原上》、交响乐《第二交响曲》(《勇士》),以及弦乐四重奏、室内乐、钢琴曲、歌曲等。鲍罗丁的创作吸取了俄国民族民间音乐的丰富素材;其作品具有雄

鲍罗丁

浑的史诗性和深刻的抒情性,因而很好地反映了俄罗斯民族的豪勇性格和广阔胸襟。

(二)德彪西:《大海》

1. 概述

法国作曲家德彪西作于1903—1905年,管弦乐曲(交响素描)。德彪西自幼热爱大海,7岁时曾住在海滨姑母家,当时他就深深地被大海的美所陶醉。1903年,他给友人的信中说:"我打算过海员的美妙生涯。"1905年,他渡过英吉利海峡到英国时又说:"对我来说,海真是无比美好,它向我呈现出它的一切情绪。"就在1903—1905年,德彪西创作了三部交响素描《大海》。

浮世绘版画《神奈川巨浪》

2. 解说

交响素描《大海》是一部音乐画卷,它由三幅交响素描组成。对大海作了逼真的描绘,没有固定的形式,运用几个主要动机贯穿发展并不断变形,以求得对比中的统一。三首素描各有标题,互相间有着密切的联系,犹如交响曲中的三个乐章。

第一首:在海上,从黎明到中午。

此曲偏重于表现日出到正午之间,天空和大海的光与色不断变化的过程。音乐开始的导入部,由加弱音器的低音弦乐和竖琴的持续低音奏出,加之定音鼓极弱(ppp)的滚奏,描绘了黎明前大海的安详,不久双簧管和英国管交替奏出一个主导动机(例一)。

[例一] 主导动机

接着由长笛和单簧管奏出平行五度的降D大调第一主题(例二)。

[例二] 第一主题

随后又由双簧管、第一竖琴和中音提琴组成混合音色,演奏第二主题(例三)。

[例三] 第二主题

它与第一主题构成对答,逐渐进入发展部。在第一首即将结束时,一个平静但令人难忘的众赞歌乐句由英国管吹出:

$(1=\flat D \ \frac{6}{4})$

$7---6-5 \ | \ 4---3-2 \ | \ 1--\sharp1\ \sharp2\ \sharp3 \ | \ 5---4-5 \ |$

最后以响亮的和弦下行结束。

第二首：波浪的嬉戏。

音乐开始有一个非常文静的导入部分,接着是海浪的嬉戏,英国管吹出了可爱的第一主题(例四)。

［例四］第一主题

$(1=C \ \frac{3}{8})$

$\underline{1\ 2\ 3\ \sharp4} \ | \ \sharp4. \ | \ \underline{0\ 1\ 2\ 3\ \sharp4} \ | \ \underline{\sharp4\ 5\ 6} \ \underline{5\ 4} \ | \ \underline{4\ 5\ 6} \ \underline{5\ \sharp4} \ | \ \underline{4\ 5\ 6\ 5\ 4\ 3} \ |$

$\underline{2\ 1} \ \underline{2\ 3} \ \underline{2\ 1} \ | \ \underline{2\ 3} \ \underline{2\ 1} \ \underline{2\ 3} \ |$

接着第一、第二提琴八度演奏第二主题(例五)。

［例五］第二主题

$(1=E \ \frac{3}{4})$

$7-\sharp\underline{6\ 7} \ | \ 7-\sharp\underline{6\ 7} \ | \ 7\ \underline{7\ 1\ 2} \ | \ \underline{2\ 1\ 7} \ | \ \underline{7\ 6\ 5}\ 5 \ | \ 5\ \sharp4\ 4 \ | \ \underline{4\ 5\ 6} \ |$

这个主题渐渐成为这个部分的主体。第二主题与第一主题巧妙地构成了一个增二度的复调进行,是一幅音乐绘成的海浪完美图画。

第三首:风和海的对话。

一个低沉而有威胁性的音乐组合,开始了风和海的对话,由弦乐不断重复着一个音型。

$(1=E \ \frac{2}{4})$

$\underline{0\ \dot{7}} \ \underline{1\ \sharp1\ 2} \ | \ 5\ 2 \ |$

然后定音鼓的大段震音传遍了整个乐队,力量迅速集结起来,预示着暴风雨的来临。随后,小号奏出了主部主题(例六)。

［例六］主部主题

$(1=E \ \frac{4}{4})$

$7\ \sharp\dot{1} \ | \ \dot{3}--- \ | \ \underline{\dot{3}\ 2\ 1\ 7\ 6} \ | \ \sharp5\ 7-\sharp\dot{1} \ | \ \underline{\dot{3}\ 2\ 1\ 7}- \ | \ 7 \ |$

经过弦乐的震音乐句,引出了木管声部的第二主题(例七)。

［例七］第二主题

$(1 = E \quad \frac{4}{4})$

$\underbrace{4\ 4\ 3\ 3}_{3} - | \overset{\frown}{3} - \underbrace{4\ 4\ 3}_{3} | {}^\sharp \underbrace{4\ 4\ 3\ 3}_{3} -$

两个主题各做了多种多样的交替发展。最后在第一首的众赞歌欢腾重现并形成高潮中结束。

(三) 穆索尔斯基:《展览会上的图画》

1. 概述

钢琴组曲《展览会上的图画》是俄罗斯作曲家穆索尔斯基在1874年创作的。1873年,穆索尔斯基的好朋友、青年画家、建筑设计师加尔特曼(1834—1873)逝世。翌年,朋友们为纪念亡友,举行了加尔特曼遗作展览会,展出了他生前的部分绘画和建筑设计图。穆索尔斯基被亡友的作品深深打动,遂根据其中的十幅作品创作了这部钢琴组曲,以表达对亡友的哀思和敬意。

组曲各段内容与画家的作品有着紧密联系。各段标题如下:

(1) 侏儒;(2) 古堡;(3) 杜伊勒里宫的花园;(4) 牛车;(5) 雏鸟的舞蹈;(6) 两个犹太人;(7) 里莫日的集市;(8) 墓穴;(9) 鸡脚上的小屋;(10) 壮士门。

穆索尔斯基的钢琴组曲《展览会上的图画》,在钢琴曲的风格方面是一个革新,它开发了钢琴的表现力;在声音的对比和丰富的色彩变化方面,是从管弦乐里吸取的手法。

这部作品构思新颖,形象鲜明,音乐表现手法富有个性。在这部组曲中,描写性还是处于次要地位,而主要的是那完美自由的创造性。诚然,作曲家把音乐外部的观念体现在这部组曲中,这种对于音乐表现的创造,是十分有价值的。

《展览会上的图画》吸引了许多作曲家将其改编为管弦乐曲。其中法国大作曲家拉威尔在1922年配器的那一部,则是举世公认的杰作。

2. 解说

组曲由"漫步"及上述十首描情写意的小曲所组成。其结构与内容如下:

"漫步"是整个组曲的引子,同时又是联系各分曲成为一个统一艺术整体的纽带。它每次出现都随着乐曲情绪的转换而加以变化;时而严峻,时而抒情,仿佛作曲家正漫步在画廊之中,深切地思念着他的亡友。$^\flat$B大调,混合拍子 $\left(\frac{5}{4}、\frac{6}{4}\right)$:

6 5 1̇ 2̇ 5 3̇ | 2̇ 5 3̇ 1̇ 2 6 5 ‖ 5 6 3 5 6 2 | 6 7 5 5 3 2̇ 1̇ 5 |

(1) 侏儒。加尔特曼画了一个木制玩具的素描,这个玩具是用来压胡桃的,样子像一个身材矮小的跛脚的侏儒。作曲家赋予这个侏儒以人的性格,采用了痉挛似的音调,突然发作的效果与长时音停顿的交替、跳跃、喧叫的声音,来刻画这个畸形小人物的形象和复杂的内心世界。

(2) 古堡。加尔特曼画的是一个古老的中世纪古堡,在古堡的下面,一位抒情诗人在唱着忧伤的歌曲,旋律带有18世纪牧歌情调。$^\sharp$g小调,$\frac{6}{8}$拍:

乐曲的旋律流畅,伴奏部分平稳,低音部单调地重复着,描绘出一幅平静、沉思和抒情的图画,它既古朴又带有凄凉的意味。

(3) 杜伊勒里宫的花园("孩子们游戏后的争吵")。这是一幅巴黎的街头小景。画面上有母亲、保姆和孩子们在玩耍。孩子们追逐嬉戏和任性调皮、争吵叫喊的形象活现在我们的眼前。#d小调,$\frac{4}{4}$拍:

(4) 牛车。画面上描绘着一头温顺的公牛拉着一架波兰大轮车,车上坐着一位老农。乐曲伴奏部分的沉重和弦,衬托着一支简单、忧郁的旋律,描绘了沉重的牛车在艰难地前进。音乐由弱到强,又由强渐弱,使人联想到牛车由远而近,又由近及远。

音乐刻画了牛车,也刻画了一位饱经风霜的老农的心境。#g小调,$\frac{2}{4}$拍:

(5) 雏鸟的舞蹈("小谐谑曲")。这是加尔特曼为芭蕾舞《特里尔比》的上演,画的一幅布景草图。画的是一些还未孵出的"金丝雀雏"在卵壳里,卵壳好像甲骨遮盖着全身。

穆索尔斯基发挥了丰富的想象力,赋予草图上的形象以生命活力,使雏鸟活跃起来,并使它们跳起舞来。

高音区的倚音、颤音,加上快速的半音音阶的配合,把小鸟啾啾的叫声和它们稚嫩的情状描绘得栩栩如生。

(6) 两个犹太人。这是加尔特曼在旅行时所作的写生画。一个是富有肥胖的犹太人,另一个是瘦弱的、

雏鸟的舞蹈

悲哀的穷苦人。作曲家巧妙地将这两个形象结合在一首乐曲里,使之形成尖锐的对比。富人骄傲自负、冷酷无情,音乐节奏是间歇、跳跃、停顿、迟缓的;穷人颤抖软弱、瑟瑟缩缩地诉说和乞求,旋律是下行的和同音的颤动重复。

音乐在塑造了两个不同性格的犹太人之后,便使两个人物碰到一起,相互对话,最后富人占了上风,打断了穷人的哀诉,并把他赶走了。

(7) 里莫日的集市("惊人新闻")。里莫日是法国中部的一个小城市。乐曲描写了熙攘杂乱、人声喧闹的市场上,小商小贩与长舌妇女们讨价还价、绕舌不休,最后变成一声吵架。

乐曲突然结束后，没有过渡而直接进入第八曲。

（8）墓穴。

原作是一幅水彩画，加尔特曼在画中描绘了他自己同一位建筑家，由向导打着灯笼带路，参观巴黎的墓穴。

音乐可分为互相衔接的两个部分。第一部分是广板，沉着、低沉、阴郁的低音及尖锐、不安定和弦造成一种神秘阴森的气氛。第二部分开始是沉寂和茫然的情绪。在单调的、动摇不定的震音背景上，用和弦奏出"漫步"的主题，它由明朗变成忧郁，直到结尾才透出一线光明。

全曲表现了墓地的阴森景象，充满了恐怖、悲伤、冥想的气氛，也表达了作曲家对亡友的思念。音乐紧接下曲。

鸡脚上的小屋

（9）鸡脚上的小屋（"妖婆"）。原画是一幅时钟设计图。那是一座建筑在一只鸡脚上的茅屋。钟表的字盘就是窗户，整个屋子是用俄罗斯风格的雕花装饰起来的。作曲家并没表现小屋本身，而是通过幻想的笔触描写了小屋中的主人——俄罗斯民间童话中一个家喻户晓的角色"妖婆"。表现妖婆的音乐是奇怪而幻想的，妖婆发出的哨声、喊声，及风的声音和她在森林里飞行时碰在干树枝上的劈啪声，这一切都表现得非常突出。

由迅速而急骤的第九曲，直接进入庄严的结尾曲。

（10）壮士门。这原是加尔特曼为基辅城门所作的设计图，它具有宏伟的古代风格。穆索尔斯基在这一段音乐中，采用了三个形象来描绘：第一个是庄严、巨人般的形象，它的音调与"漫步"相似，像是对全曲作总结。bE大调，$\frac{2}{2}$拍：

第二个形象使人感到严峻而虔诚。

第三个形象是描写节日的钟声。这声音是古代俄罗斯每逢节日仪式所必有的。最后在钟声齐鸣中，熟悉的"漫步"主题历历可闻，乐曲在欢腾热烈的气氛中结束。

《展览会上的图画》碟片

第四章 诗意倾诉

第一节 概述

"艺术歌曲"一般是指具有较高的艺术情趣,代表着较高的知识阶层审美要求的歌曲形式。从历史来看,艺术歌曲的出现与西方新兴阶层的崛起有密切的关系。19世纪,随着中产阶级这一群体的兴起,艺术歌曲得到广泛的传播和普及,成为中产阶级最喜欢的艺术形式。德国和奥地利是最重要的艺术歌曲的发源地之一,产生了大量优秀的艺术歌曲,几乎每一个作曲家都对艺术歌曲倾注了极大的热情,创作了许多不朽的艺术歌曲精品。如贝多芬、舒伯特、舒曼、门德尔松、勃拉姆斯、马勒、理查·施特劳斯、沃尔夫等。

清唱剧形成于16世纪末。1600年在罗马演出的卡瓦列里的《灵魂和肉体的表白》,是历史上第一部清唱剧。17世纪清唱剧创作的代表人物是卡里西米。他的名作《所罗门的审判》和《耶弗他》以《圣经》故事为题材,唱词用拉丁文。许兹、亨德尔和巴赫是德国的清唱剧代表性作曲家。海顿、门德尔松、舒曼及现代作曲家爱德华·埃尔加、科达伊等都曾留下此类名作。主要代表作品有《弥赛亚》、《圣诞清唱剧》、《创世纪》、《四季》等。中国第一部清唱剧《长恨歌》,由黄自创作,取材于白居易的同名长诗,并选用其中的诗句作为各乐章的标题,在剧情结构与段落的布局方面,还加入了洪昇的传奇《长生殿》。

歌剧是将音乐(声乐与器乐)、戏剧(剧本与表演)、文学(诗歌)、舞蹈(民间舞与芭蕾)、舞台美术等融为一体的综合性艺术,通常由咏叹调、宣叙调、重唱、合唱、序曲、间奏曲、舞蹈场面等组成(有时也用说白和朗诵)。真正称得上"音乐的戏剧"的近代西方歌剧,是16世纪末17世纪初,随着文艺复兴时期音乐文化的世俗化应运而生的。20世纪的歌剧作曲家中,初期的代表人物是

受瓦格纳影响的理查·施特劳斯(《莎乐美》《玫瑰骑士》);第一次世界大战后是将无调性原则运用于歌剧创作中的贝尔格(《沃采克》);40年代迄今则有斯特拉文斯基、普罗科菲耶夫、米约、曼诺蒂、巴比尔、奥尔夫、贾纳斯岱拉、亨策、莫尔以及英国著名的作曲家勃里顿等。

第二节　经典赏析

一、艺术歌曲

(一) 舒伯特:《鳟鱼》

1. 概述

歌词取材于诗人舒巴尔特的浪漫诗。舒伯特在这首歌曲中不仅用伴奏音型塑造了小溪中的鳟鱼悠然自得地游动的形象,并且用分节歌的叙事方式提示了歌词深刻的寓意:善良与单纯往往要被虚诈与邪恶所害。表明他对鳟鱼的命运无限同情与惋惜的心情。作者曾根据这首歌曲作成 A 大调钢琴五重奏。

2. 解说

歌曲《鳟鱼》为 bD 大调,$\frac{2}{4}$ 拍,中速。运用了带再现的单二部曲式结构。共有歌词三段,第一、第二段为分节歌形式,是歌曲的第一部分。开始为六小节钢琴演奏的引子,其中有这样一个连续出现的节奏音型:

这个音型贯穿在整个第一部分的伴奏音乐中,它以流动而跳跃的音乐造型,生动地描写了小鳟鱼在水中欢畅流动的神态。

歌曲第一部分由两个乐句构成,第一乐句共八小节:

它运用了在主和弦中各音间的跳动(见上例 ①)和大跳后流畅的下行音阶(见上例 ②),使音乐活跃、灵巧地体现了小鳟鱼天真活泼的动态。音乐结束于属调(见上例 ③),而进入第二乐句:

```
0 5 | 7 7  1 7 6 7 | 1 5  1 | 7 7  7 4 2 7 | 1 . 1  6 6  6 1 |
 我  站 在 小 河  岸 上, 静   静 地 朝 它  望,  在  清激的 河 水
 我  心 中 这 样  期 望, 只   要 河 水 清 又  亮,  他 别 想  用 那

1 5 5 | 5 . 5  2 7 | 1 . 1 | 7 6 6  6 1 7 2 | 1 5 5 | 5 . 5  2 7 | 1 0 |
里 面, 它 游 得  多 欢 畅。 在   清激的 河 水  里 面, 它 游 得  多 欢 畅。
钓 钩, 把 鱼 儿  钓  上。 他   别 想 用 那  钓 钩, 把 鱼 儿  钓  上。
```

这个乐句共有三个分句:第一分句(前四小节)。音乐转向由属和弦与主和弦各音所组成旋律的相互轮换,带有陈述性质,但仍保持着活跃的特点;第二分句变化再现了第一部分的前四小节,而结束在主调上,又恢复了对鳟鱼神态的描绘;第三分句为第二分句的重复,其中偶有装饰变化,是第一部分的补充结束。

第二部分可分为两个段落:第一段落由于歌词内容的需要,旋律改用了叙述式的手法,具有歌剧宣叙调音乐的性质。

```
0 3 | 3 3 3 7 | 1 6 0  0 3  3 . 7 | 1 0  0 1 | 1 1 1 1 1 1 1 6 0 6 |
 没  想 到 这 个 小 偷   心 肠  真 狠,  立 刻  就 把 那 河 水 弄 浑, 我

2  2 6 4 2 | 7 0 5 | 1 . 1 | 7 7  3 6 0 6 | 5 2 #2 | 3 1 ♮7 2 | 1 |
还  来 不 及 想, 他 已 经  拿 起  钓 竿 把 小  鳟 鱼  钓 到 水 面 上。
```

这段音乐情绪激愤,音乐结构自由富于变化,由六个分句一气呵成。伴奏音乐也由描绘鳟鱼流动的节奏音型逐步随歌词的内容而变化;用不同的音型、节奏以及加浓左手的和弦等手法,形象地描述和渲染了河水被弄浑和鱼儿痛苦挣扎的情景。

第二段落的音乐再现了前面分节歌中的最后八小节,并沿用了它形成终止的重复规律,这既使歌词得到重复而加强其愤恨的语气,又使全曲前后呼应,获得统一:

```
0 1 | 6 6  6 1 | 1 5 5 | 5 . 5  2 7 | 1 . 1 | 7 6 6  6 1 7 2 | 1 5 5 |
 我  满 怀 激 动 的 心 情, 看  着 它 欺  骗。 我   满 怀 激 动 的 心 情, 看

5 . 5  2 7 | 1 0 ‖
着 它 欺  骗。
```

(二) 穆索尔斯基：《跳蚤之歌》

1. 概述

俄罗斯作曲家穆索尔斯基一生创作了60多首歌曲。这些歌曲题材广泛,体裁多样,有抒情的浪漫曲,有反映农民疾苦的摇篮曲及其他民间生活题材的歌曲,也有针对社会现实的讽刺歌曲。《跳蚤之歌》就是著名的讽刺歌曲。这首歌曲作于1879年秋,是他生前最后一首成功作品。

《跳蚤之歌》的歌词选自德国大诗人歌德的诗剧《浮士德》中的一段。原作是借剧中一个魔鬼讥讽德国封建诸侯以及他们豢养的宠臣的诗篇。穆索尔斯基将它谱写成曲,借以讽刺俄国沙皇的黑暗专制统治。

穆索尔斯基用自己的音乐作品同沙皇专制统治进行了顽强的斗争。他曾说过:"我背着十字架,高抬着头,不顾一切,勇敢而又愉快地向着光明、有力量的和正直的目标前进。向着热爱人民的,靠人民的欢乐、痛苦和奋斗而生存的真正的艺术前进。"穆索尔斯基忠实地实践了自己的诺言,《跳蚤之歌》充分反映出他的反抗精神和艺术才华,成为世界上许多男中音、男低音歌唱家的优秀保留曲目。

歌　德

2. 解说

《跳蚤之歌》一经问世,就赢得了广大听众的喜爱,这不仅是因为它具有切中时弊的内容,而且在音乐表现上也颇具特点:

(1) 鲜明的民族风格。穆索尔斯基非常熟悉俄罗斯民间歌曲,他广泛地把它们运用在自己的创作中。《跳蚤之歌》运用了俄罗斯民间歌曲中常见的小调式,旋律具有典型的俄罗斯风格。作曲家在采用民间歌曲时,不是以原民歌做音乐主题,而是利用它所特有的表现方式来作为音乐语言的基础。

这个朴实而有表现力的音乐主题,与俄罗斯民歌《伏尔加船夫曲》中从主音到属音四度跳进的音调有着极为相似的特点。这一特点贯穿全曲,如等。

这是《跳蚤之歌》具有浓厚的俄罗斯风格和生活气息的重要因素。

(2) 词曲紧密结合,感情真挚动人。穆索尔斯基非常注重旋律和语言的结合,在《跳蚤之歌》中,他力求用丰富的音调来表达复杂的语言声调和真实的感情。因此,全曲旋律既风趣自

然,又非常口语化。

(3) 音乐形象生动、泼辣,具有强烈的感染力。从钢琴伴奏的引子里,可以听到讽刺的笑声和描绘跳蚤蹦跳的音型,使歌曲一开始就带有戏剧性。为了充分表现嘲弄的效果,作曲家把"跳蚤"这个词与嘲弄、轻蔑笑声的音乐写得非常形象生动。"跳蚤"这个词的音调是短促念白式的,显得滑稽可笑;笑声则非常巧妙地运用音乐语言表现了日常生活中的嘲讽口气。根据歌曲情绪的变化,笑声、"跳蚤"多次出现,而每次重复,情态各异,极大地加强了歌曲的戏剧性,把愚昧、昏庸的国王、傲慢张狂的跳蚤和人民群众的不同性格特征,刻画得惟妙惟肖。

(4) 强列的色彩对比。歌曲运用了两次远关系转调,即由 b 小调直接转入#g 小调。由于调性的转换,产生了强烈的色彩对比,转调后,旋律长时间围绕全曲最高音"3"进行,结合具有进行曲性质的节奏和小行板的速度,给人以明亮、新颖的感觉。第一次转调刻画出跳蚤的狂妄骄横;第二次转调表现了人民群众不畏强暴的坚强意志。

此外,曲式结构灵活严谨、钢琴伴奏的形象化和手法的简练,都是富有创造性的。

二、清唱剧与歌剧

(一) 亨德尔:清唱剧《弥赛亚》

1. 概述

《弥赛亚》清唱剧最初是以宗教内容为主的大型声乐套曲体裁,它包括序曲、宣叙调、咏叹调、重唱、合唱和间奏曲,过去曾译为《神曲》或《神剧》,但后来也有很多世俗内容的作品。

1741 年 9 月,《弥赛亚》作曲家亨德尔在一种不可遏阻的热情冲动下,只用了 20 多天就写出了这部注定要成为经典的作品。那使作者"流着眼泪写作"的深刻同情和怜悯,同样打动了 1743 年在伦敦音乐厅举行首演时的所有听众,甚至英王乔治二世也在听完第二幕终曲《哈利路亚》后,起立以示敬意。"弥赛亚"一词源出希伯莱语,意为"受膏者"(古犹太人封立君王、祭司时,常举行在受封者头上敷膏油的仪式)。后被基督徒用为对救世主耶稣的称呼。

《弥赛亚》是"救世主"的意思,歌词选自基督教圣经中的词句,全曲包括三个部分:

第一部:预言和成就(共二十一曲)

第二部:受难和得救(共二十三曲)

第三部:复活和荣耀(共十三曲)

《哈利路亚》是清唱剧《弥赛亚》中第二部的终曲,意为"赞美神",是基督教中信徒们赞美上帝时的习惯欢呼语。它虽然是一首歌曲,但却因其气势磅礴,富于对崇高理念的赞美和歌颂,而激励着人们的高尚情操,在国外的音乐会上经常作为合唱节目出现,受到听众的欢迎。

2. 解说

《哈利路亚》运用了复调与和声紧密结合的发展手法,以及亨

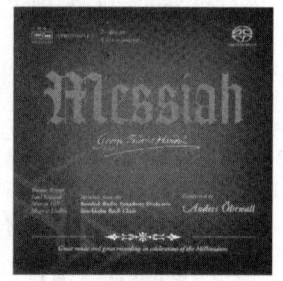

《弥赛亚》

德尔作品中所特有的以主、属音为骨架的旋律结构和大跳进行的音乐特色,全曲可分五段及短小的尾声。

乐曲为 D 大调、$\frac{4}{4}$拍。开始有三小节的前奏,随即进入由八小节组成的第一段。它以雄伟而富有气势的和声手法写成,唱出了一连串的赞美欢呼声。后四小节(见下例—★—处)将音调提高,使欢呼更加高涨:

$$\underline{1 \cdot 5}\ \underline{6\ 5}\ 0\ |\ \underline{1 \cdot 5}\ \underline{6\ 5}\ 0\ \underline{1\ 1}\ |\ \underline{1\ 1}\ 0\ \underline{1\ 1}\ \underline{1\ 1}\ 0\ \underline{1\ \widehat{7\ 7}}\ 1\ 0\ |$$
哈 利 路 亚! 哈 利 路 亚! 哈 利 路 亚! 哈 利 路 亚! 哈 利 路 亚!

★

$$\underline{2 \cdot 5}\ \underline{3\ 2}\ 0\ |\ \underline{2 \cdot 5}\ \underline{3\ 2}\ 0\ \underline{2\ 2}\ |\ \underline{3\ 2}\ 0\ \underline{2\ 2}\ \underline{3\ 2}\ 0\ \underline{2}\ |\ \underline{3\ 2}\ \dot{1}\ 7\ 0\ |$$
哈 利 路 亚! 哈 利 路 亚! 哈 利 路 亚! 哈 利 路 亚! 哈 利 路 亚!

这一段不太像全曲的引子,它的乐汇和动机的节奏,像主导动机一样贯穿全曲,巧妙地被运用在后面的各赋格段中作为对题或插句形式而变化再现。

第二段为同一主题材料用不同手法写成的两部分:第一部分共十小节,像赋格段的主题(见下例—①—)和答题(见下例—②—)的形式。它们构成五度的模仿,但又全部用混声齐唱,每句后面是主导动机的变化重复:

①
$$5\ -\ 6\ 7\ |\ \dot{1}\ \dot{1}\ \dot{1} \cdot \dot{1}\ 7\ |\ 6\ -\ 5\ 0\underline{2\ 2}\ |\ \underline{1\ 7}\ 0\underline{2\ 2}\ \underline{1\ 7}\ 0\underline{2\ 2}\ |$$
我 主我 神全知 全能大 权。 哈利路亚! 哈利 路亚! 哈利

②
$$\underline{\dot{3}\ \dot{2}}\ 0\underline{2\ 2}\ \underline{\dot{3}\ \dot{2}}\ 0\ |\ 1\ -\ 2\ 3\ |\ \underline{4\ 4}\ \underline{4 \cdot 4}\ 3\ |\ 2\ -\ 1\ 0\underline{1\ 1}\ |$$
路亚! 哈利路亚! 我 主我 神全知 全能大 权。 哈利

$$\underline{\dot{4}\ \dot{3}}\ 0\underline{\dot{1}\ \dot{1}}\ \underline{\dot{4}\ \dot{3}}\ 0\underline{\dot{1}\ \dot{1}}\ |\ \underline{\dot{4}\ \dot{3}}\ 0\underline{\dot{1}\ \dot{1}}\ \underline{\dot{4}\ \dot{3}}\ 0\ |$$
路亚! 哈利路亚! 哈利路亚! 哈利路亚!

运用了赋格曲的结构和主调音乐的和声织体,两种手法有机地糅合在一起,使乐曲的主题清晰响亮、雄壮有力。第二部分是十小节,运用第一部分主题旋律进行发展而构成的赋格段。主题和答题先后在女高音、男声及两个中声部出现,"哈利路亚"的主导动机错综地穿插其中,造成激昂的声势。

第三段也分两部分:第一部分共八小节,由和声手法构成:

$$5\ |\ 5\ 4\ 3\ \underline{2 \cdot 1}\ |\ 1\ -\ -\ -\ |\ 0\ 0\ 3\ \underline{2 \cdot 1}\ |\ 1\ -\ -\ 3\ |\ 2\ \dot{1}\ \dot{1}\ 7\ |$$
世 界 万 国 万 邦 必 成 为 我 主 基 督 之

$$\dot{1} \cdot \dot{7}\ \dot{1}\ \dot{1}\ |\ \dot{7} \cdot 5\ 6\ 7\ |\ \dot{1}\ -$$
国, 基 督 之 国 基 督 之 国,

它的节奏和音调进行平稳,旋律前抑后扬,与词意紧密结合,显得异常庄严肃穆。第二部分是

十小节的赋格段,主题先在男低音声部出现:

$$5\ 1\ 3\ |\ 6\ 1\ 4\ \underline{3\ 2}\ |\ 2\ -\ 1$$
他掌大 权 从永远到 永　远。

答题先后在男高音、女低音、女高音声部出现,它们的对题仍以主导动机的节奏变化构成,但又与本段的歌词相统一,音乐由低向高发展,形成步步高涨的声势,进入了第四段。

第四段共十八小节,采用了在主旋律下用伴唱的形式发展而成,伴唱部分用主导动机写成的和声织体构成:

（乐谱）

主旋律的发展采用向上三次移位模仿的形式,最后达到全曲的最高音,形成全曲的高潮。

第五段采用了第三段和第四段的主题,并保持其各自的复调或和声的不同手法,相互交替发展而成。它们交织得天衣无缝,使音乐的高潮持续发展。最后紧接以主导动机构成的五个"哈利路亚"的尾声,使歌曲在赞美声的热烈气氛中结束。

(二)海顿:清唱剧《四季》

1. 概述

这是奥地利作曲家海顿于1798—1801年写的一部著名的清唱剧,也是他一生中最后一部巨作。这部清唱剧取材于英国诗人G·汤姆生的诗歌《四季曲》,由万·斯维廷改编成清唱剧脚本。它的主题思想是歌颂劳动农民的欢乐,是对劳动充满热情的一首赞歌。清唱剧以世俗的诗句描绘了乡村的农民生活、他们的辛勤劳动以及田野、草地等美丽如画的自然景色。同时,还通过一定的情节表现了老牧人西蒙的智慧、他的女儿哈娜和她的情人鲁卡的爱

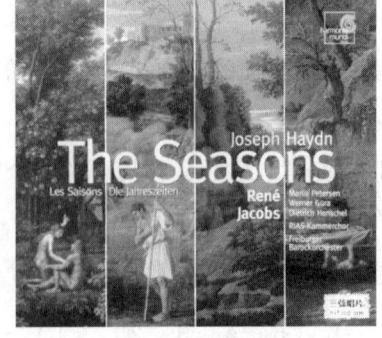

《四季》

情。描写了大雷雨、狩猎、公鸡的啼鸣、鱼泼溅水的声音、青蛙和蚱蜢的叫声等自然声响。《四季》把劳动者作为中心、作为创造者来歌颂,不可动摇地肯定了普通劳动者的价值,这在当时来说,是个了不起的进步,是海顿的巨大成就,是他进步的古典人道主义的突出表现。在清唱

剧中,海顿还贯穿了一个哲学思想:一年有春夏秋冬四季,人一生有少年、青年、成年和老年四个阶段。人一代代在不断更新,正像一年四季在不断交替。但是生活一定会给人类带来幸福,人的结局一定是美好、光明的。在这里,海顿的音乐像一幅幅绘画一样是那样清晰可辨,历历在目。它有力地、完整而透彻地表现出了音乐中诗一般的可贵的人民性。

2. 解说

《四季》包括四个乐章和一个终曲——凯旋进行曲式的合唱。

第一乐章《春》。引子名为"描写从冬到春的引子"。我们在这里深深感受到了春天就要来临,但严冬暴风雪的气息依然残存的情景:

$$\frac{2}{2}\ 6\ |\ \dot{1}\ -\ -\ 6\ |\ \dot{3}\ -\ -\ 6\ |\ 4\cdot\underline{3}\ \underline{\dot{2}\dot{1}}\ \underline{7\ 6}\ |\ {}^\sharp\underline{5\ 0}\ \underline{6\ 0}\ \underline{7\ 0}\ \underline{\dot{1}\ 0}\ |\ \underline{\dot{2}\ 0}\ \underline{\dot{1}\ 0}\ |$$

$$\underline{7\ 0}\ \underline{\dot{3}\ \dot{3}\ \dot{3}\ \dot{3}}\ |\ \dot{3}$$

那严冬的气息是用 g 小调的调式性格、快速度(急板)、频繁的离调以及很多减和弦形成的。

引子之后是歌颂春天的音乐。暴风雪已经过去,冬天的寒冷已被温暖的春天代替,农民们怀着愉快的心情,唱着喜悦的歌,迎接这美丽的春天来临。

$$\frac{6}{8}\ 3\cdot\ \overset{3}{\underline{2\ 3\ 2}}\ |\ \underline{1\cdot\ 1}\ 2\ |\ 3\ 4\ \underline{5\ 3\ 6}\ |\ \underline{5\cdot\ 5}\ 0\ |$$

(歌词大意:春到人间,我们问候你!)

合唱之后是老牧人西蒙——这位朴实的农民的咏叹调。他一边在草地上行走,一边快乐地歌唱着:

$$\frac{2}{4}\ \dot{1}\ |\ \underline{5\ 3}\ \underline{4\ 6}\ |\ \underline{5\cdot\ 3}\ \underline{1\ 2\ 3}\ |\ \underline{4\ 3}\ \underline{2\ 1}\ |\ \underline{5\ 0}\ \dot{1}\ |\ \underline{5\ 3}\ \underline{4\ 6}\ |\ \underline{5\cdot\ 3}\ \underline{\dot{1}\ \dot{1}\ 7}\ |$$

$$\underline{6\ 6}\ \underline{\dot{2}\ \dot{2}}\ |\ 5\ -\ |$$

(歌词大意:快乐的庄稼汉在旷野里走着,唱着歌,在田野里一犁沟一犁地耕着。)

这首歌气势豪爽,简洁朴实,和奥地利民间歌曲有着密切联系。在表达大地的主人——农民的同时,海顿着意描绘了一番春天里大自然的景色:阳光明媚,空气清新,光明已降临人间,大地欣欣向荣。最后,合唱以强有力的带有庄严雄伟的赋格曲"在每个幼芽和每朵花内都重新洋溢着生气"结束了《春》这一乐章。

第二乐章是《夏》。海顿在这里描写了夏日的一天——从清晨到黄昏的乡村情景以及大自然在夏日里的各种现象,并写出了这些现象在人的心灵上的反映。除描写大雷雨的音乐富有一定的戏剧性外,人们的情绪都像蓝天一样明朗,像湖水一般清澈、宁静。

引子"描绘黎明的来临",表现了一个夜色朦胧、晨星未落的清晨,音乐借助于半音上行的音调、力度的改变(从弱到强)以及增加声部的手法,着意地表现了给人们以光明的太阳从东方冉冉升起的动人情景。接着,海顿着重描叙了清唱剧中的中心人物——鲁卡、哈娜在夏日里

的不同心情:鲁卡苦于炎热,哈娜欣慰愉悦。而西蒙、鲁卡、哈娜的宣叙调则描绘了他们在大雷雨到来之前的紧张心情。大雷雨就要来了,你听,远处是隐约可辨的雷声(定音鼓),近处只有断断续续的、很弱的一丝声响,它像处在紧张心情中的人们听到的风声(弦乐拨弦)。突然,乐队强有力的音响和合唱"雷雨逼近我们了"组成了逼人的、震耳欲聋的声音:雷鸣(定音鼓的震音)、电闪(长笛的啸声)、暴风雨来临了!人们惶惑不安,惊恐不已!不久,暴风雨过去了,太阳光芒四射,大自然又宁谧平静了。黄昏,天空星光闪烁,塔楼钟声鸣响,夜来临了。人们各自回家,结束了夏日里一天的生活。

第三乐章《秋》。描写的是果实累累、丰收在望的早秋。农民们怀着喜悦的心情在林中狩猎,在草地聚餐,等待着收获季节的到来,这是清唱剧中最欢乐的一个乐章。

一开始的引子以其欢乐的情绪把我们带到了金色的秋天:

$$\frac{3}{4} \; \underline{5} \; \underline{1.\,3} \; | \; 5 \; \underline{3.\,1} \; \underline{4.\,6} \; | \; 2 \; - \; \underline{1765} \; | \; 1 \; 4 \; \underline{4323} \; | \; 3 \; 2 \; |$$

这一乐章着重描写了哈娜和鲁卡的爱情,农民们的狩猎围场和欢乐的会餐场面。音乐富有生活气息,是一幅动人的民间风俗图画。其中描写狩猎的音乐,有猎人的号角声(四支圆号齐奏)、有猎犬的狂吠声(弦乐的倚音)、有野兽逃窜时的奔跑声(快速经过句)……这一切都贯穿在狩猎者欢乐的大合唱中。我们不难感到:他们情绪愈来愈高,猎兴愈来愈浓,真是一幅美的狩猎图。

这一乐章的结束是一首具有舞蹈性、充满了推动力的合唱。在这里,作者以愉快的笔触,描绘了农民们的节日宴会:酒桶在翻滚,少女在嬉戏,歌声荡漾,笑声朗朗。开始跳舞了:风笛、小鼓等民间乐器响起来了,一切音响在这里汇成了一条充满生命活力的狂欢的河:

$$\frac{4}{4} \; \dot{1} \; - \; - \; 5 \; | \; 3 \; - \; - \; \dot{1} \; | \; 0 \; \underline{4\,\dot{2}} \; \dot{1} \; 7 \; | \; \dot{1} \; |$$

这时的合唱纯朴、自然,民间风味的旋律以各种变化多次反复,表达了劳动的人们喜庆丰收、尽情欢乐的愉快心情。

《冬》是清唱剧的第四乐章。引子是忧郁、哀愁的。"日益逼近的冬天的烟雾和阴暗"终于又降临到人间:

$$\frac{4}{4} \; \dot{1} \; - \; {}^{\#}\underline{5\,6} \; | \; \dot{4} \; - \; {}^{\#}\dot{1} \; \dot{2} \; | \; {}^{\#}\dot{5} \; - \; {}^{\#}\dot{6} \; 7 \; | \; \cdots\cdots$$

冬天的凄凉景色紧紧地结合着人们的愁苦情绪,情景交融,浑为一体。

在温暖的小木屋里,农家男女们聊天、干活,生活有着另一番情趣。这时,哈娜讲述了一个可笑的故事,大家用合唱表现自己对故事的印象。最后,男人们哄堂大笑:"哈哈,结尾讲得好,讲得好!"

清唱剧的结尾——凯旋进行曲式的合唱,非常富有哲理意味。无论是咏叹调、宣叙调和重唱等,都讲述了一个人生的意义:人的一生像一年四季一样总是要过去的。人们的悲欢离合、喜怒哀乐也都将进入坟墓,一切都像梦一样。但是人在世上还留有一个东西——那就是人的

道德品质！终曲就是歌颂了这种高尚的情操！

海顿这部作品之所以会受到人们的喜爱，成为经久不衰的声乐巨作，也正是由于他歌颂了劳动和普通的劳动者——农民，歌颂了乡村生活中的自然以及人民朴实、纯洁的高尚心灵和他对劳动人民的无限崇敬。海顿在那宗教统治极端严酷的历史时代，能勇敢地打破"人是上帝的奴仆"这种神学观念，把人看成是大自然的"冠冕"，是尊荣、美丽、英勇、坚强而崇高的。把劳动者作为清唱剧的核心，作为创造者来歌颂，充分肯定了人的价值，这些，就是海顿的伟大之处。也正是从这里，开始了西方音乐史上维也纳古典音乐的伟大时代。

（三）莫扎特：歌剧《魔笛》

1. 概述

这是莫扎特临终前的最后一部作品，也是他使民间歌唱剧得以提高的一部重要作品。剧情讲述了埃及王子塔米诺被巨蛇追赶而为夜女王的宫女所救，夜女王拿出女儿帕米娜的肖像给王子看，王子一见倾心，心中燃起了爱情的火焰。夜女王告诉王子，她女儿被坏人萨拉斯特罗抢走了，希望王子去救她，并允诺只要王子救回帕米娜，就将女儿嫁给他。王子同意了，夜女王赠给王子一支能解脱困境的魔

歌剧《魔笛》

笛，随后王子就起程了。事实上，萨拉斯特罗是智慧的主宰、"光明之国"的领袖，夜女王的丈夫日帝死前把法力无边的太阳宝镜交给了他，又把女儿帕米娜交给他来教导，因此夜女王十分不满，企图摧毁光明神殿，夺回女儿。王子塔米诺经受了种种考验，识破了夜女王的阴谋，终于和帕米娜结为夫妻。而代表黑暗势力的夜女王和摩尔人终于被赶走。

莫扎特以惊人的天赋，总结了歌剧在200年间的发展，其成就达到了空前的高度。在这部歌剧中，他把"交响思维"的写作手法用在歌剧中，使重唱艺术达到了高峰。莫扎特短短的35年生涯，留下大量的优秀作品，仅歌剧就有19部。

2. 解说

该歌剧中夜女王的咏叹调《快去解救可爱的姑娘》、《我心中狂怒，我一定要报仇》是花腔女高音中最难演唱的咏叹调，运用了大量的花腔唱法，极为华丽辉煌，深刻地刻画出夜女王的冷酷无情和严厉凶狠。

捕鸟人的男中音咏叹调《我捕捉的小鸟本领高》带有浓郁的民歌特色，旋律中多次出现 $\overline{1\ 2\ 3\ 4}\ |\ 5$ 是表现帕帕盖诺吹排箫的声音。该咏叹调是男中音歌唱家热衷的歌剧选曲。

塔米诺的男高音咏叹调《她容貌长得真可爱》是塔米诺从夜女王的侍女们手中接过帕米

娜的画像后唱的,将王子迫切想见帕米娜以及对她的思念之情描绘得十分生动。这是一首非常著名的咏叹调。

萨拉斯特罗的男低音咏叹调《走进这神圣的殿堂》是男低音歌唱家最常选用的曲目,曲调朴素简洁,音乐庄严而崇高,流畅而宽广。

走进这神圣的殿堂
(In diesen heil gen Hallen)

选自歌剧《魔笛》

[德]席坎内德词
莫扎特曲
张秉谟译配

(简谱略)

(四)罗西尼:歌剧《塞尔维亚的理发师》

1. 概述

罗西尼(1772—1868),19世纪上半叶意大利歌剧三杰之一。他14岁入博洛尼亚音乐学院学习大提琴,在他37岁之前就完成了39部歌剧。1830年法国七月革命爆发后,由于写作契约中断,罗西尼从此便不再写歌剧。他的《塞尔维亚理发师》于1816年初演于罗马。该歌

剧集意大利喜剧之精华,是语言生动、形式自由、充满幻想的意大利喜歌剧的代表作。在这部歌剧中,罗西尼一改当时意大利惯用的"干念式"的宣叙调,第一次采用了弦乐伴奏的宣叙调,并在歌剧创作中十分注意乐队的作用。他吸取了德国和法国喜歌剧中夸张幽默的手法,结合意大利歌剧注重旋律流畅华丽和歌唱技巧的特点,使该歌剧中许多著名的咏叹调、浪漫曲、重唱曲熠熠生辉。

这部歌剧是意大利剧作家斯特比尼根据法国剧作家博马舍的喜剧《费加罗三部曲》中的第一部《塞维利亚的理发师》改编的。费加罗是西班牙塞尔维亚城的一名理发师。剧情讲述了17世纪年轻的西班牙贵族阿尔马维瓦伯爵爱上了美丽而富有的少女罗西娜,而美丽的罗西娜也爱上了这位化名叫"林多罗"的青年。但他们的爱情却遭到了罗西娜的监护人、贪婪而狡猾的医生巴尔托罗的反对,因为巴尔托罗贪慕罗西娜的姿色与财产,想娶她为妻并严加看管。罗西娜的家庭音乐老师巴西利奥与医生狼狈为奸,积极地为医生出谋划策,煽风点火,阻止罗西娜与伯爵往来。但伯爵在足智多谋的理发师费加罗的帮助下,两次乔装入罗西娜家,扮演醉兵求医,又冒充声乐教师为巴西利奥代课,两次都化险为夷。最后终于在喜剧性的气氛中实现了这桩美满的姻缘。

《塞尔维亚的理发师》中有两段著名的咏叹调:罗西娜的谣唱曲《在我心中有一个声音》和费加罗的谣唱曲《我是城里的大忙人》。

2. 解说

罗西娜的谣唱曲《在我心中有一个声音》是罗西娜在爱上那个化名叫"林多罗"的穷学生(即阿尔马维瓦伯爵)后唱的。该唱段节奏处理比较自由,想起林多罗温柔的声音,罗西娜唱出了华丽而婉转动人的旋律:

歌词大意为:"他的声音多温柔,永远在我心头,爱情真叫我烦恼,啊,林多罗,你这样好!我爱你,得不到你我决不罢休。"在这以后,出现了"2"音的同音反复

表现了罗西娜的任性和对监护人的反感:"我要赶快动脑筋,对付我的监护人,使他没办法,只好让我去结婚。"后半段音乐转成 $\frac{4}{4}$ 拍,音乐时而优美抒情,时而又调皮妖横,她夸自己"礼貌周到,性情温柔,谁来管我,我最欢迎":

可是如果你惹她不高兴,她便会像毒蛇一样机灵,并用成千条妙计来叫你受不了:

`05 55 | 5656 52 55 55 | 5656 51 51 35 | 4543 2321 7176 5654 | 3 —`

　　该咏叹调华丽的旋律既表现了声乐技巧，又把少女纯真的爱情和性格表现得细致入微，是机灵、温柔、任性的罗西娜的绝妙写照。

　　费加罗的《我是城里的大忙人》是费加罗在第一幕出场时唱的一首谣唱曲。费加罗聪明活泼，幽默而颇有人缘。他脖子上挂着一把吉它，唱着"啦、啦、啦"上场，整个唱段节奏轻快，具有高难度的敏捷的技巧，是男中音、男低音诙谐咏叹调的经典唱段和音乐会上常唱的曲目。费加罗深信自己是城里的重要人物，他唱道："我来了，你们大家都请让开，我是城里的大忙人。"

《塞尔维亚的理发师》

```
1· 1 2 7 | 1 2 7 | 1 2 7 | 1 0 0   1 2 3· | 3 0 0 0 0 | 0 0 0 2 2 |
我    来了 你们  大家都  请      让开！                          啦啦

5 2 2  5 2 2 | 5 0 0  5 0 | 2· 2 3 #1 | 2 3 #1 | 2 3 1 | 2 0 0 6· |
啦啦啦 啦啦啦  啦    啦    一    大早  我 去  给人理  发，    走

6 0 0 0 0 | 0 0 0 5 7 | 1 5 7  1 5 7 | 1 0 0 3 0 |
快！          啦啦  啦啦啦 啦啦啦 啦    啦。
```

　　费加罗快嘴快舌地讲述他怎么忙，业务怎么精通，又如何受人欢迎，并滑稽地模仿着各种人叫他的声音，十分有趣：

```
5 5 5 | 1 7 1  2 3 2 | 1 7 1   2 3 2 | 1 7 1   2 3 2 | 1 7 1  2 0 |
人人都 需要我："给我刮 胡 子"，"快给我捶 背"，"给我去 跑   腿"

3· 3 2 1 | 3· 3 2 1 | 3 2 1  3 2 1 | 3 2 1  3 2 1 | 3 2 1 |
费  加罗，费  加罗，费加罗，费加罗，费加罗，费加罗，费加罗，费加罗，

3 2 1 0  2 b3· 3 b6 | 6· 6 2 | 1· 6 6 | 6· 4 b3· 1 0 |
费加罗！别 忙！ 别 忙！太 混 乱！别 忙！别 慌 张！

1· 1 1 | 1· 1 1 | 1· 6 6 | b3· 3· | 3· 3· | 3· ……
一 个个来吧， 啊，请 原 谅，啊！请原    谅
```

（五）比才：歌剧《卡门》

1. 概述

四幕歌剧《卡门》的音乐是由比才作曲，作于 1874 年。歌剧脚本根据法国作家梅里美的小说《卡门》改编而成。剧情梗概是：在 1830 年西班牙的塞维利亚城，烟草女工中一个漂亮、泼辣的吉普赛姑娘卡门爱上了已有未婚妻的龙骑兵班长唐何塞。在卡门的诱惑下，唐何塞坠入了情网，并被拉入走私集团。后来卡门又移情于斗牛士埃斯卡米洛，而对唐何塞的劝告和恳求置若罔闻。唐何塞妒火中烧，在卡门为埃斯卡米洛斗牛胜利欢呼时，将卡门杀死。

《卡门》

比才把社会底层人物——烟草女工、士兵、城市平民推上了法国歌剧舞台，音乐与剧情构成一个不可分割的整体，通过对女主人公卡门独立不羁的性格刻画，强烈地反映了资产阶级个性解放的思想。音乐多用舞蹈歌曲及分节歌，群众合唱场面在歌剧中占有相当重要的地位，表现了扣人心弦的真实生活。

2. 解说

歌剧《卡门》共分四幕。

《卡门》的序曲是歌剧中最著名的器乐段落，是由这部歌剧中的其他三首主要乐曲构成的。结构基本属于回旋曲式。

乐曲主部是一首欢快的进行曲，它出自歌剧第四幕斗牛士入场时所用的乐曲。A 大调，$\frac{2}{4}$ 拍，开头是由木管、弦乐和打击乐奏出欢快跳跃的快板旋律，生动地表现了斗牛士入场时英武潇洒的形象和斗牛场中兴奋活跃的气氛。

$1 = A \ \frac{2}{4}$

欢快的快板

第二主题（第一插部）转为升 f 小调，它以弱的力度、柔美的歌调预示了终场中童声二部合唱的音乐，具有轻松典雅的舞曲性质：

$1 = A \ \frac{2}{4}$

欢快的快板

$\underline{6}$ $\underline{7}$ $\underline{1}$ $\underline{3}$ | $^\#\underline{5}$ $\underline{4}$ $\underline{5}$ $\underline{3}$ $\underline{0}$ |

第一主题再现后,乐曲从 A 大调转入 F 大调,在铜管乐伴奏下,弦乐奏出威武雄壮的《斗牛士之歌》(第二插部),与主部音乐形成鲜明的对比,它出自歌剧第二幕中埃斯卡米洛在热烈的欢呼声中所唱的歌曲旋律:

1 = F $\frac{2}{4}$

欢快的快板

5 $\underline{6.5}$ | 3 3 | $\underline{3.2}$ $\underline{3.4}$ | 3 0 | 4 $\underline{2.5}$ | 3 0 | 1 $\underline{6.2}$ | 5 $\underline{5.0}$ |

经过有力的反复之后,旋律又回到 A 大调,再现开头部分的那个主题,乐曲清晰地告一段落。当乐声再起时,气氛突变,音乐转为小调旋律,这时速度变为中速的行板,在弦乐的不安定的震音衬托下,由大提琴和管乐器奏出具有吉普赛音阶特征(包含两个增二度音程)的卡门的主导动机:

1 = F $\frac{3}{4}$

适中的快板

6 $^\#\underline{5}$ $\underline{4}$ $\underline{5}$ | 3 0 (6 0 6 0) | 3 $^\#\underline{3}$ $\underline{2}$ $\underline{1}$ $\underline{2}$ | 7 |

这个动机先是奇妙地展开,逐渐导入高潮,最后结束在不协和和弦上,预示了女主人公命运的悲剧性结局。

《街童合唱》是歌剧第一幕第二场中的一首合唱曲,它在歌剧中的地位虽不突出,但在运用合唱手段塑造儿童形象方面是十分成功的。

这首合唱曲是多段歌词的分节歌。它以简洁精练、形象鲜明的音调,揭示了孩子们天真活泼、无拘无束的性格,表现了他们模仿着龙骑兵的步伐,在队伍前面开路的情景。

此曲采用 d 小调,$\frac{2}{4}$ 拍,三部曲式结构,中间插入莫拉莱斯和唐何塞的对话(宣叙调)。

开始,号声阵阵,告诉人们,龙骑兵换岗的时间到了。

1 = A $\frac{6}{8}$

$\underline{1 \cdot \underline{1} 1}$ $\underline{1 5 1}$ | $\underline{3 \cdot \underline{3} 3}$ $\underline{3 1 3}$ | $\underline{5 \cdot \underline{5} 5}$ $\underline{3 1 5}$ | $\underline{3 \cdot}$ $\underline{5 \cdot}$ |

接着,短笛、长笛、小号、长号等乐器由弱而强地先把歌曲的主题吹奏一遍,孩子们迈着整齐的步伐,唱着歌曲,由远而近地走来了:

1 = F $\frac{2}{4}$

快板

6 3 3 6 | $^\#\underline{5}$ $^\#\underline{4}$ 3 3 0 | 6 3 3 6 | $^\#\underline{5}$ $^\#\underline{4}$ 3 3 0 | $^\natural\underline{5}$ $\underline{1 5}$ | $\underline{6 5 6}$ $\underline{7 7 0}$ |

跟着 士兵 来 换 岗啊, 我们 来到 广场 上。 军 号声 多么 地 嘹亮,

```
3 3 3  6 6 | 3 3 6 0 |
```
嘀 嘀 嘀 嗒 嗒 嘀 嘀 嗒!

这是整个合唱的基本主题。音乐素材虽然很简洁,但它却惟妙惟肖地把稚气十足的顽童形象刻画出来了。加之作曲家运用频繁转调方法,多次变化地再现这一主题,把孩子们的步伐、姿态、神气,活龙活现地展现无余。

中部的衬腔,洋溢着更加欢乐自得的情绪,达到歌曲的高潮:

$1 = F \quad \frac{2}{4}$

```
1 1 1  1 1 1 | 1 1 0 5 2 | 1 5 2  1 5 | 1 0 5 1 | 7 0 5 1 | 7 0 5 1 |
```
嗒 嗒 嗒 嗒 嗒 嗒, 嘀 嘀 嗒 嘀 嘀 嗒 嗒 嘀 嘀 嗒 嘀 嘀 嗒 嘀 嘀

```
7 2 2  5 6 | 5 5 0 |
```
嗒 嘀 嘀 嗒 嗒 嗒,

中部之后,歌曲的基本主题先后在 A 大调、C 大调上再现,最后转到 D 大调,再次把情绪推到高潮而结束(莫拉莱斯、唐何塞对话后,歌曲又部分地再现)。

哈巴涅拉舞曲《爱情像一只自由的鸟儿》是歌剧第一幕第五场卡门所唱的咏叹调。此曲采用 d 小调(后转同名大调),$\frac{2}{4}$ 拍,结构是带副歌的二部曲式。音乐素材源于一首西班牙民间曲调,以加以三连音的下行半音阶为其特点。它通过连续向下滑行的小行板旋律,在同名大、小调间游移反复,以及旋律始终在中、低音区的八度内徘徊等特征,表现了卡门奔放豪爽的性格和富于魅力的形象:

$1 = F \quad \frac{2}{4}$

近似小行板的小快板

```
(6 0 3  1 3 | 6 0 3  1 3 | 6 0 3  1 3 | 6 0 3) 6 #5 | ♮5 5 5 #4 ♮4 |
```
　　　　　　　　　　　　　　　　　　　爱情 像一只自由的

```
3 3 3 #2 ♮2 | 1 2 1 7 1  2 1 | 7 0 6 #5 | ♮5 5 5 #4 ♮4 |
```
鸟儿, 谁 也 不 能 够 驯服它, 没有 人 能够 捉住

```
3 3 0 3  2 1 | 7 1 7 6 7  1 7 | 6 |
```
它, 要 拒绝 你 就 没 办 法。

副歌转入 D 大调,旋律舒展而动荡,表现了卡门对爱情的热烈追求。在"爱情"这一关键唱词上,合唱的伴合使这段音乐得到渲染和烘托,显得格外突出:

1 = D 2/4

有表情地

3 | 5 5̲0̲ 0̲1̲ | 6 6̲0̲ 0̲2̲ | 2 2̲0̲ 0̲5̲ | 1̇ 0̲5̲ 1̲2̲ |

爱 情! 爱 情! 爱 情! 爱情 那爱情

3.̲ ̲5̲ 3̲2̲ | 1.̲ ̲2̲ 3̲4̲ | 5̲5̲ 5̲5̲ 6̲5̲ | 4 |

是 个 流浪 儿， 永远在 天空自由飞 翔。

第一幕第十场中卡门对唐何塞唱的咏叹调，采用西班牙塞吉第亚舞曲形式，以鲜明活泼的节奏，跳跃奔放的旋律，使乐曲带有几分"野性"，进一步展示了卡门热情泼辣的性格。

1 = D 3/8

小快板

7 3 #4 | #5 6 7 | 1̲.̲ ̲2̲ 1̲7̲ 6̲♮5̲ | 4

在 塞 维 利 亚 城 的 外 边，

在第二幕第一场开始时，卡门和她的吉普赛女友们载歌载舞，唱着欢乐的《吉普赛女郎之歌》。这首歌曲也是用主、副歌的形式写成的：

1 = G 3/4

近似小快板的小行板

3.̣ | 6̲7̲ 1̲2̲ 3̲6̲ | 3 - 3̲0̲3̲ | 4̲1̲1̲1̲ 1̲4̲ | 3̲#̲2̲3̲4̲ 3 |

那 拨弦琴声多悠扬， 它带着清脆的 金属声 响，

副歌只用"啦啦啦"唱出了舞蹈性的旋律：

1 = E 3/4

1̇ 1̇ 1̇ | 7̲6̲#̲5̲7̲ 6̲6̲0̲ | 7 7 7 | 6̲♮5̲#̲4̲6̲ 5̲5̲0̲ |

啦啦啦啦 啦啦啦 啦

比才通过以上三个唱段刻画了卡门独立不羁的性格。

《斗牛士之歌》是歌剧第二幕第二场斗牛士埃斯卡米洛上场时，在答谢欢迎和崇拜他的群众时而唱的一首歌。这是一首带副歌的分节歌曲。主歌在 f 小调、降 A 大调上交替进行，副歌转入 F 大调，两段都是 4/4 拍。

八小节强劲的乐队前奏，引出主歌宣叙调式的雄壮旋律，既表达了他对欢迎者的谢意，也表现了斗牛士气宇轩昂、英姿勃勃的形象：

$1 = {}^\flat A \quad \frac{4}{4}$

中快板（粗犷而有节奏地）

| 朋友们， | 让我 | 高举酒 | 杯，感谢大家 | 对 我的 |

欢 迎。 斗牛的勇 士 和军人一 样，我们从 战斗中得

到 光 荣！

副歌转到 F 大调。沉着、稳健的节奏，光辉、豪迈的旋律，犹如一首凯旋进行曲。先由埃斯卡米洛独唱，后接卡门等人的五重唱加男声合唱。既表现了斗牛士的胜利激情和爱情的喜悦，也表现了人们对他的赞美和颂扬。

$1 = F \quad \frac{4}{4}$

斗牛勇士 快准 备！ 斗牛勇士！ 斗牛勇士！

那 激烈战斗 在等待着你。 看那迷人目光， 它 充满爱情，

在 等着你， 爱 情在 等 着你！

《花之歌》是歌剧第二幕第四场中唐何塞向卡门表白爱情时唱的一首咏叹调。

此曲采用降 D 大调(歌中第 9～12 小节转入 D 大调)，$\frac{4}{4}$ 拍，小行板。它在结构上不同于歌剧咏叹调常见的对称结构的写法，而是顺着思绪的发展，乐句毫不重复。在歌曲最后的六小节，旋律逐渐上升到全曲的最高音，充分表现了唐何塞对卡门炽热的爱情：

$1 = {}^\flat D \quad \frac{4}{4}$

我 永远属于你 啊， 卡门，我 爱 你！

在歌剧中，唐何塞和卡门的三次二重唱标志了剧情发展的三个阶段——从爱情开始，通过

欲望、仇恨和妒嫉,一直到悲剧性的结局。

在歌剧中,群众合唱场面有着相当重要的地位,各种体裁和风格的合唱共有十多首,其中有欢快热烈的节日场面,也有形象逼真的烟厂女工的纠纷,有街童的欢唱,也有士兵的高歌……群众热爱生活的喜气洋洋的场面所表现出来的乐观主义的健康气氛与个人的悲剧形成强烈的对比,使整部歌剧具有肯定生活、歌颂生活的积极意义。

(六)普契尼:歌剧《图兰朵》

1. 概述

普契尼(1858—1924),是继威尔第之后意大利又一位著名的歌剧作曲家,是19世纪末真实主义歌剧流派的代表人物之一。他出身于音乐世家,由于父亲的早逝,他是在母亲的辛勤培养下完成学业的。16岁时参加管风琴比赛获第一名。由于酷爱歌剧,18岁那年为了看威尔第的歌剧《阿依达》,他囊空如洗就徒步前往邻近城市,并混入剧场观看,感受很深,对他今后毕生从事歌剧创作起到决定性的作用。22岁他获得奖学金进入米兰音乐院学习。普契尼的成名作是《波希米亚人》,1896年初演并由年仅29岁的托斯卡尼尼指挥。

普契尼继承了威尔第等意大利先辈的歌剧传统,而在写作手法上有较大的革新;他的咏叹调形式的旋律感情鲜明,刻画细腻,极有魅力;和声有印象派的一些特点,配器则在服从歌唱的前提下,充分利用20世纪初新音乐流派的一些革新手法,发挥乐队的色彩效果,并发展了瓦格纳主导动机的用法,常喜欢运用一些异国情调使歌剧独具一格。他创作的《托斯卡》、《蝴蝶夫人》、《曼侬》、《图兰朵》等是世界歌剧宝库的经典,至今盛演不衰。

《图兰朵》是普契尼的最后一部歌剧,是根据中国古代的传说故事改编的。歌剧的主人公图兰朵以其美貌名扬天下,各国向她求婚的人不远千里来到京城,但是图兰朵是一个残酷无情的公主,她的那些求婚者必须接受一场考验,回答她那三个要命的谜语,如果回答不出来就得砍头,很多来自邻国的王子相继死于她的刀下。公主之所以如此残忍,是因她小时候,祖母在战乱中被一男人掠走,宁死不屈而惨死在敌人手中,所以图兰朵发誓长大后要为祖母报仇,对所有的男人施以报复。

被流放的鞑靼国王和他的儿子卡拉夫王子,为了防止篡夺王位的阴谋者的追杀而一直隐姓埋名。卡拉夫王子在波斯王子求婚不成被斩的时候,看见了图兰朵公

《图兰朵》

主,被她的美貌所倾倒,愿意冒死去猜谜语来赢得公主。他那双目失明的父亲帖木尔和深深爱着卡拉夫王子的姓刘的宫女苦苦劝他都无济于事。终于卡拉夫以他的聪明智慧猜中了三个谜语:"每天夜里诞生、每天白昼死去的幽灵不是别的,就是那现在鼓舞着我的希望。""有时像发

烧,可是当你死了它就冷却;当你想到重大的事情,它就像烈火般地燃烧着的是血液。""使我燃起烈火的冰块就是你——图兰朵。"然而图兰朵却突然反悔,而她的父王却认为应当实践诺言。卡拉夫觉得必须使公主心悦诚服,就对她说:"天亮以前你如果知道我的名字,我就愉快地死在你的面前,不然你就得嫁给我做妻子。"

国家大剧院版《图兰朵》

图兰朵下令,今夜如不把那外国王子的名字查出,全京城人不许睡觉。卡拉夫确信只有自己能解开这个秘密而自信地唱着那首著名的咏叹调《今夜无人入睡》。然而,卡拉夫万万没想到图兰朵将他的父亲和刘姑娘抓来,刘姑娘为了保护帖木尔挺身而出,说:"只有我一个人知道。"她经受严刑拷打但拒绝说出那名字,她回答图兰朵是爱情的力量让她这么做,并向图兰朵唱了那首掀起整个歌剧感情高潮的咏叹调《你这个冷血的人》,唱完便从士兵手中夺过短刀自杀了。图兰朵身上所缺少的女性的美德,在刘姑娘身上完全体现出来了。图兰朵被震慑了。她的力量消逝了,一切报复的念头也云消雾散了,当阳光重新照射在挤满人群的皇宫前的广场时,图兰朵带着卡拉夫王子走上台阶,告诉国王说:"他的名字叫爱情。"

2. 解说

卡拉夫的男高音咏叹调《今夜无人入睡》是一首著名的咏叹调,为各种声乐大赛中男高音的常选曲目。卡拉夫猜中谜语后回到住处,望着星光闪烁的夜空,唱起了这段满怀激情的咏叹调。歌曲的开头是段不长的宣叙调,歌中唱道:"纯洁美丽的公主,在你冰冷的房中抬头看星星,为了爱情和希望,星星在颤动。"音乐建立在 G 大调上,缓缓地道出了卡拉夫的无限深情。咏叹调中优美动听的旋律沁人心脾,热情而充满信心:

| 0 5 6 7 6 5 6.#4 | 3 - 0 6 7 1 7 6 7.5 | #4 5 6 6 7 1 |
可是我的秘密我不说, 没有人知道我是 谁?可是等太阳

| 2 - 2 2.7 | 7 - 7 7 7.5 | 2 - 2 6.#4 | 5 - |
升 起,我对你 会轻轻说 出我是 谁?

在最后的结尾中,出现了辉煌的高音 B,将全曲推向了高潮:

| 0 6 7 1 | 2 2 2 2 2.7 | 7 7 7 7 7.5 | 2 2 2 2 2 6.#4 |
黑夜快消散!星光将变暗淡!等到明天早晨胜利会属于

| 5 - - - 3.5 | 1 - - 5.3 | 2 - - - ||
我 属于我 属于我

著名男高音帕瓦罗蒂经常选它作为音乐会的压轴节目,三大男高音在北京的演唱会上也一起演唱了这首歌曲。

刘姑娘的咏叹调《主人,请听我说》是刘姑娘劝说卡拉夫的唱段,她诉说了隐藏在她心灵深处的爱情和听到卡拉夫决心去冒险的痛苦与不安。该咏叹调建立在 bG 大调上,$\frac{4}{4}$ 拍,较缓慢的速度,旋律的进行以中国民族调式的五声音阶为主,尾声中的八度音大跳,更表现出刘姑娘的痛苦与不安:

（七）威尔第:歌剧《茶花女》

1. 概述

三幕歌剧《茶花女》的音乐由威尔第作曲,作于1853年。歌剧脚本根据法国剧作家小仲马的小说《茶花女》改编而成。剧情梗概是:巴黎名妓薇奥列塔为贵族青年阿尔弗莱德的真挚爱情所感动,毅然抛弃浮华、空虚的寄生生活,与阿尔弗莱德一同隐居乡下,过着纯洁而幸福的生活。但是抱着世俗偏见的阿尔弗莱德的父亲乔治·亚芒激烈反对他俩的结合,逼迫和请求薇奥列塔承诺与他的儿子永远断绝关系。为了保全阿尔弗莱德的家庭声誉和个人前程,她决心牺牲自己的爱情,忍受着内心的极大痛苦,离开了阿尔弗莱德。阿尔弗莱德不明真情,盛怒之下,当众羞辱了她。薇奥列塔一病不起,这时亚芒出于忏悔对儿子言明真相。当阿尔弗莱德回到薇奥列塔的身边时,她已奄奄一息了。疾病和不公平的社会夺去了她的爱情和生命。歌剧尖锐地揭露了贵族社会的虚伪道德,表达了对被损害和被压迫的妇女的深切同情。

这部歌剧的音乐非常生活化,广泛采用了意大利生活风俗的歌曲和舞曲,特别是圆舞曲节奏几乎贯穿全剧。此外,独唱、重唱和合唱的安排也十分得体,并将抒情曲风格、舞曲风格和交

响音乐效果糅合在一起,使整体音乐谐调而又统一,充分体现了中期威尔第歌剧创作的基本特点。

2. 解说

歌剧《茶花女》共分三幕。

歌剧的序曲采用 E 大调,$\frac{4}{4}$ 拍,慢板。由两个主题组成。

第一个是悲剧主题,着意刻画了薇奥列塔温柔而忧郁的形象(这段主题音乐在第三幕中再次出现):

另一个是代表阿尔弗莱德与薇奥列塔爱情的主题,十分优美、深情(这段主题在第二幕中再次出现):

这两个主题以它的悲剧性与温柔和爱情对全剧作了提纲挈领的概括。

第一幕的《饮酒歌》,是在薇奥列塔的家庭酒宴上,阿尔弗莱德举杯祝酒时唱的一首圆舞曲性质的分节歌,抒发了他对真诚爱情的渴望和赞美。接着,薇奥列塔用同一曲调唱出:"在他的歌声里充满了真情……"表现了她内心的波动、感受和喜悦。继而两人对唱,表达互相倾慕之情,而客人们则同声应和,最后发展成众人的狂欢合唱,把欢乐的情绪推向高潮。

这首歌采用降 B 大调,$\frac{3}{8}$ 拍,结构为单二部曲式。旋律轻快而优雅,充满青春活力:

《永远忘不了那一天》是第一幕里阿尔弗莱德向薇奥列塔倾诉爱情的著名咏叹调。它的后半部分是薇奥列塔的独唱以及两人的二重唱。

这段乐曲是 F 大调，$\frac{3}{8}$ 拍。前十六小节小行板部分，具有宣叙调性质；当唱到"那时候我就燃起了爱情"时，歌声中洋溢着火一般的热情：

$1=F\ \frac{3}{8}$

小行板

$\frac{3}{4}$ 0 0 0·1 | $\frac{3}{8}$ 1·0 2 | 4 3 0 4 | 6 6 5 0 | 5 4 3 5 4 |
　永　　　远 忘 不 了 那 一　天，　当 你 闪 过 我

3 3 #2 3 4 | 3 0 1 1·2 | 4 3 0 4 | 6·5 0 5 #4·3 6 5·4 |
身　　　旁，美丽的倩影 它永远、深深印 在 我 心

7· | 1 7·6 | 7 6·5 | 3 4 2 | 3·2 1 |
上。那 时 候 我 就　燃 起 了 爱　情，

这段温柔而深情的情歌旋律，是阿尔弗莱德的音乐主题，在剧中多次出现。序曲中的爱情主题就是由它发展而来的。

舞会之后，众宾客和阿尔弗莱德都走了，薇奥列塔独自回味着阿尔弗莱德的肺腑之言，沉浸在甜蜜的遐想里，先唱了一段长达 22 小节的宣叙调"真奇怪！他的话深深印在我心里！"此为引子，随后她唱了一首长篇的、多侧面地揭示自己内心世界的咏叹调——《也许灵魂渴望的就是他》。

全曲由三大部分组成。第一部分像是略带忧郁的圆舞曲。f 小调，$\frac{3}{8}$ 拍。旋律悠缓而柔美。

$1={}^\flat A\ \frac{3}{8}$

p 小行板

4 0 3 0 1 0 | 6 6 4 6 3· | 2 3 4 6 5 | 3 1 | 7 1 2 3 3 |
当 深 夜 狂 欢 宴 会 上， 你那亲切的 形 影 出现在 我的

6· 6 0 |
身　旁！

第二部分转为 F 大调，热情洋溢地复唱了阿尔弗莱德在前面咏叹调中那热情明朗的情歌旋律，表现了薇奥列塔对爱情的冲动和豁然开朗的心情：

[乐谱：1=F 3/8，激情满怀地]

啊爱情，我感到爱情的力量，爱情的力量它放出灿烂光芒，爱情的火焰在我的心里燃烧，啊 生活多美好，幸福的生活多么美好。

第三部分转降A大调，$\frac{6}{8}$拍。前面的宣叙调表现了她内心的激动和不安，觉得像自己这样的女子是不能得到长久爱情的，"只能被冷淡遗忘"，于是她又任性地唱起了"这是永远自由地追逐快乐吧"的轻快花腔旋律，揭示了她原有的玩世不恭的态度：

[乐谱：1=♭A 6/8，十分辉煌]

我要生活在狂欢里，把痛苦的岁月消磨，我的命运已经注定，像清风在世上吹过，

这时远处又传来阿尔弗莱德热情的精彩旋律，与薇奥列塔的歌声交织成精彩的二重唱。她那冰冷的心终于又被爱情的力量征服了。最后，乐队以强烈的尾声结束了第一幕。

《上帝给我一个好女儿》是第二幕第一场中乔治·亚芒唱的第一段咏叹调。

在巴黎附近的一座别墅里，薇奥列塔与阿尔弗莱德已在这里住了三个月。当阿尔弗莱德进城之机，他的父亲乔治·亚芒来到这里，与薇奥列塔进行了长时间的交谈。在这里，朗诵的因素与咏叹的歌调相继出现，随后交织成精彩的二重唱。《上帝给我一个好女儿》是亚芒夸耀自己的女儿并企图劝说薇奥列塔离开自己儿子的一首咏叹调。歌曲采用降A大调，$\frac{4}{4}$拍。温厚宽广的旋律表现了他对女儿的爱和对薇奥列塔的虚假同情。

$1 = {}^\flat A \dfrac{4}{4}$

中庸的快板

3 1̲ 5̣̲ 3 3 | 3 . . 4̲ 3 0 | 3 1̲ 5̣̲ 3 3 | 3 . . 4̲ 3 0 | 2 ♯1̲ 2 3 4 |

上帝给我一个好　女儿,　像天使一样可　　爱,　晚年的时候

4 . 3̲ 2 1 | 1 . 2̲ 3̲ 2 1 | 7̣ - 4 |

和　她一起感到　幸福愉　快。

这首乐曲由两个乐段构成。亚芒夸赞自己的女儿"像天使般的纯洁",并说如果薇奥列塔与阿尔弗莱德的关系继续下去,就会影响他女儿与另一青年的婚姻。为了说服薇奥列塔,亚芒不惜采用离间手段,给她描绘了一幅悲惨的前景。音乐转入 f 小调,刻画了他的伪善和冷酷的个性:

$1 = {}^\flat A \dfrac{2}{4}$

稍快一些的行板

　　　　　　　　　　　　　　　　pp

3̣ | 1 0 1 0 | 7̣ 0 6̣ 0 | 3♯2̲ 3 1̲ 6̣ | 0 3 0 | 1 0 1 0 | 7̣ 0 6̣ 0 | 3♯2̲ 3 1̲ 6̣ 6̣ |

总有那　一天,　总有一天,　美丽的　容貌　衰　老,

第三幕终场二重唱《巴黎,可爱的,我们将离去》是一个非常感人的音乐段落。

垂危中的薇奥列塔奄奄一息地躺在病床上,她已感到生命将枯竭。阿尔弗莱德的不期而至又点燃了她生命的火花。两人热烈拥抱,共同发出"世界上没有力量能将我们分开"的誓言。他们幻想着离开巴黎,到远方去过幸福的生活,唱这首意境虚幻、圆舞曲性质的二重唱。

这首二重唱采用降 A 大调,$\dfrac{3}{8}$ 拍。第一部分的旋律温柔而明朗,洋溢着浪漫曲的抒情气质:

$1 = {}^\flat A \dfrac{3}{8}$

稍快的行板

3 . 4̲ 3 1 | 3 . 4̲ 3 1 | 3 . 4̲ 3 6 | 5 4 0 | 2 . 3̲ 2 3 | 5 4 |

让　我们离开这　万恶的世界,　这　里充满了

2 . 3̲ 2 4 | 3 1 |

痛　苦和悲哀;

为了表现两人此时此刻的内心体验,作曲家又用独特的半音来表现他们在幸福的会见中忘掉现实的瞬间。

然而,一切都晚了,幸福的会见不能挽回死亡的命运。但薇奥列塔对爱情至死不渝的坚

贞，突出了歌剧深刻的悲剧主题。

威尔第（1813—1901），意大利作曲家。出身于意大利布塞托市郊农村小客栈主家庭，幼时就显示出音乐才能，但他没有学习音乐的良好环境。后经人资助到米兰，师从声乐教师和作曲家拉维尼亚学习作曲。1838年开始歌剧创作。1835年回到布塞托任音乐学校校长、音乐协会指挥、教堂管风琴师。1842年，他创作的歌剧《纳布科》大获成功，自此确立了他在乐坛的地位。从19世纪50年代起，他的创作进入盛期，完成了《弄臣》、《游吟诗人》、《茶花女》、《假面舞会》、《阿依达》、《奥赛罗》及《法尔斯塔夫》等歌剧。这些歌剧中的旷世名作，使威尔第成为世界上最著名的歌剧大师之一。

威尔第

他一生作有歌剧27部，以人物性格生动、音乐撼人著称。此外，还作有《追思曲》以及若干首声乐曲。

《茶花女》组图

参 考 文 献

中国大百科全书编辑委员会,《音乐舞蹈》编辑委员会. 中国大百科全书·音乐舞蹈卷. 中国大百科出版社,2004.

袁静芳. 民族器乐. 人民音乐出版社,1987.

李民雄. 传统民族器乐曲欣赏. 人民音乐出版社,1983.

杨和平. 中外通俗名曲赏析. 中国广播电视出版社,1991.

孙继南. 中外名曲欣赏. 山东教育出版社,2001.

冯斗南. 交响音乐欣赏知识. 四川人民出版社,1981.

卢广瑞. 中外歌剧·舞剧·音乐剧鉴赏. 西南师范大学出版社,2008.

周世斌. 音乐欣赏. 西南师范大学出版社,2008.

沈旋,夏楠. 古典音乐欣赏50讲. 上海音乐出版社,1999.

钱仁康. 外国音乐欣赏. 高等教育出版社,2007.

朱平生. 中国民族民间音乐欣赏指南. 西泠印社,2003.

赵方,博平. 音乐欣赏——20世纪中国名歌名曲赏析. 中国人民大学出版社,2009.

常晓玲. 音乐欣赏. 华中师范大学出版社,2008.

朱敬修. 中外音乐欣赏. 河南大学出版社,2002.

钦丽丽,李波. 中外音乐欣赏. 浙江大学出版社,2006.

王盛昌,李保彤. 中外名曲赏析. 山西教育出版社,1998.

河南省群众艺术馆. 河南曲剧音乐. 河南人民出版社,1956.

后　　记

　　音乐是情感的艺术。黑格尔曾说:"音乐是精神,是灵魂,它直接为自身发出声音,引起自身注意,从中感到满足……音乐是灵魂的语言,灵魂借声音抒发自身深邃的喜悦与悲哀,在抒发中取得慰藉,超越自然感情之上,音乐把内心深处感情世界所特有的激动化为自我的自由自在,使心灵免于压抑和痛苦……"我国著名音乐家冼星海说:"音乐,是人生最大的快乐;音乐是生活中的一股清泉;音乐是性情陶冶的熔炉。"生活需要音乐。音乐区别于其他艺术形式而独具魅力,是其他艺术形式无法代替的。所谓"体验"音乐,就在于对音乐的全身心投入。欣赏音乐,要通过音响感知较准确地去体会作品所表达的情感内涵。音乐中的投入、想象、联想、思考的范围是广阔的,是不可造型的艺术,并在瞬间或长期都可以有着不同层次的情感。在欣赏一首音乐作品时,通过人的听觉器官得到的音响效果,直接与人的生活经历相撞击,得到对作品的理解、分析。对人的影响还会产生时空的超越,使欣赏者远离此时此景,身临音乐中所表现出的那个环境与时代,能够与表现的内容产生共鸣。用自己的情感去思考,得到新的感受,所以音乐是最富情感的艺术。

　　音乐是人生的艺术,离开人生便无所谓音乐。因为音乐是情趣的表现,而情趣的根源在于人生的丰满;反之,离开了音乐也便无所谓人生。因为凡是创造和欣赏都是音乐的活动,无创造、少欣赏的人生是一个乏味而苍白的代名词。音乐是情趣的表征,生活就在音乐之中。所谓人生的艺术化,就是人生的情趣化。你是否知道生活,就看你对于许多事物能否欣赏。用阿尔卑斯山路上的标语,就是:"慢慢走,欣赏啊!"

　　音乐可以包容一切,在熟悉的旋律中听到几分感动,在左耳进右耳出的时候品味那种激情与欲罢不能。我要做的,我想做的:尽我所能在世界范围内寻找和品味最美妙的音符……

　　这本《中外音乐赏析》的出版,就是为了给那些喜爱音乐的人们,提供一个可以借鉴的、参照的蓝本。但是,文本不是音乐,只是音乐音响的静态文字表达形式,而面对具体音乐音响的感性体验,如果离开了必要的文字描述和引导,对于初涉音乐或缺少聆听音乐经验的人们来说,恐怕也是困难的。正是基于这样的考虑,苏州大学出版社薛华强老师独具慧眼,策划出版了《中外音乐赏析》一书。这本书旨在普及音乐艺术,将目光投向大学非音乐专业学生、中小学音乐教师、中小学生以及广大音乐爱好者,为这样的人群提供一本学习音乐的、通俗性的读物。在本书修订中,河南财政金融学院倪璐老师负责编写了上编第三章和第四章。为了这本书,我的研究生池瑾璟和其他同志们不辞辛劳、披星戴月,帮助整理打印书稿,付出了辛勤劳

动,在此表示衷心感谢!

 本教材在编写过程中,参考、引用了一些文献和图片资料,谨向各位作者深表谢意!由于部分作者无法取得联系,不能面谢,在此致歉!

 正如朱熹所言:"问渠那得清如许,为有源头活水来。"但愿这本小册子能成为广大音乐学习者的铺路石,成为他们步入音乐殿堂、到达音乐世界理想彼岸的活水源头!

<div style="text-align:right">主 编</div>